U0037344

貓、歌劇魅影、艾薇塔、微風輕哨

洛伊-韋伯傳

麥可·柯凡尼 著

張海燕 譯

高談文化

國家圖書館出版品預行編目資料

洛伊-韋伯傳/麥可‧柯凡尼 著 張海燕 譯 -- 初版. --台北市： 高談文化, 2003【民92】

　　　　面；　公分

　　　　譯自：Cats on a chandelier: the Andrew Lloyd
　　　　　　　　Webber story

　　　　ISBN:957-0443-80-4（平裝）

　　　　1.洛伊韋伯（Lloyd Webber, Andrew, 1948-）-傳記

　　　　2.音樂家 - 英國 - 傳記

910.9941　　　　　　　　　　　　　92011737

洛伊-韋伯傳

發行人：賴任辰

總編輯：許麗雯

作者：麥可‧柯凡尼

譯者：張海燕

主編：劉綺文

編輯：呂婉君

行政：楊伯江

出版：高談文化事業有限公司

地址：台北市信義路六段29號4樓

電話：（02）2726-0677

傳真：（02）2759-4681

製版：荻展製版　印刷：松霖印刷

http://www.cultuspeak.com.tw

E-Mail：cultuspeak@cultuspeak.com.tw

郵撥帳號：19282592高談文化事業有限公司

高談音樂館圖書總經銷：成信文化事業股份公司

電話：（02）2249-6108　傳真：（02）2249-6103

行政院新聞局出版事業登記證局版臺省業字第890號

2003年7月出版

定價：新台幣280元整

目錄

前言與謝詞

沒有人能夠和洛伊-韋伯並駕齊驅。
這不是因為他們的能力不足，
而是他們缺乏一股強烈的的成功慾望
、取悅大眾的熱忱，
以及矢志獻身流行音樂劇的決心。

　　在泰晤士河南岸，倫敦橋附近自治區的迪根村內，演員與歌者在早晨集合，為洛伊-韋伯的新音樂劇進行第一天的排練。

　　這天是一九九八年四月的最後一週的禮拜一，《微風輕哨》宣佈捲土重來。雖然「戲劇家往往難以超越上一齣戲劇」的說法有待商榷，但這齣劇對洛伊-韋伯來說卻是事業的里程碑。一九九七年《微風輕哨》在美國首府華盛頓首演，風評不佳，緊急喊停。導演哈洛德‧普林斯遭到撤換，故事情節也大幅修改。

　　《微風輕哨》重新回到原先推動此劇的澳洲青年導演蓋兒‧艾德華的手中。一九九五年夏季，洛伊-韋伯在漢普郡辛蒙頓舉辦一年一度的試演會，蓋兒‧艾德華首度將此劇搬上舞台，由馬丁‧席恩擔任旁白。觀眾入場時，滿心期待此劇被拍成電影，看完表演之後，卻一致要求將它

改編為音樂劇。

從那一年開始，真有用公司意外宣佈虧損，決定以裁員渡過危機。洛伊－韋伯與公司的執行長派翠克‧麥坎納鬧得不歡而散。《日落大道》的票房成績不如預期，在美國的投資血本無歸，在倫敦上演三年半之後仍是噓聲多於掌聲。

是的，只有短短三年半的時間！在《歌劇魅影》推出十二年，《貓》劇登場十七年後，真有用公司引頸盼望《日落大道》帶給他們另一次的大豐收，但他們大失所望。《歌劇魅影》和《貓》劇至今仍在上演，兩齣劇都是由洛伊－韋伯與卡麥隆‧麥金塔錫通力製作。

在過去的幾個月內，洛伊－韋伯採取行動，仔細評估。他並不期望《微風輕哨》能夠一飛沖天，但他知道其音樂價值，也清楚他的搭檔，知名作詞家吉姆‧史坦曼所投注的心血。吉姆‧史坦曼是美國數一數二的作詞家，曾為肉塊合唱團、邦妮‧泰勒、席琳‧狄翁等天王巨星寫下多首膾炙人口的暢銷歌曲。

《微風輕哨》描寫三個小孩在穀倉中發現一名男子，以為他是耶穌重返人間的故事。原著小說最早被拍成黑白電影，故事地點在純樸的蘭開郡。一九六二年，故事再度被布里安‧福比斯拍成電影，他根據瑪麗‧海莉‧貝爾的原著小說，前往田園優美景致的盎格魯撒克遜內地實地拍攝。到了洛伊－韋伯的時代，他一改前人的作法，選擇窮鄉僻壤的美國路易斯安那州，做為故事的發源地。

演員們圍成一圈，如坐針氈，聆聽作曲家洛伊－韋伯解釋為何華盛頓演出無法讓他百分之百滿意，因而決定重新開始的原因。他說雖然這是一齣小成本的製作，卻扮演舉足輕重的角色。他的妙語如珠化解了尷尬的氣氛，蓋兒‧艾德華緊接著發言。她表示：高速公路在五〇年代如雨後春筍般掘起，許多偏僻的中西部小鎮從此過著與世隔絕

的生活。排練室牆上掛著多幅設計圖，畫的是空蕩蕩的舞台，上面只有尚未完成的混凝土高架道路。

她一語道破：「這是一個極具震撼力的故事，」蓋兒說：「類似希臘悲劇。故事要表達的是改變生命的那股力量，卻來自在過去四十八小時內犯下殺人罪的逃犯，孩子們相信他是耶穌。故事闡述人性光輝的一面，讓人聯想到希臘作家尤里披蒂斯(Euripides)的作品《巴克》(The Bacchae)，一位陌生人悄然來臨，改變了人們的一生，最後飄然逝去。」

所有的演員不禁愣了一下，好希望有人在他們的大腿上捏一下，證明他們是清醒的。她剛剛真的說出那段話嗎？聽起來真像嚴肅的戲劇，不像熱鬧的表演。奈德·薛瑞恩說他好像聽見一個發怒的老婦人剛看完尤金·歐尼爾(Eugene O'Neill)的戲劇，情緒激動，久久不能自己。

吉姆·史坦曼自一九七二年之後就沒有剪過他那一頭灰白頭髮。他的長髮披在黑色皮夾克上，猶如晚禮服上的高貴貂皮。他與大家分享他的親身經歷。當年他在鎮上初次看到海莉·米爾斯的電影，深深為她著迷，我們那個年代的人無不如此。穿著白色短襪及可愛的威靈頓靴子，蹶起嘴巴，滿臉雀班，楚楚動人的海莉是我們那個時代男生心目中的白雪公主。但我想洛伊-韋伯例外，他愛上的大概是安迪·哈帝(Andy Hardy)電影中勇敢慓悍的女孩茱蒂·葛倫。

吉姆和藹可親，出奇地溫柔，給人一種安全感。但他的外表卻像一個剛從昏迷狀態甦醒的人。這位搖滾樂紳士稱讚他的作曲家好友洛伊-韋伯，以高超的技術，巧妙地融合搖滾樂、流行音樂、讚美詩歌與歌劇菁華，這就是他為什麼願意擔任音樂劇作詞者的原因。

眼看洛伊-韋伯姿態低調，吉姆·史坦曼被動消極，蓋兒·艾德華只好一肩扛起重擔。在未來的幾週內，她將

散發無比的爆發力。

世面上曾出版過好幾本關於洛伊-韋伯的書,對他的人格特質與生活細節均有詳細的描述,讀來收穫豐碩。早期傑洛德‧麥奈特(Gerald McKnight)與強納生‧曼托(Jonathan Mantle),曾合寫過厚厚一本未經授權的傳記,收錄許多洛伊-韋伯個人的珍貴資料,但麥奈特除了為《追憶》這首歌曲(出自《貓》)寫過十四頁精彩報導之外,本書在音樂劇方面著墨並不多。不久前,《時代雜誌》的樂評人麥克‧華希運用他人的音樂評論以及本身在音樂方面的造詣,進行完整的研究,蒐集許多有趣事件,出版傳記鉅作,對本人在撰寫過程中助益甚多,在此僅表達感激之意。

我想寫一本輕鬆精簡的傳記,效法凱斯‧雷奇曼(Keith Richmond),以公正的角度詳述實情。當我越了解洛伊-韋伯的家庭背景,就越被他的性格與創意所吸引。洛伊-韋伯身兼藝術家與公眾人物,兩種角色經常重疊,他之所以成為爭議性人物,是因為他以創作大眾化音樂劇為目標。但他不會為了討好所有人而犧牲品質,也不會重複一些人們耳熟能詳的歌曲。

他曾創作過多首似曾相識的歌曲,這是他另一項傑出的本領。無論是面對排山倒海的指責、攻擊,或是勝利、財富,他對音樂的熱愛始終如一。身為劃時代的文化翹楚,一方面他受盡外界的閒言閒語,一方面卻博得全球劇迷的熱烈好評。

我希望探討這兩種截然不同的看法,挖掘他的成功秘訣,了解他如何在音樂劇面臨危機之時扭轉乾坤。當然,劇院需要一流的戲劇才能在競爭激烈的環境中生存下去。

一九九七年二月正式受封為漢普郡辛蒙頓男爵洛伊-韋伯,去年慶祝他的五十歲大壽,他和查理斯王子同年。我認為他們之間有許多相似之處;兩人都才高八斗,活在

別人的期望中；兩人的個性深受家庭背景的影響，一舉一動都在重目睽睽之下；一位的盛名憑藉家族聲望，另一位的成功則靠著天賦與決心。

兩人似乎都蒼老得很快，長期以來默默承受盛名所帶來的痛苦與壓力。兩人在英國民眾的心目中也都毀譽參半，但在海外卻威名遠播，備受尊崇。從心理層面來看，他們根本是一體兩面。

當我在一九六七年造訪牛津大學時，洛伊－韋伯已經輟學。除了大衛・馬克斯以外，沒有人記得他。馬克斯是同期生中最優秀的演員，打從在樓梯間遇到洛伊－韋伯開始兩人就成為一輩子的好朋友。大衛・馬克斯和洛伊－韋伯一樣，申請到瑪格達林學院就讀。演技精湛的馬克斯當時是牛津大學戲劇社的主席，準備在戲劇領域上一展抱負。

但他為什麼捨棄戲劇而就法律？他告訴我，他承受不了挫折感。當時音樂界人才濟濟：作曲家尼格爾・歐斯本(Nigel Osborne)、尼克・畢卡特，沃徹斯特學院的風琴名家大衛・史多(David Stoll)。還有已故的史提芬・奧立佛，他曾為皇家莎士比亞劇團編寫《尼可拉斯・尼可比》，備受洛伊－韋伯好評。本劇的導演屈佛・南恩因而有幸與洛伊－韋伯合作，策劃出經典名劇《貓》、《星光列車》、《愛的觀點》和《日落大道》。

所有我認識在牛津大學的音樂朋友，都選擇音樂劇為志向，但沒有人能夠和洛伊－韋伯並駕齊驅。這不是因為他們的能力不足，而是因為他們缺乏一股強烈的成功慾望、取悅大眾的熱忱以及矢志獻身流行音樂劇的決心。這幾大特色（有些人解讀為缺點），讓洛伊－韋伯不同凡響。

他還有另一個優點。這麼一位不屈不撓的音樂才子選擇與別人合作的方式來創造非凡的藝術成就。洛伊－韋伯不像柯爾・波特、諾爾・柯爾德、珊蒂・威爾遜詞曲一手包辦，他從未親手寫過歌詞，但他非常清楚歌詞應走的

方向。

　　他與多位作詞者及劇作家的合作關係，從最早的提姆‧萊斯，到亞倫‧阿亞伯恩、唐‧布萊克、理查‧史蒂高、查爾斯‧哈特、克里斯多夫‧漢普頓和現在的吉姆‧史坦曼，不但重要而且意義深遠。

　　布萊克說，洛伊－韋伯換作詞家的速度，不下於栽種各種花卉的花匠。查爾斯‧哈特亦不落人後，說韋伯換作詞家，就像換內衣一樣頻繁。美國作詞家小理查‧馬爾比有一次看見通往辛蒙頓別墅的私人道路上擠滿了車輛，便問同車的布萊克，那批一窩蜂擠進音樂大師家中的人是誰，布萊克回答：「作詞家」。

　　布萊克打了個比方，如果你要畫巨幅天花版壁畫，最好經常和教宗在一起。洛伊－韋伯是近半個世紀以來最優秀的音樂劇作家，他追求變化，超越自己。更令人驚奇的是，他雖飽受冷嘲熱諷，卻吸引了千千萬萬的觀眾。他的事業可謂空前絕後。不但身為頂尖作曲家，更是劇院才子、製作人、藝人，擅於自我宣傳，能力無人能出其右。

　　他的生活多彩多姿，興趣廣泛。他身兼一流藝術品收藏家、文筆出色的專欄作家、養馬者、愛家男人、著名慈善家、大地主、認真的品酒專家、專注的美食家。他曾經歷過三次婚姻，三位妻子為他生兒育女，給他美滿和諧的家庭生活。

　　他的第一任妻子莎拉對她與洛伊－韋伯的婚姻不願多談。她寫了一封說明信給我，允許我引用她的話，多年來她一直努力維護她的尊嚴。他的第二任妻子莎拉‧布萊曼和我通過幾次電話，交談甚歡，但她不願正面答覆我的問題。她直截了當地指出，所有該說的話都已經刊登在報紙上了。

　　我將這些資料以系統化歸納，儲存在兩個地方。一是家裡，我一直保存在「洛伊－韋伯」大檔案夾裡；二是

11

《每日電報》的發行者「聯合報社」(Asssociated Newspapers)。每當我在報章雜誌上看到洛伊－韋伯的報導後，總是儘量向當事人求證。

洛伊－韋伯本人也很樂意配合我，在百忙之中抽空與筆者及錄音員吃飯聊天。他很有風度，以幽默的語氣回答我的問題，對於不恰當的問題，則刻意閃避，並且在餐桌前面彈奏羅傑斯與漢默斯坦的《花鼓歌曲》，還帶我回辛蒙頓別墅，參觀他的藝術收藏品，親自為我解說，又介紹我認識他的事業夥伴。

我很感謝他為我付出的時間與精力。但我也發現，如果有人想以文字描述他對音樂的熱忱，探討他如何結合旋律、熱情、流行曲風來詮釋音樂劇，他只願意安排片刻時間給對方。我能夠體會他複雜的心情。他那侷促不安的感覺同樣也是別人想挖掘的一面。

他那風姿綽約、和藹可親的妻子梅達蓮不吝提供幫助。她幫我整理照片，帶領我參觀整個地區，耐心向我解說我最不熟悉的馬匹。洛伊－韋伯在依頓廣場的秘書們：先是比芭・盎德伍(Pippa Underwood)、茱莉葉・藍姆(Juliet Lamb)、後有艾瑪・哈斯勒(Emma Hasler)，都在繁忙之餘撥出時間，以熱忱的態度協助我。

洛伊－韋伯的弟弟朱利安也非常慷慨，提供我無數寶貴的資料。他除了向我描述家庭背景以外，也暢談他成功的事業，他所寫的現代音樂文章，以及受到洛伊－韋伯支持的美好計畫——重新整理父親比爾在生前未受到尊重的音樂，介紹給世人。

回到位於淘兒街上的真有用公司總部，我要感謝莎拉・勞瑞(Sarah Lowry)、瑪莉・柯頓(Marie Curtin)、珍妮・保羅(Jeannie Paul)。他們提供我設備，允許我入內參觀，與人進行訪談，放珍貴的錄音帶給我聽。我也要感謝大衛・羅賓遜(David Robinson)告訴我如何使用器材，

可以向誰諮詢。此外，我更要感謝冷靜理智的公關部經主管彼得‧湯姆遜(Peter Thompson)，以及許多洛伊－韋伯的朋友及同事撥冗接受我的訪問，暢談他們與洛伊－韋伯的合作經驗與工作上的挫折。

　　我要特別感謝內人蘇‧海曼(Sue Hyman)，她的智慧、美貌和支持，給予我莫大的力量；編輯霍金森，和我一直想合作的對象：保羅‧席帝(Paul Sidey)及他的助理蘇菲‧威爾斯(Sophie Wills)；我在 A. P. Watt Ltd. 的好友卡洛達克‧金(Caradoc King)與潘娜蘿‧唐恩(Penelope Dunn)。此外還有許多朋友啟發我的研究工作，給予我寶貴意見。

　　最令人遺憾的是，和我有二十五年交情的卡麥隆‧麥金塔錫，拒絕接受我的採訪，原因是我曾對他兩部賣座不佳的新劇《馬丁古瑞》及《修復》(The Fix)做了負面報導。毋庸置疑的是，洛伊－韋伯與麥金塔錫合作的兩大熱門劇《貓》和《歌劇魅影》，以及小型劇《歌與舞》、《浦契尼咖啡店》(Cafe Puccini)，都堪稱是現代英國音樂劇史上的代表鉅作。

　　在八〇年代，兩位音樂家奉獻出他們的青春歲月，扭轉了英國和全世界人民對英國音樂劇的刻板印象。他們為百老匯精神堡壘開創一線生機，更為他們的故鄉英國披荊斬棘，創造繁榮新世紀。兩人的組合擦出燦爛的火花，啟迪人心，讓一群原本排斥他們的倫敦西區保守人士，忍不住將他們的作品欣喜擁入懷中。

　　英國音樂劇壇最令人沮喪的事實，是兩位大師後繼無人。誰有資格挑戰他們，取代他們的地位？洛伊－韋伯悲觀地說，儘管過去二十多年來音樂劇經歷蛻變，出現許多令人興奮的佳作，但實質上仍在原地踏步。他的說法是否正確？就讓我們拭目以待。

序言

> 洛伊－韋伯在過去二十年中，
> 稱霸現代樂壇，
> 他融合現代及古典曲風，
> 配以清新的搖滾歌詞，
> 創作出一連串詞曲優美，
> 戲劇張力十足的作品，風靡全球。

　　一九九八年三月安德魯·洛伊－韋伯歡度五十歲的生日。他和第三任妻子梅達蓮於英國波克郡和漢普郡交界處，下水船區邊緣的辛蒙頓別墅舉辦盛大的生日派對。

　　生日派對擺出了繼巡迴馬戲團全盛時期以來最大的告示牌，當年結合巴諾(Barnum)、貝里(Baily)、比利(Bily)、史馬特(Smart)等馬戲團的看板，和這個高一百呎的龐然大物比起來，顯然瞠乎其後。洛伊－韋伯和第一任妻子莎拉生了一對兒女，伊瑪根身為長女，十天後即將滿二十一歲。

　　陪伴洛伊－韋伯走過半世紀音樂歲月的好友，皆應邀參加派對，個個盛裝出席，男士們打黑領帶，女士們穿晚禮服，聚集在宴會廳寒暄聊天。佳賓們在宴會廳上痛快暢飲。牆上掛著一幅幅洛伊－韋伯私人收藏的拉斐爾前派名畫。今日的慶祝活動可說是演藝圈十年來的一大盛事，生

日派對之規模、氣派、華麗前所未見。

　　洛伊-韋伯的第一任妻子（暱稱莎拉一，以便與第二任妻子莎拉・布萊曼有所區隔），在第二任丈夫傑利米・諾瑞斯(Jeremy Norris)的陪同下，出席盛會。伊瑪根十八歲的弟弟尼可拉斯，率領流行樂團「摩根寶貝」，準備在飯後餘興的節目上大顯身手；他和父親年輕時候一樣，在學業與音樂之間難以取捨。

　　一九六五年，僅在牛津大學唸了一學期的洛伊-韋伯決定輟學，原因是他在瑪格達林學院，遇見比他稍長幾歲的倫敦青年作詞家提姆・萊斯。事實上，洛伊-韋伯在進牛津大學之前，就已經與提姆・萊斯為將來的音樂劇寫十餘首歌曲。

　　提姆・萊斯本性善良，開朗，喜歡熱鬧，在今天的場合中更顯出他活潑的一面，他將所有不愉快的情緒都拋諸腦後。洛伊-韋伯在與提姆・萊斯分道揚鑣之後，轉向卡麥隆・麥金塔錫，共同製作偉大作品《貓》和《歌劇魅影》。卡麥隆・麥金塔錫回首過往，對過去的種種小事一笑置之。

　　今日的來賓可謂冠蓋雲集，無數音樂界人士以及附近地區的好友共襄盛舉，其中包括《泰晤士報》的主編、女星瓊・考琳絲(Joan Collins)、早期住在洛伊-韋伯南肯辛頓家的鋼琴演奏家約翰・李爾、一九六〇年末期在大西洋兩岸找洛伊-韋伯與萊斯面談的大衛・福斯特、一九八五年參加《安魂曲》紐約首演的前保守黨首相艾德華・希斯。

　　晚餐相當豐盛，有酪梨焗螃蟹、鵝肝、磨菇醬和大燉牛排、烤布丁、還有辛蒙頓別墅珍藏的陳年好酒。晚餐過後，巨大螢幕上播放《貓》錄影帶的精彩片段，觀眾看得如癡如醉。忽然間，約翰・米爾斯扮成《貓》中的「劇院之貓葛斯」（現代製作手法栩栩如生）。在煙霧的背後，

他那一雙藍色朦朧的大眼睛不停地閃爍。

接下來是餘興節目。首先演唱洛伊－韋伯新音樂劇《微風輕哨》的歌曲（此劇改編自約翰的妻子瑪麗·海莉·貝爾的同名小說），黛咪·卡娜娃（Dame Kiri Te Kanawa）演唱由唐·布萊克作詞的浦契尼式詠嘆調《用心慢慢學》(The Heart is Slow to Learn)。此曲已被洛伊－韋伯收藏起來，好為計畫中的《歌劇魅影》續集做準備。

《歌劇魅影》續集的故事主線尚未明朗。小說家弗德列克·福希斯（洛伊－韋伯和弟弟朱利安，已為他的懸疑恐怖片《奧迪塞檔案》完成配樂），現正著手編寫劇本。初步的想法是「魅影出現在曼哈頓」。如果屆時洛伊－韋伯對故事大綱沒有意見，故事版權將屬於德烈克·福辛斯所擁有。

福辛斯和多位文學、戲劇傑出人士私交甚篤，譬如電影《萬世巨星》的編劇，也是前任真有用集團的董事馬文·布萊格；曾經指揮過不下四部韋伯劇的新任皇家國家劇院指揮屈佛·南恩；皇家國家劇院前任指揮理查·艾爾；製作人羅伯·福克斯（幾乎成為《貓》的製作人）；湯姆·史德普（幾乎將《貓》改編成卡通片）。《貓》是根據詩人艾略特的詩改編而成，艾略特的遺孀薇拉瑞也參與盛會。媒體名人也是今晚鎂光燈下的焦點，工作人員清出場地，讓知名的搖滾樂團歌手巴比·威和他三個兒子獻唱經典老歌。

洛伊－韋伯常說，兒提時代讓他印象最深刻的兩首歌曲是普羅高菲夫「三個橘子之戀」(The Love of Three Oranges)中的進行曲（洛伊－韋伯的父親比爾同時擁有作曲家及教授的身分，他為兒子們買了《胡桃鉗組曲》唱片，卻發現孩子真正喜歡的是反面的曲子，令他大吃一驚），以及比爾·哈利和慧星合唱團的《盡情搖擺》(Rock Around the Clock)。這兩張唱片塑造他日後的風格：一方面延續

二十世紀初、中期古典音樂的特色，一方面擁抱狂野的搖滾樂，兩者合而為一，讓人耳目一新。

洛伊－韋伯小時候住在南肯津頓區，家中風氣開放，充滿各種音樂，吵雜的練習聲猶如一場夢魘。洛伊－韋伯一邊拉著小提琴，一邊彈琴創作；朱利安則勤練大提琴；父親比爾開啟留聲機，播放拉赫曼尼諾夫和羅曼蒂克時期的唱片。兩個男孩一找到機會便換上輕便的灰色運動裝、短褲，隨著搖滾音樂的節奏扭動身體。

朱利安最喜歡巴比・威專輯中的幾首歌曲《好好照顧我的嬰兒》(Take Good Care of My Baby)、《橡膠球》(Rubber Ball)。今天，朱利安看見巴比・威親自到現場演唱，愉快地和第二任妻子翩翩起舞。一小時之後，洛伊－韋伯出生的那一刻來臨，洛伊－韋伯和提姆・萊斯迅速步上舞台，與巴比・威臨時演唱幾首最受歡迎的美國兩人樂團 The Everly Brothers 之成名曲，兩人默契良好，一個字都沒有唱錯。

派對節目單除了列出當天的菜單與活動以外，洛伊－韋伯也穿插了一段幽默的談話。他記得最後一次參加大型宴會，是七年前他與梅達蓮的婚禮，那次真是好事多磨。婚禮因為大雪而延期，波斯灣戰爭又一觸即發。「還有一群藍波頓來的『野蠻人』（意指他新認識的養馬選手及訓馬師），將我的維根寧酒(Veganin)喝得精光。希望這次盛會一切都很順利……氣象預報說近來天氣還不錯，至少以目前來看，波斯灣情勢風平浪靜。還有，這次我把維根寧酒好好藏在保險箱裡。」

接著，洛伊－韋伯向他的妻子梅達蓮致上敬意，稱讚這位辛蒙頓別墅的第三任女主人表現稱職。這對夫婦的長子阿拉斯泰，今年剛滿六歲，受邀上台切生日蛋糕，蛋糕上的裝飾品全是音樂劇海報圖案的精美小糖果。阿拉斯泰的壽星父親幫他抓穩刀子，幽默地說：「好，我們應該先

消滅那一齣劇呢？」阿拉斯泰選擇了《萬世巨星》。

週日早晨，附近的聖瑪莉金絲克莉教堂舉行感恩節崇拜，卡農‧唐路易斯牧師（Rev Canon Don Lewis），以洪亮的聲音引用聖經先知以利亞的命令：「給我一座大教堂！」，然後讚美洛伊–韋伯音樂劇的內涵與深度。他回憶起多年前威爾斯教區有一群清寒兒童到學校音樂廳表演《約瑟夫與神奇彩衣》。他說：「那群孩子和父母一直忘不了那場表演，口中不時唱出劇中插曲。」那天聚會的音樂特別加上《微風輕哨》聖樂序曲。作詞者吉姆‧史坦曼的歌詞虔誠而堅定，和接下來的劇情形成諷刺的畫面。

雖然會眾因為前天晚上飲酒作樂仍有些醉醺醺的，但洛伊–韋伯的旋律如同優美詩歌，讓大家全神貫注：「夜晚越來越黑暗，比罪惡更加黑暗；我們打開穹蒼，仰望天堂，答案就在裡面。」

洛伊–韋伯為了紀念父親，寫下《安魂曲》。在風琴的伴奏聲中，教堂詩班唱出洛伊–韋伯已故父親比爾寫的一首讚美的詩歌，巧妙地融合《安魂曲》中高亢的《和撒那》一曲。

就在同一個星期日，英國廣播公司為宗教節目《讚美之歌》錄製特別節目，播放洛伊–韋伯的音樂，與一段在辛蒙頓別墅所做的訪問。洛伊–韋伯提到家人不羈的作風：當母親珍在一九九二年逝世時，他人正在洛杉磯，是家人告訴他這個噩耗，他也對父親獻上敬意，父親比爾雖然「不受當時人們尊重」，但他從父親的身上，承襲了作曲和配樂的天份。

西敏寺有一棟稱為小聖詹姆斯的維多利亞式教堂，一九九四年，洛伊–韋伯推動「教會開放計畫」，這間教堂是第一家受到贊助的教堂。這一天，小聖詹姆斯教堂聚集了爵士和搖滾樂手，演奏洛伊–韋伯當初為大提琴家的弟弟朱利安所寫的《變奏曲》。

「你會禱告嗎？」記者潘・羅德茲(Pam Rhodes)問他。「是的。」「你向誰禱告呢？」「我不知道，在浩瀚的宇宙中總有我們不了解的事情⋯⋯不可能參透永恆。」

小聖詹姆斯教堂位於大橋路(Bridge Road)上，離演出十四年的《星光列車》(Starlight Express)的劇院只有五分鐘路程。教堂內部是巧奪天工的義大利哥德式建築，拱形聖壇上方是榮美的壁畫，令人流連忘返。西敏寺的學校操場有一座巨型石雕，洛伊-韋伯就是在這裡培養出對宗教建築物、油畫、英國傳統聖樂的興趣，他說「這些是我們擁有最珍貴的資產」。

早期，洛伊-韋伯與提姆・萊斯合作的音樂劇純以聖經故事為背景，他與吉姆・史坦曼最新的音樂劇《微風輕哨》，則描寫小孩子以單純的信心，對抗充滿懷疑的大人。約瑟夫唱出洛伊-韋伯早期一首最輕快活潑的歌曲《美夢成真》，洛伊-韋伯從《萬世巨星》繞了一大圈到《微風輕哨》，他重新拾起樂觀之情、信仰之心，為人們帶來無限的慰藉。

幾週後，洛伊-韋伯在英國皇家亞伯廳的慶祝音樂會上，重新展現歷年來的豐碩成果。音樂會上眾星雲集：安東尼奧・班德拉斯、葛倫・克羅斯、唐尼・奧斯蒙、黛咪・卡納威、邦妮・泰勒、男孩特區合唱團、伊蓮・佩姬、麥可・波爾、莎拉・布萊曼、朱利安。這場音樂會比起一般節慶音樂會有過之而無不及。史蒂芬・派洛特負責音樂會的舞台設計，氣派非凡。馬克・湯姆遜為舞台兩側製作一對效果十足的黑白五線譜，清新討喜。

樂團在麥可・李德強而有力的指揮下呈現超水準的演出。今晚的曲目精彩萬分。首先登場的是唐尼・奧斯蒙，演唱一首詞曲簡單但感人肺腑的歌曲。接下來，安迪・威廉斯以悠閒的神情獻唱《美夢成真》，兒童合唱團在背後配音。孩子們個個坐在椅子上，手裡拿著五彩繽紛的氣球，

相繼飄向屋頂。然後是華麗的音樂劇《艾薇塔》,安東尼奧‧班德拉斯與伊蓮‧佩姬在一群發出哀悼聲的臨時演員中,性感地邁出大步。班德拉斯也透露,他會發展演藝事業全是因為一九七四年時,在西班牙馬德里看過一場精彩的《萬世巨星》。

另一位首度在英國登台表演的來賓是葛倫‧克羅斯。她在百老匯飾演《日落大道》中的諾瑪‧黛斯蒙,聲名大噪。今日,她重現此劇,身穿黑色及金色禮服,頭戴圓邊帽,魅力四射。還有一位人物在一群穿著黑白禮服的佳賓中顯得特別耀眼,那人便是洛伊–韋伯的弟弟朱利安。他迅速地躍上舞台,拿起大提琴,悠揚地拉出由洛伊–韋伯作曲的《變奏曲》。

《泰晤士報》的高傲人士和《獨立報》樂評,對這場音樂會大加撻伐。洛伊–韋伯一向為不喜歡音樂劇的人創作,而這一群發表言論的人卻比一般人更討厭音樂劇。

至於其他人,從專欄作家到前任英國首相約翰‧梅傑,無不稱讚洛伊–韋伯讓千千萬萬的觀眾享受美妙的音樂劇。一位《獨立報》記者挺身而出,大膽預言在洛伊–韋伯退休之前,會創作出更棒的作品,帶給更多人樂趣。

專家對洛伊–韋伯的批評並非出於理性分析,而是對他的輝煌事業、自我宣傳的能力、獨樹一幟的精緻戲劇所產生的直覺反應。洛伊–韋伯的成功影響了樂評的冷靜情緒。他們看到洛伊–韋伯的音樂劇被無數的讚美包圍,又擁有自己的公司, 很難從理性的角度做出公正的評論。洛伊–韋伯懂得使用行銷手法,把握契機只是他成功的因素之一,絕非全部。

英國戲劇源遠流長。音樂劇歷史學泰斗馬克‧史坦恩,睿智地指出洛伊–韋伯是目前為止商業音樂劇唯一的希望。泛泛之輩創作不出精彩的戲劇,唯有不同凡響之人才能傲視群雄,而洛伊–韋伯則完全符合各項條件,他熱

情澎湃，自信滿滿，才華洋溢，堪稱音樂天才。

在盛會結束前，洛伊－韋伯在眾人的掌聲中步上亞伯廳的舞台。他首先感謝提姆·萊斯，如果沒有提姆·萊斯的鼎力相助，他不可能有今日的成就。此話一點也不假，這句話不像洛伊－韋伯平日的語氣，但觀眾聽得出來他說的是肺腑之言。洛伊－韋伯不擅交際，行動緩慢，他坦承那天早上一想到要起床就頭暈目眩。當天他上台的樣子（快步行走，清脆的腳步聲）是一個多年來不拘小節的人一夜之間努力學習的成果，因為他深深地被今晚的場面所感動。他繼續說：「凡是音樂劇，無論是小型劇、中型劇、或大型劇，只要有人用心編劇，認真製作，就有其價值……當我開始寫音樂劇時，每個人都澆我冷水。他們說音樂劇早就過時了，我現在應該學學披頭四合唱團或貓王的演出。」

洛伊－韋伯將當晚的收入，捐給他大力贊助的國家青少年音樂劇團。他不貪戀虛名，只希望藉著演說及暢銷歌曲表達出藝術的生生不息。他的音樂劇風靡全球，財富與名望凌駕兩位最偉大的英國音樂劇大師艾佛·諾凡羅（Ivor Novello)與諾爾·柯爾德。如今已被人淡忘的艾佛·諾凡羅過去致力於傳統清歌劇，完成薪火相傳的使命。諾爾·柯爾德是一位偉大的作曲家、劇作家及作詞家，作品充滿都會型的智慧與幽默。他是繼柯爾·波特（Cole Porter)之後最關懷英國的創作大師。

不管你喜歡還是討厭洛伊－韋伯，他在過去二十年中稱霸現代樂壇，是個不爭的事實。他融合現代及古典曲風，配以清新的搖滾歌詞，創作出一連串詞曲優美，戲劇張力十足的作品，風靡全球。

一九七二年，《萬世巨星》在皇宮劇院上演沒多久，我便慕名而去，那是我第一次看洛伊－韋伯音樂劇。在那個年代，《毛髮》挾著餘威，由紐約進軍倫敦，宣佈搖滾歌劇的時代來臨；「誰合唱團」寫下的《湯米》也來勢洶

溝，但倫敦劇院依然一成不變，不敢脫離傳統。

英國人朝現代化邁進的過程猶如垂死之人的掙扎，力不從心。倫敦西區在《萬世巨星》之前推出音樂劇《拉緊兩端》(Pull Both Ends)。劇中的爆竹商人擔心產量受到罷工的影響。在經過幾場無傷大雅的混亂場面之後，大家歡樂地聚在一起，唱出優美的歌曲，故事以喜劇收場。不料，樂評負面的評價倉促地結束了這齣劇的生命。樂評普遍以「一點都不像爆竹，說是空包彈還差不多。」做為報導標題。劇中雖然影射泰德・希斯(Ted Heath)政府下的產業衝突，但整齣劇的音樂只適合一小群對泰德・希斯樂團仍有印象的老一輩觀眾。

洛伊－韋伯的音樂風格令人驚喜。他延續傳統戲劇的高水準，成功地結合現代音樂語彙、先進的音效設備，創意十足的戲劇題材。他的故事發生在過去，但觀眾卻感受到無限的現代魅力！

生性保守的藝術家洛伊－韋伯，在掀起流行風潮之際不忘創造商業利益。他的藝術成就備受皇室的肯定，這位音樂爵士現已榮升為音樂貴族！

喝采聲與安可聲靜止下來，亞伯廳一片寂靜，洛伊－韋伯悄悄坐在鋼琴前面，為年輕女歌手伴奏。他認真地彈奏每一個音符，似乎一生要為音樂鞠躬盡瘁。他的心中隱約響起狂想曲，思緒飄向遠方，回到多年前那個吵雜的倫敦公寓：一個小男孩眨著明亮的大眼睛，嘟著嘴巴，堅持要自己作曲，不要彈老師規定的練習曲。台下的觀眾何其有幸，在此特殊之日大飽耳福。

1
才華嶄露

洛伊－韋伯三歲就上了雜誌封面，
琴將一張他拉小提琴的全身照，
提供給《育嬰雜誌》，
這是他邁向演藝事業的第一步。

　　安德魯·洛伊－韋伯於一九四八年三月二十二日在西
敏醫院的產房出生。出生七週後，即在梅利波恩區
(Marylebone)瑪格烈特街(Margaret St.)的全聖教會(All
Saints Church)受洗。他的父親威廉·沙斯康(William
Southcome，朋友喜歡稱他為「比爾」)，在這所教會擔任風
琴手與詩班指揮。當比爾在一九四二年還在皇家軍隊服役
時，也是在此與洛伊－韋伯的母親琴·約翰史東(Jean
Johnstone)結為連理。

　　洛伊－韋伯一家人住在南肯辛頓地鐵站附近的哈靈頓
大廈(Harrington Court)，這棟建築的外觀由大紅磚塊砌
成，佔地寬廣，居住環境稱不上「清靜幽雅」。說得好聽
一點是「熱鬧」或「無拘無束」，說得難聽一點是「吵雜
不堪」。

　　哈靈頓大廈是早期維多利亞紅磚輝煌時代遺留下來

的產物，如今破舊不堪。大批阿拉伯人在一九七〇年初一湧而入，讓這個地區贏得「沙烏地」肯辛斯之稱，使原來像洛伊－韋伯一家的長期居民，只好被迫遷移。

人們可以想像這個地區在成為一堆廢墟之前的光景：一樓是整齊的商店街，商店門口貼著誘人的廣告，後端呈現赤裸裸的對比，骯髒的窗戶上掛著廉價老舊的網狀窗簾，整條街和所有的商店都屬於艾班朵公主(Princess el Bandri)所有，她任憑一間間房屋閒置不用，乏人問津，只有她自己才明白箇中道理。大廈住家的客廳是挑高的天花板，長長的走廊，寬闊舒適的房間，採光良好。洛伊－韋伯的家境並不富裕，傢俱雖然齊全，卻很寒酸。洛伊－韋伯記得地板上的油布比地毯還多，客廳還有一張折疊床。這棟醒目的大廈位於城市的鬧區，屋內的房間很多，足夠讓一家人熱鬧地生活在一起。如果有人想要清靜一下，只要關上房門，便可擁有不受干擾的私人天地。這棟大廈最早由洛伊－韋伯的外祖母所承租，後來家庭成員越來越多，因此當屋主在一九七〇年代初期準備改建大廈時，洛伊－韋伯的母親琴不屈不撓地和屋主周旋，要求以現有的大公寓和毗鄰的小公寓，換取附近三間較小公寓，全家人順利在一九七三年搬到位於轉角老布朗頓(Old Brompton Road)路的薩克斯大廈(Sussex Mansions)。

洛伊－韋伯的住家北邊鄰接騎士橋(Knightsbridge)和肯辛頓花園(Kensington Gardens)，南邊沿著卻爾西(Chelsea)與泰晤士河，怡人的環境讓住在這裡的居民感到萬分幸運。附近的餐廳很多，許多聰穎的上流家庭女孩進入秘書學院就讀，維多利亞和亞伯博物館、歷史博物館、科學博物館等世界聞名的博物館，皆近在咫尺。

亞伯廳離皇家音樂學院只有幾百呎遠。往東走也不難發現更雄偉的廣場與貝爾格洛伐街(Belgravia St.)，年輕時在西敏寺求學的洛伊－韋伯，就是在此區培養出對維

多利亞時代教會和繪畫的濃厚興趣。

洛伊－韋伯在心裡默默想著有一天當他有足夠的能力時，一定要買下伊頓廣場(Eaton Square)與卻斯特廣場(Chester Square)的房子，後來他不論飄流到漢普郡的辛曼頓別墅、紐約的川普大樓、法國南邊的費洛角(Cap Ferrat)、還是提珀拉利郡(Tipperary County)的奇爾提南(Kiltinan)城堡，他始終對倫敦這個特殊的地區難以忘情。

哈靈頓大廈位於哈靈頓路(Harrington Road)，房子跨過葛洛斯特路(Gloucester Road)，直入哈靈頓花園。一八八〇年代著名的音樂搭擋：吉伯特爵士(Gilbert)與蘇利文爵士(Sullivan)，就住在這棟大廈的三十九號。傳聞吉伯特不滿作曲者蘇利文藐視他寫的新詞，於是大發雷霆，拿起武士刀刺入地板，靈光乍現下寫了《蜜卡多》(Mikado)。

部份學者堅持另一種較為可信的說法，吉伯特是在騎士橋看過自由百貨公司(Liberty House)專賣日本款式的布料與洋裝後，激發了靈感。總之，吉伯特與蘇利文不穩定的合作關係，像極了後來的提姆・萊斯(Tim Rice)與洛伊－韋伯。

哈靈頓大廈十號位於大樓頂樓的右轉角，走進這屋內可看見鋼琴、貓咪、音樂家、留聲機、唱片。這些東西不屬於比爾或琴的管轄範圍，而是琴的母親莫莉(Molly)所擁有，莫莉和女兒薇愛拉(Viola)與琴是第一批搬進來的人，後來琴嫁給比爾，生了兩個兒子。當家庭成員越來越多時，莫莉便在旁邊租了一間小公寓，和年輕一輩的音樂家族毗鄰而居。莫莉的丈夫是阿居(Argyll)和蘇格蘭高地的將領，在生了長子阿拉斯泰(Alastair)、長女薇愛拉（她便是洛伊－韋伯口中那位喜歡吹噓的薇姨媽，對洛伊－韋伯有莫大影響）、么女琴等三個小孩之後，婚姻即告破裂。

莫莉與丈夫離異之後（在一九二〇年末期的當時，是很不尋常的），帶著孩子從琴的出生地，即薩克斯的東

區，搬到米頓塞克斯郡(Middlesex)的哈洛區(Harrow)。阿拉斯泰進入附近的公立名校就讀，申請到劍橋大學後，就發生悲劇。他十八歲時在多塞特郡(Dorset)外海搭船發生意外，慘遭滅頂。莫莉在悲痛之餘，賣掉房子，帶著兩個女兒，租下哈靈頓大廈。

莫莉安排好女兒的學業後，便在私人醫生診所找到一份櫃檯人員的差事，很快和她的雇主發生戀情。喬治(George Crosby)醫生是率先使用胰島素的內科醫生之一，但命運對莫莉並不仁慈，喬治‧柯比斯醫生愛上了莫莉的長女薇愛拉，並娶她為妻。

這件事是家中的一大忌諱。多年後，洛伊－韋伯和弟弟朱利安坦承，從來沒有人對他們提起「亂倫」事件，但兄弟兩人靠察言觀色，便可猜出長輩之間發生了什麼事。這件事令人聯想到塞尼加(Seneca)、尤里彼蒂斯(Euripides)、拉辛(Racine)的戲劇，劇中的費朵(Phaedra)，無可救藥地愛上丈夫西修斯(Theseus)的兒子希波里特斯(Hippolytus)。

傷心的莫莉從信仰中得到安慰。她是個虔誠的教徒，固定到市區的普坦教堂做禮拜，聽著名的衛理公會駐堂牧師萊斯里‧懷德海(Leslie Weatherhead)講道。她不但篤信基督教，也對另一位衛理公會牧師唐諾‧索普(Donald Soper)所宣揚的左派政治思想相當熱衷。

懷德海牧師對信徒以及社會的深遠影響難以言喻。一九九八年底索普過世時，多位為他寫略傳的作者憶及衛理公會等三位最負盛名的牧師：懷特海、索普、藍斯特(William Langster)。他們形容藍斯特愛上帝，懷特海愛罪人，言詞犀利的索普愛與人辯論。

打從娘胎開始，琴就專注於索普在街頭宣揚的社會主義與基督教（索普堅決認為基督教與資本主義不相容）。琴是一個矜持、嚴厲、不染世俗的女子。姐姐薇愛拉的個

性卻完全相反，她說話大聲、動作誇張、熱情奔放、喜愛戲劇。她在二次大戰結束不久後進入演藝圈。洛伊－韋伯記得，她雖然與珊蒂・威爾遜(Sandy Wilson)熱門音樂劇《男朋友》(The Boy Friend)的名導演約翰・吉爾古德(John Gielgud)交情菲淺，但始終未能大紅大紫。

薇愛拉的個性和妹妹琴南轅北轍，妹妹內向、害羞、嚴肅、相貌平凡、緊張兮兮。薇愛拉喜歡戴一頂大帽子，穿花邊衣服。琴從來不花錢買衣服，她晚年大部份的衣服都來自奧克斯福(Oxfam)二手服飾店。

薇愛拉是個討孩子喜歡的姨媽，但在洛伊－韋伯第一次參加遊行活動，或在辛蒙頓別墅舉辦熱鬧宴會時，都從來沒有親手縫製衣服、施展絕活。這一對姊妹個性不和，甚至在薇愛拉搬出哈靈頓大廈之後，情況也沒有好轉。洛伊－韋伯家常因為興趣或個性不同而發生衝突。洛伊－韋伯在成長階段中，和薇姨媽的感情比親生母親還好的事實，也引起了更多的家庭糾紛。

當琴義無反顧投入宗教活動，忙著拯救自己和他人的靈魂時，薇愛拉卻結合志同道合的朋友，沉迷於戲劇之中。她以前衛的風格策劃出一本書，後來被洛伊－韋伯和朱利安稱為《快樂食譜》(Gay Cookbook)。這本未發行的書籍有許多俏皮話，教人「一次只能抓緊一隻公雞」，還不忘加上幽默的警語「太多公雞氣味難聞」。

薇愛拉嫁給喬治之後便洗盡鉛華，和夫婿搬到威戀斯街(Weymouth Street)上的診所手術房樓上，這條街剛好與另一條更知名的醫學大道哈利街(Harley Street)交會。

一九三九年琴就讀於皇家音樂學院時，認識了比爾。比爾在一九四二年娶了琴之後便搬進妻子的家，之後兩人一直住在哈靈頓大廈。大戰過後，比爾持續在皇家音樂學院擔任音樂老師與主考官的雙職位。琴的家庭對音樂教育並不注重，音樂只是她的興趣。她認真研習音樂，不但

懂得欣賞別人的才華（幾近瘋狂的程度），更成為優秀的音樂老師。她專門教授兒童音樂，後來在哈靈頓大廈轉角的羅莎麗花園(Rosary Gardens)的威勒比幼稚園(Wetherby Pre-prep School)當老師。

比爾是一位以羅曼蒂克音樂為創作主幹的年輕作曲家，也是當時最傑出的風琴手之一。他十七歲時便被皇家音樂學院任命，而成為最年輕的風琴手。

比爾的家庭對音樂雖有所涉獵，但不深入。他的父親小名也叫比爾，在卻爾西區國王路一帶做生意，兼做水管工人。他在一九一三年娶了瑪麗・薇妮佛・吉提斯(Mary Winifred Gittins)，並在巴哈合唱團和奧麗安娜・瑪德格社團(Oriana Madrigal Society)擔任業餘指揮。他也曾與英國廣播公司合唱團，和喬治・米契爾(George Mitchell)詩班（後來成為黑人與白人聯合的歌舞團體）在廣播節目中合作過。

比爾自童年時代開始就深受英國天主教的影響，並贏得倫敦歷史最悠久的名校「瑪莎小學」(Mercers' School)的獎學金，這所學校（後來在一九五九年歇業）創立的目的是幫助家境清寒的孩子就學。比爾是音樂神童，在十幾歲時經常上電台表演，後來又以優異的表現公開爭取到皇家音樂學院的獎學金。

不久後，他到全國各地舉辦風琴演奏會，也開始嘗試作曲。他最欣賞浪漫時期的音樂家拉赫曼尼諾夫與凱撒・法蘭克(Cesar Franck)，常從他們的作品中汲取靈感。他和琴一樣內向害羞，但不像她情緒劇烈起伏，憂鬱症經常發作。

比爾的個性，充分反映在他所創作的音樂中，他的長子洛伊-韋伯承襲了父親的曲風。自《萬世巨星》(Super Star)起，洛伊-韋伯的音樂中就蘊含著無限的痛苦與哀怨。父親比爾的人格受到嚴重壓抑，有許多難言之隱。從兒子

的多齣震撼性音樂劇中，觀眾不時可以感受到情緒如萬馬奔騰般決堤，這全是源自深厚且複雜的家族遺傳。

洛伊－韋伯全家的好朋友，也是知名的鋼琴演奏家約翰‧李爾(John Lill)形容，比爾是他在事業生涯中，所認識六、七個最偉大的天才音樂家之一，其他人則包括交響樂指揮約翰‧巴比洛里(John Barbirolli)與艾德恩‧包特(Adrian Boult)。此外，比爾和兩個兒子一樣，天生就有極佳的幽默感。

比爾不滿意現代人對音樂的品味，因此他努力將自己的作品搬上舞台。他甚至用彼得‧威得(Peter Wade)與克里夫‧查普爾(Clive Chappell)兩個不同的筆名創作，但不知道在那一個筆名之下隱藏那一種性格。依照朱利安的看法，父親認為以「威得」寫下的作品水準略遜一籌；以「查普爾」寫下的作品較佳，它們大部份是鋼琴短曲，以羅曼蒂克音樂為基礎，發展出爵士樂的和弦。

洛伊－韋伯相信，父親一度想寫電影音樂，但受到大戰與環境因素的阻撓。洛伊－韋伯表示：「他絕對可以成為第二個音樂大師莫爾‧麥德遜(Muir Matheson)，但我認為父親的性格中，缺乏冒險犯難的精神。他的音樂知識淵博，令我自嘆弗如。他聽完一首交響曲之後，可以當場默寫出整個管弦樂譜。此外，父親在賦格曲上的造詣，亦無人能及。」

比爾曾寫下一首兒童音樂劇《木偶奇遇記》(Pinnochio)，一九四六年時由皇家音樂學院的學生演出。但他大部份的時間都在努力創作合唱曲、華麗的管弦樂曲與優美的夜曲。他有一些遺失或被人遺忘的作品被後人整理出來，錄製成CD發行，專輯名稱為《祈願》(Invocation)，並且由理查‧希考克斯(Richard Hickox)所指揮的倫敦管弦樂團來演奏。CD中的每一首曲子都很耐聽，其中也有幾首曲子旋律優美，充滿渴望與紛擾的情緒，尤其是全長九

分鐘、氣氛迷人、如電影畫面的管弦樂曲《極光》(Aurora)。

　　從比爾在二十五歲所寫的《弦樂小夜曲》(Serenade for Strings)中，樂迷可以領略他真正的才華與潛力。這首曲子的慢板樂章是一九八〇年盛夏時，在印度完成。在蟄伏多年以後，他的靈感忽然湧現。這段慢板樂章朝氣蓬勃，充滿舞台的悸動感。他的兒子很驕傲地將這段音樂收錄在音樂劇《日落大道》之中。此外，比爾還以旋律優美分明的下行音階譜出一首迷你三部曲，取名《祈願》，CD的名稱便由此而來。

　　「父親的音樂表達出潛伏的性慾。」洛伊－韋伯說：「他的《極光》是我聽過最振奮人心的音樂。我記得小時候在一張由英國廣播公司錄音帶轉錄的古老唱片中，聽到這首曲子，每次想起總讓我忍不住紅了眼眶。」

　　在生下兩個兒子後比爾決定放棄音樂，封筆多年。放棄了成為作曲家的夢想。他的家境並不富裕，但家人個個都很有教養，這至少應該歸功於莫莉系出名門。當比爾成為莫莉的女婿搬進莫莉家後，不但要負起養家活口的責任，更要賺取足夠的錢供孩子上昂貴的私立學校。

　　在洛伊－韋伯出生不久後，比爾辭去了他在全聖教會的風琴手的工作，專心在皇家音樂學院擔任「音樂理論和作曲」教授和主考官的職務。

　　養育孩子是一件很困難的事。琴有時會責怪比爾養了一隻猴子當寵物，因為在她懷孕期間，這猴子常攻擊她，抓她咬她的手，她吵著要將這隻猴子送進動物園。四十多年後，當琴說到洛伊－韋伯出生的情形，「他從未停止大吵大鬧，直到現在才停下來。」

　　一九八〇年電視節目《你的生活》(This is Your Life)為了洛伊－韋伯的專題，特別採訪父親比爾，他說：「洛伊－韋伯小時候，總在屋內跳來跳去，四處亂撞，發出哭鬧聲，三更半夜還吵得鄰居不得安寧。」唯一能讓他入睡

的方式，便是聽艾德蒙多・羅斯(Edmundo Ros)樂團演奏的拉丁美洲舞曲。到了晚上，琴一邊哄兒子入睡，比爾一邊用他那部嘰嘰嘎嘎、老掉牙的留聲機播放艾德蒙多・羅斯樂團的音樂。

家裡的每一個人都喜歡貓咪。他們有兩隻貓參考了蘇俄作曲家普羅高菲夫和蕭士塔高維契(Shostakovich)的名字，分別取名為沙吉(Sergei)與狄米奇(Dmitri)。圓臉戴著眼鏡的比爾，在家裡很少沒有波西(Percy)作陪，波西是一隻美麗的暹邏鳥，牠停在他肩膀時，就像一隻美麗的銀絲鸚鵡一樣。比爾看見兩個兒子在音樂上出類拔萃（洛伊-韋伯成為出色的作曲家、朱利安則是馳名國際的大提琴演奏家），他便退居在書房內，與殘酷的世界保持距離，追憶過去，悔不當初。他並不是嫉妒兒子的成就，而是感嘆自己鬱鬱不得志。

當一九五一年朱利安出生時，洛伊-韋伯已經可以開始學鋼琴，但他從不好好認真練琴，琴對此常為之氣結：「他練的琴完全不合乎正統！從不練他該練的曲子！他只彈自己作的曲子，不彈別人的曲子。」

此外，一件意外事件讓洛伊-韋伯搶走了大人對弟弟朱利安的注意力，因為他得了盲腸炎，必須住院開刀。小小年紀的洛伊-韋伯嚎啕大哭，吵鬧不休，琴說這孩子真會用手段吸引別人的注意力，希望將來這些招數可以用在事業上。洛伊-韋伯在住院時收到一份使他鎮靜下來的禮物，那是一本故事書，上面畫著美麗的城堡，他可能就是從這本故事書培養出對古蹟的興趣。

洛伊-韋伯隨心所欲地學了一段時間的鋼琴後，下個目標是小提琴和法國號。在這段時期，朱利安比他的哥哥更加叛逆，不聽母親的話好好練琴，他在皇家節慶音樂廳(The Sorcerer's Apprentice)舉辦的艾尼斯特・李德(Ernest Read)兒童音樂會上，聽見《巫師的學徒》，便決定改學大

提琴。

到了一九五○年代中期，住在哈靈頓大廈的一家人獨立自主，各彈各調。朱利安在晚期的回憶錄《帶大提琴旅行》(Travels With My Cello)中，記載當時家中充滿不和諧的音樂：「父親彈電風琴，母親彈鋼琴，祖母的電視音量震耳欲聾（她耳朵聾了），哥哥彈雄偉的鋼琴和法國號，我練大提琴、吹喇叭，這些聲音加在一起，活像潮溼的星期天早上，在海克尼戶外樂區演奏《一八一二年序曲》的大砲隆隆聲。」

屋內經常傳來怒吼的聲音。朱利安指責父親比爾和洛伊－韋伯是罪魁禍首，尤其是父親，平日沉默寡言，一發起脾氣來就鬧得不可收拾。

「他有一次差點殺死我，他有兩隻純種的寵物老鼠，有一隻偷偷跑出去，被貓吃掉了，而那隻貓是我的。父親氣急敗壞地揍我的貓，我趕緊把貓救走，父親差一點要勒死我。」所幸莫莉和琴及時出現，替洛伊－韋伯解圍，大家對父親的脾氣早就習以為常。

比爾家樓下住的是一名老牌演員卡爾頓‧哈伯斯(Carlton Hobbs)，他在廣播節目中以扮演福爾摩斯而出名，想必他經常望著天花板，搖頭嘆息，但他二十多年來只吐過兩次苦水：第一次是朱利安像笨手笨腳的搬運工人，將一大袋沉重的磚塊丟到地上；另一次是洛伊－韋伯使勁地踩鋼琴的踏瓣，最後讓這位在節目中飾演毅力堅強人物的鄰居，終於失去了耐性。

根據判斷，磚塊掉落在地板上想必是哈靈頓大廈的孩子們，在薇姨媽的監督下，用木製的磚塊和積木蓋一座玩具劇院。城堡的牆上貼滿了壁紙，舞台上有紅色絨布做成的布幕，他們也用留聲機轉盤作成精巧的旋轉舞台，靈感來自電視節目《倫敦週日夜晚守護神》(Sunday Night at the London Palladium)結束時的旋轉場面。玩具劇院還有

一套很原始的音效設備。喜歡猛力敲打鋼琴的小作曲家洛伊－韋伯身兼劇院經理人、製作人、作曲家、作詞家和舞台經理，朱利安則隨時在一旁待命，移動玩具兵、舞台道具，偶爾露出心不甘情不願的表情。

　　洛伊－韋伯三歲就上了雜誌封面，琴提供一張他拉小提琴的全身照給《育嬰雜誌》(Nursery World)，這是他邁向演藝事業的第一步。他在六到七歲創作的多首曲子統稱為《玩具戲院組曲》(Toy Theater Suite)，一九五九年刊登在《音樂老師雜誌》(Music Teacher Magazine)上，贏得令人稱羨的好評：「這些組曲明顯來自傑出音樂家的下一代，作品中生動自然的旋律聽起來非常悅耳。」

　　這些曲子的成績不錯，但洛伊－韋伯卻聲稱每一首曲子都很難聽，除了一條以輕柔的碎步音樂為主的曲子，此曲後來被提姆・萊斯收錄在《約瑟夫與神奇彩衣》，由迷人的財主波提法(Potiphar)演唱。波提法喜歡的東西不多，他藉著收購金字塔成為埃及的大財主。他為自己建造華麗的宮殿，並且擁有尼羅河沿岸的一大片土地，家財萬貫，過著奢侈的生活。

　　朱利安買了一個小型的大提琴，在五歲時參加初級檢定考試。他說他憑著記憶，當場演奏一首曲子，因為年紀小得看不懂樂譜架上面的五線譜，所以他靠記憶將音符串聯起來，他的說詞證明他小小年紀便展現驚人的音樂天份，註定要在樂壇上大放異彩。

　　一九五六年洛伊－韋伯離開母親任教的懷特比學校(Wetherby)，轉到緊臨西敏寺中學的附設預備學校。洛伊－韋伯立志成為一名由建設局指派負責古蹟紀念碑的首席視察員後，琴就開始栽培兒子成為史學家。洛伊－韋伯對歷史的興趣與音樂同樣濃厚，至今仍然如此，他就和其他在都市長大的孩子一樣，第一次看到鄉村風光就被深深地吸引住。坐火車奔馳過黑暗的山洞，進入眼簾的是綠草如茵

的田園和灑落一地的金色陽光，洛伊－韋伯對這些景物記憶猶新。他熱愛坐火車，也著手收集陸地測量地圖。

洛伊－韋伯對古蹟的愛好由此展開。他記得七歲時，曾與父親激烈地辯論汀特恩寺(Tintern Abbey)是否該修建的問題。父親說應該重建，但年幼的洛伊－韋伯強烈反對，他主張應該保存古蹟原本的風貌（但他今日否認了這種說法）。

家人利用假日時間滿足他們對古蹟的熱愛，在洛伊－韋伯的堅持下，他們經常在遠足時繞道去參觀城堡古蹟或大寺院。洛伊－韋伯甚至為這些地方寫下一本書，絲毫沒想到未來會朝音樂發展。他記得，他第一個夢想是要親眼見到約克郡的泉源寺(Fountains Abbey)。

洛伊－韋伯的老師發現他是個早熟的學生，在文學和音樂上有極高的天份。但比同班同學小一歲的他，受不了母親整日逼他成為史學家，他記得有次學校安排他在音樂會上拉小提琴，這改變了他的一生。「我告訴他們我不想拉小提琴，我要彈奏六首歌，每一首歌獻給不同的老師，我在舞台上的確做到了。因為台下同學的反應非常熱烈，使我相信我可以做一些與眾不同的事情，我在九、十歲時，就包辦所有的歌曲。」

雖然學校的音樂會很成功，老師對洛伊－韋伯的期望也很高，可惜他並沒有獲得年度獎學金，無法順利地進入西敏寺中學。他一點也不氣餒，決定報名一般入學考試。一九六一年秋季他十三歲時，順利考上西敏寺中學，此時比爾也被任命為倫敦皇家音樂學院的院長。據朱利安說，父親的運氣不佳，雖然應該不是因為詹姆斯·葛文(James Galway)當上了橫笛老師。

洛伊－韋伯在前二年每天從家裡走到學校上課，後來他參加一項名為「挑戰」(Challenge)的考試，榮獲基金會獎學金，成為寄宿學生。洛伊－韋伯覺得現在正是他離開

家庭，學習獨立的時候。寄宿學生雖然可以在週末假日回家，但現在他的生活重心圍繞著新學校，他下定決心要好好發揮音樂才華，並且配合薇姨媽的安排，經常到劇院觀賞歌舞劇。

事實上，他很高興可以離開哈靈頓大廈。他從小在母親的督促下，智力發展得比一般小孩迅速。他親手製出的一份詳盡的地圖，上面包含所有英國城堡的素描與圖形，就令校長法蘭克・齊文頓(Frank Kilvington)讚不絕口。洛伊－韋伯還曾寫過信給建設局，表達建設局對頹圮的城堡不聞不問的憤怒。

齊文頓看出這個孩子的音樂天份，他希望為學校籌募資金，以振興學校的營運，因此他舉辦了一連串的音樂會與演奏會，結合洛伊－韋伯與另外一位年紀稍長、有作詞長才的男孩羅賓(Robin St Clare Barrow)一起演出。

這場在一九六一年聖誕節的音樂會，是洛伊－韋伯的第一場音樂會，也是他正式的舞台處女秀。觀眾對《灰姑娘爬上豆莖和所有的地方！》(Cinderella Up the Beanstalk and Most Everywhere Else!)的反應不得而知，只知道洛伊－韋伯創作的音樂貫穿全場。他唯妙唯肖地模仿羅斯・康威(Russ Conway)的鋼琴曲，觀眾報以熱烈的掌聲。

洛伊－韋伯勤奮地研讀數學、法文、英文、歷史等科目，參加「挑戰」考試，奪得獎學金，並順利進入學校代表隊(College House)。這支隊伍是由學校的菁英所組成。學校代表隊大概有四十個男孩，他們被譽為「女皇的學者」(Queen's Scholar)，也是第一批有榮幸在各種加冕典禮中高喊「女皇萬歲」的隊伍。他們隨時穿著制服，在星期日做禮拜時則換上晨袍。獎學金也給付住宿費用，這一點想必讓洛伊－韋伯的父母很高興，雖然他們並沒有舉辦盛大的慶祝會。

薇姨媽是家中唯一慶祝洛伊－韋伯勝利的長輩，她帶

洛伊－韋伯到伊斯林頓（Islington）肯頓步道區（Camden Passage）的 Portofino 餐廳，享受豐盛的義大利美食。這家餐廳雇用那不斯勒服務生，桌上鋪著紅格子桌布，這種傳統一直持續到今日。薇姨媽帶著她最心愛的外甥，舉杯慶祝。洛伊－韋伯將這個寶貴經驗視為人生的里程碑。她叫了一瓶一九六一年中產階級喝的紅酒，令洛伊－韋伯畢生難忘。

在哈靈頓大廈的家中，琴賞識另一位音樂天才之事引發了一些爭執。她首先對比爾在事業上意志消沉表示不悅，接著便輕視丈夫，將希望寄託在別人身上。

在朱利安出生之前，她就對一位名叫路易的男高音極為著迷，路易來自直布羅陀，因戰爭逃亡到倫敦，但沒有人知道他的姓氏。琴看出這個傢伙有唱歌的天份，可惜她手上沒有留下唱片來證實她是否真的迷戀路易。朱利安只說路易長住在家中，惹得父親很不高興，但一段時間後，母親對路易的依戀也逐漸消失。

這不禁讓人猜想琴曖昧的私生活，還有比爾為他固執沉默的個性所付出的代價。家裡另外有一位特別重要的人物，使得洛伊－韋伯深覺自己在母親心目中的地位，已經被一個外人所取代，使他躲得遠遠的。

在一九四四年出生的約翰·李爾，來自倫敦的工人階級家庭，自幼便絕頂聰明，極富音樂才華。正如蕭伯納遇到伯樂一樣，他由琴一手教導、栽培、提攜，快速崛起，揚名國際，一九六三年首度在英國皇家節慶音樂廳演奏；一九七〇年他在莫斯科榮獲柴可夫斯基鋼琴比賽冠軍，將他的事業推向巔峰，這全拜洛伊－韋伯家所賜，琴尤其居功厥偉。

李爾無師自通，在他堅決的要求下，順利從萊頓郡（Leyton County）的一所高中進入皇家音樂學院就讀，他最該感激的人是工人階級的父母，無怨無悔地為兒女犧牲奉

獻。當李爾在十四、十五歲與洛伊－韋伯一家人結下不解之緣以後,他在巴克藍路(Buckland Road)上狹小擁擠的家,便經常出現一位不請自來的保姆。

李爾很羨慕洛伊－韋伯能遠離家庭,住在學校,但他卻無法預料未來的命運:他獲得賞識,住在別人家中。一九五○年底時,李爾參加皇家音樂學院低年級管弦樂團的排練,認識了洛伊－韋伯家的兩個男孩子。在一個星期六的早上,身為明星學生的李爾過來協助敲擊樂器組,而敲擊樂器是洛伊－韋伯家兩兄弟選擇的第二種樂器。

在演奏海頓的《軍隊進行曲》(Military Symphony)時,洛伊－韋伯負責敲鈸,朱利安打低音鼓;他們兩人都已經在家中練習過了,想必又給可憐的樓下鄰居卡爾頓‧哈伯斯帶來無盡的折磨。(令人想起馬克斯‧華爾講的那段誤導別人的吹噓言論。他說他在練習喇叭時,鄰居們丟石頭,打破窗戶,為的是要聽得更清楚。)

打定音鼓的李爾和朱利安聊了起來,李爾記得朱利安穿著整齊,口齒清晰,聲音尖銳。有一天,朱利安邀請李爾和他的父母共進午餐。「與大人們吃飯讓我很緊張」李爾說,他的心情一定很像諾爾‧柯爾德(Noel Coward)的小說《花粉熱》(Hay Fever)中,那位週末到布里斯家的迷惑訪客。洛伊－韋伯家給他的第一個印象是奇特,第二個印象是陌生,但家中的一切都很吸引人,寬敞的房間、高級的鋼琴、艷麗的地毯,彷彿置身天堂的豪華佈置令他大開眼界。

琴知道李爾在學校的成績優異,還知道有一次他讓老師目瞪口呆,李爾在吃過午餐後拿起樂譜,未加練習便彈奏出一首技巧困難的巴哈鋼琴曲,接著更神奇的事情發生了,他闔上琴譜,單憑記憶將整首曲子再度彈奏出來。他深受琴的賞識,接受琴的邀請到她家的客房住了一個晚上,從此便寄居在洛伊－韋伯家。琴與大學新鮮人李爾進

而建立起深厚的情誼。

李爾在萊頓的父母，很高興知道兒子投入了新的學科領域。年輕的李爾在「茅屋酒館」(Thatched House)演奏鋼琴，賺取零用錢，週末時回家，平日則住在市中心洛伊‧韋伯的家。「我很感謝琴和她的家人，讓我有機會廣結善緣，並在倫敦首度演出。我有幸在皇家音樂學院的音樂會上，與指揮包特合作，演奏拉赫曼尼諾夫的《第三號鋼琴協奏曲》(Third Piano Concerto)。在預演期間，他們還特地找了媒體來採訪。」

不過，到了一九六〇年初，連備受琴賞識的李爾都覺得她的佔有慾太強，同時也為琴的孩子們感到遺憾。「我的母親對於他們每週六都到萊頓很不高興。」琴想認識李爾的家人，但琴的拜訪，卻讓疲憊不堪的李爾夫婦壓力更大。朱利安則悄悄溜出去，穿過馬路，到對面的布里斯路(Brisbane Road)看萊頓‧奧利恩特(Leyton Orient)踢足球，爾後成了他忠實的球迷。

這兩人的友誼為李爾帶來更奇特的經驗。琴除了像母親莫莉一樣是個虔誠的教徒以外，也是個靈媒，有能力與死者交談，她曾帶領李爾進入靈異世界。李爾在練琴時常感受到一種不可思議的力量，他在小時候就覺得冥冥之中有一股神奇的力量在驅使他，他常對母親說，他不知道為什麼他的手指就是有辦法在琴鍵上，如行雲流水般游走自如。

此後，琴直到一九七〇年才再與李爾有過通靈的經驗。李爾在一九六一年贏得高年級獎學金，一九六三年在皇家節慶音樂廳首度演出。在這段時期他就住在洛伊－韋伯的家中，琴也對李爾照顧有加，每晚為他準備冷食，放在餐桌上等李爾晚上回來享用。他也常與琴的兩個兒子在一起，並在週末與洛伊－韋伯全家人一道出遊。

李爾和洛伊－韋伯一樣，都對普羅高菲夫的音樂情有

獨鍾（他記得洛伊－韋伯喜歡激昂的管弦樂團，普羅高菲夫充份展現「低音號」的特色最讓他們驚嘆），李爾與韋伯一家人一樣都沉醉在音樂劇大師羅傑斯(Rodgers)與漢默斯坦(Hammerstein)的音樂中。比爾告訴洛伊－韋伯如果有一天他能寫出像《醉人的夜晚》(Some Enchanted Evening)的曲子，自己就稱得上是真正的音樂家了。李爾記得他最常與洛伊－韋伯開懷大笑。兩人都是廣播節目《好戲登場》(The Good Show)的忠實聽眾。「洛伊－韋伯是兄弟之中較難討好、較神經質的一位。他不擅交際，但聰明伶俐，才華出眾。我從前開一輛老積架，兩人下午常開到科茲窩(Cotswold)去。我們會找一間茶室，好好坐下來，叫了一壺又一壺的熱開水，泡茶泡個過癮。等到我們泡到第十五杯時，兩人都笑歪了嘴。」

洛伊－韋伯的父母除了在節日之外，都讓孩子們陶醉在自己的樂器天地中。朱利安認為父母的教育方式過度開放，「我常想我和洛伊－韋伯倘若沉迷毒品，很容易將責任歸咎於父母的管教方式，他們讓孩子過著無拘無束的生活，愛做什麼就做什麼。在我九歲的時候，父母就讓我一個人去探索這個世界。我的願望就是遊遍每一座地鐵站，做是做到了，但現在想想真是危險。」

琴覺得李爾和洛伊－韋伯，或許對國王十字路車站附近的一場特殊樂器演奏有興趣，兩個好奇的男孩也的確想一探究竟。在音樂會上，他們聽見台上演奏《凡根威廉斯協奏曲》(Vaughan Williams Concerto)時低音號發出近似「放屁的聲音」，這兩個男孩因此笑得前俯後仰。洛伊－韋伯記得，有個人踉蹌地走上舞台，以一支小橫笛和高音笛吹奏《泰利曼》(Telemann)，他們在這個「見過最高大」的男人面前哈哈大笑，結果在中場時這兩個人就被趕出音樂會，他們兩人嘴裡嘀咕個不停，沿著悠斯頓路(Euston Road)回家。

　　琴和比爾並沒有經常帶兒子去劇院，但薇姨媽卻鼓勵孩子們去看熱門的音樂劇，像是《窈窕淑女》(My Fair Lady)。洛伊-韋伯看到演員傳神的演出，但卻沒有看到男星史丹利・哈羅威(Stanley Holloway)演出，因為他那一天正好休假。「我很遺憾沒有欣賞到他的演出。」他還看了《西城故事》(West Side Story)、《南太平洋》(South Pacific)這兩部電影。此外，他對羅傑斯與漢姆斯丹充滿興趣，在同年齡的孩子中極為罕見。他在一九九八年六月為《時代雜誌》撰寫描述他與伙伴的合作關係的文章中提及：「當時是一九六一年五月一九日，早上八點三十分……我走進學生交誼廳看到一片騷動。男同學個個手上都拿著報紙。『你讀了你偶像的樂評嗎？洛迪？』『看哪！《泰晤士報》說這齣劇很甜美。』『韋伯斯特，看看這個。』另一篇說：『如果你是糖尿病患者，卻很想吃甜食，身上多帶一些胰島素吧！因為你無法不愛上《真善美》(The Sound of Music)。』」

　　接著，洛伊-韋伯表示，讓他上到一課的劇院海報，就是「你無法不愛上《真善美》」。這句話多年來成為最響亮的廣告詞，這齣劇也是在倫敦劇院上映最久的美國音樂劇。

　　此時，這位年輕的作曲家寄了一份樂譜給倫敦西區知名音樂劇作家哈洛德・菲爾汀(Harold Fielding)。哈洛德不但鼓勵洛伊-韋伯，還推薦他寫信給經紀人諾爾・蓋(Noel Gay)。「我照他的話去做，他們照顧了我一年，但沒有什麼可做的，畢竟我只有十三、四歲，還是個學生！那個時代沒有真正的音樂劇院，哈洛德是唯一製作音樂劇的人，但我年齡太小，不夠資格。」

　　渡假勝地的另一個選擇是法國南方。喬治退休了，他和薇姨媽在法國與義大利交界海岸的凡提米格利亞(Ventimiglia)買了一棟房子。喬治常自誇他在古典音樂上

的造詣，因此常成為洛伊－韋伯和朱利安捉弄的對象，他
們兩兄弟在收音機上聽到喬治克姆(George Crumb)演奏過
一首不和諧的大提琴曲，決定仿照英國廣播公司，錄製一
卷《喬治克姆大提琴和鋼琴傑作》音樂帶，然後將曲名改
為《喬治大提琴和鋼琴的痙攣》。這首曲子雄偉的旋律如
同《在修道院花園中》(In a Monastery Garden)，整首曲
子充滿吵雜的鼓聲與刺耳的音樂。喬治姨父的反應不得而
知，但這卷揶揄的錄音帶，充分顯示出這一對兄弟在音樂
上的大膽作風，並樂此不疲。

　　「洛迪」或「韋伯斯特」一有時間就到法國的凡提米
格利亞渡假，還帶著喜歡惡作劇的同學一道前往。英國電
影導演雷諾・尼米(Ronald Neame)是他的鄰居；洛伊－韋
伯在拍完由茱蒂・葛蘭(Judy Garland)主演的《我要繼續
唱歌》(I Could Go On Singing)後認識他。

　　他們對這部電影的印象很深。瑪麗亞・卡拉斯(Maria
Callas)洛伊－韋伯三歲就上了雜誌封面，琴提供一張他拉
小提琴的全身照給《育嬰雜誌》(Nursery World)，這是他
邁向演藝事業的第一步 s)於一九六四年在柯芬園劇院演出
《托斯卡》(Tosca)，令洛伊－韋伯讚嘆不已。他的印象非常
深刻：「我愛上了這齣劇，當時我並不清楚這齣劇勾起我
對浦契尼的敬意，父親認為浦契尼是有史以來最偉大的作
曲家。我們去聽他的歌劇時，全場觀眾沒有一次不被感動
得熱淚盈眶。」

　　在學期結束之前，洛伊－韋伯和同學羅賓・巴羅製作
一齣名為《一片混亂》(Utter Chaos)或《不穿牛仔褲的維
納斯》(No Jeans for Venus)的音樂劇。一九六四年，洛
伊－韋伯全權負責一齣熱鬧喜劇《玩弄愚人》(Play the
Fool)，其中十三首歌曲全部出自他人之手。他漸漸開始
發揮製作人的能力。披頭四合唱團是現在最紅的樂團，洛
伊－韋伯當然也注意到兩個西敏中學的畢業生：彼得・艾

詩(Peter Asher)和高登‧華勒(Gordon Waller)，在學校時被稱為彼得和高登，以一首保羅‧麥卡尼(Paul McCarney)創作，旋律輕快但詞意深遠的《沒有愛的世界》(World Without Love)，榮登排行榜冠軍。這首歌曲總是在表演中掀起高潮，其他幾首曲子，例如「閃亮合唱團」(Twinkle)與「旅行者合唱團」(Trekkers)所唱的《泰莉》(Terry)也頗受歡迎。

　　就在前一年，洛伊－韋伯寫了一首歌曲，製成試聽帶，寄給德卡(Decca)唱片公司，唱片公司將這卷試聽帶轉交給製作人查爾斯‧布萊克威爾(Charles Blackwell)，後來這首歌被南方唱片公司(Southern Music)看上，正式與洛伊－韋伯簽約。布萊克威爾的經紀人戴斯蒙(Desmond Elliott)，親自到到西敏中學去觀賞這位音樂天才製作的期末戲劇，對他留下深刻的印象。

　　戴斯蒙在偶然的情形下，認識父母好友的兒子提姆‧萊斯。提姆‧萊斯就讀於薩西克斯郡的藍西學院(Lancing College)，身材高大，充滿自信。提姆‧萊斯剛辭去貝克街的一家公司當實習業務員，加入 EMI 唱片公司當助理實習生。他在學校領導一個名為「土豚」(Aardvarks)的流行音樂團體，決心要與克里夫‧理查(Cliff Richard)齊名。他從戴斯蒙的口中聽到洛伊－韋伯這個人。

　　洛伊－韋伯修高級班時只有十六歲，但他的成績並不理想。歷史拿了 D，英文拿了 E。學校幫他向牛津大學基督教會申請封閉式獎學金，但遭到拒絕。他鍥而不捨，參加瑪格達林學院的入學考試，以一篇現代歷史的論文獲得青睞，讓大家深感意外。

　　這篇以維多利亞古蹟為主題的論文別出心裁，見解獨到。牛津大學安排他與知名的中古歷史學家麥法蘭教授(K. B. McFarlane)面談。根據一九五○年代末期麥法蘭教授的學生兼好友劇作家亞倫‧柏納特(Alan Bennet)表

示，麥法蘭教授是位極富同情心的紳士，但他尖酸刻薄的評語往往令人敬而遠之。他大部份的時間都待在音樂學院的辦公室，安坐在有扶手的椅子上，腳下依偎著一隻貓咪。柏納特在一九九七年九月時在《倫敦書評》(London Review of Books)一書中追憶麥法蘭教授：「前來拜訪的客人最後聞到的，一定是放在前廳給貓吃的魚。」

　　洛伊－韋伯到學院找教授，一進門就看見一隻暹邏貓，貓的主人突然現身，把寵物抱起來，並叫洛伊－韋伯進來。他在整個面談過程中都抱著那隻貓。麥法蘭教授問了一個他經常考學生的詭詐問題：西敏寺大教堂的中殿建造年份，洛伊－韋伯一點也沒有被難倒，他描述當時的情況：「我心想：『慢著，我們不是昨天才出生的小嬰兒……大家都知道這座教堂是英國最具代表性的建築物，縱使在一百五十年之後他還是會問同樣的問題……看他手上抱的貓就知道。雖然我的成績不好，但我還是有一絲希望。』那天晚上，我興沖沖地跑去喬治街去看金·彼特曼(Gene Pitney)在牛津阿波羅音樂廳（當時叫做新音樂廳）的演唱會。」

　　他在幾週後通過檢定，獲得歷史系的獎學金，從一九六五年秋季班開始進入牛津大學就讀。他也結識了一些非牛津大學的學生。洛伊－韋伯突然接到了一封提姆·萊斯從富漢百老匯西南方十號(Fulham Broadway SW 10)附近的甘特林園11號(Eleven Gunter Grove)寄來的信：

　　親愛的洛伊－韋伯，有人告訴我「你正在尋找一位作詞者，好為你的曲子填詞」。我曾有一段時間寫流行歌曲，對寫詞很有興趣。不知我是否有此榮幸能與你見面？或許我無法達到你的要求，但我相信我們的會面一定會有收穫，但願如此！

　　兩人見面時，洛伊－韋伯告訴提姆·萊斯他已經寫了八齣音樂劇。他當場演奏了其中幾首曲子，讓提姆·萊斯讚不絕口。他表示他們兩人聯手，一定會讓世界更加美好。

2
才子相遇

> 洛伊－韋伯一見到他，
> 就馬上被他的氣質所吸引。
> 雖然洛伊－韋伯還沒有看過馬克斯的演技，
> 但他斬釘截鐵地告訴提姆·萊斯，
> 他找到了下一個羅倫斯·奧立佛。

　　提姆·萊斯是出生於英國中部典型的中產家庭，比洛伊-韋伯大四歲，父親是一家航空公司的老闆。他身材高大、皮膚白皙、充滿自信、個性隨和、態度親切。他熱愛板球、流行音樂和美女，給人一種蠻不在乎的感覺。他樂天的個性和洛伊-韋伯的憂慮與暴燥恰好形成對比。

　　提姆·萊斯的家非常舒適，座落在哈特福郡(Hertfordshire)哈特菲區(Hatfield)之間的高級住宅區。身為家中三個男孩之一的提姆·萊斯，在薩西克斯郡(Sussex)的藍西大學求學。他的同學中有克里斯多夫·漢普頓(Christopher Hampton)，是提姆·萊斯的終生好友，和較為年幼的大衛·哈爾(David Hare)，這兩個人後來都成為著名劇作家。提姆·萊斯舉手投足之間流露出一種自信，風度翩翩，在社交圈子裡面人緣極佳。

　　提姆·萊斯在一九六三年從藍西大學畢業後，就到

巴黎的梭爾邦(Sorbonne)住了一年，邊當推銷員邊寫流行歌曲。他的母親是自由作家，有一次在作家會議中認識了單槍匹馬闖天下的經紀人戴斯蒙，她告訴他，她的兒子非常喜歡流行歌曲，想要寫一本關於流行音樂排行榜的書。

不料，當提姆·萊斯去找戴斯蒙時，戴斯蒙卻澆了他一盆冷水，他說這本書沒有市場，但戴斯蒙對這位心懷壯志年輕人的歌曲極為欣賞，幫助他出唱片。事實證明他大錯特錯，提姆·萊斯和弟弟喬、DJ保羅(Paul Gambaccini)，在一九七七年出版了《賣座歌曲金氏記錄》(Guinness Book of Hit Song)，而且很快爬上暢銷書排行榜，經過多次印刷，歷久不衰。

戴斯蒙非常欣賞提姆·萊斯的音樂才華，便介紹他認識洛伊－韋伯，因而撮合一對自吉爾伯和蘇利文以來，英國音樂劇史上的黃金組合。提姆·萊斯四月份寄出那封自我介紹信後不久，兩人便相約見面，提姆·萊斯前往哈靈頓大廈。洛伊－韋伯演奏多首曲子，以及他與同學羅賓·巴羅為音樂劇所作的十幾首歌曲，給提姆·萊斯聽。提姆·萊斯回家後馬上填詞。在洛伊－韋伯進入大學之前，第一齣由提姆·萊斯、洛伊－韋伯合作的音樂劇就出爐了。

《我們這群人》(The Likes of Us)這齣音樂劇，描述一八六七年一位愛爾蘭醫生，也是慈善家的柏納多博士(Dr. Thomas John Barnardo)，率先在倫敦東區為窮困兒童蓋孤兒院，此後又陸續在倫敦市區開了許多收容所，統稱為「柏納多之家」(Dr. Barnardo's Homes)。這個故事來源有兩種可能性，第一是參考柯克尼(Cockney)原著暢銷小說，後來被萊隆·巴特改編成音樂劇的《孤雛淚》(Oliver!)，這齣劇在一九六〇年上演，在《萬世巨星》問世之前，一直是倫敦西區上映最久的音樂劇。另一種可能是這個點子由戴斯蒙的一位老客戶萊斯里·湯瑪斯(Leslie Thomas)提出。萊斯里·湯瑪斯在「柏納多之家」長大，先從事記者的工

作，後來轉業，成為暢銷小說作者。

洛伊－韋伯的處女作水準不差，承襲萊隆‧巴特的風格，雖然偏重古典音樂，和提姆‧萊斯所喜歡的搖滾流行音樂相去甚遠，但音樂朝氣蓬勃，節奏輕快，很能吸引提姆‧萊斯的注意力。洛伊－韋伯在與提姆‧萊斯愉快地交談之後，隨即與西敏寺中學的三位同學到義大利過暑假，行蹤遍及佛羅倫斯、羅馬、亞西西，在途中他們暢談對藝術、建築、音樂的熱愛，旅途終點站是凡提米格利亞。薇姨媽親自為他們下廚，烹調美味可口的食物，讓他們大快朵頤，再端上無限量的美酒。

洛伊－韋伯在一九六五年十月進入牛津大學，被分配到瑪格達林學院新宿舍頂樓的房間，可眺望隔壁的麋鹿公園。他交到的第一位朋友是曼徹斯特語文學校畢業的大衛‧馬克斯(David Marks)，他精通法語，是法律系學生，和洛伊－韋伯一樣榮獲獎學金，受到特別待遇，先後搬進同一棟宿舍。

帥氣、時髦、整潔、口才犀利、超同齡多才多藝的馬克斯，是未來這些學生中最有成就的演員。他也是一名勇往直前，熱衷政治的大學生。一九六六年世界知名的湯姆‧史托普(Tom Stoppard)的《死去的羅森克茲與古爾德史坦》(Rosencrantz and Guilderstern are Dead)在愛丁堡首演，牛津大學戲劇社員的馬克斯，演出男主角羅森克茲，獲得不少好評，進而當上牛津大學戲劇社主席。

不久後，馬克斯告別戲劇生涯，攻讀法律系，專門處理瀕臨破產的公司，他再也沒有理由回去找那群熱愛戲劇的同學。然而洛伊－韋伯一見到他，就馬上被他的氣質所吸引。雖然洛伊－韋伯還沒有看過馬克斯的演技，但他斬釘截鐵地告訴提姆‧萊斯，他找到了下一個羅倫斯‧奧立佛(Lawrence Olivier)。「他就是知道！」馬克斯說，起先他看見洛伊－韋伯收藏那麼多搖滾音樂唱片難免有些猶

豫不決，但洛伊－韋伯的誠意打動了他。馬克斯看見洛伊－韋伯不停地拉扯身上的毛衣和袖口，察覺出洛伊－韋伯緊張的心情和脆弱的一面。

最重要的是，雖然洛伊－韋伯在牛津大學為期八周的學期中，都把時間耗在鋼琴上，馬克斯對他的印象卻是反應靈敏、動作迅速。馬克斯馬上被指派演出柏納多的角色。提姆‧萊斯專程到牛津大學探望洛伊－韋伯和馬克斯這對好友，看看情況發展得如何。在聖誕節假期來臨之前，他已經做好試映帶。此時，洛伊－韋伯獲准停課兩個學期，以後再回來上課。洛伊－韋伯的教授雖然覺得他才智過人，前途光明，但他畢竟太年輕，如果等他較成熟時，再重新開始唸大學會對他比較好，當然，洛伊－韋伯並沒有再回來。

洛伊－韋伯期望能在牛津找到一流的劇院，但他失望了。當時正是戲劇蓬勃發展的年代，人才濟濟。麥克‧潘林(Michael Palin)、泰莉‧瓊斯(Terry Jones)、大衛‧伍德(David Wood，他出現在《我們這群人》的試映帶上，後來又參加洛伊－韋伯唯一失敗的音樂劇《萬能管家》的演出)、瑪麗亞‧艾特肯(Maria Aitkan)、布漢姆‧莫瑞(Braham Murray)皆大放異彩，馬克斯也即將光芒四射。

戴斯蒙對洛伊－韋伯和馬克斯在牛津大學推出《我們這群人》的計劃，起初並不贊成，後來當提姆‧萊斯加入陣容後，紛爭即告平息。戴斯蒙力勸湯瑪斯演出馬克斯和洛伊－韋伯寫的劇本，雖然他大力宣傳，並希望這齣劇在倫敦上演，但終究未能如願。

一九六六年一月《每日快報》(Daily Express)提出一個令人深思的問題：「洛伊－韋伯和提姆‧萊斯是否就是音樂劇巨擘羅傑斯與漢默斯坦的接班人？」這句話正確地預言了兩位後起之秀將在樂壇的地位。

這對搭擋的合作模式，其實比較接近羅傑斯與哈特

(Hart)，但報紙上首次提出的有趣問題為他們將來的「夢幻組合」做了最佳宣傳。這齣劇後來沒有上演，歌曲也未能發表。戴斯蒙不久後便從這對搭擋的生命中消失，直到一九七一年他又再度現身，到高等法院提出訴訟，辯稱他有資格收取提姆‧萊斯和洛伊－韋伯《萬世巨星》唱片利潤的百分之五，因為他是介紹兩人認識的大功臣，為他們鋪設成功的道路，不過戴斯蒙並沒有打贏這場官司。

從《我們這群人》感傷的劇情和老舊的音樂錄音帶來看，戴斯蒙不該責怪自己沒有眼光。音樂劇一開始，年輕的柏納多來到倫敦西區飲酒天堂的愛丁堡城堡，此處是聲名狼藉的聲色場所，充斥著酒館、賭場、妓院、狐媚女子，激起他關懷社會的熱情。

他遇見兩個無家可歸的孤兒，他們無奈地告訴柏納多，他們的「窩」就在煙囪對面，又表示：「下不下雪沒有關係，反正我們這群人遲早會死在街上。」背景音樂出現雜音，代表附近居民討厭柏納多好心插手，也是《萬世巨星》中總是顯得輕蔑的比拉多的前身。柏納多則被別人視為愛管閒事的討厭鬼，闖入別人家園的笨蛋，惹禍上身的愚昧之徒。

同樣地，單身時期的柏納多被視為耶穌的化身，直到他娶到賢慧的妻子西蕊(Siri)為止。他深情款款地唱出一首音域寬廣的歌曲，愛丁堡城堡就是貴重的結婚禮物，代表充滿希望和倫理的家庭。劇中處處可尋獲原著作家柯克尼的影子，朋友聚集喝茶，悲傷的心情一掃而空。輕快活潑的曲調難免落入俗套，但《此處有愛》(Love Is Here)這首歌能讓人回味無窮。這首歌速度極快，配上洛伊－韋伯一貫的變調技巧。全曲充滿活力與性格；洛伊－韋伯將此曲保留在歌曲檔案中，幾年後當他在編寫《萬能管家》時便派上用場，曲名改為《希望之旅》(Travel Hopefully)。

多年後，當提姆‧萊斯回首過往，發覺他第一次與

洛伊－韋伯合作的音樂劇題材並不合適，但至少證明他可以和洛伊－韋伯共事。洛伊－韋伯說當時他對提姆·萊斯的才華「佩服不已」，他離開牛津大學最主要的原因就是為了提姆·萊斯。李爾和洛伊－韋伯還曾開著父親比爾的車去接提姆·萊斯，回到洛伊－韋伯家共渡聖誕節，假期過後，洛伊－韋伯又到凡提米格利亞薇姨媽家，享受她的盛情款待，因為他在哈靈頓大廈有種被冷落的感覺。

　　莫莉在大廈頂樓的十號公寓旁邊另外租下一間三房小公寓，從此處的陽台可通往主公寓的客廳，莫莉本人住在新租的二A公寓主臥房，李爾住在次大的臥房，提姆·萊斯住在第三間，也是最小的臥房。

　　莫莉只向李爾和提姆·萊斯收取微薄的房租。兩個男孩晚上經常帶女孩子回家，走廊上不但飄揚著音樂，還可見衣衫不整的訪客四處遊走嬉笑。莫莉一點也不以為意害怕，自顧自地看電視。

　　李爾的事業在比爾和琴的鼓勵下展翅高飛，提姆·萊斯則與洛伊－韋伯密切合作，他離開了法律事務所，到EMI擔任基層幹部，不久後便搬到諾利·派拉瑪(Norrie Paramor)的辦公室。派拉瑪有一位主要的客戶克里夫·理查(Cliff Richard)，提姆·萊斯不但與他建立起一生的友誼，也成為他親密的工作夥伴。現在，公司交付提姆·萊斯的任務是發掘有才華的新人。一些理想的人選受邀到哈靈頓大廈享用晚餐，閒話家常，渡過愉快的夜晚。

　　比爾和琴對洛伊－韋伯不打算回牛津大學上課的想法毫不在意，也不反對他半工半讀，進入市立音樂學校(Guildhall School of Music)選修一年管弦樂課程，勤奮的洛伊－韋伯隨後又被皇家音樂學院錄取。在這段期間，他和提姆·萊斯固定創作流行歌曲，兩人相處十分融洽。提姆·萊斯住在外面，刻意避開父親的家族企業和偶爾發生的家庭糾紛。

提姆‧萊斯在《標準晚報》(Evening Standard)上，看到在「年度女孩」公開選拔賽中摘下后冠的歌星蘿絲‧哈納曼(Ross Hannaman)，迫不及待地趕到夜總會去看她的表演，深深被她的風采所吸引，從她的演唱風格和神韻，彷彿可以看到瑪麗安‧費斯佛(Marianne Faithfull)的影子。他說服 EMI 唱片公司與蘿絲簽約，並和洛伊－韋伯為她製作了好幾張專輯。

第一張由提姆‧萊斯和洛伊－韋伯製作，蘿絲演唱的專輯唱片在一九六七年三月錄製，專輯名稱為《夏日風情》(Down Thru' Summer)，其中有一首歌被洛伊－韋伯收藏起來，為將來大型戲劇做準備。這張專輯 B 面有一首感傷的歌曲。曲名為《我的愛直到最南方》(I'll Give All My Love to Southend)。第一張專輯在一九六七年十月錄製，曲風近似貝多芬的《給愛麗斯》(For Elis)和德弗札克的《新世界交響曲》(New World Symphony)。另一首流行歌曲《堪薩斯早晨》(Kansas Morning)，明顯取材自孟德爾頌的《小提琴協奏曲》第一樂章，後來這首曲子被改編成《萬世巨星》中的抹大拉的瑪麗亞哀怨歌曲《我不知如何愛他》(I Don't Know How To Love Him)。

他們的努力到頭來只是白忙一場，蘿絲沒有闖出名氣，她嫁給搖滾音樂手，組織小家庭，在諾汀山(Notting Hill)開了一家服飾店。有了這次經驗，這對才子在合作模式上達成了共識：洛伊－韋伯作曲，提姆‧萊斯寫詞。究竟是先有曲還是先有詞？對於這個古老的問題，艾文‧柏林(Irving Berlin)做了最佳答覆：「看誰先打電話給對方。」事實上，除了艾略特(T. S. Eliot)的開場白或教會的詩歌敬拜曲之外，大部份的作品都是由洛伊－韋伯先譜曲，再拿給提姆‧萊斯填詞。

儘管柏納多音樂劇遭到擱置，唱片的銷路不佳，但提姆‧萊斯和洛伊－韋伯毫不氣餒，仍然不停地寫歌，漸

漸打開知名度。他們兩人合作的消息傳到了亞倫‧道格特(Alan Doggett)的耳中,他是一位音樂大師,在西敏寺中學教過朱利安,後來搬到漢默史密斯(Hammersmith)的柯樂大廈(Colet Court),對面就是聖保羅預備學校。

道格特在一九六七年底認識了比爾和琴,順口問洛伊－韋伯是否有興趣為一年一度的學校音樂會寫一齣簡短的流行清唱劇,最好是採用聖經故事,不妨參考傳統式活潑輕快且朗朗上口的聖歌,諸如賀伯‧查普(Herbert Chappell)的《丹尼爾爵士》(The Daniel Jazz,道格特在前一年才擔任此劇的製作人)、麥克‧福藍德(Michael Flanders)和約瑟夫‧柯洛菲茲(Joseph Horovitz)的《諾亞船長和飄流動物園》(Captain Noah and His Floating Zoo)。提姆‧萊斯在一旁漫不經心地翻閱《聖經奇妙故事》(The Wonder Book of Bible Stories)一書,提議用雅各的兒子約瑟夫為主角人物,書中的約瑟夫做了一個奇特之夢,在夢裡他身穿鮮艷亮麗的彩衣,引起兄長嫉妒,將他賣到埃及當奴隸。

約瑟夫到了埃及,受到上帝眷顧,在法老面前成為先知,預言埃及會先豐收,然後全國會鬧饑荒。他以智慧安然帶領埃及渡過危機,並為國家帶來繁榮。他的父親和兄長住在迦南,飽受饑荒之苦,不得已下到埃及來討食物,但彩衣離奇失蹤。當它失而復得之時,整個家族與約瑟夫相認,眾人歡天喜地,約瑟夫駕著一匹金色的馬車,在五光十色的光芒中榮耀昇天。

這齣劇有清脆的喇叭伴奏,加上自然輕鬆的旋律、美妙的編曲、生動寫實的歌詞(當約瑟夫穿上彩衣時,他知道自己不再是牧羊人的兒子……他外表英俊,智慧高超,一表人才),絕對是音樂會上最大的贏家。從音樂的角度來看,此劇的作曲水準遠勝過《我們這群人》。約瑟夫以華爾滋的節奏,感情豐富的小調獨白,愉快地唱出他在夢

中所見的榮耀畫面，令人陶醉不已，此曲為《關上每一扇門》(Close Every Door For Me)。此外，還有另一首耀眼亮麗的歌曲《美夢成真》(Any Dream Will Do)，這首曲子多年來一直是這對搭擋最有名、最受人歡迎的得意佳作。合音的詩班以低沉渾厚的聲音烘托主唱者悠哉的旋律，增添活力與戲劇效果。

觀眾對此劇的反應相當熱烈，比爾建議兒子將劇本加長，幾週之後，在他固定擔任風琴手的西敏寺中央廳重新推出。西敏寺雙喜臨門，除了剛宣佈成立戒毒中心，現在又有一齣精彩的音樂會。李爾接受邀請彈奏鋼琴曲，比爾演奏風琴，即將申請到皇家音樂學院獎學金的朱利安，自願演奏聖桑(Saint-Saens)的《大提琴協奏曲》。

在一九六八年五月十二日，大家士氣高昂地，演出加長版的《約瑟夫與神奇彩衣》，劇長約二十多分鐘，全場湧入三千多名觀眾，擠得水洩不通。這齣被提姆‧萊斯形容為「現代神劇」(Modoratorio)，除了加強節奏感，還邀請「混合袋」(Mixed Bag)流行樂團助陣（主唱者為「誰合唱團」(The Who)羅傑‧道垂(Roger Daltrey)的姪子大衛‧道垂(David Daltrey)），提姆‧萊斯也再度展現歌喉。

觀眾席上不乏許多學生合唱團成員的家長，例如《週日時報》流行音樂和爵士樂的樂評戴瑞爾‧朱爾(Derek Jewell)。令大家感到意外的是在隔周的星期天（一九六八年五月十九日），他在一篇「以約瑟夫為跳板」的文章指出：「上週日在西敏寺中央廳的那一場熱力四射的新潮神劇《約瑟夫與神奇彩衣》相當具有吸引力。劇中融合強烈的節奏音樂與巴哈式的通俗流行音樂，讓傳統與前衛水乳交融，令觀眾一飽耳福。」戴瑞爾尤其喜歡《關上每一扇門》優美的旋律，進而做出結論：《約瑟夫與神奇彩衣》因悅耳動聽的歌曲大放光芒，不但呈現極佳的娛樂效果，也傳達出故事的涵意，這是好的流行音樂應有的表現，這

齣豪華的音樂劇展現作者突破窠臼，創新風格的能力。

作曲家麥克‧提伯特(Michael Tippett)的好友兼助理馬利恩‧包溫(Merion Bowen)也看過這齣劇，他的評論刊登在《泰晤士教育附刊》(Time Educational Supplement)上。他的評語不像戴瑞爾那麼鼓舞人心，但他對作曲家在《約瑟夫與神奇彩衣》所展現出的才華表示肯定。洛伊-韋伯當然需要更多人生歷練來充實作品內涵，但他絕對有足夠的技巧和能力，成為頂尖的作曲家兼編曲者。

包溫也稱讚朱利安演奏的《宏偉的協奏曲》。朱利安從來沒有在這麼多人面前演奏過，緊張得不得了，一直以為他彈得很差。他奏完後連忙從音樂廳的後門逃走， 剛好撞上興奮的年輕女學生（在音樂劇中擔任歌者及吉他手，洛伊-韋伯好友大衛‧巴倫提(David Ballantyne)的妹妹），她稱讚他的表現出色極了，當場向他索取親筆簽名。他們兩人在洛伊-韋伯二十一歲的生日派對上情投意合，六年後她成為朱利安的第一任妻子。

派拉瑪在讀了《周日時報》的評論後對這幾位音樂家極為欣賞，他承諾德卡唱片公司（他已離開EMI，換了新東家）將會為他們出唱片。諾凡羅(Novello)音樂發行公司答應出版他們的鋼琴譜。當樂譜出版時，洛伊-韋伯寫了一篇短短的序言，聲明這本樂譜要獻給學校和青年人團體，他並且感謝父親從擬稿階段就鼎力相助，才有今日的成果。最值得一提的是當初諾凡羅公司以一百英磅買下《約瑟夫與神奇彩衣》的版權，一九九一年，洛伊-韋伯創立的「真有用公司」花了一百萬英鎊才從萃斯電影公司(Film Trax)手中買回版權。

就在此時，洛伊-韋伯聽從朋友大衛‧巴倫提的意見，將刊登在《周日時報》的評論寄了一份給舞台道具經理山夫頓‧麥爾斯(Sefton Myers)。大衛‧巴倫提的父親任職於泰晤士華頓醫院(Walton-on-Thames)，麥爾斯是他的病人。

麥爾斯初踏入演藝圈，力捧巴倫提成為流行音樂歌星。麥爾斯在演藝圈的老師藍德（David Land）也是一位道具經理人。他管理過「道根漢女聲笛手」（Dagenham Girl Pipers）和其他知名度較低的團體，他和麥爾斯曾經自組「新冒險經紀公司」（New Venture），試圖栽培許多明星，但沒有任何團體走紅。

洛伊－韋伯到位於梅菲爾區（Mayfair）查爾斯街的麥爾斯辦公室，與他恰談建造流行音樂博物館一事，洛伊－韋伯很希望麥爾斯能夠提供資金。他雖然從諾凡羅出版的樂譜上賺了一大筆錢，但仍然捉襟見肘，原因之一是他最近剛從哈靈頓大廈搬到幾百呎外轉角的葛倫豪園（Gledhow Gardens）一樓住家。

麥爾斯說了一些鼓勵洛伊－韋伯的話，然後將《約瑟夫與神奇彩衣》的唱片交給藍德，而他聽過以後就愛不釋手。麥爾斯開給洛伊－韋伯和提姆‧萊斯的條件，是付他們基本週薪，提供一間專用辦公室，經紀人的工作則交給藍德。洛伊－韋伯聽到如此誘人的條件高興得手舞足蹈，但提姆‧萊斯卻裏足不前，他說：「我現在正和一個叫莎拉的猶太女孩交往，她的父親聽過麥爾斯，但沒有人聽過藍德。我的父母很擔心一但我離開派拉瑪穩定的公司，生活會不會失去保障？」

他們仍然決定放手一試，與「新冒險經紀公司」簽約。雙方的協議看起來非常理想，這張合約正式為兩個人牽線，湊合這對最佳拍檔，二人躊躇滿志，以信心迎向未來。他們以作曲作詞者的身份簽下三年的合約，第一年每人的年薪是二千英鎊（週薪是三十八英鎊），第二年的年薪是二千五百英鎊，第三年的年薪是三千英鎊，並可預先支領權利金，也可選擇將合約延長至十年。麥爾斯和藍德則可獲得唱片利潤的百分之二十五為佣金。

藍德在渥德街（Wardour Street）租了一間小辦公室，

每天和在查爾斯街上的洛伊－韋伯、提姆・萊斯聯絡。這對搭擋偶爾與麥爾斯共進午餐，但他們主要接觸的對象是藍德。他們兩人每天準時到梅菲爾的辦公室，寄信、打電話、一起寫歌。藍德以猶太人務實的角度，建議他們下一齣劇以聖經故事為題材，還特別交代他們不管主題是什麼，人物最好不要有耶穌基督。

向來被英國教會視為熱情開朗的聖保羅大教堂地方主教馬丁・蘇利文(Martin Sullivan)，在十一月九日為了慶祝青年節(Festival of Youth)，舉辦了第三場《約瑟夫與神奇彩衣》的演出。洛伊－韋伯認為這場演出（比過去幾場較長，首度加入「波提乏」的角色與一、二段新的情節），已經到達此劇的極限，他們必須寫新的作品。兩人經過尋尋覓覓，最後又回到原點。

提姆・萊斯和洛伊－韋伯賣命工作，為學校創作出第二齣清唱劇《理查回來，你的國家需要你》(Richard Your Country Needs You)。這齣劇同樣由亞倫・道格指揮，於一九六九年十一月在道格任教的倫敦市立學校(City of London School)登場，長度約四十分鐘，比《約瑟夫與神奇彩衣》久。劇中使用大量愛與和平的現代用語，創造諷刺的效果。其中有一首歌《那些日子》(Those Saladin Days)，來自一九六九年歐洲歌曲比賽英國落選曲，後來在《萬世巨星》中以新曲《希律王之歌》(King Herod's Song)重現，配上新的歌詞：「證明你是神的兒子，讓我的水變成酒……證明你不是愚人，從我的水面走過去。」

儘管藍德叫他們兩人在人物名單上不要加入耶穌基督的名字，但他們將藍德的交代當做耳邊風。吟唱詩人布朗道(Blondel)是最早唱出《理查和獅子心》(The Richard the Lionheart)的人，後來這個故事被人遺忘，一直到提姆・萊斯發掘它，重新編寫劇本，將劇名改為《布朗道》(Blondel)，由史提芬・奧立佛(Stephen Oliver)負責音樂，

一九八三年在老維克劇院(Old Vic)上映，但賣座不佳。

　　一九六九年十二月幸運之神降臨在他們身上，他們出了一張單曲唱片。當初洛伊－韋伯見到提姆‧萊斯對聖經中耶穌的門徒猶大的故事極感興趣，自己也深受影響。巴布‧狄倫(Bob Dylan)的歌曲《上帝與我們同在》(With God on Our Side)激盪了他的思緒。有一天他跑到富漢路(Fullham Road)去買唱片時，靈感突然湧現，走出唱片行時，腦中浮現一段沒有主題的旋律，他飛也似地將音符記載下來。而提姆‧萊斯絞盡腦汁，花了好幾個星期才想出歌詞。

　　在《約瑟夫與神奇彩衣》之後的另一個構想，是聖經中的《撒母耳記上》，這首搖滾歌劇單曲發行時，曲名就稱為《萬世巨星》（著名的音樂劇《萬世巨星》這時還尚未出現）。據洛伊－韋伯說，他在與MCA唱片公司的麥克‧李恩德(Mike Leander)，後來成為蓋瑞‧葛里特(Gary Glitter)所有專輯的製作人，談完一席話之後，想出這個曲名。

　　根據提姆‧萊斯的說法，有天他在《旋律作者》(Melody Maker)這本書中，看見湯姆‧瓊斯(Tom Jones)的照片，標題是「世界一流的超級巨星湯姆‧瓊斯。」他想引用這句話，他說：「當然，《萬世巨星》的歌名很響亮。但我們沒有想到此曲的成績會如此驚人，正如當初洛伊－韋伯擔心《約瑟夫與神奇彩衣》的劇名太俗氣一樣，我們低估了自己的能力，通俗、幽默、老少咸宜正是此劇的特色。」

　　提姆‧萊斯也在思考巴布‧狄倫歌曲的精髓：「我不能為聽眾考慮，他們必須自己決定；猶大有上帝站在他那一邊嗎？」他以這個問題為出發點，將整首歌的歌詞寫好。他從十歲起就立下志向，想寫一齣以彼拉多、猶大為主角，耶穌只是配角的戲劇。

　　不管提姆‧萊斯的歌詞有沒有配上音樂，都沒有一家劇院的老板，會理這首歌。葛瑞德(The Grades)經紀公

司，還有未來的名流羅伯·史汀伍(Robert Stigwood)都沒有採納這個企劃。藍德還四處打聽有沒有人願意發行，但所有大唱片公司都拒絕了，原因是歌詞內容太具爭議性。

最後，隸屬環球電影公司和四大唱片公司的美國音樂公司(Music Corporation America)附屬倫敦的分公司老闆布萊恩·柏利(Brian Brolly)答應出唱片。當初聽到這對搭擋要寫歌，就建議他們以耶穌基督為要角的主教馬丁·蘇利文，則為這張唱片寫推薦詞。

問此問題的歌者是猶大，就好像旁白者點出約瑟夫的矛盾、薛質疑艾薇塔的事業、喬目睹游泳池裡諾瑪(Norma Desmond)的悲劇。旁白者道出歌詞中的時空背景，劇情隨之展開。你可以說洛伊·韋伯式音樂劇在英國舞台上，將布萊特式(Brecht)諷刺對比的技巧發揮得淋漓盡致。

身為提姆·萊斯好友的歌星莫瑞·海德(Murray Head)。也答應與「油脂合唱團」(Grease Band)共同錄製單曲，倫敦交響樂團的弦樂隊擔任伴奏。洛伊-韋伯為他首次發行的歌曲嘔心瀝血，寫下浩大的管弦樂。

此張唱片在英國並沒有激起太多漣漪，只在六○年代的最後一個星期，打進了熱門排行榜前一百名的尾端。提姆·萊斯記得英國廣播公司禁止了這張唱片，大衛·福斯特(David Frost)是唯一在電視節目上播放這支歌曲的人，螢幕上打出的字幕是「公立學校學生演唱耶穌歌曲」。

從歐洲大陸傳出來的消息指出，這首單曲在同性戀地下酒館極為流行。布萊恩·柏利充滿信心地向MCA唱片公司的高級主管保證說這首歌的壽命絕不止如此，使得MCA斥資一萬四千五百英鎊錄製整張唱片。十二月中旬洛伊-韋伯和提姆·萊斯住在飯店創作，五天後就寫好樂譜，除了《堪薩斯早晨》之外都是全新創作。他們準備就緒，揚帆待發。

3
《萬世巨星》
搖滾音樂

《萬世巨星》唱片，
聚集了當代流行樂壇數一數二的歌手。
這張唱片創意十足，
動感十足的音樂散發出無比的熱力，
輕快活潑。

在《萬世巨星》單曲發表後一年的一九七○年十月，整張專輯隆重登場。在專輯推出前的幾個月，是洛伊-韋伯能夠享有平凡生活的最後日子。令人不解的是，在洛伊-韋伯搬離家裡，住到只有二分鐘路程的葛倫豪園時，提姆‧萊斯仍住在哈靈頓大廈一段時間，後來才搬到貝斯瓦特區（Bayswater）。

洛伊-韋伯除了結交事業上的朋友以外，也認識了其他兩位在他後來十幾年生涯中最重要的人：一位是年僅十六歲的女學生莎拉‧休吉爾（Sarah Tudor Hugill）。他們在牛津大學舞會上認識對方，最後步上紅毯；另一位是住在他葛倫豪園十號公寓樓上的鄰居克威‧李德（David Crewe Read），兩人結為好友。

莎拉是個沉默、害羞、友善的女孩，父親在泰特萊爾糖廠（Tate & Lyle）兼任院長及化學研究員。不料，莎

拉在幾年後罹患糖尿病。此時的她在皇后中學(Queen's Gate School)讀高級班。這所女校位於哈靈頓大廈和葛倫豪園旁邊，此區正好是洛伊-韋伯一家人的活動範圍。

面容清秀、俏麗、留著長髮的莎拉，在學校的管弦樂團吹第二排單簧管。同學們給她取了「田鼠」這個可愛的外號，這種動物的新陳代謝很快，每二十分鐘就要吃一次東西，但莎拉實際上並不貪吃，「我的長相很正常，沒有田鼠的鬍毛。我不是因為長得像田鼠而得到這個外號，而是因為我的聲音很尖銳。」

克威·李德則截然不同。他身材高大、口才一流、出身上流社會。他笑口常開，給人帶來溫暖。他在未來的二十年中成為洛伊-韋伯的好友，喜歡與他開玩笑：「我們以捉弄對方為樂。」克威·李德記得洛伊-韋伯在為《萬世巨星》作曲時，整天不停地彈鋼琴，吵得他無法專心工作，克威·李德和妻子麗莎甚至用棍棒敲擊地面洩恨。

後來洛伊-韋伯邀請克威·李德夫婦，到他的家中小聚，雙方一見如故。他們兩人都對維多利亞時代的藝術和建築深感興趣，也熱愛一般人較不熟悉的拉斐爾前派作品。克威·李德是古董傢俱商人，專賣松木廚櫃和桌子，一九七二年他在溫斯沃特橋路(Wandsworth Bridge Road)開了一間「松木傢俱店」，到今日仍然繼續營業。他買賣古董傢俱，也讓客戶訂購松木原料，後來發生週轉不靈的財務危機，之前他一直擔任洛伊-韋伯的藝術顧問，親自在店內向洛伊-韋伯解說傢俱。

在洛伊-韋伯與克威·李德結識之初，兩人的經濟拮据，只能在一起吃飯喝酒。但洛伊-韋伯的行為讓藍德驚訝不已，當時經濟基礎並不穩固的洛伊-韋伯成立一個非正式的餐飲俱樂部，他稱之為「外食俱樂部」，常號召一批俱樂部好友到最高級的餐廳，訂下最好的座位，品嚐餐廳的招牌菜。

　　提姆・萊斯和洛伊－韋伯在錄完唱片之後，兩人於一九七〇年首度啟程前往紐約，視察《約瑟夫與神奇彩衣》在紐約道格拉斯城(Douglastown)聖女學院(College of Immaculate Conception)的首演盛況。洛伊－韋伯說他們住在西四十四街的哈佛俱樂部，受到主人熱情款待。這間木製房子安靜隱蔽，位於曼哈頓區中央，離劇院區不遠。

　　《約瑟夫與神奇彩衣》在紐約的製作人是神父杭庭頓(Father Huntington)。出人意外的是，他竟然是莎拉父母的遠親，但在當時沒有人知道。這齣劇在許多大專院校中引起旋風，但一直等到十二年後才堂堂進入百老匯。

　　提姆・萊斯和洛伊－韋伯回到英國，摸索披頭四合唱團後期的音樂。雖然他們原先想以舞台劇的方式呈現《萬世巨星》，但別人已經先入為主的只認為它只是一張唱片。洛伊－韋伯決心要以嶄新的風格，在音樂劇舞台開創一片天空；他熱愛《南太平洋》和《真善美》，但倫敦西區卻對《毛髮》(Hair)一劇為之瘋狂。這是一齣搖滾音樂劇，表達出英國人不滿現狀的心聲，宣佈「寶瓶時代」(The Age of Aquarius)正式誕生，「誰合唱團」創作了一齣純搖滾的音樂劇《湯米》(Tommy)，展現出舞台劇的新面貌。

　　提姆・萊斯對戲劇的反應一向很冷淡，到今天仍舊如此，他不像洛伊－韋伯那般熱愛戲劇，只想寫流行歌曲。舞台劇的成功是屬於別人的，不是他的，他寧願參加熱鬧瘋狂的搖滾音樂會，也不願去看百老匯音樂劇。他喜歡直接、生動、寫實、口語化、描寫中產階級生活的作詞者，「我很喜歡寫實的歌詞，寫音樂劇的歌詞讓我有一吐為快的感覺。我一度曾對戲劇充滿興趣，但戲劇從未真正吸引過我，我見過太多令我難以忍受的音樂創作者，我痛恨他們的虛偽做作，後來，我才發現其實流行音樂也好不到那裡去，真的！」

　　提姆・萊斯在流行樂壇已經掌握相當豐沛的人脈，

洛伊－韋伯也備受矚目。就在此時，他認識了未來工作上的親密夥伴，也是傑出鍵盤手兼作曲家的羅德‧阿根特(Rod Argent)。阿根特有一段期間曾是提姆‧萊斯的同學，阿根特記得他是在安尼斯摩爾花園(Ennismore Gardens)的派對上遇見洛伊－韋伯。他告訴洛伊－韋伯他非常欣賞《萬世巨星》單曲中的管弦樂，足可比擬朝氣蓬勃的韓德爾樂曲。不料這位剛出道的音樂家卻語出驚人的說：「如果我的音樂足可與某位知名音樂家比擬，那麼那個人應該是史特勞斯(Strauss)。」

阿根特帶著新樂團到大商場內的現代美術館(Institute of Comteporary Arts)作宣傳表演，吸引提姆‧萊斯和洛伊－韋伯前來欣賞，他們希望由布朗史東演唱《萬世巨星》的歌曲是部份原因。但是布朗‧史東的唱片公司不願意割愛，提姆‧萊斯和洛伊－韋伯轉而簽下著名重金屬樂團「深紫色」(Deep Purple)的主唱者伊安‧吉利恩(Ian Gillan)。

雖然阿根特出自工人家庭，卻才華過人，在學校表現優異。一時之間，流行樂壇人才濟濟，到處可見優秀的年輕人，其中多人畢業於公立學校，因此提姆‧萊斯和洛伊－韋伯的加入一點也不稀奇。米克‧傑格(Mick Jagger)在倫敦經濟學院(London School Economics)唸書，和提姆‧萊斯一樣喜歡打板球；曼菲德曼樂團(Manfred Mann)大部份的成員也都是優秀的公立學校學生；創世紀樂團(Genesis)的核心團員畢業自另一所公立學校嘉特豪斯(Charterhouse)。

《萬世巨星》唱片聚集了當代流行樂壇數一數二的歌手。這張唱片創意十足，動感十足的音樂散發出無比的熱力，輕快活潑。提姆‧萊斯的歌詞充滿不信任感、發出質問，整張唱片毫無冷場，除了歌詞精彩之外，編曲更是千變萬化，展現難得一見的氣魄。優美的歌詞由猶大的口中唱出：「似乎有一件極不尋常的事將要發生，非常神

秘……」。那一段耶穌高聲反駁抹大拉的瑪麗亞自我保護
的歌詞也極為生動。

　　洛伊－韋伯獨特的節奏感，讓曼菲德曼唱的《一切安
好》(Everything's Alright)一鳴驚人，這首歌一氣呵成，
一小節含五個切分音，旋律如同綿延不斷的山丘，又如起
伏的波浪。當耶穌以君王的姿態進入耶路撒冷時，不同聲
部的歌者高聲唱出：「耶穌，你知道我愛你。」接著，曲
風急轉直下，訴說耶穌在客西馬尼的痛苦掙扎。當耶穌死
在十字架上時，管弦樂團奏出整張唱片中最哀怨動人的一
段音樂。

　　唱片中還有充滿孟德爾頌的風格的《我不知如何愛
他》。所有的樂評都把每一首曲子和名音樂家的作品相比，
給予正面的評價。《泰晤士報》首席樂評人威廉·曼恩
(William Mann)在《留聲機雜誌》中，形容這首最雄偉的
歌曲就跟《理髮師的孫子慢板樂章》(Grandson of Barber's
Adagio)，但他也稱此曲的歌詞與旁白，巧妙地結合聖經四
福音書的意象，前後連貫起來。

　　曼恩也將這張唱片和激烈的東歐現代派作曲家李格
提(Ligeti)與潘得瑞基(Penderecki)相比。後來，另一位樂
評兼傳記作家麥克·華希(Michael Walsh)特別提到這一點，
認定洛伊－韋伯不但「聽過李格提神秘」的《氣氛》
(Atmosphere)一曲，此曲後來被史丹利·庫伯力克(Stanley
Kubrick)用於電影《二○○一年太空漫遊》(2001: A Space
Odyssey)中，也聽過潘得瑞基粗暴的聖歌《聖路加的熱情》
(The Passion According to St Luke)，這兩首曲子皆在一
九六○年帶動新流行音樂風潮。」

　　樂評的文章一一指出這張唱片的特色，華希對此張
專輯的印象非常深刻，他將《萬世巨星》定義為「半清醒
地結合搖滾、戲劇音樂、古典音樂」的音樂風格。在象徵
猶大背叛的主題音樂中，可尋獲葛利格(Greig)鋼琴協奏曲

的影子;客西馬尼中痛苦的一幕可看見卡爾・歐夫(Carl Orff)在《卡敏納・布拉納》(Carmina Burana)的影響力;耶穌的《危機四伏之旅》和普羅高菲夫的《亞歷山大・尼文斯基》(Alexander Nevsky)中的《冰上之戰》(Battle on the Ice)有異曲同工之妙。樂評做這種比較所帶來的娛樂性遠大過啟發性,原因是二十世紀沒有一位音樂創作者會回溯以往(以洛伊-韋伯來說),不會參考普羅高菲夫與史特拉汶斯基(Stravinsky)之前的作品。

數年後,被譽為二十世紀最偉大的作曲家暨音樂家的蕭士塔高維契,在一九七五年去世,之前他到倫敦參加《第十五號交響曲》的首演會,主動要求觀賞音樂劇《萬世巨星》。看後他深深被音樂所感動,隔天又回去看了一遍。朱利安說,蕭士塔高維契親口對史達林表示,他從前也曾經想過創作同樣類型的音樂。

這張唱片的主題所引起的廣泛討論,並不輸給音樂本身。一九六六年,約翰・藍儂宣佈披頭四合唱團比耶穌更受人歡迎,他也一度結合這兩種力量,在舞台上擔任《萬世巨星》的主唱者,用世俗方式來詮釋宗教信仰(被教會保守份子稱為褻瀆上帝),這種反動聲浪在社會上普遍存在,並不是頭一次發生。

中古時期的神秘故事往往都展現出人性的一面。《萬世巨星》的主題曖昧,影射性幻想,表現在猶大喜歡看到別人被釘在十字架的象徵意義上,抹大拉的瑪麗亞歌聲中也透露出迷惘的愛慕之心,亦成為流行文化的一部份。尼可斯・卡森薩基斯(Nikos Kazantzakis)一九五五年的暢銷小說《基督的最後誘惑》(多年後被馬丁・史柯西斯拍成電影),大膽表現反傳統思想。派索里尼(Pasolini)一九六四年拍攝場面浩大的黑白電影《馬太福音》(The Gospel According to St Matthew),以現代手法呈現出一個社區抵抗神秘的教條事蹟。而《萬世巨星》更勝一籌,不但打

破藩籬，更掀起時代狂潮。儘管如此，一九七〇年十月在英國發行唱片的實際銷售成績並不好，正如洛伊－韋伯形容：「停滯不前。」他和提姆・萊斯接到電話，要求他們去紐約為唱片宣傳時，他們無法預知前面會發生什麼事。這是他們第二次到紐約，一下飛機立刻引起騷動，這張唱片是紐約討論的焦點，在排行榜上銳不可當。MCA唱片公司為他們訂了公園大道上的德拉克飯店（Drake Hotel）。「食物很不新鮮，」洛伊－韋伯說，「天哪！紐約的食物真難吃，但德拉克飯店的酒看起來很不錯，我覺得我應該好好敲MCA唱片公司一筆。問題是，飯店不懂得保存酒類的藝術，端上來的酒不好喝。紐約真是一無是處。」

現在，每個人討論的話題都是如何將這張唱片搬上舞台，這正是作曲家最初所盼望的。所有的劇院經理人，包括在雪佛斯柏瑞大道（Shaftesbury Avenue）經營史多摩斯（Stoll Moss）集團旗下所有劇院的倫敦知名經理人羅德・戴方德（Lord Delfont）在內，都不斷打電話邀約。

洛伊－韋伯和提姆・萊斯兩人接受洛杉磯、蒙特婁等大城市的邀請前去訪問，在座談會只回答這齣搖滾歌劇的相關問題。但洛伊－韋伯記得在眾多邀約者當中只有羅伯・史汀伍表現足夠的誠意。他派了一輛豪華轎車，載他們回家共進晚餐，邀請他們加入史汀伍的公司。史汀伍來自澳洲，擔任搖滾和劇院經理人（目前仍是如此），他一度陷入財務危機，後來東山再起，擔任比吉斯合唱團（Bee Gees）與奶油合唱團（Cream）的經紀人。

他靠著《毛髮》、肯尼士・泰儂的《噢！加爾各答》（Oh Calcutta），這兩部熱門喜劇身價扶搖直上。他剛好要成立一家英國公司，知道四十三歲的麥爾斯因罹患癌症，他的家人希望賣掉公司。當提姆・萊斯與洛伊－韋伯到達紐約時，旁邊已有人在暗中觀察他們，這人便是彼得・布朗（Peter Brown），他私底下已經和史汀伍交涉過，要求

加入史汀伍的公司。他本人和披頭四合唱團及其已故經理人布萊恩‧艾普斯坦(Brian Epstein)私交甚篤。彼得‧布朗想要離開由披頭四合唱團組成、現由亞倫‧克萊姆(Alan Klein)經營的「蘋果公司」，到美國投效史汀伍的公司。

提姆‧萊斯對布朗佩服萬分（布朗和約翰‧藍儂特別熟），洛伊-韋伯卻不稀罕他的風光際遇，但這樁生意還是談成了。布朗說史汀伍了解最高明的做法，並非取得《萬世巨星》的演出權，而是取得經營權，自然而然就會擁有掌控權。因此，他向麥爾斯、藍德買下版權，附帶條件是藍德得繼續擔任兩個年輕音樂家的私人經紀人。

史汀伍以自家公司的股票，加上預支權利金的條件，買下「新冒險經紀公司」百分之五十一的股權，留給藍德百分之四十九的股權。史汀伍在未來八年中享有提姆‧萊斯和洛伊-韋伯唱片利潤的百分之二十五。他掌握公司的管理階層，全權處理在英語系國家有關舞台劇和電影製作的一切事宜。

此項決定在當時是項冒險，後來的成功證明他的確慧眼獨具，《萬世巨星》在美國一上演就氣勢如虹。《時代雜誌》指出：「從流行音樂中看見宗教復興的力量」（並且以賽門和葛芬柯的《惡水上的大橋》、披頭合唱團的《讓它去吧！》為例），稱讚《萬世巨星》為當代熱情澎湃之作，它或許受到教徒強烈的抨擊，但它為徬徨無助的少年提供了指引。不到一年麥爾斯便去世了，洛伊-韋伯十分想念他，尊敬他的高瞻遠矚，常常後悔當初沒有聽他的勸告，正確地處理《萬世巨星》所造成的狂熱現象。

倫敦的MCA唱片公司保留唱片的發行權和演唱權，但是當唱片正式上市時。史汀伍強迫他們改變條約內容，將權利金提高一倍（從一般的百分之二點五增加至百分之五），原先享有利潤的百分之二十五的條款維持不變，新的條款適用於未來提姆‧萊斯和洛伊-韋伯所有的作品。

為了要拿到八萬元英鎊以及更多股權，他買下藍德整個公司，將公司名稱改為「萬世巨星冒險公司」(Superstar Ventures)，未來可發行所有洛伊－韋伯的原創歌曲。他一手掌握公司的主導權、股票、財物，藍德則繼續維持經紀人的身份。

《萬世巨星》雙面唱片共長九十分鐘，每首歌曲大約三分鐘。為了將來好將音樂用在音樂會上或舞台劇中，唱片上面不需要有任何對白。其實，藉著歌曲的串連，已能將意境表達得入木三分。提姆・萊斯一直和藍西學院的老同學漢普頓保持連絡。自從漢普頓在西敏寺聽到《約瑟夫與神奇彩衣》後一直念念不忘，現在受同學的邀請，為《萬世巨星》編寫完整的劇本。但是當他坐下來仔細聽完這張唱片後，卻覺得無從發揮，於是婉拒了這份工作。

一九七一年二月，演唱會在美國如火如荼地展開。當這張唱片榮登美國排行榜冠軍時，提姆・萊斯和洛伊－韋伯連同藍德回到紐約討論接下來的策略。史汀伍施展鐵腕，以法律行動抵制未經合法授權的唱片，對身為大股東的他而言，此舉為公司所帶來的利益絕對高於成本。

被史汀伍任命為美國總公司負責人的布朗，在星期天晚上親自到機場迎接洛伊－韋伯、提姆・萊斯、藍德三人，希望他們還有體力享用宵夜。提姆・萊斯和藍德拖著疲憊的身子，只想進飯店休息，但洛伊－韋伯卻饑腸轆轆，布朗帶他到萊辛頓大道(Lexington Avenue)的一家希臘餐廳。二人聊得很投機，這頓宵夜吃了五個小時，從此雙方成為莫逆之交。

布朗的職責是杜絕盜版唱片，但常因地方法院故意偏袒附近學校，而充滿無力感。史汀伍想到一個好法子，就是授權讓專人辦音樂會，例如搖滾樂巡迴演唱會，好掌握整個市場。

在演唱會中，伊芳・艾莉曼唱抹大拉的瑪麗亞，年

輕的搖滾歌手傑夫‧方賀特(Jeff Fenholt)唱耶穌（後來參加百老匯首演）；卡爾‧安德遜(Carl Anderson)唱猶大（後來出現在電影上）。最令人振奮的是，每個主唱者後面都有一群陣容堅強，聲勢浩大的二十人合唱團，以及一支三十個人的樂團伴奏。演唱會勢如破竹，第一場經過授權的現場演唱會在一九七一年七月的匹茲堡登場，吸引一萬二千名觀眾。演唱會的足跡在四個星期內踏遍十九個城市。布朗將此盛況形容為「財源就像下大雨般滾滾而來。」九月份他們安排了第二次巡迴演出，隨後展開大學校園演唱會。大獲全勝之後，史汀伍決定擴大合法授權演唱會，將之推廣到全世界。

洛伊－韋伯在很久之前就向莎拉求婚，但她的父母為顧及她的前途，堅持要她完成學業。洛伊－韋伯對莎拉極為迷戀，逢人便說他很幸運，在成名之前就認識了她，確知她不是因為他的名利而愛上他。一九七一年七月二十四日，他們兩人在威爾特郡(Wiltshire)艾詩頓金斯街(Ashton Keynes)的聖十字教會結婚，婚禮上還演奏新郎親自創作的歌曲。

婚後，莎拉搬進葛倫豪園。洛伊－韋伯用他賺的錢，在多塞特郡(Dorset)靠近沙夫特斯柏利大道(Shaftsbury Avenue)附近的諾伊區(Knoyle)，買了一個維多利亞式的農場「夏日小屋」(Summerlease)，連同倉庫總共佔地六英畝。這不是一棟豪華的房舍，但溫馨得令人神往。洛伊－韋伯在這裡沈迷於打彈珠這項新嗜好，還在倉庫裝了好幾台彈珠台。此外還有游泳池。洛伊－韋伯的收入源源不絕，百老匯表演也即將登場。

經過忙碌的準備工作後，一九七一年十月十二日提姆‧萊斯和洛伊－韋伯終於在百老匯推出《萬世巨星》，地點是第五十一街的馬克海林傑劇院(Mark Hellinger Theater)。他們兩人在華頓‧阿斯托瑞亞(Waldorf Astoria)

旁邊租下套房，進行劇本修改，並且寫下一首新歌《讓我們重新開始》(Could We Start Again, please)。傑夫‧方賀特和伊芳‧艾莉曼仍然飾演耶穌和抹大拉的瑪麗亞，猶大則由班‧威瑞(Ben Vereen)出任，彼拉多由柏利‧班寧(Barry Bennen)擔綱。原來的導演法蘭克‧柯薩羅(Frank Cosaro)換成《毛髮》的導演湯姆‧歐哈根(Tom O' Horgan)。他為這齣神劇帶來無比的「戲劇效果」，當大家發現這實在是多此一舉時，已經太晚了。

洛伊－韋伯形容這是他一生中最沮喪的日子，整齣劇像一場宗教馬戲團。羅賓‧華格納(Robin Wagner)設計出五光十色、超現實的舞台，巨大的天使揮舞著一對翅膀，台上打出雷射燈光，煙霧迷漫，營造出神秘的氣氛，還有跳舞的小矮人、麻瘋病人。耶穌釘死十字架的一幕在金光閃閃的三角型舞台上呈現。作曲家洛伊－韋伯從頭到尾反對歐哈根的處理手法，只承認開頭的部份設計巧妙，「他使用升降舞台，當舞台下降時，所有的演員都擠在小小的舞台上，像一群螞蟻。」

公司為此劇宣傳不遺餘力，史汀伍在廣場飯店召開記者會，邀請專門報導藝術活動的英國記者參加，好請媒體公正客觀地報導。舞台佈景斥資二十五萬美元，但觀眾預售票的收入就已經超出一百萬美元。這齣劇連續上演二年，可謂盛況空前。有些紐約樂評仍然給予負面的評價，約翰‧賽門(John Simon)說這齣劇不是搖滾歌劇，而是最差的搖滾音樂；任職於《紐約時報》英國的樂評人克里夫‧巴尼斯(Clive Barnes)說，這齣劇雖是英國近年來最好的音樂劇，但作曲家在大膽的音樂風格中，也散發出幾許自鳴得意的味道。

儘管如此，《萬世巨星》仍然樹立了里程碑，成為音樂劇歷史上最具代表性的作品之一。佈道家布里翰(Billy Braham)強烈地抨擊這齣劇，馬克海林傑劇院受到全國非宗

教協會（National Secular Society）的嚴厲批評，稱此劇為《耶穌基督超人》。有一位憤怒的修女高舉旗幟，上面寫著：「我是耶穌基督的新娘，不是超人太太。」

接下來的情節是諾亞時代的大洪水。幾年前我在一場由伯明罕大學教授兼劇作家大衛・艾格（David Edgar）召開的音樂劇院會議上，無意間將這齣劇稱為《耶穌基督超級商店》。馬克・史坦恩（Mark Steyn）後來觀察到連《悲慘世界》的導演卡麥隆・麥金塔錫（Cameron Mackintosh）都贊成這種說法，他以一個流浪小女孩的故事進帳數百萬美元，也將魅影精神（Esprit de Phantom）香水，推向銷售排行榜第三名（你也可以擁有那個被社會遺棄的醜陋之人，在巴黎下水道那股成熟的香味。）

史坦恩指出，《萬世巨星》將成為一九八〇年全球音樂劇的開路先鋒，但洛伊-韋伯最初對於百老匯舞台劇的首項要求是返璞歸真，擺脫虛浮的花招，堅持以倫敦嚴格的製作品質，展現作品清新寫實的面貌。最後，導演的重責大任落在吉姆・薛爾曼（Jim Sharman）的身上，他揚棄歐哈根華麗的手法，回歸自然風格。

薛爾曼是此劇在雪梨首演的導演，他表現突出，以簡單而條理分明的手法讓此劇於一九七二年八月在皇宮劇院推出，立刻造成轟動。前排座位每張票價是二塊五英鎊，預售門票收入高達二十五萬英鎊，而成本只有十二萬英鎊，在二十二星期內，就達到收支平衡，成為倫敦西區有史以來上演最久的音樂劇，打破萊隆・巴特《孤雛淚》的紀錄。這齣劇在一九七八年十月三日演出第二千六百二十場，最後一次表演是一九八〇年，也是第三千三百五十八場演出，歷年來票房總收入是七百萬英鎊。

《萬世巨星》在英國首映的那晚，朱利安永遠忘不了他哥哥所說的話。在出席過演員歡迎酒會之後，洛伊-韋伯回到家，與家人在哈靈頓大廈對面一家小小的諾福克飯

店(Norfolk)共進晚餐。朱利安記得薇姨媽以英國人驕傲的語氣對洛伊－韋伯說：「你一定覺得你的願望實現了。」

洛伊－韋伯一本正經的回答：「我的願望永遠不會實現，除非有一天我走進唱片行，就看到架子上像音樂劇大師理查・羅傑斯一樣，滿滿地放著我的暢銷唱片，」朱利安非常了解他的哥哥，但當他聽到哥哥心平氣和地說出這番話時仍不免驚訝，朱利安說：「為自己寫一齣音樂劇並沒有什麼了不起，他從剛出道時就立下志願，要成為有史以來最偉大的作曲家。」

這齣劇在備受爭議下憑著生動活潑的音樂、雷霆萬鈞的戲劇效果征服了所有的觀眾，創造音樂劇輝煌的歷史。一九七三年曾在東京演出的劇團，於一九九一年前來倫敦表演，他們將猶大詮釋為無法無天之徒，祭司和長老們穿上華麗的衣服，加上洪亮的唱腔，歌舞妓軍隊在一旁助陣，由山口駱一郎飾演的耶穌是一位不苟言笑的武士，頭腦冷靜，在舞台上看起來兇狠威猛；希律王那首歌曲高音部位極多，男性歌者身穿異性服裝，有意想不到的效果。他身穿和服，在扔掉木屐的那一剎那，活像個紅牌交際花。

《萬世巨星》製作群的目標是整合宣導、公關、行銷、影像、設計。史汀伍有一位重要的合作夥伴：製作人鮑伯・史華希(Bob Swash)。他引入一家新的公關公司，由安東尼・派傑利(Anthony Pye-Jeary)和彼得・懷特(Peter Wright)組成，總公司位於格林威治劇院。他們在倫敦西區經驗豐富，曾協助過彼得・尼可士(Peter Nichols)、麥克・福萊恩(Michael Frayn)、約翰、莫提瑪(John Mortimer)將他們舞台劇從格林威治劇院，搬到沙夫特斯柏利大道。他們在《萬世巨星》走紅之際加入正是時候。

懷特與洛伊－韋伯結識後，多年來兩人交情深厚。派傑利在一九七〇年代初期，離開公關公司後，仍然和他保持密切聯絡，他在每一齣劇的海報設計、圖案、宣傳上都

貢獻心力。洛伊－韋伯在這些方面也積極參與，當他提出了很棒的意見時，派傑利馬上接口說聽到他的意見和聽到他的新歌，都一樣令人興奮：「簡單地說，洛伊－韋伯在各方面都比絕大多數的人更有創意。」

在《萬世巨星》上映一週後，《約瑟夫與神奇彩衣》在專業人士聚集的愛丁堡影展演出，由新維克劇院的法蘭克・唐拉普(Frank Dunlop)一手策劃。劇中有一個部份稱為「聖經以兩種角度來看創世紀」，由史汀伍和麥克・懷特製作，在十二月做短暫演出，首先在海斯市場的溜冰場登場，然後轉到倫敦的新維克劇院(Young Vic)，再移師圓形劇院(Round House)。「聖經以兩種角度來看創世紀」，是改編自威克菲德(Wakefield)的神秘劇場，敘述從創世紀到雅各的故事。

一九七三年二月史汀伍將這齣劇由圓形劇院搬到倫敦西區，序幕改為由提姆・萊斯和洛伊－韋伯新編的小型音樂劇。劇本由兩大喜劇電影編劇亞倫・辛普森(Alan Simpson)和雷・葛爾頓(Ray Galton)執筆，稱為《雅各之旅》(Jacob's Journey)，成績慘不忍睹。現在的《約瑟夫與神奇彩衣》只有一小時長，加上好幾條新的歌曲來吸引年輕觀眾。葛瑞・龐德(Gary Bond)也以劇中的約瑟夫一角走紅，他不僅參加未來洛伊－韋伯每齣音樂劇的演出，也成為他的好朋友。

負責兒童合唱團的亞倫・道格特再度出任音樂劇的導演。新的《約瑟夫與神奇彩衣》網羅了一流的人才。新維克劇院的演員名單上可看見飾演約瑟夫哥哥的傑瑞米(Jeremy James)，他後來出任國家年青音樂劇院(National Youth Music Theatre)的院長，而洛伊－韋伯則從一九九三年起成為這個劇院的主要贊助者。

《萬世巨星》很快地就要躍上大螢幕，電影工作人員在一九七二年到以色列拍重頭戲。洛伊－韋伯形容他在以

色列和藍德痛苦地相處了三天。藍德是猶太人，對這部電影有很深的感情。當他們參觀快速掘起的新城市台拉維夫(Tel Aviv)時，他恨不得將洛伊－韋伯當成親生兒子，同時也不改猶太人喜歡佔小便宜的本性，處處使出討價還價的技巧（他以前寄出支票時，常鼓勵別人不要兌現支票，要將支票當成有他親筆簽名的紀念品好好珍藏）。

他還喜歡講一些不好笑的笑話。有一天司機開加長型轎車載他們兩人，藍德看到路上有一個男人站在死駱駝旁邊，他就搖下車窗，對那個人喊：「發生了什麼事？小子，華爾街崩盤了嗎？」到了耶路撒冷之後，洛伊－韋伯很想知道「哭牆」的歷史，興致勃勃的他耐心聽導遊詳盡的解說。當導遊說完以後，藍德生氣地看著洛伊－韋伯，不耐煩地說：「看吧！你現在知道絕不要問任何猶太人關於哭牆的事。他讓午餐時間延誤了整整一個小時！」

電影導演諾曼・尤利森(Norman Jewishson)和藍德相處也不愉快。當藍德第一次抵達拍片現場時，所有的人正在又乾又熱、風沙飛揚的環境下拍一場戲，而藍德只是走過來，趾高氣揚地說：「我從史汀伍那接到指示，你可不可以不要浪費時間，好好拍完電影？」

電影劇本由馬文・布萊格(Melvyn Bragg)編寫，攝影指導由受人尊敬的道格拉斯・史羅克姆(Douglas Slocomb)負責，樂隊由安德・普文(Andre Previn)指揮。這部電影在一九七三年首映，評價不高，但後來經過修改，今日已然成為一部手法新穎、情節動人的電影。我們見到一群嬉皮演出沙漠中的旅客，演技恰到好處。不管觀眾視它為劇情需要，或像觀光客到此一日遊，他們都能夠接受旅行車從遠方，載著一批搖滾歌手演員前來的這種畫面。這就是在古蹟旁邊搭起整片臨時舞台，人人認真拍片、沒有觀眾的圍觀之下，拍出來的好片。

連熱愛MTV的新世代觀眾都能愛上此片，電影的時空

回到過去，重現七〇年代舞蹈，舞者身穿喇叭牛仔褲，露出腹部，綁黑人辮子，以拉斯維加斯大型秀場的手法，呈現出猶大死後下到陰間的畫面。他身穿白色開叉的服裝，站在明亮耀眼的舞台上，四週環繞跳著狐步的天使女郎，和接下來的一幕形成強烈對比，耶穌蹣跚地走向各各它，背起苦難的十字架。所有的演員重回現場，群情激憤，隨著時間過去慢慢恢復平靜，背後響起約翰福音第十九章第四節悠揚的主題旋律，孤伶伶的十字架反射在血染的橘色陽光中。

電影大部份的場景都有一陣風吹過的沙沙聲，彼拉多的軍隊帶來威脅感，軍人們身穿淡紅色的背心，頭戴銀色的頭盔，腳下穿著沙漠靴子，執行軍中勤務。坦克車在地平線上的熱氣薄霧中緩緩駛過，天空中快速飛過一架戰鬥機，帶來不安的氣氛。合唱團唱起詩歌《好一個猶大》(Good old Judas)。背叛的門徒出賣了耶穌，得到一袋沾著血的錢。

在一九七二年底，信心十足的洛伊－韋伯認為，他自己在世界舞台上佔有一席之地，決定為社會仗義執言。他十一月在多塞特郡的鄉下拍片現場寫信給《泰晤士報》，抱怨許多建築物像飛機場棚，雜亂無章、缺乏規劃，這是他第一封投訴信函。這些信的內容刊登在「屬於上流人士」的《泰晤士報》上，與其他討論郊區生活、建築物、高所得、高稅率的文章列在同一版面，洛伊－韋伯一夜之間也躋身名流。

相較於成名後的洛伊－韋伯性情乖戾，穿著花襯衫，留著一頭捲曲的長髮、茫然若失的樣子，提姆‧萊斯卻顯得輕鬆自在，平易近人。洛伊－韋伯也慢慢培養出公開發表演說的能力，成為擅長運用媒體之人，他後來也像提姆‧萊斯一樣把握機會，自組出版事業和媒體公司。

提姆‧萊斯對突如其來的名利十分珍惜地善加運用，

因為他怕這一切轉眼成空。「《萬世巨星》造成轟動，但現在回想起來雖然我們的利潤豐厚，但我們沒有賺夠錢。每次當我拿到一張支票時，我從不覺得有這些錢已經足夠，但同樣地，我也從未覺得自己配得到這麼多錢，這種心理很矛盾。」

　　提姆・萊斯和洛伊－韋伯共同成立一家公司，取名為QWERTYUIOP（打字機最上面一排的字母）。雄心萬丈的洛伊－韋伯，很想早日脫離史汀伍的控制。提姆・萊斯對此較不在意，寧願花較多的時間和藍德建立友誼，向他請益。洛伊－韋伯記得有一次他和提姆・萊斯穿過騎士橋的一條路，提姆・萊斯對他說：「洛伊－韋伯，你最大的問題是無論你做什麼，你的思考模式總是讓別人以為你自私自利，我和你恰好相反，因此不會被誤會。」提姆・萊斯總是表現出一付不在乎的樣子。

　　我不確定提姆・萊斯是否真的什麼都不在乎，或許他只是擅於掩飾。他一點都不喜歡經營公司或建立事業王國，不像洛伊－韋伯野心勃勃。他們兩人堪稱最佳拍檔，才氣縱橫、智慧過人，全世界都在他們腳下。

　　洛伊－韋伯和弟弟在音樂會上的表現令住在哈靈頓大廈的老父感慨萬千。比爾現在走到那兒都有人向他恭喜，但朱利安記得，這只會讓比爾更加鬱鬱不得志，內心更加痛苦。比爾常說兒子的成功讓自己覺得一事無成，當比爾開始愛上喝酒時，洛伊－韋伯已離開了家，因此他並不知道問題的嚴重性。朱利安常聽到晚上父親進入書房的腳步聲，老淚縱橫地放那張七十八轉速的舊唱片。

　　住在對面二樓的李爾，並沒有特別察覺到比爾的酗酒行為，他欣然答應晚上下來喝兩杯。通常都是琴從陽台上喊他，或打內線電話找他，請他七點鐘下來飲幾杯。李爾說，「他在角落有個酒櫃，裡面整齊地陳列著各式的酒。」但他記得當比爾還是皇家音樂學院的教授時，是滴

酒不沾的。李爾說,「從另一個角度而言,你知道他的壓力越來越大,導致他不斷地藉酒澆愁。」

然而,比爾的妻子意志力堅定,一點也沒有被丈夫低落的情緒所擊垮。她在哈靈頓大廈的家中追求不同的生活。有超能力的琴和青年鋼琴家李爾心靈相通,李爾能夠感應到已故的作曲家。當他於一九七〇年參加在莫斯科舉行的柴可夫斯基鋼琴大賽時,他和高齡的指揮家暨兒童音樂先驅羅伯·梅傑(Robert Mayer)見面。

梅傑不知道李爾熱愛通靈,他放了一卷錄音帶,上面錄了已故鋼琴家暨貝多芬專家亞瑟·史納伯(Arthur Schnabel)最近的聲音,擅長呼召亡魂的梅傑將他的聲音錄到錄音帶上。李爾聽見史納伯說話,用只有梅傑才知道的小名喊他李爾,也聽到其他死者的聲音。

他們所需要的只是一台連到錄音機的無線電收音裝置,這引發了李爾的好奇心,想親自試一試。他唯一成功地錄下聲音,就是第一次嘗試時。錄音帶上的聲音說:「音樂描繪出你的生命,和我保持聯絡,我有好多話要對你說。」這個聲音來自琴在十八歲溺斃的哥哥阿拉斯泰。

之後,約翰和琴覺得有必要親自試一試神奇的力量。通常他們在深夜坐下,彷彿這是全世界最自然不過的事,等著與死者通靈。李爾說超能力是他一生中最興奮的經驗。他寫滿了三本筆記,上面全部是描述他對通靈經驗的觀察,但這些不過是十年來多次經驗的百分之一,現在這些資料儲存在電腦中,只有輸入密碼才能進入,「我不會讓它脫離我的視線。我覺得我應該將內容編成一本書,但時機尚未成熟⋯⋯」

比爾在一九八二年去世,家人沒有與他通靈過,但他們聽到另外一位靈媒說,比爾和他所愛的拉赫曼尼諾夫接觸過。除了琴之外,李爾沒有和其他人分享過他的超能力。他說:「我一直有很強的第六感和直覺。我能看透身

透身旁所有的人。」

　　這一家人的生活形成一幅特殊的畫面：女主人和她那位揚名國際的鋼琴家訪客，輕敲著永生之窗；可憐的老比爾坐在書房內，追憶過往；朱利安開始辦巡迴音樂會；洛伊－韋伯和提姆‧萊斯以一齣宗教搖滾樂舞台劇襲捲全球。他們這家人的故事足以寫成一齣曲折的音樂劇。

　　李爾參加莫斯科鋼琴大賽的原因之一，是幫他父母換新屋。他們原來在斜坡上的房子兩邊鋼筋都已彎曲，五年來他們沒有一天睡好過。李爾用比賽的獎金替父母在附近區域買了一棟房子，現在這棟房子的主人是他的妹妹，原因是父親在經歷喪妻之痛後，搬到萊頓斯東另一邊的房子住，兒子和女兒經常去探望他。

　　在哈靈頓大廈的洛伊‧韋伯老家，也經歷了變遷，祖母莫莉過世了。整條街的公寓與商家都被阿拉伯人買下來，讓朱利安氣急敗壞。房東沒有權利趕房客走，他們只是漠視職責，不修理電梯，不保養大樓，逼得房客不得不遷移。

　　朱利安一家人使用拖延戰術，才談好條件。最後房東提供薩克斯郡大廈的一間三房公寓給洛伊－韋伯夫婦，離老布朗頓路只有幾分鐘的路程。李爾分到一間，朱利安分到另一間（直到今天仍然住在此處），比爾和琴住在二層樓下面的公寓，房租很合理，並且在預算之內。

　　提姆‧萊斯和洛伊－韋伯的下一步該怎麼走？提姆‧萊斯說洛伊－韋伯只有一個念頭：「我一定要創作新的音樂劇」，而提姆‧萊斯的想法較為消極，「如果我真要寫音樂劇的話，再寫一齣就夠了。」他們兩人與生俱來的差異讓他們能夠相輔相成，做出正確判斷，成功地打入專業的領域。

　　目前他們也正面臨著其他幾種選擇，提姆‧萊斯投效新的首都廣播電台(Capital Radio Station)，擔任 DJ。

一九七三年底某一天他開車到倫敦參加晚宴,在車上從廣播中聽到一段關於艾薇塔的故事,這名字喚起了他腦海中模糊的記憶,使他想追根究底。

洛伊-韋伯則往另一個方向努力,他一直在想沃登豪斯(P. G. Wodehouse)的故事。他和提姆·萊斯都是沃登豪斯忠實的讀者,但提姆·萊斯對於將沃登豪斯的小說改編成音樂劇的構想並不感興趣。而洛伊-韋伯一聽到艾薇塔,卻表示「我真不想再寫一齣主角年僅三十三歲,從平民百姓一躍成為眾人崇拜的偶像,卻英年早逝的故事……」。

4
現代
音樂劇經典

正如莎士比亞在劇中，
沒有饒恕壞人馬白克和理查三世一樣，
洛伊－韋伯除了給艾薇塔華麗的詞藻，
讓她成為舞台的焦點以外，
從未在《艾薇塔》中寬容她的所作所為。

　　洛伊－韋伯和提姆・萊斯的下一齣音樂劇並不在計劃之內，純粹是偶然。一九七三年初，他們到卓瑞蘭區(Dreary Lane)的皇家劇院(Theatre Royal)欣賞《比爾》(Bill)的試演會，這齣劇是由約翰・柏利(John Barry)製作，劇本由凱斯・渥特豪斯(Keith Waterhouse)與威利斯・霍爾(Willis Hall)執筆，歌詞由唐・布萊克(Don Black)填寫。在看完音樂劇之後，他們計劃到柯芬園的伊尼哥・瓊斯(Inigo Jones)餐廳享用美食（現在這家餐廳改名為L' Estaminet）。

　　提姆・萊斯發現他的外套留在劇院，特地折回劇院拿外套，恰巧遇見舞台劇的編劇，當場和他聊了起來，告訴他那裡需要改進。洛伊－韋伯看提姆・萊斯去了好幾個小時都沒有回來，等得很不耐煩。

　　整個餐會因此延後，最後提姆・萊斯在上甜點和咖啡時趕回來，洛伊－韋伯也按捺不住，火冒三丈。提姆・

萊斯耐心地向洛伊-韋伯解釋，洛伊-韋伯在了解始末後，終於同意提姆‧萊斯的音樂劇新點子很不錯：有一個人到劇院去，離開後發現他將外套遺忘在劇院，於是重返劇院，和音樂劇的作者聊了很久，建議他那裡可以改進……最後這個人成為此劇的男主角。

提姆‧萊斯後來的確在《艾薇塔》中擔任男主角，原因是他就是提出這個構想和推動此劇的幕後功臣。洛伊-韋伯則對另一齣音樂劇《萬能管家》興致勃勃。小說家沃登豪斯形容他的小說為「沒有音樂的喜劇」，當洛伊-韋伯來找他時，他雖然說了不少鼓勵的話，但根據他最近被人發現的信件判斷，他並不同意將這個故事搬上舞台。當然，他的想法並沒有阻止這齣音樂劇的誕生。

洛伊-韋伯透過史華希(Bob Swash)找劇作家亞倫‧阿亞伯恩(Alan Ayckbourn)寫劇本，他本身也是沃登豪斯的忠實讀者。他不辱使命，虛構出一個複雜而幽默的故事，部分情節取材自《伍斯特的章法》(The Code of Woosters)，但主要情節，例如追逐高價銀色牛油和警察頭盔失竊等均被省略。改編後的故事背景發生在小村莊的一間音樂廳，當柏提‧伍斯特(Bertie Wooster)發現他五弦琴上的一根弦斷裂之後，決定不按照計劃，當場即興表現。在一九九八年 Hay-on-Wye 文學展上，向來不崇拜任何人物的作家克里斯多夫‧希卻斯(Christopher Hitchens)意外地宣佈，《伍斯特的章法》是他最喜愛的一本趣味小說。本身也是小說家的莫瑞爾‧史巴克(Muriel Spark)表示，小說的人物都極端到讓人想把他們拖出去、用殺蟲劑消滅的地步。觀察力敏銳的提姆‧萊斯驚覺到英國音樂劇劇院日漸沒落，他無法單憑《萬世巨星》搖滾音樂會的輝煌成績向前邁進，於是決定離開混亂的音樂劇世界，留下迷惑的阿亞伯恩，阿亞伯恩在不久後告訴我，他是聽了提姆‧萊斯的甜言蜜語才會寫下：「我要更加投入，許下承諾，實踐理想」這

段歌詞。

「我想我不會再與作家合作，但我覺得和音樂家搭配會令我士氣大振。」話雖如此，一九七三年一月時，他仍決定和洛伊－韋伯到沃登豪斯住於紐約長島的家中去探望這位年邁虛弱的作家，拿他們所寫的故事大綱給他過目，演奏音樂給他聽，令他感到受寵若驚，對這兩位年輕人的表現刮目相看。

「一九七五年五月當《萬能管家》在女王陛下劇院(Her Majesty)上演三周半之後，我在星期六的白天參加了最後公演，這是我和未來的妻子第二次約會，這次我不再自我保護，完全以公正的角度去評論此劇的好壞，尤其這是我和女友第二次欣賞音樂劇，第一次當我們去看皇家莎士比亞劇團(Royal Shakespear Company)製作的《愛情徒勞無功》(Love's Labour Lost)時，我們還在摸索彼此的感覺。這一次我仔細觀察此劇，發現它劇情鬆散，音樂名詞的使用沒有達到應有的水準。但另一方面我也看到此劇充滿魅力、智慧、幽默、聽到阿亞伯恩寫出的一些極為流暢的歌詞，其中三、四首歌曲水準很高，而這些歌曲被保留下來。二十一年後當阿亞伯恩和洛伊－韋伯大幅修改劇情，重新推出此劇時，這些歌曲又再度出現。《萬能管家》受到樂評強烈的批判，洛伊－韋伯聽說此劇在近郊的布里斯托上演時反應極差，心裡知道這齣劇將潰不成軍，幸好音樂劇在巡迴表演之時沒有突發狀況。但是，另一齣劇《鐵漢嬌娃》(Guys and Dolls)在巡迴表演時成績不佳，經過六個月消聲匿跡之後鹹魚翻身，叫好又叫座。

蓋希文(Gershwins)的《樂隊開演》(Strike up the Band)在打進百老匯之前，試演了二個星期，兩年半之後以全新的劇情再度登場。新的主題曲《我暗戀你》(I've Got a Crush on You)席捲紐約。另一齣令人意外的舞台劇是《奧克拉荷馬》(Oklahoma)，演藝圈權威雜誌當初並不看好這齣

劇，並預言「沒有女孩，沒有笑料，門都沒有」，結果卻大爆冷門。

你無法憑舞台劇或音樂劇的首演成績，來預測此劇到底會不會走紅，票房結果常常跌破專家眼鏡。你也很難從音樂給人的第一印象做出定論。但是，《萬能管家》似乎真的很難敗部復活。以製作阿亞伯恩戲劇而聞名的導演艾力克・湯姆森(Eric Thompson)，從未導過倫敦西區的音樂劇，而《萬能管家》的首演包括音樂，共長五個半小時。當此劇移到布里斯托上演時，已經濃縮為四小時又十五分鐘，但整齣劇被剪得亂七八糟，劇情令人難以理解，正如已故的音樂劇導演安東尼・包爾斯(Anthony Bowles)所說：「人們若一開始亂了陣腳，便會節節敗退。」

這齣劇沒有邀請任何大牌明星參加。柏提・伍斯特由天真無邪的老牌電影演員大衛・漢彌斯(David Hemmings)演出，似乎是不錯的決定 。《戲劇和演員雜誌》(Plays and Players)的樂評雷諾・布萊登(Ronald Bryden)形容他有一雙藍眼睛，外表冷靜沉著。但他外務太多，馬不停蹄，白天在劇中是身材圓滾的合唱團員，晚間成為夜總會的開心果。他無法全心全意投入一齣劇，這令洛伊-韋伯心煩不已：「他精力旺盛，從不需要闔眼。在試演期間，你會發現凌晨三點他還在酒館為商務客人表演魔術，就算他隔天一大早還要排練他也不肯休息。」

提姆・萊斯相信即使他們重寫劇本，在一九九六年以《萬能管家事蹟》(By Jeeves)的劇名推出，並且強調舞台效果，仍然很難引起觀眾的共鳴。他告訴洛伊-韋伯：「我相信我們從事這一行就是要讓大家感動。」他認為《夏日》(Summer Day)這首歌是全劇的敗筆，但洛伊-韋伯卻很喜歡這首歌，提姆・萊斯說：「我很生氣，後來我沒有經過洛伊-韋伯的同意，就將這首歌用在《艾薇塔》上，曲名改為《另一個大廳裡的行李》(Another Suitcase in Another

Hall)，他到現在還沒有發現！」接著在這齣劇上演前一天的星期五，艾力克・湯姆森被解雇了，由阿亞伯恩挑起導演的大樑。

　　布萊登充滿善意，部份見解獨到的評論來得太遲了。他聲稱這齣劇是自珊蒂・威爾遜的《威茅茲》(Valmouth)以來，英國音樂劇史上文字最流暢、故事最寫實的幽默作品，但他認為音樂水準自劇中的柏提和卓恩斯合唱團(Drones Club)唱出輕快的《五弦琴男孩》(Banjo Boy)後便開始走下坡，他表示：「完美地結合百老匯的活力和沃登豪斯的世界，以平鋪直敘的手法，描述一位外表風度翩翩，實際上卻虛有其表的單身男子。」

　　同樣的，阿亞伯恩說他們急需名導演哈洛・普林斯(Hall Prince)，或是像他那樣的人來支援，不料，洛伊 - 韋伯竟收到一封普林斯寄來的信，大意是說：「如果一個人沒有看過劇情內容，只聽過音樂，實在很難想像劇情。把樂譜收起來吧！」這是洛伊 - 韋伯第二次聽到這位百老匯傳奇導演的消息。

　　第一次是在一九七○年，他在哈靈頓大廈家中收到電報，信上說：「我是《酒店》(Cabaret)、《西城故事》(West Side Story)、《屋頂上的提琴手》(Fiddler on the Roof)的製作人，請打電話給我，與我洽談《萬世巨星》版權之事。」提姆・萊斯和洛伊 - 韋伯，第一次到紐約見過史汀伍之後，就接到這封信。

　　這次洛伊 - 韋伯飛奔至薩伏伊(Savoy)去找他，普林斯對《萬能管家》的剖析，令這位作曲家畢生難忘。他說這齣短劇缺乏明確的主題。儘管場景再華麗，服裝再鮮艷，也無法讓這齣空洞的劇發出耀眼的光芒。早在試演會之前，這齣劇就有許多明顯的問題，成敗早已成定局。於是洛伊 - 韋伯收起樂譜，不再為此劇傷神。

　　導演艾力克・湯姆森在接受電視訪問時，被問到樂

評是否對這齣劇殺傷力太大，他回答：「不，是這齣劇本身有問題。」。洛伊－韋伯牢記普林斯的忠告，將來創作舞台劇時，一定要有充分的準備才會上陣。他在一九七五年六月舉辦辛蒙頓音樂節活動時打定主意，回去找提姆·萊斯，討論《艾薇塔》。 洛伊－韋伯的弟弟在聖瑪莉金絲克莉教堂(St Mary Kingsclere)，與鋼琴家伊金史奧(Yitkin Seow)開一場非正式的演奏會，洛伊－韋伯也利用這個機會在仲夏夜舉辦試演。

洛伊－韋伯在多塞特郡的休閒去處「夏日小屋」因為離倫敦太遠難以維護，而且由於房地產不景氣，農場的市值滑落，損失約四萬英鎊，洛伊－韋伯便用葛倫豪園的地下室，來換取於騎士橋區布朗頓廣場三十七號的六層樓大房子。在一九七五年初，他將布朗頓廣場的房子賣出，淨賺十萬英鎊。他又以十七萬英鎊買下佔地二十公畝的辛蒙頓別墅。他以貸款的方式買下土地及房子，因為當時房屋貸款可以抵稅。

他也在貝爾格洛伐區的高級住宅區核心地帶買下一樓的公寓，加上二層地下室。地址是伊頓街五十一號(Eaton Place 51)，他在這裡居住了二十多年，這是他在倫敦的家，而辦公室就在旁邊的伊頓西街(West Eaton Place)。

在《萬能管家》與《艾薇塔》之間，洛伊－韋伯創立了「真有用公司」(Really Useful Company)，目的是為了宣傳和保障洛伊－韋伯的作品。曾與洛伊－韋伯在《萬世巨星》合作愉快的MCA唱片公司倫敦分公司老闆布萊恩·柏利(Brian Brolly)也欣然加入。「真有用」是取自奧瑞牧師(E. W. Awdry)寫的兒童火車故事中，那個非常好用的引擎詹姆士(James, the Really Useful Engine)，大車長(Big Controller)開著火車耀武揚威地縱橫郊區。公司一百零一股的股票則歸洛伊－韋伯和莎拉兩位負責人。

從《萬世巨星》賺來的錢，讓洛伊－韋伯和提姆·萊

斯兩個人在報稅時一下子適用最高稅率。兩人當時都還開著破舊的車子，提姆・萊斯開「勝利」(Triumph)，洛伊-韋伯開「迷你」(Mini)。洛伊-韋伯一想到他的收入首先被史汀伍分走，然後又繳進國庫就心有不甘。他剛成為布魯克街上的「莎凡爾俱樂部」(Savile Club)高級圖書館的會員，一九七四年五月他在這家圖書館寫了一篇文章給《泰晤士報》，批評政府對勞力所得最高課徵百分之八十三的稅率，非勞力所得最高課徵百分之九十八的稅率，是非常不公平的：「英國人唯一能夠賺錢的方式，就是成為創業者、投機者、遺產繼承者、橄欖球賽冠軍或移民海外者，以勞力賺取來的收入，卻無法享受。」這個問題一直受到廣泛的討論，直到一九七九年柴契爾夫人修改租稅法為止，制訂的新政策保障了提姆・萊斯和洛伊-韋伯等高收入者的權益。

辛蒙頓別墅滿足了洛伊-韋伯從小想要擁有一棟漂亮郊區房子的心願。這裡在洛伊-韋伯未來的音樂生涯中，扮演舉足輕重的角色，全世界沒有任何一個地方比這兒更讓他覺得舒服，且有家的溫暖。從這棟房子可以眺望英國最美麗的風景，但絕不會拒訪客於千里之外，但嚴格來說，房子本身的設計並不是很有規劃。

隨著歲月的累積，這棟豪宅陸續加上許多附屬建築物和馬廄等設備，大門外面是一條寬廣的道路，兩旁有壯觀的萊姆樹，延伸下去是一排排濃密的灌木，從此處隱約可看見房子的側面。秀麗的風景當然少不了屋外的大湖，水面上有美麗的天鵝嬉戲，水中有滿滿的魚，此外還有馬匹徜徉的小牧場和矮樹叢，搭配茂盛的山毛櫸和西洋杉。

從這棟房子的外觀判斷，應該是在十六世紀興建，根據中世紀英國的地籍書中記載，辛蒙頓別墅是羅慕西寺(Romsey Abbey)宅邸，在第二次世界大戰期間是數百名美國大兵的起居室，後來經過長時間閒置而腐朽，一九五〇

年代時曾大翻修一次。從房子正面望過去，像十八世紀的建築物，而實際上，是採用維多利亞時代喬治王朝式建築風格，窗子四周由十六世紀的磚塊堆砌而成。

　　幾乎同一時間，提姆‧萊斯也在牛津郡買下一棟郊區的房子，就是大米爾頓村莊(Great Milton Village)的羅梅林別墅(Romeyns Court)，他在這裡蓋板球比賽場。一九七四年八月他認識了在首都廣播電台當秘書的珍(Jane McIntosh)，兩人步上紅毯。在結婚典禮前夕，珍在她的打字機上留紙條給她的同事，上面寫著：「和提姆‧萊斯一道出國去了。」

　　阿根廷首都布宜諾斯艾利斯是他們的觀光地點之一，提姆‧萊斯在此被艾薇塔的故事深深打動。他很高興在這段旅程中可以保持低調，因為即將上演的《萬世巨星》舞台劇與電影在當地受到強烈的攻擊，他說：「原訂上演這齣劇的劇院被燒毀，電影院被炸得粉碎。我不知道是誰幹的好事，但在這些暴行結束之後，只剩影評口頭上的非難，對我毫無傷害。」

　　提姆‧萊斯的老同學漢普頓現在是著名劇作家，也住在牛津郡，他對艾薇塔這個題材興致勃勃。漢普頓是位優秀的歷史學學生，他寫過一本《南美洲偉大領袖》(Great South American Leaders)，第五章描寫艾薇塔的生平，第六章記錄古巴共黨領袖薛‧瓜法拉(Che Guevara)的事蹟，他好心將這本書借給提姆‧萊斯，而《艾薇塔》大紅大紫之際，他卻非常謙虛，不敢居功。《艾薇塔》的成績令人激賞，它成功地結合這兩位領袖的魅力與特質。

　　雖然提姆‧萊斯和洛伊－韋伯的工作方式不同，但他們兩人立下一定要合作成功的心願。他們手上有很多事要做，有很多未來的計劃要討論，但《萬世巨星》上演後，提姆‧萊斯卻溜到日本去，這讓洛伊－韋伯非常不能理解。在這段時間洛伊－韋伯獨自寫了幾部電影的配樂，但他對

這項工作並不熱衷，理由是作曲家能夠掌握電影的部份，實在太有限了。

　　儘管如此，洛伊－韋伯仍然為史提芬‧菲爾斯(Stephen Frears)一九七一年的《樹膠鞋》(Gum Shoe)，寫了氣氛詭譎的電影原聲帶，這部片由亞伯特‧芬尼(Albert Finney)和比利‧懷特羅(Billie Whitelaw)主演。數年後他認識了薇姨媽在凡提米格利亞的導演鄰居雷諾‧尼米，尼米在一九七五年重拍弗德列克‧福希斯(Frederick Forsyth)的《奧迪塞檔案》(The Odessa File)，洛伊－韋伯為此片寫下更為幽暗陰鬱的音樂。提姆‧萊斯最初為此片先寫下一首插曲的歌詞，又寫下序曲《聖誕節之夢》(Christmas Dream)，此曲由柏利柯摩(Perry Como)演唱，帶來愉快的佳節氣氛：「看著我，我在這裡，我需要天上降下瑞雪」。這首歌的歌詞被誤解是用來頌讚古柯鹼，讓提姆‧萊斯和洛伊－韋伯做夢都想不到。

　　這部電影還賦予洛伊－韋伯第二項任務，在朱利安的從旁協助之下，洛伊－韋伯寫下一首結合大提琴、搖滾樂團、管弦樂團的賦格曲，這段音樂是兩兄弟在整部電影中最喜歡的部份。朱利安很佩服哥哥，他覺得這首曲子是哥哥有史以來創作出的最棒作品，於是不斷央求哥哥寫一些大曲子，好讓他在音樂廳演奏。

　　洛伊－韋伯一直在多年後才回應弟弟的要求，在一九七六年和一九七七年之間的球季，朱利安崇拜的足球好手萊頓‧奧利恩特的運氣不佳，連連挫敗，從第二小隊降為第三小隊。朱利安就和哥哥打賭，如果奧利恩特沒有遭到淘汰，洛伊－韋伯就要幫弟弟寫一首演奏曲。

　　在球季的最後一天，奧利恩特總算扳回一城。他的球隊和霍爾城隊(Hull City)以一比一打成平手，勉強倖存。「洛伊－韋伯一直不相信這二支隊伍會打成平手。」朱利安說：「但我就是知道這個男孩會奮戰到底。」

　　當比賽結果出爐，洛伊-韋伯遵守他的承諾，寫下《帕格尼尼主題變奏曲》(Variation on a Theme of Paganini)。當奧利恩特在布里斯本路(Brisbane Road)上與萊切斯特城隊(Leicester City)比賽前，他將這張由 MCA 唱片公司發行的黃金版特別唱片獻給球賽主辦人，朱利安開心地演奏，形容這次演奏「無疑是我生命中最驕傲的時刻」。

　　洛伊-韋伯本來對足球興趣缺缺，但一九七四年提姆・萊斯手上有幾張卻爾西隊對抗森德蘭(Sunderland)隊的門票，比賽地點在史丹福橋(Stamford Bridge)。他邀請這對兄弟一起去觀賞球賽。洛伊-韋伯很喜歡球場，因為球場就如劇院一樣明亮，但他對啦啦隊唱的歌感到震驚，歌詞內容冷酷無情，強調種族歧視，尤其仇視黑人球員。

　　洛伊-韋伯在《艾薇塔》中那場殘酷的群眾暴動戲，一部份是來自這場球賽的經驗，一部份是來自蓋瑞・葛利特音樂會上觀眾以跺腳表示參與的熱烈場面。至於裴隆將軍的說話方式，洛伊-韋伯則是由他唸小學時，從收音機聽到奧斯華・莫斯里(Oswald Mosley)對群眾發表的一段激烈演說，所得到的靈感。

　　艾薇塔以群眾魅力登上權力高峰的故事，一開始對洛伊-韋伯的吸引力，並不如對提姆・萊斯來得大，雖然在現實生活中，洛伊-韋伯具有領導能力，對著一桌的會計師和生意夥伴指揮若定，讓提姆・萊斯時常有被冷落的感覺。但艾薇塔的故事並不能引起洛伊-韋伯的共鳴，他覺得她是個缺乏同情心的人，「或許是因為她英年早逝，沒有留下什麼值得被人稱頌的事蹟。當她發現自己得了不治之症的那一刻，必定悲憤交加。她的故事吸引我的原因就在此。我想浦契尼一定會對她崇拜不已。」

　　當《萬能管家》於一九七五年五月落幕時，洛伊-韋伯和莎拉接受蓋瑞・龐德的邀請，到他住的希臘群島渡假。洛伊-韋伯如同往常一樣埋首工作，沒有注意到服裝打扮。

龐德（很年輕便死於愛滋病）生前老愛對別人說，他看過最好笑的一件事就發生在洛伊－韋伯身上。有天渡輪不經意地將這對夫婦送往海灘，穿著絲絨長袖外套的洛伊－韋伯必須捲起褲管，涉水到岸上，上岸後他們才發現這裡是天體營，當龐德向洛伊－韋伯介紹一絲不掛的遊客時，尷尬的洛伊－韋伯不知道眼睛要往那裡瞧。

他的心裡或許仍然在想艾薇塔的故事，所以歸心似箭，思考如何以音樂和戲劇展現艾薇塔兩極化的人生，她曾經意氣風發，也曾經落魄失意。提姆‧萊斯的想法更為直接，他認為艾薇塔是個充滿戲劇性的領袖人物，雖然她貪戀權力，為人自私，但她有一項特質不容置疑，就是「獨特的風格」。

提姆‧萊斯很清楚如何不讓這齣劇受到批評：「如果劇中的女主角，是一位在歷史上最風光、大權在握的女性，別人會指責你故意美化她的一生。我們希望本劇唯一傳達的訊息，就是極端份子非常危險，美麗女子更甚於此。」

艾薇塔一九一九年出生於貧窮的村落，長大後決心到大城市闖蕩，最初當模特兒和演員，後來抓住了裴隆將軍的心，靠著他登上權力高峰，受到民眾愛戴，權傾一時，但在一九五二年不幸死於癌症，提姆‧萊斯詳盡地勾勒出她戲劇化的一生，他在比阿瑞茲(Biarritz)的出差途中將劇本拿給洛伊－韋伯看。

洛伊－韋伯在一九七六年為《艾薇塔》的唱片創作，錄製的第一首最有名的歌曲，便是《阿根廷，別為我哭泣》(Don't Cry for me, Agentina)。這首優美動人的歌曲描寫主角在總統大選獲勝後，面對瘋狂群眾時的矛盾心理，在一九七七年二月一推出就勇奪英國流行歌曲排行榜冠軍。

當洛伊－韋伯譜好曲時，他對這個女人先受群眾崇拜、愛戴，後來卻被唾棄的遭遇感到悲哀，他也很佩服提姆‧

萊斯的想法，提姆・萊斯創造出劇中的旁白者，不但藉著他敘述艾薇塔的生平，更從旁對她的政治立場表示輕蔑。洛伊-韋伯不禁想到茱莉・葛蘭於一九六〇年底，在倫敦最後一場失敗的巡迴演唱會，她唱壞了《推車》(Trolley)這條歌，唱《在彩虹的那一端》(Over the Rainbow)時，也結結巴巴。他察覺到她唱的主題曲如何造成反效果，毀了她的一生，「就在那一刻，我得到了靈感，我要讓這首主題曲表達我諷刺的想法。」

提姆・萊斯的直覺告訴他這首主題曲一定會造成轟動，但他要利用歌詞同時達到三個目的，此曲的風格一反流行歌曲，他們刻意利用平凡無奇的曲調，如同好萊塢千篇一律的得獎人致詞一樣。他們要表達的第一個訊息便是艾薇塔喜歡賣弄風情，以外表來取悅群眾。

第二，這首歌傳達愛情宣言。第三，這首歌表達出裴隆在總統大選的勝利以及她意圖贏得民心的策略。在此構想之下，歌詞便應運而生。虛浮的慾望與外表的假象融合為一。你們眼中看到的那個小女孩，儘管錦衣玉袍，卻不協調。

主題曲的曲名一直等到其他歌曲錄製完成後才決定。據提姆・萊斯說當初他們想到了其他幾個曲名，其中又以《只有你的愛人回來》(It's Only Your Lover Returning)為優先選擇，最後才改為《阿根廷，別為我哭泣》。首先揭開序幕的歌曲是薛所演唱十分諷刺的《哦！多棒的馬戲團》(Oh What A Circus)，這是薛的第一首熱鬧的搖滾樂曲，由大衛・艾薩克(David Essex)唱出，也榮登排行榜，在全劇開頭喪禮那幕演唱，然而艾薇塔卻從墳墓站起來，唱出她的著名歌曲《阿根廷，別為我哭泣》。洛伊-韋伯建議他們將這首歌當成主題曲，看看效果如何。「從一個角度看，」提姆・萊斯說：「歌詞極不合理，但換一個角度看，卻再貼切不過，她需要人民的同情與諒解。」

「最諷刺的是，她故意製造假象，不讓別人知道她在唱什麼，也不了解其中含意。這首主題曲的目的是要迷惑觀眾，正如艾薇塔迷惑自己的同胞一樣。結果證明我們是對的。我們誤導聽眾，讓全世界為這首優美動人的歌深深著迷！我們的目的是突顯它虛有其表，正如女主角一樣。」

女主角艾薇塔在英國的知名度不高，單靠她無法保證這齣音樂劇的成功。瑪麗‧梅恩(Mary Main)為她寫的傳記在提姆‧萊斯和洛伊-韋伯的唱片大賣後才出版。洛伊-韋伯於一九七六年在辛蒙頓音樂節首度播放剛錄好的錄音帶。

他們一邊吃中飯，一邊放錄音帶，直到喝下午茶時才結束。一場趣味的辯論在正式晚餐結束後展開，這成為未來幾年辛蒙頓別墅生活的社交型態，從星期五開始一直到星期日中午（做完星期日禮拜和午餐之後）。他們在家中比賽板球，年底又在辛蒙頓住家草坪上打槌球。他們在辛蒙頓別墅放完錄音帶之後，洛伊-韋伯小心翼翼地修改歌曲，並且重新混音，有時候十五分鐘的歌曲整個被刪除或重寫。

洛伊-韋伯正在積極籌備將這齣劇搬上舞台，同時也忙著分享弟弟的榮譽。朱利安的《變奏曲》被視為自布萊頓(Britten)以來最好的大提琴曲。洛伊-韋伯敢創作這首經典名曲可謂勇氣十足。《帕格尼尼主題變奏曲》曾被多位音樂家改編過，其中包括布拉姆斯、拉赫曼尼諾夫、舒曼、李斯特，近來班尼‧古德曼(Benny Goodman)和約翰‧丹克沃斯(John Dankworth)也將此曲改編為爵士樂。朱利安不但吸收了哥哥的特色，更展現出他在大提琴上的天賦，他唯一建議的是在變奏曲的結尾中加上二次暫停。

洛伊-韋伯在《艾薇塔》與《變奏曲》的作曲水準無人能及。他釋放出大量的拉丁節奏，融入搖滾樂，並巧妙地結合森巴舞曲、倫巴舞曲、探戈的旋律，創造出令人耳

目一新的音樂。他根據劇情發展，為劇中的政治家、軍人、在田裡打著赤膊辛勤工作支持艾薇塔的農夫寫下生動的歌曲，讓此劇從簡單的清唱劇轉型為豐富的歌劇。

洛伊－韋伯對這個挑戰充滿了興趣，舞台劇同儕也極為看好它。《艾薇塔安魂曲》(Requiem)充滿悲傷的氣氛，音樂中拉丁彌撒曲和拉丁舞互相交替，女主角既是聖女，又是蕩婦。她是創造新世界的聖母，光芒四射，故事在多年後被拍成電影，由瑪丹娜詮釋艾薇塔，依然不失其魅力。全劇有一首歌取材自洛伊－韋伯的舊作，即《繁星之夜》(On This Night of a Thousand Stars)，由小鎮夜總會流行歌手馬格弟(Magaldi)演唱，這首歌聽起來也極富創意。

當艾薇塔邂逅裴隆將軍時，以《我對你有意想不到的好處》(Surprising Good for You)這首男女對唱情歌表達彼此的愛慕之情。艾薇塔和薛也有一首美妙動聽的對唱曲《艾薇塔與薛的華爾滋》(Waltz for Evita and Che)，此曲在一連串旋律簡單的歌曲之後插入，展現披頭四合唱團的搖滾風格。洛伊－韋伯藉著前面幾首風格清新的歌曲，向縱橫美國的音樂劇大師理查‧羅傑斯致敬。

在政府的補助之下，演唱英文歌劇的英國國家歌劇團(English National Opera)，終於在一九七三年成立，由羅德‧哈爾伍(Lord Harewood)指揮，主動要求製作《艾薇塔》，在大體育場演出。但洛伊－韋伯很清楚他所屬意的，是不久前在倫敦為史提芬‧桑坦(Stephen Sondheim)製作《誰為我伴》(Company)一劇的普林斯。洛伊－韋伯希望《艾薇塔》一鳴驚人，票房告捷，他便帶著樂譜，專程飛往普林斯在麥加卡(Majorca)的渡假中心。普林斯曾對《萬能管家》提出寶貴的意見，讓洛伊－韋伯受益良多，洛伊－韋伯希望這次他能拔刀相助。「我們去了一家酒館，他考了我幾小時關於音樂劇院的問題，幸好我的表現不錯。我們暢所欲言，聊得很痛快，相信我們以後一定能合作得很

愉快。」

當製作人正在為舞台劇進行協調時，洛伊－韋伯趁此時在《變奏曲》上下了不少功夫。他知道他一定要找到適合的歌手。事情也很湊巧，倫敦 MCA 唱片公司的秘書們習慣播放最新的流行歌曲，有一天洛伊－韋伯在走廊上聽見一首歌，引起他的注意，他高喊「我聽到了找了好久的聲音」。

當時播放的是《克羅西二世》(Colosseum Two)的唱片，這是一個由打擊樂手約翰・豪斯曼(John Hiseman)和蓋瑞・摩爾(Gary Moore)為首的爵士樂團，主要成員為蓋瑞・摩爾、主要吉他手席恩・李茲(Thin Lizz)、低音吉他手約翰・莫爾(John Mole)、豪斯曼擅長演奏薩克斯風和橫笛的妻子芭芭拉・湯姆遜(Barbara Thompson)，不久前才新組一隻電子爵士樂團「裝備」(Paraphernalia)，是「克羅西二世」下一代的樂團。

豪斯曼對洛伊－韋伯一無所知。他對劇院很陌生，他每天排滿無數的巡迴演唱會，到亞伯廳或在各種歐洲慶典上擔任主唱人。在洛伊－韋伯的邀請下，他到伊頓廣場聽洛伊－韋伯彈奏四十五分鐘的鋼琴情歌。他對洛伊－韋伯很清楚他要的是什麼，留下了深刻的印象。樂團的其他成員，則對於要不要接受洛伊－韋伯的邀請猶豫不決，但豪斯曼說服他們到辛蒙頓別墅排練一個星期，好為一九七七年夏天的第二場辛蒙頓音樂節演奏會做準備。

在他們出發之前，豪斯曼接到一通藍德的電話，告訴他洛伊－韋伯為薩克斯風和橫笛寫下了一段即興曲，問他有沒有人可以演奏，於是豪斯曼趁著在倫敦排練的時候將妻子芭芭拉介紹給他：「我可以想像洛伊－韋伯的表情，好像在暗示：『哦！不！他找了那位殘忍的老婆來……』」但不到二十分鐘，他就忘記了我和其他團員，將全付精力放在芭芭拉身上，因為洛伊－韋伯一眼就看出她是個不可

多得的演奏家。」

朱利安已經是名揚四海的大提琴獨奏家,並且娶了在舞台劇《約瑟夫與神奇彩衣》落幕後,去找他簽名的女孩西莉亞為妻。他不僅自己加入辛蒙頓的演奏陣容,還找來鍵盤手唐・艾瑞(Don Airey)、阿根特和大衛・卡迪克(David Caddick),還有一位新進的成員比蒂・海華(Biddy Hayward),她過去是洛伊－韋伯的私人助理,現在負責「真有用公司」,她有讓大家服服貼貼的本事。

大提琴和木管樂器的部份首先完成,即興伴奏以及大部份的鋼琴曲也陸續定案。豪斯曼負責教打擊樂器,卡迪克與阿根特負責研究電子合成音響裝置,好創作幾十種變奏音樂,在洛伊－韋伯明確的指示下,大家分工合作,人人發揮創意,形成未來幾年樂團的合作模式。精英份子豪斯曼、芭芭拉、阿根特、卡迪克加入辛蒙頓音樂節的排練,在星期六正式演出,大家在反覆試驗的過程中,逐漸發展出膾炙人口的《貓》、《安魂曲》、《星光列車》等劇。

洛伊－韋伯和往常一樣焦躁不安,一刻都不敢放鬆,當一切事情都很順利時,他仍然會為許多事擔心,例如音效系統是否良好、搖搖欲墜的教堂是否過於潮溼,他永遠為呈現最佳品質而精益求精。他敬業的精神讓在音樂界見過大風大浪的豪斯曼、芭芭拉、阿根特感到汗顏。阿根特有一陣子一直很擔心他的演出是否夠水準,有一天當大家賣力演奏完畢之後,比蒂便將洛伊－韋伯覺得他的演出很棒,不斷在別人面前稱讚他的話,轉述給阿根特聽。「我很佩服洛伊－韋伯,他不會直接說好話給我聽,但他總是在別人面前稱讚我,說我做得不錯或很好,這讓我很感動。他永遠不吝讚美,態度積極,為人熱心。我非常尊敬他。有時候稱讚別人並不是件容易的事,指責別人做錯事比較容易,這就是他令人折服之處,他總是充滿熱情與活力。」

《變奏曲》的首演排在星期六早上大提琴演奏會的後

半段，音樂會前半部安排朱利安和一年前曾經合作過的鋼琴家伊金史奧演出奏鳴曲。但伊金史奧未能準時出席。他前一天在英國的貝爾發斯特(Belfast)開音樂會，行程延誤，無法在隔天早晨搭機前來，因此《變奏曲》在音樂會上演奏了兩次。這種情形沒有人抗議，連 MCA 唱片公司的高級主管也樂觀其成，這首曲子讓他們越聽越有信心。

伊金史奧好不容易在午餐時間到達，洛伊－韋伯非常生氣，拒絕與他交談，引起了朱利安對哥哥的不滿，他氣沖沖地上樓打包，準備離家出走，並說以後再也不會參與這個由他一手發起的計畫。他的妻子西莉亞在一旁好言相勸，終於讓這對兄弟冷靜下來，言歸於好。

這首偉大的《變奏曲》不僅讓朱利安能有所發揮，也給所有演奏者大顯身手的機會。幾個小節的反覆旋律與飄浮的音樂互相交織，全部的音樂幾乎都是夢幻輕柔音樂的形式，有幾段音樂完全跳脫原來的構想。樂曲創意之豐富，遠勝於洛伊－韋伯或其他人在一九七〇、一九八〇年代的作品。主題音樂由大提琴與豪斯曼響亮的鼓聲引導而出，這種安排出人意表。薩克司風手芭芭拉演奏出最美妙的旋律。《第九號變奏曲》可說是一首全新的曲子，結合輕柔的個人爵士風格的鼓聲。《艾薇塔》中的拉丁音樂節奏在《變奏曲》中隨處可見，輕快流暢的爵士樂森巴舞曲迴盪在號管舞曲與急促的西部音樂之間。旋律進入高潮後又回到第一段的變奏曲，穿插幾段緊密連結的美妙詼諧音樂，喚起人們對吉米・韓德斯(Jimmy Hendrix)吉他主題、「影子合唱團」(Shadows)弦樂節奏(twangy)和普羅高菲夫《羅密歐與茱莉葉》的記憶。整支曲子的重心是清新的搖滾樂與爵士樂的電子合成音樂，趣味橫生。

《變奏曲》成為一九七八年初唱片銷售的冠軍，也是洛伊－韋伯最喜歡的作品。不管在創作初期或後來被改編為舞台劇，洛伊－韋伯表示他絕對不會更改任何一個音符。

在唱片的錄製過程中，洛伊－韋伯的朋友傑米‧莫爾(Jamie Muir)將他的工作夥伴馬文‧布萊格帶進摩根錄音室。布萊格立即詢問他是否可以將此曲的序曲，做為他新的電視節目《南方銀行劇場》(The South Bank Show)的主題曲，得到首肯後，他以電視標題涵蓋一切：「上帝在伸出手指的一剎那創造了人類，如同米開蘭基羅在梵諦岡教堂天花板上那幅畫所顯示的，藝術形式充分表現通俗文化的極致。」

　　《艾薇塔》終於在一九七八年六月二十一日隆重登場了，那時正值盛暑，大批觀眾湧入艾德華王子劇院(Prince Edward)。首演的場面聲勢十分驚人，劇院外面大排長龍，路上停滿了黑色轎車。觀眾穿著夏日輕便的衣服，肩上披著薄薄的外套，女士們美麗的碎花洋裝在風中飄逸，氣氛猶如嘉年華會或宗教慶典。大家都在期待一場盛會，不單是因為這天是普林斯的第一場英國音樂會。對普林斯製作的《誰為我伴》（主角為史提芬‧桑坦）和《今晚來點音樂》(A Little Night Music)讚不絕口的洛伊－韋伯，也特地飛往他在麥加卡的渡假中心，彈琴給他聽，卯足全力辦一場高水準的音樂劇。

　　普林斯因為有事耽擱，讓提姆‧萊斯和洛伊－韋伯等了一段時間。當他就位之後，其他人卻有別的疑慮。普林斯的第一個想法是找三個人來演艾薇塔，因為他認為這個角色很難演，接著大家就為角色人選爭吵不休。當天還發生了換角風波，茱莉‧柯雯頓拒絕為唱片宣傳，也放棄了第一次在舞台上走紅的機會。普林斯屬意美國女演員邦妮‧舒恩(Bonny Schoen)，她很興奮地從美國飛過來試鏡，一位名不見經傳但精力旺盛的女歌手伊蓮‧佩姬(Elaine Paige)也跟她一起來。

　　伊蓮‧佩姬在選角時顯得躍躍欲試，也順利被錄取。從這一天開始，她便和這齣在倫敦上演八年、在百老匯上

演五年、贏過七座東尼獎的音樂劇結下不解之緣。這部劇之如此受歡迎，應歸功於導演普林斯靈活巧妙的手法。故事本身的內容很單純，但舞台場面浩大，音樂盪氣迴腸，加上拉利‧福勒(Larry Fuller)舞群曼妙的舞姿，令人目不轉睛。

燈光由大衛‧賀西(David Hersey)負責，他的表現突出，將來所有麥金塔錫與洛伊－韋伯在倫敦西區的音樂劇，包括著名的《貓》與《悲慘世界》均由他一手包辦。賀西最為人津津樂道的是善用「燈光布幕」(Light Curtain)，這種運用強烈燈光的手法，最早出現在芭蕾舞，他用燈光效果來強調舞台位置。他在數年後告訴訪問他的記者說：「在《艾薇塔》早期的劇本中，有多處在舞台上必須全部熄燈，但我建議……將燈光全部打開，在一幕的結尾，要求所有的演員靜止下來，打出強烈的燈光。我們的做法為整晚的音樂劇帶來震撼無比的高潮。」

用倒敘的手法表現女主角的一生，是此劇的神來之筆，一幕又一幕的戲在製作人嚴謹的態度下緊湊進行。伊蓮‧佩姬在壯觀的森巴音樂合唱團簇擁下，來到有「大蘋果」之稱的布宜諾斯艾利斯，她以嘹亮的歌聲唱出錦繡前程。傑斯‧奧克蘭(Joss Ackland)飾演的裴隆和將軍們以充滿誘惑的聲音唱出：政治藝術，世間無難事，只怕有心人，並且以旋轉門來象徵暴動事件的不斷發生和政局動盪不安。

艾薇塔以生動的肢體語言對群眾發表演說。伊蓮‧佩姬演出這位像鑽石般的女人，成功詮釋這位風華絕代卻充滿心機的第一夫人。大衛‧艾薩克斯演的旁觀者「薛」極為稱職，充分展現人物的特性，他在一旁對女主角提出諷刺的反駁。他神情悠閒，臉上掛著微笑，輕蔑的心態表現無遺，令他的影迷看得如癡如醉。

這齣劇的評價毀譽參半。柏納‧拉文(Bernard Levin)

在《週日時報》上說，不論在場內還是場外，那天晚上是他生平最感不舒服的一個夜晚。他也認為《阿根廷，別為我哭泣》的水準，還不如亞伯廳外面只有三支手指的街頭賣藝者，用薩克斯風隨便演奏的一首曲子。

彼得‧霍爾(Peter Hall)在《日記雜誌》(Diary)中指出，他看見「投大眾所好的膚淺作品呆滯、居心不良、庸俗、誇大、令人質疑其道德標準，我無法認同大眾低俗的標準。」這正如阿圖洛‧烏依(Arturo Ui)的老問題：你如何拍一部主角人物心術不正，卻是民眾心目中偶像的音樂劇？他指出梅爾‧布魯斯(Mel Brooks)先拍攝電影《製作人》(The Producers)，劇情敘述主角以譁眾取寵的手段贏得勝利，接著又變本加厲，拍出《希特勒的春天》(Springtime for Hitler)。洛伊－韋伯的下一齣劇會是什麼？難道也是希特勒的故事？同樣地，紐約的約翰‧賽門(John Simon)，嚴厲地指責這齣劇「以高尚的藝術為歷史罪人樹立紀念碑」，並且強烈要求《紐約雜誌》的讀者不要填滿「這兩個不知羞恥、自大、膚淺的年輕人，以及他們有意或無意黨羽」的荷包。

正如莎士比亞在劇中沒有饒恕壞人馬白克(Macbeth)和理查三世(Richard III)一樣，洛伊－韋伯從未在《艾薇塔》中寬容艾薇塔的所作所為，除了給她華麗的詞藻，讓她成為舞台的焦點以外。洛伊－韋伯說對了一件事，他想像不出任何有頭腦的人看完《艾薇塔》後，不會認為她是個蛇蠍美人。在最後二十五分鐘臥室的那一場戲，他創作出風格最大膽的一段音樂，這是他目前音樂劇中，和聲最優美的旋律。

這齣劇預定在全世界上演。普林斯移師百老匯，創下和倫敦一樣的佳績。佩蒂‧路邦(Patti LuPone)（另一位靠此劇一夕成名的歌手）飾演艾薇塔。曼地‧巴提金(Mandy Patinkin)飾演薛，電影版權也順利售出，但一直

等了將近二十年，才有人將這個故事拍成電影。洛伊－韋伯和藍德單靠賣出電影版權就賺進上百萬元。

這齣劇在阿根廷上演，由左派的藝術團體領銜演出「正確版」；但阿根廷民眾希望藉由真實的原版戲劇撫平內心的傷痛，戲迷們紛紛駕著馬車到巴西去看原版《艾薇塔》。此劇在奧地利鬧出一場風波。電影導演把原訂演出艾薇塔的女孩打成重傷，好換他的女朋友上陣，導演因此被判二年有期徒刑。

此劇的影響力不容小覷。劇情充份反應出七〇年代中旬英國政局不穩定，勞工黨積弱不振，股市搖搖欲墜的窘況，正如足球場上暴戾衝突不斷，呈現出人民需要強人統治的心態。

此時，洛伊－韋伯和提姆・萊斯聯手創作的這齣現代音樂劇經典作品，傳頌千遍。他們兩人的事業基礎已經穩固，洛伊－韋伯自《萬能管家》失敗後揚眉吐氣；提姆・萊斯證明他選擇的主題才是正確的。「如果《艾薇塔》失敗了，」他說：「或許洛伊－韋伯會從此放棄音樂這條路，我不知道。而我會選擇繼續當 DJ。」

世界正在改變，洛伊－韋伯的人生也不一樣了，但他所聽到的都是壞消息。一九七八年春天薇姨媽在洛伊－韋伯為她和姨父退休後在布頓(Brighton)買的房子裡逝世。《艾薇塔》唱片製作人亞倫・道格特，在同一年的二月被火車輾死。他生前擔任男生合唱團的指揮，有人威脅要將他的私生活抖出來，他不願意在大眾面前喪失顏面，因而輕生，但真正的悲劇是就算他打官司，對方也沒有任何不利於他的證據。洛伊－韋伯深信亞倫・道格特如此關懷兒童，絕不會被定罪入獄，他說：「他最大的長處便是成為兒童的音樂啟蒙老師。他相信每個孩子都有音樂天份，學習永遠不嫌遲。」

5
《貓》雄踞百老匯

「這齣劇是根據艾略特的詩所改編的，
你讀過他的詩集嗎？」
「沒有。我對這齣劇一無所知，
只知道內容和貓有關，海報很有特色。」
是的，海報上那對黃色的貓眼，
在黑暗中閃耀了十七年。

　　當《艾薇塔》在一九七八年六月上演時，英國廣播公司也錄製完一系列英國作曲家特別節目，前一集節目的專題人物就是提姆・萊斯與洛伊-韋伯。音樂部份則由卡迪克擔任鋼琴伴奏，他也是《艾薇塔》的助理音樂指揮。他在電視節目中指導歌手，唱出這齣音樂劇中許多耳熟能詳的歌曲，表達細膩的情感。瑪蒂・韋白(Marti Webb)演唱《布宜諾斯艾利斯》與《萬世巨星》中最有名的歌曲《我不知如何愛他》。這位女歌手演唱經驗豐富，曾在《六便士的一半》(Half a Sixpense!)中與湯米・斯提爾(Tommy Steele)演對手戲；在倫敦首場的《孤雛淚》飾演南茜一角；又與大衛・艾薩克、茱莉・柯雯頓、傑利米・艾文斯共同演唱《神奇魔力》(Godspell)。在《艾薇塔》上檔初期，她更接替伊蓮・佩姬擔任女主角，每週演唱二場。
　　當洛伊-韋伯產生與提姆・萊斯分道揚鑣的念頭時，

她為難地夾在中間，成為雙方拉攏的對象。洛伊－韋伯與史汀伍長達十年的合約眼看就要到期，洛伊－韋伯所有的事務將交由他與布萊恩經營的真有用公司全權處理。莎拉和洛伊－韋伯各擁有三十五張股票，布萊恩擁有三十張股票，比蒂也是公司的一員大將。《約瑟夫與神奇彩衣》、《萬世巨星》、《艾薇塔》的演出權仍然歸史汀伍所有，洛伊－韋伯則以作曲家的身份按比例領取權利金。

　　從此刻起，洛伊－韋伯與提姆‧萊斯分道揚鑣便顯得勢在必行，並非雙方出現重大歧見，而是因為洛伊－韋伯想全盤掌握自己的生涯規劃。提姆‧萊斯繼續與史汀伍的夥伴藍德在一起，大小事情都交由這位經紀人打理。提姆‧萊斯與伊蓮‧佩姬走得很近，雖然他多年來，一直小心翼翼不讓這段婚外情曝光，但終究逃不過旁人的眼光。

　　提姆‧萊斯與洛伊－韋伯曾經討論過要為伊蓮‧佩姬寫一系列完整的歌曲，也找了泰晤士電視台(Thames Television)商談此項計劃，不過，提姆‧萊斯發現洛伊－韋伯已經悄悄找了作詞家唐‧布萊克(Don Black)寫歌詞，歌曲也預定由瑪蒂‧韋白演唱。

　　作詞家布萊克過去曾為《巴米茲瓦男孩》(Bar Mitzvah Boy)寫過歌詞。這齣音樂劇是根據作家傑克‧羅森梭(Jack Rosenthal)的電視劇本所改編，劇情離奇，混合英國與猶太風格，由朱爾‧史汀(Jule Styne)作曲，史汀他曾為《吉普賽人》(Gypsy)與《風趣女孩》(Funny Girl)寫過音樂。《巴米茲瓦男孩》這齣劇在《艾薇塔》上演後幾個月登場，普林斯以電報向布萊克恭賀他的成就。

　　洛伊－韋伯聽到了這個消息，也很欣賞布萊克的歌詞，特地邀請他到沃頓街(Walton Street)上的一家餐廳共進午餐。兩人在飯後回到布萊克在武士橋的公寓。作曲家洛伊－韋伯向布萊克表示，他長久以來一直想製作一齣以女子為主題的戲劇（布萊克以為洛伊－韋伯想創作一首歌曲，而

非音樂劇）。布萊克說他有了故事構想：一個英國女孩隻身來到美國工作，尋找歸宿。「在實際生活中，」洛伊－韋伯說：「有一個我們兩人都認識的英國女孩，我們以她的親身經驗做為故事藍圖。但我不記得她的姓名，也不知道她後來的遭遇如何。」

洛伊－韋伯坐在鋼琴前面，彈奏幾首已經在他腦海浮現多時的曲調，布萊克拿出錄音帶，將音樂錄下來，並建議歌詞內容描述這個女孩從紐約到好萊塢發展的辛酸史。布萊克比洛伊－韋伯大十歲，父母分別是蘇俄與猶太移民，從小在倫敦東區的哈克尼區(Hackney)長大，工作經驗豐富。他曾擔任過丹麥街(Denmark Street)暢銷雜誌《音樂快遞》(Musical Express)的記者；當過脫口秀藝人；膾炙人口的小說《離去》(Walk Away)中的主人翁麥特‧蒙洛(Matt Monro)便是出自他的手（故事描寫成熟男人與年輕女孩之間的愛恨衝突，在一九六二年躍上暢銷書冠軍）；他也為多部電影寫下配樂。一九六七年，他為約翰‧柏利在電影《獅子與我》中的名曲《生來自由》(Born Free)填詞。同年，他從狄恩‧馬丁的手中，接下奧斯卡最佳作詞獎。

布萊克一生中認識無數位知名作曲家，但沒有人能比得上洛伊－韋伯。他說：「洛伊－韋伯天生與眾不同，他散發出一股特殊的氣質。你可以感覺到他完全沉浸於音樂劇中。令人驚訝的是，你和他在一起，精神會為之一振。和他談完一席話之後，對他更是佩服得五體投地。他創意十足，風格獨具，誰能與他相提並論？他的興趣廣泛，不在話下。而別的作曲家，例如馬文‧漢姆利奇(Marvin Hamlisch)，就只喜歡音樂與棒球，沒有其他嗜好。」

洛伊－韋伯的系列歌曲稱為《週日訴情》(Tell Me On A Sunday)，其中有幾首歌曲是他最傑出的作品。整個系列前後連貫，曲調和諧。阿根特、豪斯曼和樂手們，在排練辛蒙頓音樂節時，像平常一樣潤飾副歌，讓它成為獨立

的部份，可以反覆演唱。副歌不但婉轉動聽，也表達出痛苦、叛逆等強烈的感情，韋白的聲音將歌曲意境詮釋得恰到好處。她是天生的花腔女高音，唱高音比其他歌手更加游刃有餘，自然地由「胸腔」發出聲音，而非經由「頭部」。

在錄完《歌曲系列》之後，洛伊－韋伯與一位新的製作人簽約。這張合約不但使他自由地在美國與歐洲的劇院上演音樂劇，也為他賺進難以想像的財富。如果說《萬世巨星》跟隨「寶瓶時代」搖滾音樂劇的腳步，那麼《貓》所迎接的是《麥達斯》(Midases)點石成金的奇蹟：洛伊－韋伯和麥金塔錫所創造的傳奇神話即將流傳開來。這兩大音樂劇天王效法英國首相柴契爾夫人，以自立自強的精神帶領她的百姓迎向新紀元，她堅強的意志力成為洛伊－韋伯最佳的楷模。

一九七九年十一月麥金塔錫負責在葛斯維納飯店(Grosvenor House Hotel)舉辦倫敦西區劇院獎(Society of West End Theatre Awards)的頒獎典禮。《艾薇塔》以橫掃千軍的姿態席捲大小獎項。可惜表演節目進行得並不順利，歌手在演唱時受到麥克風不良以及其他技術問題的干擾，未能盡情高歌。洛伊－韋伯在領獎致詞時不改幽默本色：「《艾薇塔》之所以能成為最大贏家，在於它有一位世界級的導演普林斯，這正是今晚這場盛會最迫切需要的。」

麥金塔錫在頒獎典禮之後，喝醉酒與人發生爭執的傳聞被誇大了，這個謠言出於藍德等人之口。事情真相是麥金塔錫從下午忙到晚上，忙完後，他帶著祝賀的紅葡萄酒，蹣跚地走到洛伊－韋伯的餐桌旁邊，卻在這位得獎作曲家的腳旁坐了下來。工作人員連忙將他扶起，叫了一輛計程車送他回家，他卻在車上睡著了。

幾天後，洛伊－韋伯與麥金塔錫聯絡，在紐約的莎凡爾俱樂部，請他吃午餐，當時他們彼此還不太熟。麥金塔

錫起初在倫敦西區闖蕩，早期的戲劇獲得的評價並不高，只能算是二流作品，雖然舞台佈景很美麗，但故事內容很平淡，他也曾將冗長的廣播劇《戴爾斯》(Dales)改編成舞台劇。後來，他全神貫注地製作各種型態的音樂劇，從萊隆‧巴特和朱利安‧史萊德(Julian Slade)的原著小說，到大衛‧伍德(David Wood)的兒童劇，無不廣泛涉獵。他也勇於嘗試百老匯名劇，逐漸博得好評。一九七五年他推出《今晚來點音樂》(A Little Night Music)，在倫敦造成轟動。一九七六年，他乘勝追擊，與他人共同製作《與桑坦並肩而行》(Side by Side by Sondheim)，奠定了在倫敦西區的聲望。此劇是他最早期，也是最精彩的綜合劇之一，為音樂劇大師桑坦在倫敦建立不朽的口碑。

　　兩年後，麥金塔錫首創先例，接受了藝術協會(Arts Council)的金錢援助，此舉對後來的音樂劇發展產生莫大的影響。他在萊切斯特郡(Leicester)的海伊市場(Haymarket)重新推出《窈窕淑女》，由麗茲‧羅伯森(Liz Robertson)主演，成績斐然。長久以來商業劇院一向重視票房，只有接受贊助的藝術團體注重品質與水準，但麥金塔錫打破了兩者之間的藩籬，證明高品質的戲劇也能在票房上大有斬獲。原先這種兩極化的差距，在柴契爾夫人時代逐漸縮小，為以後的音樂劇《貓》鋪下成功的道路，也讓依賴贊助者的大型戲劇製作公司了解到，在資金取得不易的環境中如何兼顧票房與品質，謀求生存之道。

　　麥金塔錫在眾多接受贊助的戲劇製作公司中，發掘了一名極有潛力的新人，此人便是自一九六八年以來長期擔任皇家莎士比亞劇團(Royal Shakespeare Company)藝術導演的屈佛‧南恩(Trevor Nunn)。他和約翰‧卡洛德(John Caird)共同執導的《尼卡拉斯‧尼可比》(Nicholas Nickleby)在一九七九年到一九八〇年間戲劇季，稱霸倫敦與紐約的劇院。此外，他也成功地將兩本小說改編成舞台劇，一齣

是《錯誤喜劇》(The Comedy of Errors)，高潮結局令人稱
頌；另一齣是摩斯・哈特(Moss Hart)與喬治・卡夫曼(George
Kaufman)的《一生一次》(Once in a Life time)，故事描寫
一個人如何從百老匯進軍好萊塢。南恩深知如何掌握舞台
劇的特色。《尼卡拉斯・尼可比》優秀的製作群還包括服
裝設計師約翰・納皮爾(John Napier)與燈光設計師大衛
・賀西。《錯誤喜劇》與《一生一次》的舞台設計均出自
吉蓮・林恩(Gillian Lynne)之手。她在倫敦西區劇院有過
豐富的經驗，也曾在莎士比亞的出生地斯特拉福(Stratford-
upon-Avon)與南恩合作過幾季的音樂劇。這三位優秀的工
作人員日後都成為音樂劇《貓》的幕後功臣。林恩首先答
應為《貓》效力，洛伊－韋伯還記得她是說服南恩加入陣
容的主要功臣。

　　南恩的父母是典型的上班族，他從小學到大學的成
績一直都很優異，和在一九六〇年創立皇家莎士比亞劇團，
後來到皇家國家劇院(Royal National Theatre)擔任高級
主管的彼得・霍爾一樣，南恩也來自沙福克郡，是牛津大
學的明星學生。不過南恩在年輕時並不了解各種舞台劇之
間的差異。他在牛津大學讀最後一年時，學校話劇社為馬
羅莎士比亞協會(Marlowe Shakespears Society)製作《演
員行業諷刺劇》(Footlights Revue)與《馬克白》(Macbeth)，
使南恩對十四行詩朗朗上口，嫻熟程度不下於彼得・庫克
知名的通俗喜劇。

　　此時南恩的人生正面臨瓶頸，他一心追求改變，尋
找新的挑戰。一九七八年時，他認為人生中最辛苦的十年
已經過去，便主動要求與泰利・漢茲(Terry Hands)共同
分擔導演的重責大任，附帶條件是他們可以視情況需要自
由創作，不受公司合約的束縛。他第一齣幫外人導演的戲
劇便是《貓》。洛伊－韋伯在看過《尼卡拉斯・尼可比》
後對此劇讚不絕口，親自找南恩詳談，同時放一卷《週日

訴情》的錄音帶給他聽，請教他如何將音樂改編成舞台劇。南恩建議洛伊–韋伯暫時先將這卷音樂帶拋在一旁，先創作一系列完整的男聲歌曲，再將兩者結合，編成男女對唱歌曲。

洛伊–韋伯將南恩的建議記錄歸檔。「不久後洛伊–韋伯有了好消息，他要找我談下一齣大型音樂劇，我想這真是太棒了，他繼《艾薇塔》之後又要推出史詩鉅作，我猜想他要改編一齣如《世界戰爭》(The War of Worlds)的偉大小說，這讓我興奮不已。但當他說要改編英國現代大詩人艾略特《貓的詩集》(Old Possum's Book of Practical Cats)的十首詩時，我的心頓時涼了半截。這齣新劇沒有提姆·萊斯的參與，題材又是如此狹隘，要如何能夠取悅廣大的觀眾？」

以當時的慣例，十首詩形成一系列的歌曲，洛伊–韋伯將此系列與《週日訴情》串聯起來，在一九八○年的辛蒙頓音樂節演出，由葛瑞·龐德、甘瑪·克萊文(Gemma Craven)、保羅·尼可拉斯(Paul Nicholas)等歌手輪番上陣演唱。艾略特的遺孀薇拉瑞(Valerie)一向非常支持創新音樂路線，她坐在教堂內，與其他聽眾一道欣賞洛伊–韋伯的新歌發表。她非常喜歡這些曲子，因此她將一些艾略特生前未完成的音樂手稿、未發表的詩集與信件全數交給了洛伊–韋伯。詩集中最引人矚目的是一首關於舞蹈的詩。艾略特原本想以這首詩為《貓的詩集》劃下完美的句點，而洛伊–韋伯新音樂劇的構想便由此而來。

洛伊–韋伯在找南恩之前先徵詢普林斯對新點子的意見。聰明的洛伊–韋伯知道此劇需要巧妙的構思或豪華的布景，才能將一系列的歌曲轉為引人入勝的歌舞劇。普林斯一開始心存懷疑，開門見山地問洛伊–韋伯是否想藉此劇暗諷英國政治，以貓來象徵狄斯瑞里(Disraeli)、葛倫斯東(Gladstone)和維多利亞女王。洛伊–韋伯耐心地答道：

「這齣劇純粹只是貓的故事。」

《貓》這齣輕鬆的音樂劇故事很單純，一開始大家反覆試驗，希望找出最佳的表現方式。忽然間南恩發現問題，他擔心沒有旁白會影響戲劇效果，但麥金塔錫對此加以反駁。在強大的壓力下，南恩想像在費茲洛維亞(Fitzrovia)的場景，展開一場歡樂的小型表演，舞台四周有棕櫚樹盆栽，正式晚宴在中央，旁邊擺著二架鋼琴，由此處發揮《貓的詩集》。但麥金塔錫與洛伊-韋伯堅決反對這個構想，他們要的是大型音樂劇、大型管弦樂團，加上吉蓮·林恩編排的精彩舞蹈。

南恩仍然有所顧慮，他表示舞台一定要有故事主線。「當我在演練時，別人一定會被問到這個問題，我每次都是第十個被問到的，這是完全可想像的。音樂劇的產生通常是由故事主線慢慢衍生出支線。」南恩讀到一篇沒有被艾略特收錄在《貓的詩集》的詩，它敘述一名男子在路易王子酒館(Princess Louise)認識一位朋友，朋友向這名男子描述各式各樣的貓。這首詩是薇拉瑞在聽完辛蒙頓演唱會之後交給洛伊-韋伯的，也是艾略特首次在眾多詩作中，加入故事情節。詩的結尾，這名男子跟著那位陌生男子一起進入貓的世界，這就是音樂劇中「傑利珂貓族」(Jellicle Cats)的由來。

他們的下一個想法是全劇沒有一個「人」，只有擬人化的貓世界和貓群居住的環境。南恩概略的想法是讓觀眾來參加「貓的典禮」（「傑利珂貓族」代表此一地區街上所有的貓），貓長老(Old Deuteronomy)是他們的領袖。此時大家都同意，南恩已經是製作群的一份子了，他也是引進服裝設計師約翰·納皮爾與燈光設計師賀西的大功臣。當大家達成共識的消息傳開後，立刻引起其他人懷疑的眼光。「我們如期開始」，南恩說：「那些原本不看好我們點子的人，在看完表演後，都難掩驚訝的表情。」

全劇最關鍵的情節在於「魅力之貓葛莉莎蓓拉」(Grizabella the Glamour Cat)。這首詩不在《貓的詩集》中,而是由薇拉瑞交給洛伊-韋伯。這首詩總共有八行悲傷的詩句,內容曖昧艱澀,充滿死亡的意味。艾略特怕它對孩子來說過於灰暗,決定在《貓的詩集》送去印刷前一分鐘將這首詩抽回,因此這首詩從未公開過。

南恩將葛莉莎蓓拉的不幸遭遇與艾略特所描繪的天堂幻影,做出巧妙的連結。據說某些幸運的貓兒得以升上天堂,選擇新的生命,重新投胎轉世。在熱鬧喧騰的盛會中,最重要的節目便是由「傑利珂貓族」中,遴選出一隻能夠重生的貓。

這齣劇被南恩編入皇家莎士比亞劇團的固定曲目。在最後幾個星期的排練和預演期間,他早上先到位於歐得偉奇(Aldwych)的馬蹄形辦公室,再走幾百碼到轉角的新倫敦劇院,晚上再回到歐得偉奇的辦公室。新倫敦劇院出自建築師西恩·康尼(Sean Kenny)之手,於一九七三年開始營業,不久便給人大而無當的感覺。這裡都舉行一些乏味的表演以及沉悶的會議,但南恩和納皮爾卻認為這裡的舞台空間大有可為。

電視節目《你的生活》就是在新倫敦劇院拍攝的。洛伊-韋伯在一九八〇年被冤枉,在法庭上面對法官的質詢時,心裡仍然在想這個劇院能夠發揮什麼效用。在錄音完畢後,他離開歡迎酒會,匆忙趕到歐得偉奇去找南恩,要他到劇院去看地點。他們碰到了一位善心人士,帶他們去看以前由西恩·康尼設計,但從未派上用場的旋轉舞台。南恩喜出望外,連忙告訴洛伊-韋伯這個驚人的發現。這個劇院以前是會議中心,不允許高危險性的歌舞劇表演,深怕影響租金來源,因此旋轉舞台才未用上。興奮的洛伊-韋伯決定孤注一擲,與劇院主人柏納·戴方特(Bernard Delfont)達成協議,用他的辛蒙頓別墅當做第二順位抵押

品。當初如果《貓》不幸失敗，洛伊－韋伯就算沒有破產，也會陷入嚴重的財務危機。

在一片歡樂聲中，大家腦力激盪，激發靈感。他們要用旋轉舞台來呈現貓兒聚集的大型戶外垃圾場。這個靈感來自艾略特的一封信，他在信中提到貓兒「一直走，經過了羅素飯店，再往前走，到達了天堂幻境」。貓群們從冬日的錫皮屋頂探頭出來，湧入比真實尺寸大的廢物堆積場，四周堆滿了舊報紙、可樂罐、輪胎、廢鐵和碎石堆。燈光設計師賀西用強烈的燈光，照出一條通往天堂的水中通道，呈現出夢幻般的景致。這齣音樂劇多采多姿的氣氛，就如同帶領觀眾進入大導演史蒂芬‧史匹柏神奇的電影世界。

有納皮爾和賀西在南恩身旁，使他在商業氣息濃厚的環境中感覺有家的溫暖。不僅如此，南恩還說動了他最欣賞的女演員，即皇家莎士比亞公司的旗下大將茱蒂‧丹希(Judi Dench)出任主角葛莉莎蓓拉。在此劇的初期階段每個演員都「一人分飾兩貓」。

丹希很喜歡葛莉莎蓓拉的發音，對擔任主角感到與有榮焉。至於另一隻丹希要演的貓，她詢問別人有沒有整日蜷在牆角曬太陽，喜歡睡覺的老貓，得到蓋比(Gumbi)貓的答案。她連續兩星期在舞蹈教練史利普(Wayne Sleep)的指導下勤奮練舞。不料，丹希在練蓋比貓舞時，尖叫地停下舞步，扭傷了阿基里斯腱，被人緊急送往醫院開刀。

當練習暫停下來，大家開始思考另一個問題：能表現出葛莉莎蓓拉情緒高潮的主題曲在那裡？隔天早上洛伊－韋伯帶來一首無標題的旋律，這就是後來知名的《追憶》(Memory)。這首歌的重要性正如《艾薇塔》中裴隆將軍所唱的詠嘆調。當洛伊－韋伯正在彈奏這首曲子，南恩轉身向對大家預言此曲必將造成轟動。他要大家牢牢記住，第一次聽到這首熱門單曲是在何時何刻。當時大家陶醉在優

美的旋律中，沒有人出聲。南恩說：「此曲令我想起上一次聽到拉裴爾所作的《波麗露》(Bolero)的開頭幾小節。」這首歌曲還有另一個小插曲。洛伊－韋伯很早便寫完這首歌，當時他想創作一齣只有一幕的歌劇，內容描寫浦契尼與雷昂卡發洛(Leoncavallo)兩人比賽看誰先寫下歌劇《波西米亞人》。當雷昂卡發洛對詠嘆調《你那好冷的小手》讚嘆不已時，浦契尼的妻子正好聽到《追憶》的旋律，她惱恨地說如果她丈夫能夠寫出一首那麼優美的曲子，一定會大賣特賣。

　　洛伊－韋伯記得有一次他彈這首歌給父親聽，並問父親這首曲子聽起來像不像浦契尼的歌曲。父親比爾眨眨眼說：「不！不像，只像一首一千萬的暢銷曲！」洛伊－韋伯一直忘不了父親給他的挫折感，那天早上心不甘情不願地彈這首曲子給南恩聽。從那天開始，這首歌接下來發生的事都是一頁頁輝煌的歷史。

　　南恩繼續說利物浦大詩人羅傑・麥高(Roger McGough)接下了寫出趣味性歌詞的神聖使命，但他寫出的詞卻不適合演唱。數年後歷史重演，南恩、納皮爾、卡洛德邀請知名詩人詹姆斯・芬頓(James Fenton)為亞倫・波力爾(Alain Boublil)和克勞德・米歇爾・荀伯格(Claude-Michel Schonberg)的《悲慘世界》作詞，芬頓要求的條件是從全世界門票收入中領取某個百分比當佣金。而他的歌詞雖然寫得相當出色，卻不適合這齣劇。後來歌詞由赫伯・克茲納(Herbert Kretzner)修改，芬頓因而成為音樂劇史上收入最高，作品卻不為人知的作詞者。

　　提姆・萊斯婉拒了寫詞的工作。布萊克也嘗試寫下幾首歌詞，卻都「不適合」。心急如焚的南恩週末時在書房，將艾略特的詩全部翻讀一遍，找到一首《颶風夜晚狂想曲》，從中得到了啟迪。

午夜時分，
在大街小巷，
微弱的月光灑落滿地，
月亮發出神奇魔力，
沖淡了記憶，
和過去所有的光輝，
無論曾經在心裡留下多麼深刻的印象。
沐浴在月光下的每條街彷彿都逃不過宿命。
在黑夜的籠罩下，
午夜時分激盪著回憶，
看見一個瘋子搖著垂死的天竺葵。

　　南恩將詩的意境融入個人經驗，再綜合詩集其他的
片段詞句，寫出了迷人流暢的歌詞，前後共反覆三次。

午夜時分，
人行道寂靜無聲，
月兒失去了她的記憶嗎？
怎麼一個人笑得那麼怡然？
在街燈下，看見枯葉在腳旁堆積，
風兒也開始哀鳴，
沐浴在月光下的每條街彷彿都逃不過宿命。
有人低聲呢喃，燈光昏暗無力，
大概就快要天亮了。

　　南恩本來想將這篇手稿交給未來真正的作詞者，但
洛伊－韋伯誇讚他歌詞寫得很好，不需要修改。小腿上了
石膏的丹希在燈光昏暗的劇院中排練新曲（此時排練的地
點已經改為海伊市場的女王陛下劇院），天花板的燈光沒
有燈罩。其他演員都已離去，只剩丹希一人獨自練習。「我
們練習了一個半小時，那天晚上真是令人難忘，想到沒有
人聽到她優美動容的歌聲就感到惋惜。」
　　然而，這位見過世面的《哈姆雷特》大導演南恩深
知人生禍不單行。丹希扶著拐杖，重回演員的行列，但在

排練時又不小心跌落舞台，傷勢更加嚴重。她在不得已的情況下黯然退出這齣音樂劇。麥金塔錫打電話給伊蓮・佩姬，問她是否願意拔刀相助，她前一天晚上才從車上的收音機裡聽到《追憶》的片段音樂。

伊蓮・佩姬當時決定探詢她能否錄製這首歌曲。她將旋律默記在心中，匆忙下車，衝進家門，因為電台的DJ說，他們將在午夜新聞過後播放完整的歌曲。當她飛奔回家時，有一隻髒兮兮的貓咪跟在她後面回家。伊蓮・佩姬收養這隻流浪貓直到牠臨終。伊蓮・佩姬在柯芬園與南恩共進晚餐，答應參加《貓》劇的演出。這時提姆・萊斯忽然現身，自願為《追憶》寫詞。這個突如其來的好消息讓洛伊－韋伯欣喜若狂。新詞適時地完成，南恩也依照指示排練新歌，但他覺得歌詞離劇中情景有一段差距，況且，明眼人一看便知歌詞充滿「人」的語氣，不是「貓」的語氣。

伊蓮・佩姬在第一次預演時演唱提姆・萊斯的歌詞，使得南恩心煩意亂，因為歌詞內容與劇情無法銜接。《貓》的劇情經過幾個階段的反覆修改，終於定案，主題曲扮演順水推舟的角色，將劇情引入高潮。雖然南恩知道此曲旋律優美，如果歌詞得宜，一定能夠造成轟動，但他不願為自己的作品多加辯護。

南恩打電話向提姆・萊斯說明情況，但提姆・萊斯不願意更改歌詞，他說洛伊－韋伯對他的歌詞很滿意。據南恩說，最後還是麥金塔錫出面，才決定採用最初南恩的版本。此時伊蓮・佩姬已經唱過提姆・萊斯與南恩兩種版本，有時還將兩人的歌詞混合演唱。她本人比較偏愛提姆・萊斯的歌詞，那天晚上就是聽到提姆・萊斯的歌詞才決定加入演唱行列，但畢竟南恩的版本略勝一籌，此曲也將伊蓮・佩姬推上音樂劇天后的地位。

聽到這個決定，提姆・萊斯氣急敗壞，他說：「原

先每個人都喜歡我的歌詞，轉眼變成人見人厭。伊蓮的處境相當為難。我一方面為她唱紅此曲感到高興，一方面也對整個決策過程感到很生氣，我平白無故地損失幾百萬元的收入。」

皇家芭蕾舞團(Royal Ballet)的台柱，同時也是推廣舞蹈不遺餘力，一手創立「飛奔舞群」(Dash)的史利普在聆聽過兩種版本的葛莉莎蓓拉主題曲後有了心得。他很欣賞這齣劇的編舞，不但連貫性強，整體效果更是出色。「在《貓》之前，絕大多數的英國導演只是在一幕戲與下一幕戲中間穿插舞蹈」。他一開始還不確定表演的整體面向，只知道自己有兩次獨舞的機會，其中一次是靠自己摸索而成，他一直跳到有十足的把握後才進入更衣室。

史利普有一回到醫院去探望丹希，他和南恩一樣非常欣賞丹希的表現。因為她不需要太多音樂劇的演唱技巧，便能展現無窮的音樂魅力。「她本來要以嘶啞低沉的嗓音來詮釋《追憶》，表現母貓失意的情緒。但伊蓮的方式不同，她以肢體語言表現葛莉莎蓓拉的孤寂與殘缺，以感人的高亢聲音透露她期待的心情，令人回味無窮。」葛莉莎蓓拉在「傑利珂舞會」四周徘徊流連，彷彿在嚴重警告別人。她身上灰暗破爛的戲服和熱鬧的場面形成鮮明的對比，其他的貓兒身穿纖維褲襪、針織的上衣，腳上穿著厚襪子，背後是一條細長尾巴，放射狀的硬質假髮在燈光下一根根豎起來。

在此劇上演的前幾天，史利普在他家附近的柯芬園迴廊轉角，發現了一隻快要溺斃的貓。這隻黑貓身上有白點，臉上也有兩道白紋，和史利普飾演的密斯托富里先生(Mr Mistoffelees)的戲服一樣。史利普向貓吹了一聲口哨，貓兒便跟著他回家，但史利普家中的那隻貓對新朋友並不友善，於是這隻流浪貓被舞團經理人的秘書收養，住到鄉下家中。史利普收養貓兒之舉，就和那隻追蹤伊蓮回家的

貓一樣，在風波不斷的排練過程中似乎都帶來好兆頭。

這齣音樂劇的意外事件層出不窮。演員之一的傑夫·山克里(Jeff Shankley)在練唱時軟骨組織受傷，另外也有一位演員被開除。吉蓮·林恩以英國舞台前所未見的方式，融合了爵士樂、古典音樂、現代舞，創造出貓的動作，卻因為操勞過度而在家休養了二天。音樂劇導演先被撤換，接著演員名單也出了狀況。史利普被英國舞蹈之母戴咪·瓦羅依(Dame Ninette de Valois)譽為「皇家芭蕾舞團最偉大的舞蹈名家」，但這位才華洋溢但自視甚高的舞者，並不打算加入《貓》的合唱團。

製作群在設計海報時突發奇想：黑色的背景下閃爍著貓咪的黃色雙眸，炯炯有神的瞳孔內是月光下的舞者。這個構想出自羅伯·迪溫特(Robert De Wynter's)所經營的迪溫特廣告創意公司。這家公司歷史悠久，由迪溫特的曾祖母一手創立。公司的安東尼·皮傑瑞(Anthony Pye-Jeary)，剛巧網羅到創意才子羅斯·艾格林(Russ Eglin)，使公司如虎添翼。廣告公司也建議海報上不加入任何演員、舞者、及工作人員的名字，展現清新的風格。

麥金塔錫告訴史利普他不想在海報上加入太多人名，以免破壞了整體效果，印上人名就像貓咪張牙裂嘴，醜態百出。「好！」史利普回答：「但貓的臉要加上鬍鬚。」但是，基於現實考量，史利普的名字最後還是出現在海報上，另外三位主要演員的名字也被納入：保羅·尼可拉斯(Paul Nicholas，飾 Rum Tum Tugger)、布萊恩·布萊斯德(Brian Blessed，飾貓長老)、伊蓮·佩姬。其他有特色的「貓咪」，但未列在海報上的演員，其中還包括後來成為洛伊-韋伯妻子的莎拉·布萊曼。

這群演員個個經過精挑細選，目的是要展現貓咪不同的性格。吉蓮·林恩用高傲、性感、冷漠、溫暖、柔軟、神秘等多種形容詞來描寫各式各樣的貓。舞台專家設計了

燦爛奪目的布景來展現貓兒們的狂歡之夜，以「怒吼虎」
(Growl tiger)夢幻般的布景為架構，加入比利·麥高(Billy
McCaw)的歌謠，模仿歌劇《蝴蝶夫人》的對唱，群貓爭奇
鬥艷，歡樂的遊戲場氣氛，貓兒載歌載舞。四周堆滿了廢
輪胎與垃圾桶蓋子，貓兒便在此尋歡作樂。

《貓》首演因為丹希的受傷而延後，除此之外，這齣
名劇還遇上另外一個難題，就是困難的資金籌募，如果沒
有順利募齊，今天這齣傳頌千古的名劇可能根本無緣與觀
眾見面。洛伊－韋伯用他的辛蒙頓別墅當第二順位抵押，
然後興致勃勃地邀集一群電影公司的高級主管，用鋼琴彈
奏音樂劇的歌曲給他們聽，但客人皆顯得意興闌珊。洛伊－
韋伯只好向親朋好友借款，他需要四十五萬英鎊的資金，
總共募集到四分之三的款項。

只要有人拿得出七百五十元英鎊便可以投資一個單
位，如果當時有人願意多投資一點，報酬率將非常可觀。
有一位演員不看好這齣劇，於是改變初衷，拿回了他原本
投資的七百五十元英鎊。鍵盤手阿根特對此劇很有信心，
但只拿得出七百五十元英鎊，後來他領回五萬元英鎊，可
謂一本萬利。

洛伊－韋伯此時已與史汀伍斬斷合約關係，獨立製作
這齣音樂劇。他的經驗豐富，也知道音樂劇就等於一場賭
博，但他從第一次試演開始就深知《貓》一定會成功。他
憶起當時的情形：「第一幕演得還可以，但到了第二次試
演，第二幕演得不好。至於第三次試演，我記憶猶新。那
天我和莎拉在一起，我們不打算去看表演。兩人決定晚飯
後回去逛辛蒙頓的波勒斯汀(Boulestin)。後來，我親眼目
睹劇院外熱情的觀眾。我告訴莎拉：『今晚我們不去辛蒙
頓，要去安娜堡(Annabel's)看試演盛況。』當我們到達時，
劇院門口的工作人員問我：『我們要不要設立訂票專線？』
此劇的口碑已經傳開，後勢十分驚人。我們不能再浪費時

間，別人的冷嘲熱諷對票房一點影響都沒有，這個題材特殊的音樂劇吸引了觀眾，它正要大放異彩。」

現在回想起來，《貓》能夠有如此的成就，真是一件不可思議的事。數年前我在莎士比亞出生地斯特拉福的鐵路旁，聽見一對到英國遊玩的美國學生正在討論行程。一名學生問：「你這個週末打算去那裡？」另一名學生回答：「我要去白金漢宮、海德公園、倫敦橋，還要去看《貓》」。她的同學問：「這齣劇是根據艾略特的詩所改編的，妳讀過他的詩集嗎？」女學生回答：「沒有。我對這齣劇一無所知，只知道內容和貓有關，海報很有特色。」是的，海報上那對黃色的貓眼在黑暗中閃耀了十七年。

我曾數度欣賞《貓》。最令人難忘的一次是在一九八一年五月十一日，那是我第一次到新倫敦劇院觀賞此劇。當序曲熱鬧地響起時，舞台上堆積著髒亂的垃圾。身軀柔軟的舞者穿著有皮毛邊的緊身衣服，爬過觀眾區，屁股高高翹起，張牙舞爪。第一首歌曲響徹雲霄，「傑利珂舞會」就要登場。耳中聽見快速的節奏、頌曲、變調旋律，全場散發出難以抗拒的歡樂氣氛。西恩‧康尼設計的旋轉舞台充分發揮功能，場景頓時轉換，一邊像是國家劇院的《孤雛淚》，一邊卻是熱鬧的圓形劇院，兩種景致融為一體。

舞台後方發出悲傷的弦樂，聽起來像是合成音樂，卻又充滿真實感，究竟是什麼音樂如此神奇？原來阿根特在丹麥街(Denmark Street)創立一家名為「羅德‧阿根特鍵盤樂器店」，最近才從洛杉磯進口了一套先進的合成音樂設備——第一台多音字母合成器，洛伊－韋伯馬上將它用上。《變奏曲》中有一段創意十足的音樂，綜合了樂器演奏與合成音樂的特色，使《貓》的效果更進一步，一群嬉鬧好動的小貓及老貓徹夜狂歡，背景傳出響亮的電子合成音樂，串串音符將夜晚的星空點綴得無比亮麗。

那天晚上演奏時，音樂圍繞著主題而變換，細膩地

捕捉艾略特筆下優美的節奏感與韻律感，音樂從頭到尾充滿原創性，但看得出作曲者努力營造出幻想式的羅曼蒂克氣氛。《約瑟夫與神奇彩衣》是一齣學校舞台劇，《萬世巨星》是搖滾音樂劇，《艾薇塔》是具有拉丁風味的歌劇，《萬能管家》是英國式喜劇，而《貓》，則是一場展現貓兒不同性格的趣味雜耍秀。洛伊－韋伯的音樂包羅萬象，與他多變的性格不謀而合，在舞台上帶給觀眾永無止境的驚奇與感動！

劇院的慶祝酒會場面浩大，樂評們迫不及待地趕往酒會現場一睹盛況。就在此時，布萊恩‧布萊斯德走到舞台中央，舉起雙手，表示有歹徒在劇院放置炸彈，要觀眾保持冷靜，趕緊撤離現場。那些正在鼓掌的觀眾停了下來，倉促離去。事後才發現這只是虛驚一場。當時這種惡作劇相當頻繁，警方查不出肇事者，幸好沒有發生任何流血事件。其實，工作人員在《追憶》這首歌之前，就接到過恐怖電話，但門口的警衛找不到能夠命令整個表演停下來的決策者，於是《追憶》順利唱完，整齣劇在高潮中落幕。如果不是運氣好，洛伊－韋伯的財富與事業很可能會受這場意外的衝擊。

奇怪的事再度發生。當《貓》在澳洲首演時，首相巴布‧豪克(Bob Hawke)蒞臨現場，劇院也傳出有人放置炸彈。通常人們會認為歹徒應該找較為暴力的音樂劇才會下手，例如桑坦的《暗殺總統》(Assassins)或《復仇》(Sweeney Todd)。事實上，桑坦的音樂劇《太平洋序曲》(Pacific Overtures)在冬季花園劇院(Winter Garden)上演時的確發生過爆炸事件，不是鬧著玩的，這家紐約劇院後來成為《貓》劇長年駐演之地。有個惡作劇的人打電話來說劇院有炸彈，安全人員連忙撤離所有的人，最後才弄清楚是怎麼一回事，因為前一晚有名觀眾不喜歡他看的音樂劇，打電話說這天的演出一定會慘敗，他的意思並非放置

了炸彈（慘敗與炸彈的英文為同一個字）。不過，那齣音樂劇票房也的確很慘。

倫敦的樂評除了艾文・華多（Irving Wardle）一人以外，皆對《貓》抱以熱烈的回應。艾文在《泰晤士報》指出此劇的架構鬆散，組織力不夠，未能讓一群有才華的藝人發光發熱；同時，管弦樂團的表現比劇情本身搶眼，似乎有喧賓奪主的現象。另一位樂評麥可・比靈頓（Michael Billington）卻對此劇讚譽有加。他在《守護報》（Guardian）上認為絲毫無損大詩人艾略特的名譽，他也對此劇致上最高的敬意。通常音樂劇中精彩的歌舞所掀起的狂熱與讚嘆，並非樂評在發表評論時優先考慮的因素，但音樂劇的目的就是要引起觀眾的回響，激起他們的感動與震撼，而《貓》完全做到了。

一切都進行得極為順利。這齣老少咸宜、舞姿曼妙的音樂劇，一直為全世界十歲以上的貓迷所喜愛。當它在一九八二年十月轉到重新裝潢、美侖美奐的紐約冬季花園劇院時，一張門票還飆漲到四十五美元。觀眾大排長龍，預售票收入高達一千萬美元，打破歷年來的記錄。當時我曾去過製作此劇的紐約休伯特集團（Shubert Organization），看到當製作人柏尼・傑克柏（Bernie Jacobs）身後的電腦數字顯示票房數字時，他那目瞪口呆的表情，平常行動緩慢如樹懶的他，那天竟然快樂地手足舞蹈。

從這一天開始，美國的休伯特集團和大西洋彼岸的洛伊－韋伯與麥金塔錫展開密切合作。往後的十年每天晚上百老匯都星光燦爛，觀眾絡繹不絕，製作群的每一個人都成為百萬富翁。《貓》被大力捧紅，在美國的知名度絕不亞於全盛時期的英國名劇《風流寡婦》（The Merry Widow）。

《紐約時報》新任記者法蘭克・雷奇（Frank Rich）對洛伊－韋伯做出總評，讚揚《貓》的戲劇效果和豐富的幻想力滿足了觀眾的渴望。連一向以嚴格著稱的《新共和國》

雜誌記者羅伯・布朗斯坦(Robert Brustein)也斷言以此劇
「出色的藝人、豐富的想像力、特殊的風格」，在經過潤
飾之後，絕對能夠搬上夜總會舞台，成為臨場感十足的小
型熱門歌舞劇。

　　克里夫・巴尼斯(Clive Barneses)給的評價就不是這
麼好。他稱這齣劇「聽起來有名曲的味道」，但實質上卻
「遠不如」歌劇。他拿《貓》的歌詞與浦契尼的作品相比，
正如他曾經將理查・阿定索(Richard Addinsell)的《華沙
協奏曲》(Warsaw Concerto)與拉赫曼尼諾夫比較。大師浦
契尼和拉赫曼尼諾夫的作品很有深度，《貓》和《華沙協
奏曲》充其量只能算是班門弄斧。不管如何，《貓》和之
前的《艾薇塔》一樣，榮獲七座百老匯東尼獎，一舉抱走
最佳音樂劇、最佳音樂、最佳劇本、最佳導演、最佳女主
角、最佳服裝及最佳燈光獎。

　　「你不需要了解《貓》的劇情，仍然可以享受精彩的
表演」這個說法在當時普遍流傳，這種錯誤觀念就好比人
們以為洛伊－韋伯的成就只限於音樂劇，或在看過他的音
樂劇之前，就斷言他的戲劇只注重商業利益那樣地荒謬。

　　雖然此劇歌曲與旁白未能緊密結合，但優美的歌曲
依然打動許多觀眾的心弦。依我看來，儘管南恩努力使歌
詞與旁白的步調一致，但旁白者的敘述只是洛伊－韋伯的
習慣，並非劇情所需。對懂英文的觀眾來說，要進入歌詞
意境比較容易。劇院現場雖然為國外的遊客準備了同步翻
譯，但我如果是一個來自大阪的觀光客，不見得能夠體會
《貓》的情節。當然，如果你只注重歌舞，一定會看得非
常盡興，但劇中巴斯托夫・瓊斯(Bustopher Jones)穿著白
色的鞋子昂首闊步、Pekes 與 Pollicles 之戰、Mungojerrie
和 Rumpelteazer 演的丑角鬧劇，全是根據音樂廳舞台所設
計的典型英國幻想劇，了解英國背景絕對有助於進入劇情。

　　洛伊－韋伯後來寫下一首歌，歌詞描寫有愛就能擁有

一切。在實際生活中，是《貓》和政府的減稅政策讓他擁有一切。麥金塔錫和洛伊－韋伯的財富快速累積，歸功於柴契爾夫人修訂稅法，《貓》成為第一齣能夠讓洛伊－韋伯將票房收入納為己有的音樂劇，他和麥金塔錫總共分到此劇盈餘的百分之二十五，迅速躋身百萬富翁之列，更重要的是，他們兩人威風八面，入主倫敦西區，成為最具身價的劇院經理人。

我們可以說海報的功效如同文宣品，漂亮地打贏前哨戰，正如施洗者約翰在曠野大聲疾呼救世主就要降臨。隨著《貓》的勝利，迪溫特廣告創意公司猶如 Topsy 公司般成長。當《貓》在進入「非凡的第十七年」時，員工由原來的四人一路擴充至一百人。萊斯特廣場及紐約的辦公室紛紛開張，成立出版部、設計室、宣導部、詢問處。近年來還有新的小組負責設計光碟片與網站，提供全球服務與資訊。這家公司甚至擁有自己製造霓虹燈的吹玻璃機器，

屈佛・南恩和古典戲劇女演員珍納特・蘇茲曼(Janet Suzman)宣布離婚。與《貓》中飾演身手敏捷的德蒙斯特(Demester)的莎朗・李喜爾(Sharon Lee-Hill)結婚；服裝設計師納皮爾也背棄了妻子，與《貓》中擔任合聲的唐娜・金(Donna King)長相廝守。好戲一幕幕在台下上演！洛伊－韋伯鴻運當頭，揮別了學生時代，生活過得自在愜意，不久後便拋下了原配夫人莎拉，迷戀上另一位莎拉，當然，此事不是在《貓》上檔初期發生的。令人難以置信的是，此時史利普正與莎拉・布萊曼陷入熱戀。「我一點也不在意。」他說：「我很快樂。我們有過多次出軌行為；她是個作風開放的性感女郎。」

當《貓》在百老匯登場時，洛伊－韋伯創下同時有三齣音樂劇在倫敦與紐約上演的記錄。這三部音樂劇分別是《貓》、《艾薇塔》、和重新編寫、共二幕的《約瑟夫與神奇彩衣》，該劇於一九七六年在布魯克林影劇協會(Brooklyn

Academy)首演時票房失利。這三部歌舞劇在紐約的東村(East Village)連續兩年賣座鼎盛。在百老匯音樂劇史上唯一有此輝煌記錄的，是五〇年代的羅傑斯與漢默斯坦，他們所創作的《旋轉木馬》(Carounsel)、《南太平洋》與《國王與我》三齣劇，也是在同一時間上演。洛伊－韋伯一直夢想有一天也能夠同時上演三部叫好又叫座的音樂劇，後來當他寫下《歌劇魅影》與《日落大道》時，終於實現了這個夢想。

《時代雜誌》對於洛伊－韋伯的成就做了完整的報導。洛伊－韋伯是第五位成為雜誌封面故事主角的英國人。他緊跟著卓別林、羅倫斯、茱莉・洛伊－韋伯斯、保羅・麥卡尼的腳步。《時代雜誌》樂評人麥克・華希詳盡而深入的報導，後來延伸為一本重要的傳記書籍。事業順遂的洛伊－韋伯和麥金塔錫在一九八一年夏天搭乘豪華遊輪QE2到紐約。「那是我第一次意識到，」麥金塔錫說：「我們兩人合作的歌舞劇有多麼棒！洛伊－韋伯是我一生中所遇見才情最高的夥伴。這點我非常清楚。」

一九八二年四月倫敦除了上演《艾薇塔》與《貓》，又多了新的曲目《歌與舞》(Song and Dance)。此劇結合《週日訴情》與《變奏曲》，效果不甚理想。當時，史利普與《貓》簽下的九個月合約就要到期，正積極為「飛奔舞群」尋找新的舞蹈。他在派對上向洛伊－韋伯建議將《變奏曲》改編成歌舞劇。洛伊－韋伯起初的想法是結合《歌曲系列》與《貓》，但在橫渡大西洋的QE2豪華遊輪上，麥金塔錫靈機一動，提議將《歌曲系列》與《變奏曲》串聯起來，新劇名定為《歌與舞》。

不料，這齣劇的小標題「一場在劇院的音樂會」卻埋下失敗的種子。這齣劇在劍橋圓環(Cambridge Circus)的皇宮劇院上演，以利用其凹形舞台的特點。但歌曲與舞蹈搭配並不理想。導演約翰・卡洛德只用象徵性手法表示

兩者之間的關係。原本想用舞蹈描繪帕格尼尼生平的荒唐構想遭到否決，而改用麥金塔錫的想法，去善用《變奏曲》王牌史利普的舞台魅力。

《變奏曲》可以發揮的空間很大，但缺乏完整的故事主題。編舞者安東尼·萊斯特(Anthony van Laast)設計出千變萬化的舞姿，包括跳躍、旋轉、踢踏舞、高速轉圈，以不同的姿態表現不同的心情。他曾與史利普一同跳舞，也受過正規爵士舞與現代舞的訓練，後來和凱特·布希(Kate Bush)拍過音樂錄影帶。

舞者隨著音樂翩翩起舞。萊斯特建議洛伊－韋伯加上一首號管變奏曲，在熱鬧的百老匯音樂氣氛中，開始跳一段輕快但複雜的踢踏舞。當輕快活潑的音樂響起後舞者彷彿進入奇幻世界，身影優雅地移動，如萬花筒般變化萬千。除了舞者史利普之外，其他人皆看得目不暇給，可惜曲名為《意外之歌》(Unexpected Song)，降低了效果。

美妙的歌曲加上舞蹈是此劇的一大特色。瑪蒂·韋白在舞者的襯托下將全劇帶入高潮，但劇情顯得十分牽強附會。她在《週日訴情》的角色與《變奏曲》的人物毫無關聯，除非她能夠在史利普身上找到真愛。瑪蒂·韋白在私底下為劇中無名無姓的女孩取了與她愛爾蘭籍祖母一樣的名字：安妮·麥奎爾(Annie Maguire)。

唐·布萊克與洛伊－韋伯兩人聯手寫了動聽的《生命中的最後一個男人》(The Last Man in My Life)。這首曲子後來發生了離奇事件：一九八五年當莎拉·布萊曼錄完電視女主角的戲份後，樂譜竟然莫名其妙地失蹤。第二次，當柏納狄特·彼得斯(Bernadette Peters)在紐約演唱此曲後，樂譜也不翼而飛。這首曲子需要肺活量很大的人才能演唱，在第一個晚上推出就大受歡迎。另外還有一首節奏輕快的歌曲，原本不在唱片上，是後來才寫的《已婚男人》(Married Man)。瑪蒂·韋白以諷刺的微笑，接受了這個

情婦的角色：「她和我的情緒成為明顯的對比。當一個人神采飛揚時，另一個人卻黯然銷魂……」

他們試著將《週日訴情》這首情歌略加修改，迎合美國觀眾的口味，但他們的努力只落得一場空。馬爾比(Maltby Jr.)以粗略的筆觸嘗試改變布萊克的歌詞，讓女主角更具美國風情，但也弄巧成拙，扭曲了女主角莫斯威爾·席爾(Muswell Hill)原本的性格。如果不是如此，男主角柏納狄特也不會落得全盤皆輸的下場。

《變奏曲》在搬到紐約的過程中也折損不少。《紐約時報》記者法蘭克·雷奇來到倫敦，指稱史利普的個人舞技遠勝過編舞者所帶領的舞群，他個人也不欣賞舞群的表現。在他公開批評二週後，編舞者萊斯特決定不去紐約，導演卡洛德和負責舞台燈光的賀西也拒絕前往美國。洛伊-韋伯應該當機立斷，及時打電話安撫舞者，但他沒有這麼做。所有受到傷害的人心中都非常難過。過了二、三年之後，洛伊-韋伯才誠心地由衷向萊斯特致歉，平息了這場風波。

韋恩·史利普也沒有去紐約，他在《變奏曲》中的角色名字叫做喬，《週日訴情》的女主角也有了名字，叫做艾瑪，職業則是女帽商人。喬愛上艾瑪，成為她的男朋友。舞蹈部份由紐約市立芭蕾舞團(New York City Ballet)的彼得·馬丁(Peter Martins)全權負責，這場舞蹈雖然並沒有造成轟動，但仍在紐約上演了一年。而《歌與舞》在倫敦演出超過三年。這齣歌舞劇的每個部份都很吸引觀眾，一場單純的「劇院音樂會」能夠在倫敦西區劇院上演如此之久，真是令人難以置信。

隨著事業成功，洛伊-韋伯自然而然地想到下一步是開一家私人劇院，如此一來，他便能夠自行安排節目。在《歌與舞》上演時期，洛伊-韋伯和真有用公司自信有能力買下老維克劇院，為新的英國歌舞劇尋找合適的窩。不

料，他出價五十萬英鎊的消息意外走漏，傳到一位正好途經倫敦的加拿大劇院經理人大衛‧米維奇(David Mirvish)耳中。

大衛和有「誠實者」名號的父親艾德‧米維奇，在多倫多擁有劇院、高級餐廳、廉價商家，他們聽到消息後立即開出五十五萬英鎊的高價，順利擁有劇院。他們花了二百萬英鎊重新裝潢老維克劇院，連續數季推出強納生‧米勒和彼得‧霍爾的歌舞劇，但叫好不叫座。在虧損連連的情況下，一九九七年又以將近七百萬英鎊的價格將劇院售出。

洛伊－韋伯不斷嘗試買下其他劇院，但無一成功，歐得威希劇院無法到手，倫敦北部日漸凋零的圓形劇院也沒有成交。好不容易等到一九八三年八月，洛伊－韋伯宣佈以一百三十萬英鎊的價格買下皇宮劇院(Palace Theatre)。管理劇院三十七年的艾米里‧李特勒(Sir Emile Littler)激動地表示，皇宮劇院沒有以公開標售的方式尋求買主的原因是：「擁有一家好的劇院，沒有好的劇目也是枉然。」劇院賣出後他領到二十萬英鎊。

洛伊－韋伯和麥金塔錫在倫敦西區劇院只能算是新人。他們擁有屬於自己的劇院，便可以自由安排上演的劇目。洛伊－韋伯是唯一擁有劇院的倫敦藝術大師，他的決定堪稱明智之舉。這座雄偉高聳的劇院是維多利亞時代的二級建築物，洛伊－韋伯曾收到一份電報，祝賀他買下了「維多利亞時代的終極藝術精品」。當時《歌與舞》仍在此處上演。

皇宮劇院在一八九一年營業，早期稱為皇家英文歌劇院(Royal English Opera House)，由亞瑟‧蘇利文的熱鬧滑稽喜劇《艾文豪》(Ivanhoe)打響第一炮。而後在一八九二年又改名為「皇宮綜合劇院」(Palace Theatre of Variety)，《萬世巨星》也在此處上演好幾年。一九八七年

修復了雄偉的赤陶器色建築物正面，以及以幾十個小型拱形窗戶點綴的大型隔間。名音樂劇《悲慘世界》便是在劇院重新裝潢之後推出，立下長年不衰的基礎。

比蒂在一九八二年底離開了真有用公司，但洛伊－韋伯積極爭取她回來掌管擁有美侖美奐餐廳的皇宮劇院，同時支援布萊恩，順利推動真有用公司首度製作非洛伊－韋伯的戲劇。洛伊－韋伯是透過忘年之交大衛・吉摩爾(David Gilmore)的私人關係才讓比蒂回心轉意。

一九八三年初當吉摩爾與南安普頓的努菲德劇院(Nuffield Theatre)管理合約即將到期之時，他意外地收到郵寄的《黛絲度過難關》(Daisy Pulls It Off)的劇本，這是一齣根據安琪拉・巴西(Angela Brazil)小說所改編的諷刺喜劇，作者為丹尼斯・狄根(Denise Deegan)，原本在一所女校演出。吉摩爾看完劇本後，毫不猶豫地找來一群新秀演員，包括後來成名的亞歷山朵・馬提(Alexandra Mathie)、凱特・巴佛瑞(Kate Buffery)、莎曼莎・龐德(Samantha Bond)，演出期間劇院座無虛席，喝采聲不絕於耳。

倫敦各大劇院經理與洛伊－韋伯皆拜訪過吉摩爾。名製作人麥可・柯德倫(Michael Codron)親自抽空到吉摩爾的辦公室，告訴吉摩爾他很喜歡這齣劇，但條件得要兩個主角都換成知名演員，才能在倫敦上演，當晚此劇結束後，洛伊－韋伯告訴吉摩爾他要簽下此劇，當場允諾由努菲德劇院的原班人馬披掛上陣。

這是一齣輕鬆熱鬧的嘲諷喜劇，類似洛伊－韋伯所喜歡的沃登豪斯小說，內容敘述一位贏得獎學金的女孩黛絲・瑪瑞迪(Daisy Meredith)，在一群勢利小人與可惡之徒的圍堵下求生存，最後成為曲棍球場的英雄人物，不但贏得比賽，也解救了困在懸崖上的朋友。劇中有大量以體育為主題的音樂。

　　洛伊－韋伯自願匿名為此劇在倫敦西區的首演譜曲。令人震撼的開頭主題曲獻給女校校長蓓瑞‧布朗尼(Beryl Waddle Browne)。和洛伊－韋伯共同籌備下一齣大型音樂劇的作詞者理查‧史蒂高(Richard Stilgoe)擅用換音造字法，巧妙地為歌詞增添許多趣味。當這齣劇在紐約上演時，《時代雜誌》的評論拍錯了馬屁。他們不推崇那位匿名作曲家，反而稱讚默默無聞的蓓瑞‧布朗尼，這篇文章甚至還張貼在劇院外面。

　　皇宮劇院透過吉摩爾的關係引進更多音樂劇，例如豪爾‧古道(Howard Goodall)與馬文‧布萊格描寫礦工生涯的《受雇者》(Hired Man)，以及肯恩‧路得威(Ken Ludwig)刻畫螢光幕後的熱鬧諷刺劇《借我男高音》(Lend Me A Tenor)。真有用公司也推出一齣以歌詞押韻為特色的綜合劇《La bete》，由性格小生亞倫‧康明(Alan Cumming)擔綱主演。此外，重新編寫的《萬能管家事蹟》也搬上舞台，由艾德華‧杜克(Edward Duke)飾演柏提‧伍斯特。

　　一九八四年十一月，《受雇者》在阿斯多瑞亞廳(Astoria)上演。《標準晚報》的米爾頓‧休曼(Milton Shulman)預言洛伊－韋伯一定會失敗。他以金錢下注，打賭這齣劇拖不過次年二月，如果他輸了，他會請洛伊－韋伯到多徹斯特(Dorchester)享用午餐。洛伊－韋伯也不甘示弱地還擊，他說如果他輸了，就請休曼到紐約看《安魂曲》的首演，結果兩個人都沒有贏。《受雇者》辛苦地撐過二月便匆匆下檔，賣座不如製作人洛伊－韋伯想像地那麼成功。這場賭局最後由洛伊－韋伯請休曼到他家吃午餐，兩人握手言和，休曼則提供了一瓶香檳酒。

　　至於《借我男高音》，不但在一九八六年贏得金球獎，也贏得樂評一致的肯定。《每日郵報》的傑克‧提克(Jack Tinker)說他對這個故事不感興趣，只希望自己有錢，能夠住得起像舞台上所呈現的那種氣派的地方。洛伊－韋伯回

信表示，真有用公司召開了臨時董事會，一致通過決議，在表演檔期結束後，他們會將舞台場景免費奉送給傑克‧提克，並預祝他從此過著幸福美滿的生活，洛伊－韋伯還附帶說明此舉「唯一的障礙」，是「依照傑克‧提克的同儕對此劇讚不絕口的情況看來，送貨日可能還等好幾年。」（事實證明洛伊－韋伯的判斷錯誤，這齣劇只上演十個月，傑克‧提克也仍住在布萊頓的家中。）

126

　　天有不測風雲。洛伊－韋伯的生活在此刻面臨嚴重的打擊。一九八二年十月，《貓》在紐約上檔三周後，父親比爾病危，在動過手術之後，因腎臟衰竭，終於不治，享年六十八歲。他在生前目睹兩個孩子事業成功：一位是享有盛名的作曲家，一個是卓越的大提琴獨奏家。一九八〇年，雖然在教學以及音樂上的成就獲得 CBE 的肯定，但他始終落落寡歡，憂鬱的心情在兩個兒子的腦海中，留下了不可磨滅的印象。

　　多年後，當朱利安為父親的新 CD 宣傳時，他透露當年父親的心情惡劣到極點，甚至鼓勵兒子離開母親。「在父親去世的前三年，他愛上了一個音樂系的女學生婕斯汀（Justine Pax）。她芳齡二十五歲，而父親已經六十五歲了。她常來我們家，因此我想母親應該知道這段婚外情。父親在新戀情的滋潤下又重新開始作曲，寫下一首情緒激烈的曲子《羅曼史》，獻給情人婕斯汀，這首曲子也收錄在新的 CD 上。」他為什麼不在晚年追求自由？他對朱利安表示，不忍心離開結髮多年的妻子琴。「我想他對音樂的態度也是如此。」朱利安說：「他缺乏勇氣，儘管在晚年重拾作曲的歡樂，但音樂天份早就埋葬殆盡了。」

　　一九八二年底洛伊－韋伯到漢默史密斯的利瑞劇院（Lyric），去看《貓》的歌者之一莎拉‧布萊曼演出兒童劇《夜鶯》（Nightingale），這個故事是由查爾斯‧史特斯（Charles Strouse）編劇，取材自安徒生童話集。洛伊－韋

伯去看這場表演，是因為兩位樂評對莎拉‧布萊曼如天籟般的聲音讚不絕口，他在那天晚上也看到傑克‧提克。洛伊－韋伯表示，「傑克不喜歡這個故事，卻愛上了莎拉的嗓音。我叫他不要太挑剔，我也被莎拉的美妙音色吸引住了，還有她在更衣室養的那隻可愛倉鼠。她在《貓》中只擔任潔咪瑪（Jemima）的合聲，因此我們沒有發現她的歌唱才華。」洛伊－韋伯一看完劇便到柯芬園歌舞劇人士雲集之地 Zanzibar Club，當眾對莎拉‧布萊曼表示仰慕。《夜鶯》的舞台效果出色，莎拉‧布萊曼飾演活潑的灰鶯，以高亢清亮的歌喉唱出瑰麗的鳴囀。

洛伊－韋伯情不自禁地愛上了莎拉‧布萊曼。四月十八日，洛伊－韋伯在她的陪同下公開前往《黛絲度過難關》的首演晚宴。而妻子莎拉一則陪伴丈夫的母親回到薩克斯大廈享用簡單的晚餐。洛伊－韋伯發表一篇簡短的聲明：「我希望有人將我的話記錄下來。我對妻子莎拉仍然情深意重，但我們即將辦理離婚。多年來我和莎拉‧布萊曼在工作崗位上熟識對方，直到最近才互相萌生情意。」

6
熱鬧滾滾的
《星光列車》

《星光列車》可說是大膽新潮的革命，
跳脫舞台的限制，
將奇幻仙境、綜藝表演、
搖滾音樂、彈珠遊樂場結合為一，
立下了此劇歷久不衰的基礎。

多年前，年輕的莎拉·布萊曼在一場熱鬧的婚禮中，嫁給了與洛伊－韋伯同名的維京唱片公司高級主管，兼唱片製作人安德魯·葛漢·史都華(Andrew Graham Stewart)。洛伊－韋伯生命中的兩個莎拉分別以「莎拉一」、「莎拉二」來區別。這段日子對莎拉一來說可謂錐心泣血，她曾陪伴洛伊－韋伯走過年輕歲月，也共同扶養兩個孩子伊瑪根與尼可拉斯。

「莎拉一」性喜沉默，處事低調，思想理智，令人信賴。「莎拉二」卻完全相反。她在參加《貓》試鏡的那一天，演出以鬍鬚逃過死神之手的一幕。她依劇情的要求戴上假髮，穿上緊身衣，站在鋼琴旁邊搔首弄姿，十分地嫵媚動人，當全場正為之瘋狂時，她卻昂首闊步地離去。

她開著一輛「勝利」跑車，上了M1公路，在中途加速超越一輛法國卡車。卡車司機沒有看到她，硬是將她的

車撞得翻覆,並衝向安全島。當車子停止旋轉時,她眼冒金星,看見車頂凹了進去。她用力將後窗撞開,沒命似地爬了出去,才剛逃離,車身便應聲爆炸。

幾年後,她告訴洛伊-韋伯的好友克威·李德:「你有沒有發現,我和洛伊-韋伯,是全世界知名度僅次於查爾斯王子與黛安娜王妃的夫婦?」她和黛妃唯一的不同,是她幸運地逃過車禍一劫。但悲劇竟然發生在莎拉的父親身上,他在車上以自殺結束生命。

莎拉出生於一九六一年八月,在家中六個孩子裡排行老大。他們全家住在哈特福郡漢默漢普斯泰德(Hemel Hempstead)和聖奧本(St Albans)之間的小加德斯登(Little Gaddesden),此地以高爾夫球場聞名。他們的房子有七百年歷史,以前是愛德華三世的外科醫生約翰·歐加德斯登的宅邸。莎拉的父親葛凡爾·布萊曼是猶太人,家境富裕。他創立建築公司,專門建造仿都鐸王朝的房子。他的妻子寶拉是羅馬天主教徒,在倫敦西區一些著名的夜總會演出上空秀。

莎拉遺傳了母親的表演天份,從小就在學校舞台上搶盡風頭,也是電視舞群「話題焦點」(Hot Gossip)的一員。這個舞蹈團體由艾琳(Arlene Phillips)於一九七六年時,在傑米街(Jermyn Street)的莫克柏利夜總會(Maunkberry Club)創立。後來移至國王路上的鄉村表兄夜總會(Country Cousin)表演,熱潮依然不減。

當電視和錄影帶導演大衛·馬列特(David Mallett)正在尋找流行歌曲排行榜節目《流行尖端》(Top of the Pops)的舞群接替者時,無意之間看見「話題焦點」的照片,立刻與她們簽約。其中的莎拉·布萊曼,讓人對這群女孩淫蕩放浪的印象更加深刻。她們第一次在電視上出現是參加肯尼·艾佛瑞特(Kenny Everett)的夜間秀,表現一鳴驚人。不久後莎拉·布萊曼灌了第一張唱片,專輯名稱

是《我嫁給了星艦騎兵》(I Was Married to A Starship Trooper)，一上市就奪下排行榜冠軍寶座。

《貓》增長了莎拉‧布萊曼的見識。一九七九年她十八歲時，就嫁給安德魯‧葛漢‧史都華。她除了喜歡史利普活潑逗趣的舞蹈，在私生活方面也與四十六歲的建築商麥克斯(Max Franklyan)陷入熱戀。麥克斯和前妻育有一個十幾歲大的兒子，因為工作每天搭車往返於倫敦與米諾卡島之間。莎拉主動向麥克斯示愛，不受拘束的莎拉，散發出一股成熟誘人的氣息。

莎拉的女性魅力，正是讓向來不注意女人的洛伊－韋伯拜倒其石榴裙下的原因。他和「莎拉一」的感情一向都很穩定，直到遇見「莎拉二」。他澎湃的感情，猶如脫韁的野馬。原本的生活雖然稱不上低調，但起碼也稱得上中規中矩，但現在他卻有了一百八十度的轉變。他在服裝打扮上的要求不高，對髮型也不挑剔，車子實用為上，不為炫耀。開著一輛早期在史望希(Swansea)廢車廠買的一九三九年原型 Mark V Bentley 車，外加一輛年代久遠的吉普車，和一輛普通的 BMW，過著樸實無華的生活。

現在他為了一個擁有一雙美腿、性感誘人的放蕩女子，狠心拋妻棄子，成為所有鎂光燈聚集的焦點。「莎拉一」在一九八三年七月申請離婚，協議書上指出丈夫承認他有外遇。「莎拉二」也和感情不睦的丈夫離婚。「莎拉一」在七月辦完手續，「莎拉二」則在同年九月恢復自由之身。

「莎拉一」帶著伊瑪根與尼可拉斯，搬到位於伊頓廣場西區的真有用公司辦公大樓。洛伊－韋伯則安身在希臘街(Greek Street)和蘇活兩區的辦公室。在律師辦完金錢、財產、信託帳戶的相關手續之後，洛伊－韋伯為莎拉一和孩子們買下一棟位於牛津郡的房子，莎拉二則住在伊頓廣場的高級公寓。

　　莎拉一離婚就決定去探望她在紐約工作的姐姐奧莉薇亞。在洛伊－韋伯還沒有足夠能力買房子給她和孩子之前，她與神秘且深情的男子彼得·布朗(Peter Brown)同居。據布朗表示：「洛伊－韋伯知道我和她的前妻住在一起後，怒不可遏。他說她不久前才帶他去乾洗店！我馬上回他一句『去你的！她也是我的朋友！』，洛伊－韋伯一發完脾氣後氣就消了。」

　　過了兩年，「莎拉一」在一九八五年七月，嫁給了比她小六歲的傑利米·諾瑞斯(Jeremy Norris)。他個性隨和，大方風趣，在一家牛津郡的免費雜誌社擔任主管，他們兩人在波克郡的健康農場認識。婚禮結束之後就在柏克萊飯店進行招待酒會，那天正好是辛蒙頓週日音樂會；提姆·萊斯特地前去參加婚禮。

　　洛伊－韋伯人生中最美好的一件事，便是與前妻莎拉保持良好的友誼關係，你甚至可以稱他們是最好的朋友。莎拉現在也表示：「在一九八三年前的十四年，我和洛伊－韋伯度過了人生的風風雨雨，有歡笑也有淚水。在往後的十四年我又經歷了許多事。我和傑利米的婚姻帶給孩子穩定且幸福的生活，身為母親的我對此感到很高興，也很安慰。傑利米是位慈愛負責的繼父，他的寬容讓我和孩子們，得以與洛伊－韋伯保持正常且健康的關係。」

　　洛伊－韋伯的事業生涯中另一項重點是公司的成長。我敢說每一家公司都是在公司同仁的群策群力下，才得以茁壯擴大，員工本身在此過程中也不斷進步，但洛伊－韋伯實在難能可貴，他真心與身旁所有的同事相處，建立互信關係，順利推動劇院發展與各項表演。一般人或許會以為他狂妄自大，絕不會自貶身價，沒想到他卻出奇地平易近人。舉例來說，羅德·阿爾特有位舞者妻子凱茜，她與艾琳是青梅竹馬，雙雙拜在爵士舞名師莫莉·莫洛伊(Molly Molloy)門下。當舞蹈團體「話題焦點」草創時，凱茜也是

其中的一份子。她帶著洛伊－韋伯與普林斯參觀莫克柏利夜總會。

洛伊－韋伯在認識莎拉·布萊曼之前就認識了艾琳。他第一次見到艾琳，就與她討論當時還在構思階段的《貓》。她告訴他，在她懷孕時，她如何在電影《無法停止音樂》(Can't Stop the Music)中的溜冰戲中克服困難。她因為本身健康不佳，也停止在洛杉磯街頭溜冰的工作。洛伊－韋伯的新音樂劇，想要以火車為主題，便找她商量舞蹈部份，此時艾琳正和艾頓·強、喬治男孩、皇后合唱團拍流行歌曲錄影帶，一推出便風靡全球。

真有用公司擁有一套完整的兒童故事版權，故事主人翁為湯瑪斯，配角是一群火車頭朋友。洛伊－韋伯最初希望製作一系列的卡通，由湯瑪斯擔任主唱。「我錯過了這項計畫，沒有好好運用版權。我的想法領先時代十年，這個故事當初應該拍成卡通，看看《獅子王》和《小美人魚》今天的成績多麼輝煌。」

這首融合搖滾樂與鄉村音樂的組曲，最早的名稱為《火車》，但在一九八二年辛蒙頓音樂節試演之後，曲名改為《星光列車》或《神奇笛聲》，內容是：銹鐵(Rusty)遺失了火車機械活塞，跑遍全國也要將它尋回，歸回原位（故事很像《灰姑娘》）。洛伊－韋伯認為「這個故事很有趣」，他否認《星光列車》是看到艾加爾的一首短兒童樂曲所引發的聯想，他當時並不知道艾加爾的創作，而且也沒聽過這首曲子。而艾加爾是在一九一五年為了金斯頓劇院(Kingsway Theatre)的聖誕節表演節目寫下此曲。《星光列車》的故事是根據阿格南·布萊克伍德(Algernon Blackwood)的小說《仙境的犯人》(A Prisoner in Fairyland)改編而成，強調兒童天真無邪的幻想力帶有拯救的力量。整齣劇的音樂長度為一小時，包括九、十首歌曲。大部份的歌曲都是為了風琴演奏者(Organ Grinder)和笑兒

(Laughter)這兩位人物而作。

很有趣的是，艾加爾訴說兒時回憶的輕快音樂，顯示作曲家很喜歡兒童故事。這是他在五十八歲時創作的，卻在樂譜上簽下「艾德華‧艾加爾，十五歲」。洛伊-韋伯也是個童心未泯的大男孩。《約瑟夫與神奇彩衣》在百老匯的節目單註明：「這是他為學校創作的舞台劇，而真有用公司是此劇唯一的製作人。」但這個結果，卻明顯地違背了洛伊-韋伯的希望。

編舞是屈佛‧南恩的主意。洛伊-韋伯說，「我希望屈佛‧南恩和其他同仁會原諒我說的這段話。儘管《星光列車》在倫敦票房創下佳績，但和我們原先所希望的趣味性不盡相同。《星光列車》的面貌並非我們原先所堅持的。」屈佛‧南恩聞言面不改色，對洛伊-韋伯這樣負面的意見，他卻有不同的看法：「洛伊-韋伯一直說這個故事是關於湯瑪斯，但音樂所透露的訊息卻恰好相反。當我將這個故事講解、分析給洛伊-韋伯聽時，我們很清楚地體認到，故事主題是透過一個小孩子鋪陳開來，這個小男孩不但熱愛火車，更有收集唱片的嗜好。他運用想像力，以不同型態的現代音樂來代表各式各樣的火車頭。」

一齣如此熱門的音樂劇擁有兩派意見真是前所未見。《星光列車》在劇院被視為《貓》的火車版。兩齣劇有明顯的相似之處，正如《萬世巨星》和《艾薇塔》可以互相對照，兩個故事的主角，都在三十三歲聲望到達巔峰之時與世長辭，同時，這兩齣劇無論以音樂或人物性格的角度來看，都有冷眼的反對者在後面唱出譏諷對比的歌曲，質疑聖者的行為，前者是猶大，後者是薛，以此類推。將《星光列車》想像成《貓》在三年後改編的變奏曲一點也不為過。

這兩齣劇皆有高度的娛樂效果，令觀眾大呼過癮，此外還有許多共同點，最明顯的是兩劇各有一位智慧型長

者，在《貓》中是貓長老，在《星光列車》中變成了老爸爸(Old Papa)，兩人皆扮演仲裁者的角色。而銹鐵和葛莉莎蓓拉曾與史利普一同跳舞，也受過正規爵士舞與現代舞的訓練，後來和凱特·布希(Kate Bush)拍過音樂錄影帶。拉一樣天生命運多舛，但在逆境中力爭上游，終於克服萬難贏得勝利，一群配角卸下貓兒的皮衣與爪子，換上鐵路機械齒輪與溜冰鞋。

　　至少洛伊－韋伯和屈佛·南恩同意，《星光列車》的目的，純粹是為了達到娛樂效果。任何看過此劇的七到十一歲小孩，皆異口同聲地認為，此劇是他們看過最棒的舞台秀。英國廣播公司兩位資歷豐富的樂評約翰·凱瑞(John Carey)、希拉蕊·史伯林(Hilary Spurling)的熱烈反應，最令我印象深刻，這兩位都是辯才無礙、反應敏銳的評論家，他們在看完《星光列車》後，都興奮地表示，這是一場無與倫比的精彩演出。

　　此劇有兩個宗旨，一是洛伊－韋伯要向以下三件事情獻上最誠摯的敬意：鐵路的光榮歷史、兒時搭火車的愉快回憶、美國音樂與鐵路之間密不可分的關係。「火車是幻想的泉源。」他說：「火車發出規律的悸動，象徵和諧的音感。我記得有一次從芝加哥搭火車到加州，沿途風景旖旎，行車速度緩慢。當我看見兒子尼可拉斯第一次看到巨大引擎時的震撼，我就知道我選擇的主題是正確的。」

　　此劇的另一個目的，是令人耳目一新的活潑舞蹈。在洛伊－韋伯和南恩排練時，找來服裝設計師納皮爾、溜冰技術高超的艾琳、唱觀察車《珍珠》的崔西·烏爾嫚(Tracey Ullman)共同討論。腳蹬溜冰鞋跳舞最大的缺點是會讓觀眾誤以為這是一場冰上表演。艾琳決心將戲劇效果帶進舞蹈，舞者快速移動，姿勢變化萬千，令人目不暇給，彷彿在欣賞一場高難度的體育競賽，溜冰讓演員的手臂和身體靈活擺動，搖曳生姿。

在此劇的準備過程中，時代的巨輪仍不斷向前邁進，洛伊－韋伯受到流行樂壇影響深遠，因而在戲劇中融入濃濃的現代風。一九八〇年初正是冰刀、街舞、身體擺動、饒舌音樂和MTV蓬勃發展的時代，比每天上演的音樂劇更吸引一般大眾。樂評曾斬釘截鐵地論斷，《星光列車》是瞄準那些不喜歡音樂劇的人，這句話雖然以偏概全，卻不失其真實性。更令人感到興奮的是，它的確吸引了那些從不進劇院的人。

和《貓》一樣，《星光列車》以熱鬧滾滾的盛會揭開序幕，每個人輪番上陣，表演拿手絕活，娛樂效果十足，到今天仍不失其魅力。著名作詞者兼喜劇演員，同時也是電視音樂節目的鋼琴手，並且以才智敏銳而出名的理查‧史蒂高，為此劇撰寫歌詞，他也是《貓》序曲的作詞者。他的詞雖不如提姆‧萊斯運用大量令人莞爾的俗語和俏皮話，但其風趣精妙之程度絕不亞於提姆‧萊斯。

劇中的場景需要一個可以改建的舞台，圓形劇場與伯爵宮廷劇場（Ear's Court）的演唱會舞台就十分合適。最後，他們看中維多利亞車站附近的阿波羅劇院（Apollo），此處是有名的藝術殿堂，曾被用作畫廊、演唱會地點、芭蕾舞表演中心。南恩與納皮爾將此處改頭換面，他們拆除了一千張椅子，（保留了一千五百個座位），改成以溜冰場為主的圓形舞台，再裝上有升降、分離功能的鐵路，旁邊加上信號架，還有超大的螢幕，現場實況轉播。舞台上還裝置兩條活動式的鐵軌，為了安全起見，也架設防止火車衝出鐵軌的護欄。

劇院改裝的工程非常浩大，使得此劇的總預算高達二百萬，創下有史以來的新紀錄，其中裝潢費用就佔了一半，比在新倫敦劇院（New London）上演的《貓》，場面還要壯觀。納皮爾遵照南恩的構想，將表演者放在觀眾席周圍的傾斜式螺旋狀架台，此舉別出心裁且融合了現代舞台

與英國古典劇院的特色。當普林斯和洛伊－韋伯邀請皇家莎士比亞劇團的提摩太・歐布萊特(Timothy O'Brien)與其同僚兼戲服專家塔西納・佛斯(Tazeena Firth)共同為《艾薇塔》設計場景時，南恩便有了這個構想。

南恩表示，如此巧奪天工、想像力豐富的舞台設計，以往只有在獲得政府補助的劇院才見得到，這個補助的作法鼓勵藝人，使他們在有保障的環境中盡情發揮創意。而洛伊－韋伯和提姆・萊斯在沒有任何贊助之下，採用保守策略來發展事業，他們先進錄音室錄製幾首美妙動聽的歌曲，如果反應不錯，再將主題延伸，寫下一齣完整的舞台劇，安排在劇院上演。

《星光列車》的第一天晚上全場觀眾為之瘋狂，他們彷彿見到史蒂芬・史匹柏精彩的電影被搬上舞台，又如置身迪士尼樂園的「太空山」(Space Mountain)，進入夢幻世界。《星光列車》可說是大膽新潮的革命，跳脫舞台的限制，將奇幻仙境、綜藝表演、搖滾音樂、彈珠遊樂場結合為一，立下了此劇歷久不衰的基礎。絢麗的歌舞讓觀眾體驗最奇妙的舞台奇景，卻又感受不到台上台下的距離感，可謂老少咸宜，皆大歡喜。

在明亮的星空中，太空列車宣佈就要起跑，頃刻之間場景轉到下一幕。觀眾聽見小男孩的聲音，母親叫他上床睡覺，前排觀眾猶如置身溜冰場。男孩的夢境呈現在眼前，一架金屬大橋在夜晚的星空中閃亮登場。

舞台搖晃起來，進入眼簾的是像天空上的國際級棒球隊員，他們的臉上戴著面具，加上礦工用的照明燈，愉快地溜著冰，配合規律的狂野音樂《滾動》(Rolling Stock)：我是你見過速度最快的東西，剛才眨眼即過的閃電便是我，不要停下來，你今晚要不停地滾動。其他火車頭名字包括：義大利的香濃咖啡、法國的BOBO，日本的任天堂電動玩具、英國的威爾斯王子（他一如往常地遲到，表情憂鬱，有一

雙大耳朵）。正如《貓》，當傑利訶貓群出場時，場面熱烈，音樂飛揚，令人眼睛為之一亮。在這兩齣劇中，你可以說序曲所帶出來的眩目歌舞，是全劇中最具爆發力的一段表演，接下來的曲子，任憑作曲者多麼賣力，始終不如序曲來得氣勢磅礡。

平穩的火車頭「油球」（Greaseball）如同《約瑟夫與神奇彩衣》劇中的法老以搖滾貓王的姿態，降落到舞台上，和善良樸實的銹鐵形成對比。銹鐵是蒸汽引擎，取代了年邁的老爸爸，但在現代社會中毫無生存的空間。獨自站在舞台上的是姿態優雅、兼具兩性特質的電動人（Electra），他有著機器人的外貌，內部由現代科技電腦操縱，可發揮強大的功能。他唱著：「我是電子產物，來感覺一下我的吸引力，我是電子產物，我擁有未來……ADCD，我神通廣大，能夠變換任何頻率。」

電動人類似童話故事《綠野仙蹤》中的錫人，心臟和器官在透明的外表下看得一清二楚。劇中的女孩子都是一節節的車廂，有著輕鬆愉快但又厭惡自己身為女子的心情，希望早日結束飄泊的生活，進站停靠：愛詩禮（Ashley）是冒煙的車廂；巴非（Buffy）是緩衝車廂；黛娜（Dinah）是孤獨的餐車，行為中規中矩，暗戀油球和珍珠（Pearl）。雖然勇於表達愛意，但四肢和臀部正常擺動範圍，絕不逾越性感尺度，活潑輕快的歌曲生動地勾勒出它微妙的舉動：停止、旋繞、抽動、鳴笛聲，呈現金屬火車自然的真實感。

這齣音樂劇猶如綜合歌曲集，但也像電影《滾動球》（Rollerball）的舞台版，諷刺地強調蒸氣引擎的價值高於火車，並用所有的技術來證明這一點。不同型態的音樂反應出各式火車的特色，音樂由馬丁・拉文（Martin Levan）與大衛・卡迪克監製，大量的合成音樂在舞台飄揚，主要舞台下的銅管音樂與薩克斯風也加入，顯得熱鬧非凡。

後來，洛伊-韋伯想為此劇加入更多音樂，請布萊克

為《下一次當你談戀愛》(Next Time You Fall in Love)這首迷人歌曲填詞。如果你說這首歌比任何流行歌曲都來得動聽,那你了解得還不夠深入。洛伊－韋伯還寫出多首扣人心弦的曲子,為老爸爸所作的合成音樂充滿真實感。這些洗滌心靈的音樂統稱為《星光列車》,宛如聖誕夜裡第五街名牌商店門口閃亮的光芒一樣,悠然降臨人間,清新飄逸,暢快舒適。賀西運用燈光的技巧,讓人覺得彷彿是從夜晚的星空下俯瞰一座美麗的城市。

柴契爾夫人有一句名言:「你要振作精神,才能揮出漂亮的一擊。」屈佛‧南恩將此解釋為:憑著自立自強的精神才能功成名就。從某些層面來看,《星光列車》充分掌握了時代潮流,掌握了都市年輕人喜歡街頭饒舌音樂與溜冰刀運動的情緒。而盛況空前的場面,也領先倫敦其他劇院好幾年。但最難能可貴的是,這齣劇在舞台設計與音樂風格上不斷精益求精,不斷求新求變的精神正是綜合歌舞秀與諷刺戲劇的致勝關鍵。

在《星光列車》人員的努力之下,倫敦首演成為劇院史上最令人難忘的一夜。老爸爸對著麥克風高唱:「動力一消失,前面就一片漆黑」。聰明的雷蒙‧布吉斯(Raymond Briggs)觀察到主題曲《在隧道盡頭的燈光》(The Light at the End of the Tunnel),代表的正是要開過來的火車。

此劇還發生了一段風波。在此劇落幕後,英國廣播公司的發言人解釋有一台轉播車為了錄下觀眾對此劇的反應,而開啟戶外信號燈,但他們的系統開動後卻干擾到舞台上的麥克風,因而出現雜音。洛伊－韋伯在慶功宴的途中,以半開玩笑地表示,他將拒繳英國廣播公司三年的執照費,但他歡樂的情緒並沒有受到影響,一方面是因為《星光列車》大受歡迎,另一方面是因為他娶了新婚妻子「莎拉二」。

一九八四年三月二十二日,也就是《星光列車》首

演的五天前，洛伊－韋伯帶著「莎拉二」出席皇家弦善演奏會，這天正好是他三十六歲的生日，他親自將愛妻介紹給女王陛下。之前他們兩人在辛蒙頓附近的金斯克萊爾註冊結婚，並邀請好友克威‧李德和莎拉父母擔任證婚人與觀禮來賓。

他們的婚姻令許多好友大吃一驚。甚至到了今天，洛伊－韋伯的第三任妻子梅達蓮還數落他說，當初他應該鬧一場轟轟烈烈的婚外情，然後快刀斬亂麻。她也認為洛伊－韋伯之所以犯下這段嚴重的錯誤婚姻，主要是受到克威‧李德的影響。自幼在公立學校，克威‧李德老是激發洛伊－韋伯孩子氣的放蕩個性。提姆‧萊斯眼看他的老搭檔移情別戀感到很好笑，特別是洛伊－韋伯老是罵他和伊蓮‧佩姬發生婚外情。提姆‧萊斯一開始就不看好這對戀人喜怒無常的婚姻。

但洛伊－韋伯做事一向缺乏計畫，也不是個精打細算的人，他很隨性，單憑直覺行動。他和彼得‧霍爾一樣，一旦愛上某人就會娶她為妻，對愛情非常執著。艾琳很了解莎拉‧布萊曼，深知她對洛伊－韋伯的影響，她說：「蒙著一層神秘面紗的莎拉，觸動了洛伊－韋伯的心房。我認為她是真心愛他。他們兩人在音樂上相輔相成，他的歌曲令她動容，她的聲音令他痴狂。她大膽新潮。我曾經製作過她的錄影帶，我記得她有一次和洛伊－韋伯正準備參加一個派對，她相當露骨地穿著一件橡膠材質的洋裝，看起來活像一棵小聖誕樹。他們夫婦兩人給人的感覺很不協調。洛伊－韋伯和莎拉在一起充滿新鮮感，有趣又好玩。」

這場派對是倫敦西區「恐怖的小店」(The Little Shop of Horror)的開幕派對。洛伊－韋伯告訴艾琳，他無法帶著奇裝異服的莎拉出席盛會，艾琳轉達了他的意見，於是莎拉便回家換衣服。「莎拉會改變他的一生」，洛伊－韋伯清楚地記得，艾琳是在吃午餐的時候對他說這句話的。「她

有強烈的第六感。」洛伊－韋伯說：「當你看了她一眼之後，才發現她有許多深不可測之處。」

大部分的樂評對《星光列車》中，小百萬富翁被單獨放在玩具店的安排不以為然。《觀察家雜誌》的麥克・雷特克里夫(Michael Ratcliffe)，以「大山震動了二個多小時，出來的只是一隻小老鼠」來批評劇情薄弱。初期的《星光列車》舞步重複次數過多，不夠豐富，劇情亦不夠明白清楚，但多年來這些缺點已經明顯改善。納皮爾對此劇的豪華布景與大手筆花費做了最佳詮釋：「故事所呈現的不單是小孩子逛玩具店而已，當外界指責我們浪費金錢時，他們忘了我們提供全職工作給全國最優秀的表演者。我們運用英國最尖端的設備，最先進的科技，以證明我們的能力超過美國人。」

南恩也同樣為他的作品感到驕傲，他說：「不管別人說什麼，《星光列車》突破了舞台劇的格局，而且只有在今天這個時代才辦得到，十年前也不可能。洛伊－韋伯的音樂反應社會變遷、迪斯可的革命風潮、機器人的發明與進步等時代潮流。和其他歌舞劇比起來，《星光列車》在科技效果上，使它獨領風騷。」

一九八七年這齣劇終於在百老匯登場，但賣座並不理想。根據估算指出，此劇在傳統的蓋希文劇院上演，耗資八百萬美元以上，使得此劇成為有史以來製作成本最高的音樂劇。法蘭克・雷奇嘲笑洛伊－韋伯的音樂接近「粗野」，並指出他的音樂缺乏「真正的靈魂」。這齣劇上演不到兩年就匆匆下檔，此時在倫敦上演的《歌劇魅影》正朝百老匯邁進，新劇的成功證明洛伊－韋伯的票房魅力不容置疑。洛伊－韋伯向來對百老匯的成績患得患失，因此一直沒有勇氣出席首演。「如果首演地點在布魯克林大橋附近的老劇院就好了，其實美國任何一個地方都比百老匯適合。」

　　《週日時報》刊登了一幅傑洛德‧史卡夫(Gerald Scarfe)的漫畫。洛伊－韋伯的頭連結在一輛火車頭上，標題採用奧頓(W. H. Auden)的紀錄片《夜間信差》(Night Mail)，上面是一輛夜間火車，從倫敦開往蘇格蘭，配上班傑明‧布萊頓(Benjamin Britten)軋軋聲的歌曲，歌詞是：「這是穿過邊境，運送支票和郵政匯票的洛伊－韋伯火車。」這幅漫畫開玩笑地指稱「洛伊－韋伯銀行」就是目前流通的貨幣。他的票房魅力可見一斑。

　　洛伊－韋伯亟欲為莎拉量身訂做新歌，好讓她在舞台上一展美妙歌喉，同時也想為逝世的父親寫下彌撒式安魂曲。聖樂是他童年生活重要的一環，不單因為他的父親是教會風琴手，任何西敏中學的學生無不受到禮拜儀式與教會服事的薰陶。作曲家尼克‧畢卡特(Nick Bicat)指出很有趣的一點：洛伊－韋伯總是非常陶醉在教會和劇院的氣氛、繪畫和建築美感的「藝術環境中」，這些大概是點燃他創作慾望，從事戲劇工作的最大動力。

　　洛伊－韋伯向《泰晤士報》的記者約翰‧希根斯(John Higgins)透露，西敏寺的雷夫‧威廉斯(Ralph Vaughan Williams)在他心中留下深遠的影響。年僅十三歲的他在濃霧中穿過西敏寺的後院，去聽布萊頓在倫敦首演的《戰爭安魂曲》。此曲是英國神劇史上最廣為人知（也是最後一首）的安魂曲。

　　將艾略特的詩集譜成歌曲之後，洛伊－韋伯的下一步當然是將彌撒曲搬上舞台，洛伊－韋伯在寫下男孩的歌曲、女高音、男高音、合聲分部之後說：「我們最主要的想法是，要表現出男童的無邪、女孩的天真、大人成熟的聲音。當音樂輪到大人聲部時，慶典的感覺呼之欲出。就在氣氛達到最高潮之時，女孩的聲音插了進來，她唱的曲子是《Dies Irae》，讓憤怒取代歡樂的氣氛。」

　　此曲的構想在洛伊－韋伯的腦中醞釀已久，一九七八

年初英國廣播公司藝術節目經理韓福特・伯頓（Humphrey Burton，後來為音樂家伯恩斯坦寫了一本重要的傳記）曾和洛伊－韋伯接觸過，請他為北愛爾蘭軍隊的犧牲者寫一首《安魂曲》。父親比爾於一九八二年十月驟然去逝，也刺激了洛伊－韋伯。此外，還有兩則國際新聞促使洛伊－韋伯積極動筆。第一件不幸的消息發生在《每日郵報》年輕記者菲力浦・葛德斯（Philip Geddes）身上，洛伊－韋伯和他很熟，也很欣賞他，不久前才接受過他的訪問。在聖誕節期間，愛爾蘭共和軍在哈洛斯百貨公司（Harrods）中心放置炸彈，奪去了這個年輕的生命；其次，作曲家洛伊－韋伯在《紐約時報》讀到一則令人心酸的故事，一個高棉的小男孩在恐怖份子的逼迫之下，選擇殺害殘廢的妹妹或自殺，結果他選擇殺死妹妹。

一九八四年十二月洛伊－韋伯在例行的辛蒙頓音樂節預演之後，已準備進錄音室錄音，並網羅了管弦樂作曲家大衛・柯倫（David Cullen）、著名指揮羅林・馬塞爾（Lorin Maazel）、西班牙男高音多明哥（Placido Domingo）、莎拉・布萊曼、保羅・麥爾斯・金斯（Paul Miles-Kington），由馬丁・尼瑞（Martin Neary）指揮溫徹斯特大教堂詩班等樂壇菁英共襄盛舉。

在練習完畢之後，大家初步想出樂譜架構。《Dies Irae》由溫柔的旋律與憤怒的賦格曲交織而成。多明哥演唱節拍快速，結尾漸漸轉弱的《和撒那》（Hosanna），由莎拉・布萊曼與麥爾斯・金斯合唱的美妙歌曲《羔羊經》（Pie Jesu）接棒。令人驚豔的這首歌，快速進入英國排行榜前十名，專輯也相當暢銷。洛伊－韋伯一如往常，對於傑出的成績顯得難以置信，他說：「我從未想到這首歌會吸引這麼多聽眾。」雖然由史提芬・費爾斯導演、莎拉・布萊曼與麥爾斯・金頓演唱《羔羊經》的宣傳錄影帶上，背景瀰漫著城市孤寂的氣氛，卻絲毫未對唱片銷售造成影響。

「當我在寫《星光列車》時，我很努力地寫歌，希望它們可以打入排行榜，但都徒勞無功。而取材自古老的拉丁音樂的這首歌，十天內竟然躍上排行榜第三名。」

《羔羊經》是一首優美的歌曲，男女合聲優美和諧，音調由上而下，旋律緊密流暢。猶如佛瑞的《安魂曲》，這也是他唯一的一首安魂曲。在洛伊－韋伯的旋律中可嗅到佛瑞清澈祥和的氣息。洛伊－韋伯和佛瑞一樣，排除了小提琴，使得人聲，尤其是男孩的聲音，在室內弦樂團的烘托之下更為清晰明亮，全曲感情豐富，創意十足，沒有老調重彈的窘境。

《羔羊經》是 HMV 唱片公司古典音樂部唯一發行過的單曲，這要感謝古典音樂部的安娜‧巴瑞（Anna Barry）。她熱愛洛伊－韋伯的作品，因此大力推動此張唱片的問世。洛伊－韋伯自掏腰包，負擔二十萬張唱片的製作費用。不久之後，巴瑞辭去了 HMV 的工作，跳槽到真有用公司職掌古典音樂部門。她想了一個新的點子，就是發行高品質的古典音樂 CD，在馬莎百貨公司（Marks & Spencer）銷售。此一想法超越時代十年，她也跳槽到菲利普，朱利安就是她負責的音樂家之一。

名音樂家帕勒斯‧特利納、白遼士、莫札特、德弗札克、布拉姆斯所創作的《安魂曲》，都是依照教會程序在做禮拜時演奏，洛伊－韋伯的《安魂曲》也不例外。洛伊－韋伯說此曲是他到目前為止，最具個人風格及特質的曲子。指揮家馬塞爾為了抑止外界批評此曲抄襲他人的音樂，決定先發制人，發表了聲明：「沒有一個人能夠獨立創作。作曲家需要別人的引導才能發揮創意。連貝多芬的音樂都可以發現他所欣賞的韋伯、葛路克、海頓等音樂家的影子。洛伊－韋伯是在大師們的啟迪下創作這首曲子，這是個重要宣言。」這首曲子展現許多令人激賞的創意，甚至有幾許暴力的意味，耳尖的聽眾可發現史特拉汶斯基

和拉威爾的蹤跡。

　　此曲在一九八五年二月二十四日，於紐約第五街的湯瑪斯聖公會(Thomas Episcopal)舉行首演，作曲家堅持由錄音時的原班人馬上陣。「我決心要重現英國傳統合唱團獨特的詩班歌聲，我們集合了許多的歌手，他們都義不容辭參加演出。全世界各國都想要模仿英國詩班的聲音，但功力總是差了一截。」這就是為什麼溫徹斯特教會全體詩班飛到紐約，和多明哥、莎拉·布萊曼、指揮家馬塞爾會合一起搭配演唱的原因。

　　雖然我也在同一家報社上班，但我不確定事情是如何發生的，英國前任首相兼業餘指揮家的愛德華·希斯(Edward Heath)為《金融時報》寫的樂評，對這首曲子讚不絕口。至於資歷最久，最偉大的《金融時報》樂評安德魯·波特(Andrew Porte)雖然沒有那麼熱情，但也給予正面的評價。他在《紐約客雜誌》上的評語帶著一點冷嘲熱諷的味道，不過也稱讚此曲「觸動人們的心弦」，流露真實情感：「歌曲的賣座無庸置疑，旋律的確有其特色⋯⋯美中不足的是此曲不太具挑戰性；除非挑戰是別讓聽眾對曲子寄望過高，因為旋律既缺乏複雜的變化性，也找不到深奧的編曲，更不要將此曲聯想到威爾第藉著安魂曲由《Agnus Dei》表達細膩感情的技巧。」

　　倫敦的首演安排在四月份，地點是西敏寺，所有門票收入全數捐給薩西克斯緊急救援中心，和皇家薩西克斯鄉村醫院。這兩個單位為前一年十月份的一起意外事件出力甚多。當時，愛爾蘭恐怖份子在保守黨的開會地點布萊頓飯店(Brighton Grand Hotel)放置炸彈，柴契爾夫人是暴徒的目標之一。這起暴力事件使得五人死亡，多人重傷。柴契爾夫人也率領多位內閣閣員蒞臨首演典禮。

　　已故的肯尼士·麥米倫(Kenneth MacMillian)曾有意將《安魂曲》改編成芭蕾舞曲，寄望延續此曲的生命，但

卻改編成演奏樂曲與舞曲，至今仍廣為流傳。安東尼‧萊斯特將《安魂曲》與《變奏曲》安排在歐瑪哈歌劇院(Omaha Opera House)同時演出。歐瑪哈歌劇院是佛洛德‧阿斯泰爾(Fred Astaire)嶄露頭角之地，英國歌劇導演凱斯‧華納(Keith Warner)也曾管理過這家歌劇院。安東尼‧萊斯特將《安魂曲》改編成一個車禍的故事，在車內的兩位主角分別為男高音與女高音；而在車外的兩位舞者則以舞蹈表明主角的真實身份。

洛伊－韋伯以高水準的音樂作品來提攜後輩，他的努力改變了其他人的一生，安東尼‧萊斯特就是最佳的例子。他與洛伊－韋伯在《歌與舞》的密切合作開啟了他的事業大門，財源也滾滾而來。他在認識洛伊－韋伯之前就已經闖出一番成就，但他表示，在認識韋伯之後才有了充實的舞台生命。

當一九八五年接近尾聲之時，洛伊－韋伯無論在事業上或創作上都不斷收到各種意見。布萊恩向洛伊－韋伯建言，公司的前途取決於股票上市。短期的目標則是要為皇宮劇院的整修籌募鉅額資金。真有用公司的董事長原本只有三名主要的高級主管（洛伊－韋伯、布萊恩、比蒂），現在又多加了幾位幕僚，順利推動公司股票在紐約上市，向一般投資人募集資金。

董事會的新成員包括提姆‧萊斯，他又重新歸隊，偶爾與洛伊－韋伯討論創作新曲。一九八五年十二月二十日，公司名稱正式由「真有用公司」改為「真有用集團」，登記成為上市公司。根據一九八五年六月公司的財務報表顯示，公司的盈餘從一百七十萬英鎊遽增至二百六十萬英鎊。洛伊－韋伯擁有百分之七十的股份，布萊恩擁有百分之三十的股份，布萊恩估計皇宮劇院改裝大約需要三百五十萬英鎊。

就在同一年，辛蒙頓音樂節初次試演新音樂劇《歌

劇魅影》的前半部歌曲，反應熱烈。這個迷人的故事描寫
歌劇院的鬼魅愛上了一個擁有美妙歌喉的純真女子，洛伊－
韋伯在發現了這個強烈又深情的故事之後雀躍不已，他一
心想超越羅傑斯與漢默斯坦的成就，新的音樂劇讓他離目
標越來越近。此外，他還有一個心願。莎拉二雖然藉著《安
魂曲》一炮而紅，但洛伊－韋伯仍然希望她能夠在音樂劇
舞台上一展歌喉，奠定事業成功的基礎。

7
《歌劇魅影》

> 這齣超級音樂劇展現出一代巨星的風采。
> 在一九八六年十月九日首演晚上,
> 倫敦西區的觀眾多年後終於又一飽眼福,
> 欣賞到一齣以奇情、魅力、
> 華麗服裝和絢爛布景,
> 所堆砌成的高潮好戲。

　　《悲慘世界》和《歌劇魅影》這兩本描寫十九世紀末、二十世紀初的故事,是法國暢銷小說,曾被改編成賣座電影,並且和《貓》並駕齊驅,在一九八〇年中期風靡全球,從倫敦、紐約、歐洲一路紅到遠東,魅力無遠弗屆。這三部音樂劇的製作人皆為麥金塔錫,其中兩部音樂劇出自洛伊-韋伯之手,兩部音樂劇由屈佛・南恩執導。《悲慘世界》是兩位法國劇作家嘔心瀝血之作,他們深受《萬世巨星》感動,因而寫下此劇。

　　那是歌舞劇輝煌鼎盛的年代,這句話指的是每一場表演的票房成績,而非演出風格。如果不算《日落大道》中亮麗的螺旋梯,洛伊-韋伯的歌舞劇中最絢爛奪目的作品莫過於《星光列車》,其次就是《貓》。《貓》並非以布景道具取勝,而是藉著熱鬧非凡的屋頂盛會,唱出一首又一首既有趣又溫馨的歌曲,打動聽眾的心弦。

《悲慘世界》由《尼可拉斯‧尼可比》一劇的黃金組合南恩與約翰‧卡洛德聯手執導，由《貓》、《星光列車》二劇的服裝設計大師納皮爾發揮創意。此劇之推出可見南恩力求突破皇家莎士比亞劇團窠臼的勇氣。此劇在一九八五年於巴比肯劇院首演，但麥金塔錫在三年前就買下版權。被麥金塔錫形容「居於劣勢」的《悲慘世界》與另一齣劇《生活支援》(Live Aid)同時上演，事實證明《悲慘世界》這齣描寫窮人的音樂劇在票房上一路領先。

在一九六○年到一九七○年之間，紐約兩部最成功、最具影響力的音樂劇分別為《毛髮》與《歌舞線上》，它們出自約瑟夫‧派普(Joseph Papp)之手，演出地點是為紀念名人而興建的紐約公立劇院(New York Public Theatre)。同樣地，在政府補助下經營的皇家莎士比亞劇團，則培養出麥金塔錫與洛伊-韋伯等一流人才。屈佛‧南恩的成功改變了人們的觀念，證明了導演這一行是致富的不二法門。在他之前沒有一位導演曾經賺過大錢，連一九六○年皇家莎士比亞劇團的創始者，萊斯里‧卡倫的前夫彼得‧霍爾也從未享受過擁抱財富的喜悅。他的一齣舞台劇《Via Galactica》是百老匯有史以來賣座最差的戲劇。

南恩的勝利，或許不代表一般上班族皆想改行，從事戲劇工作，但南恩的影響的確不容忽視。許多一流的年輕導演以南恩為榜樣，離開了栽培他們多年的歌劇院，想盡辦法追隨麥金塔錫，進入音樂劇的領域。南恩與眾不同之處是他曾離開皇家莎士比亞劇團，投身音樂劇，最後卻毅然決定離開賺錢易如反掌的音樂劇，在一九九七年重回皇家莎士比亞劇團的懷抱。

音樂劇的起起落落一如人生無常。尼可拉斯‧希特納(Nicholas Hytner)以《西貢小姐》一劇賺進數百萬元，挾著餘威轉戰好萊塢；史蒂芬‧派洛特(Steven Pimlott)在一九九一年重新推出《約瑟夫與神奇彩衣》，賣座長紅；

山姆・孟迪斯(Sam Mendes)以《孤雛淚》一夜致富。失敗的例子也比比皆是，戴克倫・唐尼倫(Declan Donnellan)為麥金塔錫製作的《馬丁古瑞》(Martin Guerre)一劇，賣座慘不忍睹，使他含淚回到老家，當個孤獨的農夫。每次提到這件事時，他總是不發一語。

當代最優秀的導演比比皆是，另一位是黛波拉・華納(Deborah Warner)，對她來說導演一齣洛伊－韋伯的音樂劇，就和要洛伊－韋伯與彼得・布魯克(Peter Brook)合作一樣困難。洛伊－韋伯一想到經營倫敦最大劇院所要面臨的困難與挫折，就避之唯恐不及，遑論接管區域性大型劇院了。

在這種逃避心理下，惡果在一九九○年底徹底暴露了。英國現場表演劇院面臨政府資金的短缺、部份劇院仰賴私人投資與門票收入、人才凋零、缺乏好的戲目吸引各區觀眾等重大危機，種種不利因素讓情況雪上加霜。

樂評忘記了最偉大的開放劇院：希臘圓形劇院和伊莉莎白頓劇院(Elizabethan)，成功之處在於廣泛吸收觀眾。一九八○年代樂評提出兩點主張，他們首先鼓勵劇院裁員，其次，他們建議劇院採取菁英政策，善用知名度不高的小劇院。洛伊－韋伯和麥金塔錫深知這兩種方式的價值，前者使得伊斯林頓的艾德菲劇院安然度過資金緊縮的困難；後者最佳的例子是當基柏恩(Kilburn)的Tricycle小型表演場地被火燒毀以後，經營者重新找到贊助者，重建房屋。

洛伊－韋伯和麥金塔錫是唯一能夠投大眾所好的音樂劇大師，新式的音樂劇滿足了那些看膩電視連續劇、渴望欣賞高品質大型歌舞劇的觀眾。可惜許多戲劇製作人在資金贊助者的羽翼下太過安逸，安於現狀而未能施展全力，創造出更精緻的戲劇。南恩手下的一群導演就是將大好河山拱手讓人的例子。

曾經是皇家莎士比亞劇團一份子的麥金塔錫，後來

加入了國家劇團(National)，並取得資金製作音樂劇，其中最知名的是《旋轉木馬》與《奧克拉荷馬》。他將桑坦的歌舞劇發揚光大，在英國南岸，由國家劇團製作的《星期日與喬治在公園》（Sunday in the Park with George）、《復仇》(Sweeney Todd)、《今晚來點音樂》等多齣桑坦戲劇(他總是刻意避開洛伊－韋伯)，均歷久不衰。雖然麥金塔錫讓國家劇團的身價扶搖直上，但他無意獨攬大權，操縱國家劇團的內部運作。

一九八〇年在柴契爾夫人主政下的英國商業發達、經濟繁榮，創造出有利的投資環境。當時《歌劇魅影》尚未上演，真有用集團挾著《貓》的傲人成績，股票風光上市，順利取得鉅額資金，成為劃時代的一大盛事。

真有用公司在洛伊－韋伯與史汀伍結束合作關係後成立。洛伊－韋伯取得威伯特・奧瑞牧師的《坦克引擎湯瑪斯》(Thomas the Tank Engine)兒童系列故事的版權，其中一個故事的主人翁是「真有用引擎詹姆士」，公司名稱便由此而來。洛伊－韋伯與格瑞那達電視台(Granada)的娛樂節目經理強尼・哈普(Johnny Hamp)曾討論過，想將《星光列車》改編成動畫電影，但因為製作成本過高而作罷。洛伊－韋伯也擁有ESCAWAY（綜合「逃脫」(ESCAPE)和「度假」(GETAWAY)二字）這家公司，負責他的個人財務。洛伊－韋伯旗下還有兩家公司：蒸汽唱片公司(Steam Power Music Company)擁有他的音樂版權，Oiseau Productions負責幫莎拉二錄製唱片。

一九八〇年代，根據各家公司向政府申報的資料顯示，洛伊－韋伯的年所得超過一百萬英鎊，此金額涵蓋他個人的花費，僅佔他總收入的一小部份。一九八六年，作曲家兼同事布萊恩以每股三百三十便士的價格賣出五百萬股真有用公司的股票，總共賺取一千二百八十萬英鎊。洛伊－韋伯的股份從百分之七十降到百分之三十八點二，獲

利八百九十六萬英鎊。柏利的股份從百分之三十減少至百分之十六點四,獲利三百八十四萬英鎊。

真有用公司是《星光列車》唯一的製作人,但對下一部新劇,洛伊-韋伯不願獨自挑起製作人的大樑,因此決定與麥金塔錫再度合作,打造《歌劇魅影》。此劇的預算總共為二百萬英鎊,洛伊-韋伯的公司募集到百分之六十的金額。麥金塔錫手上擁有風靡全球的《悲慘世界》這張王牌,所以輕易募得剩餘的金額。至於演出地點,最理想的選擇自然是洛伊-韋伯所擁有的皇宮劇院,但人算不如天算,劇院早已與麥金塔錫簽約,準備迎接《悲慘世界》從巴比肯劇院移駕至此。

《悲慘世界》在轉移地點的過程中驚險萬分,如同所有大型音樂劇一樣,外界對於這齣改編自大文豪雨果的經典名作評價不一。麥金塔錫特地召集此劇的投資人,開會商討是否要更換演出地點,結果大家一致贊成。另一方面,真有用公司的董事會認為,皇宮劇院理應成為《歌劇魅影》的棲身之所,但比蒂獨排眾議,堅持對麥金塔錫信守承諾。她的勝利讓真有用公司在未來十年每年收取一百萬英鎊的年租,也確立音樂劇壇上《貓》、《歌劇魅影》和《悲慘世界》三雄鼎立的局面。這三齣名劇顯出柴契爾夫人時期文藝復興的榮景。

洛伊-韋伯和麥金塔錫對於《歌劇魅影》的構想已經醞釀了一陣子。最初的動機是為歌喉嘹亮的莎拉二尋找合適的題材,好讓她一展長才。她在漢默史密斯的劇院演出《夜鶯》,佳評如潮,隨後便受邀擔任《歌劇魅影》的女主角克莉絲汀。此劇最初在新堡劇院(Newcastle)演出,後來轉到倫敦一家設備完善的衛星劇院,即史塔福西區的皇家劇院,也是瓊安・李特伍發跡之處。

莎拉・布萊曼起初不能夠、或許也不願意接下這個角色,但洛伊-韋伯和麥金塔錫對這個故事十分瘋狂,一

看到預演反應不錯後，便打電話給莎拉·布萊曼。劇院海報極具吸引力，上面寫著「謀殺、神秘、歌聲不斷的夜晚」、「根據卡斯頓·勒胡一九一一年的小說改編，配上現代感十足的音樂（故事發生在一八八一年），由古諾（Gounod）、威爾第（Verdi）、奧芬巴哈（Offenback）聯合編寫。」故事本身帶著謎樣的魔力，加上美侖美奐的佈景、掉落在舞台上的道具吊燈、蓄意謀殺的情節，還有李特伍式的史塔福西區絢爛大型舞台場面。觀眾的反應呈現兩極化，某些人認為此劇令人心曠神怡，洋溢自由歡樂的氣氛；其他人則覺得此劇令人作嘔、索然無味、令人感到忸怩不安，觀眾的心態是決定此劇好壞的最大因素。

洛伊-韋伯在麥金塔錫的鼓吹下製作別人的戲劇，他決定要將肯恩·席爾的作品成功推向倫敦西區，並為此劇創作新曲，增加德利伯（Delibes）和馬斯內（Massenet）風格的現代音樂，同時模擬隆·錢尼一九二五年電影中的歌德式風格。他隔天打電話給席爾，討論如何將此劇規模擴大，並要求讓莎拉·布萊曼擔任女主角。席爾記得當他們兩人見面時，「洛伊-韋伯正襟危坐，彈了一首他為《歌劇魅影》所寫的歌曲……整個人陶醉在他的《歌劇魅影》中……我越來越難以電話連絡到他，直到麥金塔錫告訴我他要編寫自己的版本。」

一九八四年時，洛伊-韋伯和麥金塔錫飛到日本去看《貓》的首演，此劇是針對那些沒有錢飛到倫敦的樂迷所舉辦的，途中他們遇到吉姆·薛爾曼，此人是《萬世巨星》眾多導演中最出色的一位。

薛爾曼建議洛伊-韋伯為小說中動人的愛情故事寫一些新曲。同時他也在薛爾曼的提議之下，向詞曲作家吉姆·史坦曼（Jim Steinman）提出寫歌的計畫。不過薛爾曼無法親自執導此劇，史坦曼此刻也積極為邦妮·泰勒製作唱片，因此洛伊-韋伯的新劇只好暫停。

幾個月後，事情出現轉機。洛伊－韋伯在紐約的書店看見原著小說的二手書，由於此書已絕版，因此他將這件事視為好兆頭。他擬妥了故事大綱，到澳洲時寫下第二幕劇情，他將過去改編的部份都捨棄，重新編寫故事。《星光列車》的作詞者史蒂高，根據洛伊－韋伯改編的故事創作，並在辛蒙頓音樂節首度發表他的新作。此劇的導演普林斯一開始興致不高，對史蒂高的作品亦不太聞問。《歌劇魅影》曾數度搬上螢幕，除了隆‧錢尼的電影〔對韋伯的舞台設計有重大影響），一九四三年，克勞迪‧雷恩(Claude Rains)也重拍這部電影，同樣獲得好評。一九六二年漢瑪(Hammer)將此故事改編成名為《天堂魅影》的恐怖片，由賀伯特‧隆(Herbert Lom)主演，可惜品質不佳。一九七五年，愛德華‧派德布吉斯(Edward Petherbridge)與伊恩‧麥凱倫(Ian McKellen)共同經營的演員電影公司(Actor's Company)將小說改編成舞台劇。

洛伊－韋伯是在偶然間發現《歌劇魅影》的題材，他被這個離奇懸疑的故事所吸引。觀眾不是愛上這個故事，就是被嚇得魂飛魄散，只想趕緊忘記它。這個令人毛骨悚然、驚心動魄的故事，足以和布萊姆‧史多克(Bram Stoker)的《吸血鬼》或瑪麗‧雪萊(Mary Shelley)的《科學怪人》(Frankenstein)媲美。

洛伊－韋伯在原著小說的註腳，看見「魅影的屍體被人發現，手指上戴著克莉絲汀的戒指」這段離奇的描述，引導他構思整個故事。「卡斯頓‧勒胡的故事將鋼琴家帕格尼尼的傳說，及令人戰慄的詭異情節，都蘊含其中。巧妙地連結人物與情節，劇情張力十足，是此劇最成功的地方。」

另一個令洛伊－韋伯無法抗拒，也是激發他寫下最感人深情音樂的因素，是歌劇院的畸形魅影透過歌劇女伶優美的聲音，向台下觀眾散播他的音樂力量。魅影首先安排

她演唱《浮士德》，博得滿堂彩，又逼她做出決定，不是與他白頭偕老就是玉石俱焚，將整個巴黎歌劇院毀滅。魅影強行主導上演的曲目，意圖佔據舞台名伶的肉體與靈魂，他甚至將自己比擬為帕格尼尼，寫下了《帕格尼尼主題變奏曲》。此劇就像是洛伊－韋伯與莎拉二的婚姻彌撒曲。

一九八五年夏天，第一幕劇情在辛蒙頓試演，氣氛詭譎的《鐵面人》(Man in the Iron Mask)，則於七月份在辛蒙頓二度試演。這期間，你會發現戲劇與作者之間有越來越多的相似之處。為了配合劇院環境，音樂劇的工作小組在籌備期倍感艱辛。在小說中兩個主要的犧牲者：知道太多秘密的舞台換景人，以及與魅影對立而遇害的服裝管理員。實際排練過程中，最大的犧牲者卻是史蒂高，他的歌詞粗暴有餘，柔情不足，在此劇上演之後，他被毫無經驗的新人查爾斯‧哈特(Charles Hart)和流行歌手史蒂芬‧哈利(Steve Harley)所取代。

曾擔任 Cockney Rebel 主唱的哈利接下魅影一角，他與莎拉‧布萊曼在麥克‧白特(Mike Batt)的指導下錄製主題曲，又在肯恩‧羅素(Ken Russell)的運鏡下，拍出場面壯觀的錄影帶。一九八六年，這卷錄影帶在泰利‧沃根(Terry Wogan)的談話性節目播放，主題曲也快速竄升至排行榜第七名。克里夫‧理查(Cliff Richard)與莎拉‧布萊曼也錄了一首男女對唱情歌《我唯一的祈求》。

令人震驚的是魅影一角公告再度換人，改由麥可‧克勞福出任，不禁讓人稱讚製作群的慧眼識英雄，此舉引起媒體一片喝采。湊巧的是，他與莎拉‧布萊曼同樣都拜在伊恩‧亞當斯(Ian Adams)門下學唱歌。克勞福自一九七四年起就到亞當斯家學唱歌，有一天剛好洛伊－韋伯和莎拉在樓下等著在他後面上課，克勞福記憶猶新：「我離開後，洛伊－韋伯便迫不及待地問伊恩剛才是誰在唱歌，伊恩說那是我，洛伊－韋伯高興地說：『我想我們找到了

魅影。』」

「當時我仍在參加《巴那姆》的演出，洛依－韋伯邀請我到他位於皇后劇院的辦公室，彈魅影的歌曲給我聽，迷離的音樂讓我寒毛豎立。我連續演出這個角色達三年半。故事開始時，我低著頭躡足而行，劇情由此展開。我非常喜愛這個角色，它總能讓我全心投入歌曲意境，渾然忘我。」

克勞福小時候對住在倫敦帕拉迪恩劇院的丹尼‧凱特(Danny Kaye)，印象深刻。「我在舞台上做的每一件事，丹尼‧凱特每天不知道做了幾千次，但魅影的一舉一動對我來說都是新奇且陌生的。我忘不了每天晚上在舞台上的表演，觀眾席上總是坐著第一次來看表演的人，每一場的觀眾都不一樣，每場表演都是全新的挑戰。」

「我無法將魅影詮釋為怪人。我很喜歡演戲，也喜歡魅影這個角色。因為我必須依賴手臂和雙腳來演戲，所以他穿的斗篷剪裁很重要。我的秘訣就是把魅影想成是個情感豐沛的人，這是我樂於展現的演出方式。」

克勞福的演藝事業因為這個角色而全然改觀，尤其在美國最為明顯。美國觀眾只記得他在金‧凱利(Gene Kelly)的歌舞劇《我愛紅娘》(Hello Dolly!)中的演出，而且他在此劇中，戲份很重，演技突出，對其他演員起了帶頭作用。他和吉蓮‧林恩一樣，以靈活的肢體語言表現演技，林恩形容他「身段柔軟，在排練階段時，全組人員都需要到場，他從未缺席。我們在劇中的每一場戲都搭配得很好。」

洛伊－韋伯為了作詞者，從史蒂高到傑勒納都找遍了，傑勒納是《南海天堂》(Brigadoon)、《窈窕淑女》、《金粉世家》(Gigi)的作詞名家，以描寫細膩感情見長，他經歷過數次婚姻，感情生活多采多姿。他勸洛伊－韋伯不要對故事太挑剔，因為劇本已經很出色。他不認為作曲家有很大

的問題，也稱讚他的歌曲是到目前為止最佳的作品。

　　不料，傑勒納罹患了癌症，必須放下工作，專心養病，此時謠言四起，指稱洛伊－韋伯故意撤換傑勒納。洛伊－韋伯發誓事實絕非如此，傑勒納是他的好朋友，有一天他問：「傑勒納，為什麼人們老是喜歡在我背後惡意中傷？」傑勒納回答：「我親愛的老闆，因為這樣你以後就不必再應付這個問題了。」事情迫在眉睫，洛伊－韋伯匆忙向他的老搭檔提姆・萊斯求救，但提姆・萊斯正與阿巴合唱團的邦喬恩・烏佛伊斯（Bjorn Ulvaeus）和班尼・安德森（Benny Andersson）合作，忙著籌備新劇《棋王》在倫敦西區的演出。

　　洛伊－韋伯在一場歌曲創作大賽中找到了作詞者。「薇薇安・艾利斯獎」（The Vivian Ellis Award）是為了發掘優秀音樂劇人才所舉辦的比賽。一九八五年的冠軍是喬治・史提爾（George Stiles）和安東尼・杜威（Anthony Drewe），他們以魯地亞・金普林（Rudyard Kipling）的草稿音樂劇《不過如此》（Just So）脫穎而出。麥金塔錫、洛伊－韋伯、布萊克等三人擔任比賽評審，他們對得到作詞第三名的音樂劇《莫爾富藍德》（Moll Flanders）讚不絕口。「我記得我對洛伊－韋伯說，此劇的歌詞清新流暢，極富創意，充滿幽默、智慧，歌詞押韻，架構緊密，但當你看到作詞者是這麼年輕時，不禁嚇了一大跳，他才思敏捷，會彈鋼琴，擅長編曲，還懂多國語言，帥的像電影紅星皮爾斯・布洛斯南。」布萊克說。

　　查爾斯・哈特（Charles Hart）在和布萊克、洛伊－韋伯相識一年後，有一天接到麥金塔錫的電報，問他是否願意「冒點險」。身無分文的哈特正在靠失業救濟金度日，對任何人皆來者不拒，更何況是赫赫有名的麥金塔錫。他拿出麥金塔錫寄來的樂譜，他知道音樂是誰作的，但不知道是那一齣劇，他試著填上詞，麥金塔錫一看見他的歌詞

就馬上決定錄用他。哈特的第一份「正職」工作讓他樂昏頭。麥金塔錫開了極為合理的條件，使得哈特也能名列在工作人員表內。

哈特從未與理查‧史蒂高面對面合作過，只不過拿到他未完成的樂譜，完成填詞譜曲的工作。由於時間緊迫，他全力衝刺，為主要幾首歌寫下新版本的歌詞。雖然洛伊-韋伯後來對於絕大多數的新詞，仍比較屬意史蒂高原來的版本，但經過哈特一算，歌詞大約有百分之八十是出自他的手，百分之二十出自史蒂高之手。「當我正式加入他們的陣容時，史蒂高決定退出，一概不管，我可以體會他的心情。他在電話中對我態度親切，我們好好地談了一談，他對整件事抱著平常心，化解了尷尬的氣氛。我相信這齣劇一定會成功，但我沒有料到它走紅的速度竟然如此驚人。」

另一位首度參與《歌劇魅影》的人，是舞台設計師瑪麗亞‧邦喬森(Maria Bjornson)，她在蘇格蘭早期的歌劇發展史上，占有一席之地，曾為大衛‧龐特尼(David Pountney)設計全套Janacek系列作品。她在劇場界並不知名，麥金塔錫是在偶然之間發現邦喬森的。當時麥金塔錫和南恩為了《悲慘世界》的上演經過巴比肯劇院，忽然看到《暴風雨》的序幕，一條精心設計的船隻在第一幕結束後消失，在水中快速航行的噓噓巨響聲中，船舶航向舞台頂棚（操縱大道具布景之處），降落到舞台後方，而此劇舞台設計的幕後功臣正是邦喬森。

邦喬森在表演之前只和普林斯開過幾次會，每一次都收穫豐碩。她說：「懂得與舞台設計師搭配的導演如鳳毛麟角，如果你有幸遇到一位，對你的工作猶如神助。我清楚記得普林斯一開始就對我說：『我看見布幕在黑暗中轟地一聲掉落地面，觀眾在黑暗中竊竊私語，舞台角落是土耳其式的布景。』我完全了解他的意思。我們討論電影，

在隆·錢尼的電影版本上著墨甚多。我也去了巴黎歌劇院，拍下幾百張照片。」

土耳其式裝潢指的是由邦喬森精心挑選的椅背套、絲綢、垂掛飾物，還有巴黎歌劇院鍍金女像的大柱子、前舞台（布幕與樂隊席之間的部份）、在第二幕《化妝舞會》佔據整個舞台的巨形雲梯。洛伊－韋伯到今天還稱讚邦喬森設計的舞台「極為女性化」。她以絕妙的手法暗喻男主角受到性壓抑。

第一幕的關鍵情節，就是魅影艾瑞克誘拐克莉絲汀到他藏匿的地下居室。在隆·錢尼的電影中這一段故事也是敘述魅影對女主角的傾心，女主角在魅影愛的召喚之下，與他沿著巨梯而降，渡過驚險萬分的水中通道，來到劇院的地下深處。

魅影將地下洞穴布置成新婚洞房，魅影在克莉絲汀的鏡子中出現，這場戲就在身處洞穴的克莉絲汀打破鏡子中結束。音樂從主題曲開始，轉為魅影向克莉絲汀傾訴心聲的《夜的樂章》(The Music of the Night)，由邦喬森所設計的曲折蜿蜒的地下通道，大湖泊在朦朧的霧中出現，湖面上是千百根閃爍的燭光，兩人共乘的小船好似威尼斯運河上的平底遊覽船。設計師以夢幻、莊嚴、神聖、纏綿的手法，引導觀眾進入這場高難度且陰森森的地底旅程，布景巧奪天工，舞台設計和歌曲音樂從頭到尾配合得天衣無縫，這是我在所有劇院中看過最奇妙的一幕戲。

魅影要克莉絲汀聽他的使喚唱歌，主題曲變成《誘拐之旅》，在他的命令下，她的歌唱潛能神奇地被開啟了。莎拉·布萊曼的臉上有一種幽冥糾葛的激情。當他們兩人到魅影的住處時，他要為她作曲，堅持她唱他的歌曲，並鼓勵她釋放她的潛能，賦與音樂力量。她唱出歌詞：「夜愈來愈深，激情亢奮，黑暗擾亂人心，啟發想像力。在一片寂靜中我的意識卸下了自我保護的外衣……」

●四歲大的安德魯・洛伊-韋伯，第一天去
　南肯辛頓的威勒比幼稚園上學。

●安德魯・洛伊-韋伯的父母珍和威廉・洛伊-韋
　伯攝於七〇年代。

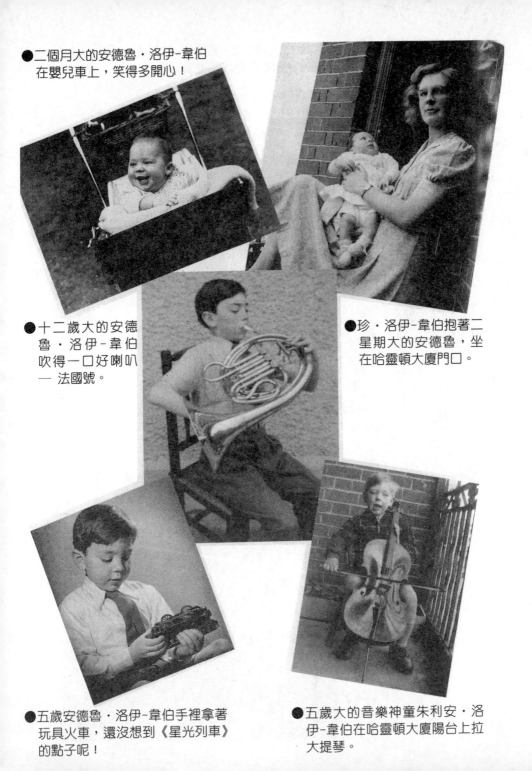

●二個月大的安德魯・洛伊-韋伯在嬰兒車上,笑得多開心!

●十二歲大的安德魯・洛伊-韋伯吹得一口好喇叭─ 法國號。

●珍・洛伊-韋伯抱著二星期大的安德魯,坐在哈靈頓大廈門口。

●五歲安德魯・洛伊-韋伯手裡拿著玩具火車,還沒想到《星光列車》的點子呢!

●五歲大的音樂神童朱利安・洛伊-韋伯在哈靈頓大廈陽台上拉大提琴。

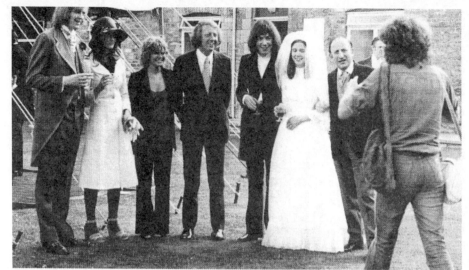

● 一九七一年，安德魯‧洛伊－韋伯與新一任妻子莎拉‧休吉爾在威爾特郡結婚，參加婚禮的來賓有提姆‧萊斯(左)，羅伯‧史汀伍(中)，大衛‧藍德(右)。

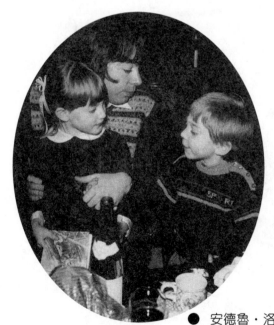

● 安德魯‧洛伊－韋伯與第一任妻子所生的伊瑪根和尼可拉斯正在歡度小派對。

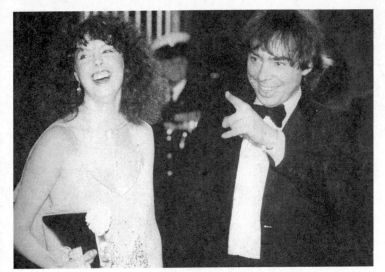

●一九八四年,安德魯・洛伊-韋伯與新婚五天的妻子莎拉・布萊曼神情愉快地出席《星光列車》的首演晚會。

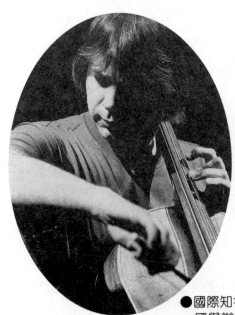

●國際知名大提琴家朱利安・韋伯到全球各國舉辦演奏會。一個家庭能有兩位成就驚人的兄弟實不多見。

●一九九0年，安德魯・洛伊–韋伯自布希總統
手中接下榮譽博士學位。

●攝於最近週日午後鎚球賽後的辛蒙頓音樂節：安德魯・洛伊–韋伯、
公關部主管馬修・佛洛德、真有用公司董事比爾・泰勒（手持獎杯
者）、前任保守黨內閣官員約翰・甘馬、洛伊–韋伯的馬匹經理人賽
門・馬希。

●一九八六年，為慶祝女王六十歲生日，英國女王三子愛德華王子策劃《蟋蟀》，在溫莎城堡舉行世界首演。萊斯和洛伊-韋伯久別重逢，此劇後來移師辛蒙頓，但從未進入劇院。一九八八年，愛德華王子曾一度擔任真有用公司製作部助理(左二)。合影者包括女王陛下、菲利浦王子、演員莎拉·佩恩、已故的伊恩·查爾森、萊斯、安德魯·洛伊-韋伯、導演屈佛·南恩。

●安德魯·洛伊-韋伯與電影導演亞倫·派克(左)一邊喝金氏啤酒，一邊討論下一場在布達佩斯愛爾蘭酒館的戲。《艾薇塔》大部份的戲都是在布達佩斯拍的。

●一九八九年，麥可·波爾
（左）與安妮·霍姆在威爾斯
王子劇院參加《愛的觀點》
首演

●《日落大道》指揮屈佛·南恩聽取安德魯·洛伊-韋伯對於一九九三年首
演的意見。坐在艾德菲劇院觀眾席的人還有作詞兼編劇組合克里斯多
夫·漢普頓（前）、唐·布萊克。兩人皆默不作聲。

●一九九二年，安德魯・洛伊-韋伯和梅達蓮抱著一週大
的兒子阿拉斯泰於攝於辛蒙頓。

●安德魯・洛伊-韋伯和阿拉斯泰（左）、貝拉、威利在法
國家中的游泳池親子戲水，享受溫煦的陽光。

　　邦喬森以魅影的密室布景來顯示他的心態，充分掌握魅影艾瑞克是全世界最偉大腹語者和魔術師的特性：他的身影無所不在，聲音可以穿透牆壁。邦喬森也了解魅影的痛苦。「當我全心投入工作時，腦海中不斷思考兩人到達密室的畫面。我們知道這是個虛構的故事，因此我只能憑空想像，艾瑞克安排了整個計畫，我們從此處發揮想像力。他為她預備鏡子，但竟然打破鏡子，因為他不喜歡看見自己醜陋的面孔，鏡子後面是一個新娘的傀儡。」

　　洛伊-韋伯音樂中最巧妙之處，在於他如何處理魅影「摘下面具」的一幕，在電影中導演運用特寫鏡頭，處理小說中魅影吐露心中的秘密。勒胡在小說中描寫克莉絲汀在艾瑞克的巢穴自言自語：「現在我聽見風琴的聲音，我開始能夠體會當艾瑞克為何會在提到歌時嗤之以鼻。現在我所聽到的音樂與先前吸引我過來的音樂完全不一樣。他的《唐璜凱旋曲》(Don Juan Triumphant)，一開始聽起來像無止盡的哀怨嗚咽，但我越聽越覺得此曲融入任何人都遭受過的痛苦，（我對他急速寫下這首偉大的歌曲，是為了消除這一刻的恐懼毫不懷疑。）真令我銷魂。」

　　在原著小說中，魅影堅持克莉絲汀演唱古諾《浮士德》的瑪格麗特一角，在音樂劇中，洛伊-韋伯讓魅影親自上場擔任男主角，在第二幕演唱自己創作的歌曲，讓女主角摘下他的面具，使他在眾多演員面前蒙受羞辱，得到報應。原本該是他勝利的時刻，但卻落得四面楚歌，多麼諷刺的畫面。

　　以音樂本身而言，洛伊-韋伯融合了歌劇與他自創的搖滾歌劇，最典型的歌曲是《踏上不歸路》(The Point of No Return)。另一首男女對唱情歌《我唯一的祈求》(All I Ask of You)也備受矚目，成為此劇最熱門的單曲，表達出女主角與兒時情人拉奧之間的深情。

　　劇中男女糾纏的三角戀愛是洛伊-韋伯匠心獨具的安

排。歌曲流露出克莉絲汀對魅影音樂天份的崇敬，以及活在他陰影下的痛苦，她的告白與魅影殘酷蠻橫的叫囂形成對比。觀眾不經意地就感染了淒涼的氣氛，在清楚的對白與暗示性歌曲的引領下，逐漸進入懸疑緊張的劇情，讓全場觀眾看得如癡如醉，這就是《歌劇魅影》大受歡迎的原因。

　　在藝術造詣上，洛伊－韋伯確切掌握此劇的關鍵，不僅闡述人性的愛慾渴望，劇本架構也無懈可擊。諷刺的是，在魅影被追殺的過程中，背景音樂演奏的是魅影自己創作的音樂。劇中隨處可見懷舊情緒，克莉絲汀猶如不可侵犯的女神，被稱為「音樂天使」的魅影使她失魂落魄，她到父親的墳上祈求力量（洛伊－韋伯必定聯想到自己的父親），而魅影為了要贏回她的心，也緊追在後。

　　這個故事劇力萬鈞，雖然南恩對自己不是其中的一部份感到失望，但普林斯就是華麗布景與戲劇效果的最佳保證，滿足洛伊－韋伯要將感情戲發揮得淋漓盡致的要求。任何想從普林斯身上尋求誘導的演員，最好另謀他職。如果有人問他為什麼要走到舞台前方，普林斯總是會斥責：「因為燈光就是打在那裡。」

　　普林斯並不是雷厲風行之人，他只是做事井然有序、一絲不苟。他最大的長處便是依照劇情需要創造出影像及布景，達到最佳的視覺效果。後來洛伊－韋伯在製作《微風輕哨》時才發現，他對修飾劇本與對白台詞方面較不純熟。

　　根據南恩的說法，普林斯最擅長的是營造舞台氣氛，對細節部份並不在意。他藉著多年的經驗與觀察，培養出自信心，不怕任何人的威脅。他知人善任，讓無法發揮編舞能力的吉蓮・林恩全權處理第二幕在劇院經理辦公室的一段戲。

　　普林斯在導一齣劇之前必定做好通盤規劃，每個人

都知道他的要求是什麼。有一天他在倫敦南方的 Vauxhall
社區進行排練，身上穿著一貫的狩獵裝，曬成古銅色的太
陽穴架著一副眼鏡。他引述了葛定(Gaugin)和奧頓(Auden)
性無能兇手的傳奇故事，宣告《歌劇魅影》敘述的是怪人
的性愛慾望。

　　他以倒敘的手法揭開故事的序幕，讓人聯想到史特
拉汶斯基的《婚禮》(Les Noces)中，暴風雨整夜狂嘯的那
一幕。他堅持使用女王陛下劇院內舊維多利亞時代的舞台
設備。他也承認如果將來進行巡迴演出，此舉會為麥金塔
錫帶來麻煩。

　　他要的不是具真實感的舞台，而是魅影幢幢的劇院，
讓魅影的恫嚇效果使人膽戰心驚，當他說出他的要求時，
邦喬森挖空心思，設計出舞台模型，她得意地向注重聲光
效果的普林斯展示她的成果。這齣劇只有一個大型晦暗的
布幕和降到地底密室的巨梯。

　　邦喬森在幾星期前已經拿模型給普林斯看過。對任
何舞台設計師來說，這是個既期待又怕受傷害的時刻，邦
喬森就是一例。她是一個無名小卒，周旋在一群自以為是
的大男人當中，就在洛伊－韋伯和麥金塔錫要到她地下室
公寓參觀模型的前一天。普林斯突然來電，說他要回美國
去，並責怪邦喬森不夠用心，不知道自己在做什麼，也不
知道要如何展示模型。

　　苦惱的設計師相信這回並不是普林斯反覆無常，而
是對她徹底失望。她沒有一群幫手，她的公寓雜亂無章，
公寓外圍的鷹架烏煙瘴氣，手稿與設計圖散落一地。可是，
到了參觀那天，普林斯不但沒有回美國去，還與其他兩人
準時出現在她的公寓中。

　　令人意外的是，邦喬森的住家地址竟然是葛倫豪園
十一號，她說：「洛伊－韋伯在我之前的信封上注意到這
一點，但當他到我家時，仍不免大吃一驚，因為他就住在

我家隔壁的地下室公寓，每次我經過他家門口的時候，從不知道主人是誰。每當隔壁住戶響起鋼琴聲，我就敲打牆壁以示抗議，一點都不知道鄰居就是洛伊－韋伯。」模型展示得很順利，洛伊－韋伯對邦喬森的作品毫無異議。為了阻止麥金塔錫犧牲掉某些場景，他甚至為邦喬森極力辯護。（當洛伊－韋伯住在葛倫豪園時，另一位顯赫的鄰居是潘尼‧葛瑪（Penny Gummer），她是柴契爾夫人與約翰‧梅傑兩位首相的內閣官員約翰‧葛瑪的夫人。洛伊－韋伯當時不認識她，後來卻與他們夫婦兩人經常聯絡，成為莫逆之交。）

「洛伊－韋伯和麥金塔錫較勁的意味很濃，洛伊－韋伯在看完模型後說，如果他的音樂和我的模型一樣好的話，此劇就穩操勝算了。我覺得他很緊張，對我的能力也有所懷疑，但他為人非常厚道。」

「在我設計《歌劇魅影》與後來的《愛的觀點》時，有一件事情讓我印象很深刻。他有三個仰慕的對象：提姆‧萊斯、南恩、麥金塔錫。他對這三個人讚不絕口，崇拜他們的天份，這是一種男人之間的情誼，女人難以體會。他總是反覆思量這三個人說過的話，他們就像他的良師益友。但他的情緒很極端，對這三個人不是熱愛就是厭惡。」

細心的邦喬森察覺出魅影隨時隨地都存在的痛苦情緒。「舞台設計是件寂寞的工作，我能體會他的孤單和單戀之苦。我想洛伊－韋伯也了解這種心情，這正是他對莎拉的感覺。她從未全心全意回報他的愛情，因此他在百感交集之下寫下這齣音樂劇。如果他們兩人的婚姻幸福美滿，我們就看不到《歌劇魅影》了。」

另一個關鍵就是魅影的面具，邦喬森首先提出用面具遮住半邊臉的想法。有一天她戴上佩斯理帽子和半邊面具，帽子上插著幾根羽毛，盛裝出席辛蒙頓音樂節。麥金塔錫起初抱持懷疑的態度表示：「我不介意克勞福以面示

人。但如果觀眾看清楚他的臉，難免會有一種受騙的感覺，破壞整個氣氛。」邦喬森是唯一反對用面具遮掩全臉的人。不過，當她將設計圖拿給克勞福看時，他卻變得很有興趣。

克勞福告訴邦喬森他會考慮一個星期，隨即帶著舞台模型的照片離去。幾天之後，他高興地打電話給邦喬森，問她面具應該戴在臉上的那一邊。他依照舞台模型，將整個劇情在腦海中演練一遍，並搶在普林斯之前，想好舞台走步。他想像他在第一幕彈風琴時，觀眾只能看到他戴上面具的半邊臉。

在第二幕中，克莉絲汀移除魅影的面具，讓觀眾看到他畸形的臉，這需要艱難且繁複的化妝技巧。克勞福的頭是禿的，臉上塗滿厚重的妝。造型師運用大量的橡膠，並戴上兩種不同的隱形眼鏡，一邊是白色，一邊是深藍色，頭上頂著假髮，臉上戴著面具，所有的細節必須環環相扣，假髮要緊密地附著在髮根和額頭交界處。化妝總共需要九十分鐘，有時候克勞福會在訪問時，故意將時間說得更長以增添神秘感。他透過面具表現出內心的痛苦、折磨、失意，身影與聲音迴盪在空氣中，令人不寒而慄。

這齣超級音樂劇展現出一代巨星的風采。在一九八六年十月九日首演晚上，倫敦西區的觀眾多年後終於又一飽眼福，欣賞到一齣以奇情、魅力、華麗服裝、絢爛布景堆砌成的高潮好戲。女王陛下劇院是個理想的場地，內部空間夠大，能夠展現歌劇般的氣勢，又兼具隱密性，足以彰顯劇院中魅影神出鬼沒的詭譎氣氛。

全劇在寂靜無聲中揭開序幕，巴黎歌劇院正在舉辦拍賣會，在拍賣的紀念物品中有一個音樂盒子，盒子上有一個機械猴子的圖樣，接下來展示破舊的巨型吊燈，勾起人們對魅影的回憶。此時劇院全亮，半音階的風琴和弦石破天驚，震撼人心，搖滾打擊樂迅速加入，管弦樂團第二次全體總動員，合力奏出序曲。第一幕即將登場。麥亞貝

爾(Meyerbeer)寫的大型歌劇《漢尼拔》(Hannibel)正在排練中。兩位新上任的劇院經理巡視場地，劇團的合音女孩克莉絲汀從後面登上舞台，參加女主角甄選，唱出劇中選曲《惦記我》(Think of Me)，這是一首旋律優美的歌曲，她也以此曲紀念她死去的父親，驚動了坐在觀眾席中克莉絲汀的童年伴侶。

洛伊－韋伯音樂最大的特色是融合歌劇與獨特的搖滾情歌，旋律中包含高難度的寬廣音域，在美妙合音的襯托下，顯得盪氣迴腸。《我唯一的祈求》音階先下降九度，再躍上七度，編曲手法與眾不同，堪稱繞樑三日。這首歌曲一推出便成為經典名曲。第一幕的《Il Muto》兼具趣味性與驚奇感，優雅的旋律猶如巴洛克音樂。魅影以討厭的嘶啞聲干擾了正要引吭高歌的首席女高音卡蘿塔(Carlotta)，鄉村精靈以不安的舞蹈透露出後台緊張的氣氛。在第一幕與第二幕關於劇院經理的戲中，洛伊－韋伯以十重唱展現魅影以手稿下達命令的盛氣凌人之姿。

地面上羅曼蒂克的燦爛美聲，和魅影地下迷宮內黑暗陰霾的音樂相互交織。最佳的例子莫過於第三幕的三人合唱曲《盼你仍在這裡出現》(Wishing You Were Somehow Here Again)，克莉絲汀在父親墳前吐露心聲，強烈的哀悼氣氛交織在魅影創作之新劇《唐璜》熱鬧的彩排與不祥的預感中，克莉絲汀已分辨不出誰是「天使、父親、朋友、魅影」……她在狂喜和迷惘的矛盾情緒下痛苦掙扎。艾瑞克以誘騙的方式想要贏得芳心，當他的詭計正要得逞之時，拉奧及時出現，阻撓了魅影的惡行。

克勞福有個好習慣，無論他演出那一齣戲，必定全心投入。他在午餐過後便來到劇院，看完報紙後打個小盹，隨後便進入緊鑼密鼓的排練。他的敬業精神使他在女王陛下劇院演出魅影極為稱職。他對自己的要求很高，無論在台上台下，時時刻刻都與劇中人物融為一體。邦喬森記得

第一天晚上自己被叫到他的化妝間。「天哪！」她不禁擔心：「我做錯了什麼事？」結果他只對她說：「你和我攜手創造出輝煌的成績。」當然，這句話令她受寵若驚。

這齣劇的轟動改變了克勞福的一生。他在倫敦演出魅影一年，然後到紐約登台，接著又轉往洛杉磯演出十八個月。在接下來的十年中，他成了不折不扣的空中飛人，不但演戲，也參加音樂會，主要演唱洛伊－韋伯的歌曲，偶爾也穿插其他的音樂劇。說來奇怪，他有著如魅影般的魔力，邀約紛至沓來，參加多場大型演唱會。他天生有股優雅的藝術氣息，以動人的獨唱曲擄獲觀眾的心。他到底要回到祖國定居，擔任劇團首席男星，或是飄泊一生，無人能夠得知。

隨著這齣劇每天晚上高朋滿座，音樂劇唱片也快速攀升到排行榜冠軍寶座，洛伊－韋伯日進斗金，他和莎拉·布萊曼的私生活也成為媒體的焦點。我想兩人的情緒是從這段時期，就開始反彈。一九八〇年末期媒體不斷報導洛伊－韋伯嫉妒、揶揄他的妻子，像小孩子一樣無理取鬧。一九八七年初提姆·萊斯首先發現新的音樂劇題材《愛的觀點》，洛伊－韋伯對這個點子也躍躍欲試。他說兩人很有希望重新合作，各取所需：「我需要金錢，他需要美譽。」

他們兩人合作了一齣短劇《蟋蟀》(Cricket)，其中共有十一首歌曲。一九八六年六月，為了慶祝女王六十大壽，此劇在溫莎城堡登場，由愛德華王子劇團演出。多首歌曲被納入《愛的觀點》，但歌詞並非原先提姆·萊斯的版本。他們兩人握手言歡，恢復友好關係，那年的辛蒙頓音樂節重新演出《蟋蟀》與《歌劇魅影》的歌曲，提姆·萊斯以叔姪輩的身份出席此熱鬧盛會，並在星期六正式晚宴後參與例行討論會，在晚餐時，他加入一群來賓的討論，大家對牆上所掛的布納－瓊斯(Burne-Jones)的畫大失所望，心

情和那些看完麥金塔錫戲劇失望離去的觀眾一樣低落。

隨著《歌劇魅影》的叫座，布萊恩和董事會決定乘勝追擊，與馬莎公司合作推出《安魂曲》的古典音樂唱片。他對於《貓》在洛杉磯、舊金山、維也納、布達佩斯、奧斯陸、漢堡、赫爾辛基上演的情況，也密切追蹤，倫敦、紐約當然也少不了。《星光列車》在倫敦演完第一千場，熱力依然不減，現在正準備進軍百老匯。真有用公司的股價自上市日起上揚了四十便士，集團第一年的盈餘目標是四百三十萬英鎊。

截至一九八七年六月，洛伊－韋伯的收入是五百五十萬英鎊：四百八十四萬英鎊來自《貓》十四個演出地點和《歌劇魅影》、《星光列車》的權利金，其餘的五十萬英鎊則來自真有用公司發放的股利。令人更加興奮的是真有用公司在一九八七年四月榮獲英國女皇頒發的海外成就獎，音樂劇成了新的外交利器。

為了符合洛伊－韋伯尊貴大使的身分，洛伊－韋伯在法國南岸費洛角的聖琴鄉村，買下一棟別墅。耗資一百多萬的皇宮劇院整修工程也即將完成，由英國古蹟保存協會(English Heritage)補助一部分經費。洛伊－韋伯又花費二百萬英鎊購置一架二手的十二人座的私人飛機，也買了溫莎公爵夫人私人收藏的珠寶給莎拉。《歌劇魅影》九月份在紐約未演先轟動，洛伊－韋伯為了就近指揮，花了四百萬英鎊在第五街買下金光閃閃的川普大樓的頂樓。這棟房子分上下二層，共有十二個房間，俯瞰中央公園。左鄰右舍皆為名人，包括史蒂芬‧史匹柏、強尼‧卡生、蘇菲亞‧羅蘭。

隨著洛伊－韋伯的盛名，媒體不斷挖掘他的私生活。傳言指出他的婚姻亮起紅燈，莎拉‧布萊曼與老情人舊情復燃，私下幽會，但此事遭到當事人鄭重否認。辛蒙頓十哩外 Hungerford 發生了血腥屠殺事件之後，洛伊－韋伯為

紐柏利(Newbury)的聖尼可拉斯(St Nicholas)教區禮拜堂舉辦《安魂曲》慈善演唱會，總共募得七萬元英鎊。

在另一場較為輕鬆的慈善晚會和拍賣會上，莎拉的內褲以四百一十英鎊售出。內褲被列為拍賣物件的原因可能和女王陛下劇院的洗手間的問題有關。克勞福與莎拉‧布萊曼被迫共享同一間明星專用的洗手間，不然就得通過長長的走廊，去使用合唱團的洗手間。雙方為了爭奪洗手間起了一點小小的爭執，最後，麥金塔錫准許為莎拉蓋一個新的洗手間。「謠言都只是一時的。」他說：「現在有了兩間洗手間，就不必長途跋涉了。」

令人期待的百老匯在一九八八年一月開演，莎拉‧布萊曼離開了倫敦《歌劇魅影》的舞台，到美國演出。但美國公平協會一開始否決了她演出的權利，理由是她的名氣不夠大，無法為她打破保護本國人工作權的條例。美國演員公會的抗爭荒謬無理，而日後又出現種族歧視，他們不准麥金塔錫帶著強納生‧普萊斯(Jonathan Pryce)到紐約演出《西貢小姐》中那個眼尾朝上的技師。

真有用公司的員工在倫敦和紐約二地忙碌奔波，試圖解決問題，而洛伊-韋伯當機立斷，命令公司的財務長史密斯(Michael Sydney-Smith)召開記者會，他將親自在會上宣布《歌劇魅影》不在紐約上演。他首先質問為什麼只有史密斯一個人在公司。「因為所有人都出國解決問題了。」史密斯回答。他又勸洛伊-韋伯不要魯莽行事，免得剛在紐約上市的公司股票會跌得鼻青臉腫，他又提醒洛伊-韋伯已經沒有權利單獨作出如此重大的決定。洛伊-韋伯當時已經辭去了董事會的職務，只是一名非主管級的董事，他必須考慮到真有用公司是一家股票上市公司。公司所有主管級的董事，包括史密斯本人在內，都要對股東負起完全的責任。

洛伊-韋伯一邊講電話，一邊氣得臉色發白，史密斯

發誓他聽見洛伊－韋伯破口大罵，又聽到他說了令他永生難忘的話：「史密斯，拎起你的筆和公事包，給我滾出希臘街。我永遠不要再和你說話，也不要見到你！」經過一段沉默（雙方都沒有掛上電話），史密斯繼續發表高見，洛伊－韋伯也不甘示弱地回嘴。兩人的怒氣如夏日的雷陣雨，來得急去得快，不久就心平氣和，恢復溝通。兩人此後絕口不提此事，和美國公平協會的衝突也圓滿解決。

紐約樂評對克勞福讚不絕口，但卻把莎拉・布萊曼批判得一文不值，說她演得像滑稽的米老鼠，又說就算她三更半夜到紐約搭地鐵，也不懂得如何裝出受驚嚇的樣子。不管樂評有多不堪，到今天為止，《歌劇魅影》在大西洋的兩岸門票預售仍是盛況空前，夜夜客滿。約翰・賽門宣稱這齣劇不足的方面是劇本、音樂、歌詞。法藍克・雷奇批評莎拉・布萊曼「只會以突出的金魚眼，像小松鼠一樣擠眉弄眼，裝出恐懼與表情。」洛伊－韋伯反脣相譏，罵他不懂愛情，雷奇立刻反擊，指責這齣劇「只能在流行音樂的世界苟延殘喘，缺乏藝術的內涵與深刻的情感。」

回到倫敦這一邊，透過《蟋蟀》一劇與愛德華王子的接觸，有了意想不到的發展。這位排名第四的皇位繼承人加入了真有用公司，擔任辦公室助理。他每天早上離開「皇宮」到劍橋圓環的「皇宮」劇院，向比蒂學習繩索特技與泡茶的藝術。他在職場上的稱呼是愛德華・溫莎。

他的加入引起旁人的諸多臆測，在短短幾年的時間內，比蒂帶著五位同事離開了真有用公司，其中一位就是愛德華・溫莎。她自立門戶，創立區域戲劇公司(Theatre Division)，但在歷經千辛萬苦之後，終究不敵失敗的命運。洛伊－韋伯和這位一生中在職場上合作最久的親密戰友比蒂，關係交惡，覆水難收。

促使比蒂出走的部份原因，是因為真有用公司發展多元化經營的做法。比蒂認為製作戲劇（譬如真有用公司

製作《黛絲度過難關》、《借我男高音》等等）較適合她的個性，她也為此花了不少心血。但其他真有用公司董事會成員不認同她的想法，傾向於投入電影、電視、錄影帶等生意，不但買下電子出版公司，還成立唱片公司。布萊恩提出創造「完善的傳播與創意公司」的目標，第一棒便是安排《星光列車》在美國巡迴表演，由日本人出資，使英國股東受惠，他也提出拍攝電視廣告與發行自家公司製作的錄影帶計畫。

　　事實證明這些計畫一項也不賺錢，只有製作別人的戲劇這一項較為可行，也較具說服力。然而在眾多戲劇之中只有《黛絲度過難關》創下佳績，回收為投資金額的三倍，並且上演達三年之久。《借我男高音》僅達到收支平衡，其他的作品，諸如葛多夫‧萊斯(Griff Rhys)主演布朗特的《阿圖洛伊》(Arturoui)、豪爾‧古道與馬文‧布萊格的《受雇者》，由羅賓‧雷(Robin Ray)與麥金塔錫改編、麥金塔錫製作的浦契尼戲劇《咖啡浦契尼》(Cafe Puccini)皆全軍覆沒。這些以倫敦西區為號召，看似動人的戲劇只帶給投資人（或許也包括觀眾在內）無盡的懊惱，逃不過失敗的命運。

　　多元化經營對一家股票在紐約上市的公司來說是個好消息，給人無限憧憬，投資人想像，有一天這家公司會發展成像維京或格瑞那達等多媒體公司，挾帶雄厚的實力與獲利計畫。然而，就算真有用公司有此雄心壯志，卻始終是一家小公司，管理體系並沒有隨著公司遠大的目標而調整腳步。某方面來說，管理階層安於現狀，缺乏一般上市公司所具有的規模和魄力。

　　對真有用公司而言，「多元化經營」這幾個字代表的是稍微涉獵各種層面的藝術而已。因與馬莎百貨公司合作發行唱片的計畫，沒有人在公司內部積極推動，很快便胎死腹中。而這項計畫也提不起洛伊-韋伯的興致。他在後

來幾年總是說他成立公司唯一的目的，只想以最佳的品牌製作他的戲劇。

真有用公司決定買下出版《局外人》(The Outsider)一書的歐魯(Aurum)出版社，結果卻惹來一場麻煩。這本未經授權，描寫羅伯·馬克斯威爾(Robert Maxwell)的傳記由觀察力敏銳的記者湯姆·包爾(Tom Bower)所撰寫。就在真有用公司為了其他事鬧得滿城風雨之際，馬克斯威爾一狀告到法院，下達傳票，而包爾卻以一封馬克斯威爾寫給洛伊-韋伯有關他本人的信提出反駁。

在真有用公司股票上市一年後，洛伊-韋伯和布萊恩的關係變得微妙起來。一九八七年初期加入公司的娛樂圈律師凱斯·泰納(Keith Turner)，察覺到兩人之間已出現裂痕。他從未了解股票上市的決定（這件事讓洛伊-韋伯後悔不已），到底是洛伊-韋伯說服布萊恩，還是相反的情況。他認為布萊恩「不知道如何與分析師交涉」，當洛伊-韋伯需要別人的重視時，小心謹慎的布萊恩只顧慮到如何經營一家股票上市公司，雖然他的做法一點也沒有錯。

股東的責任導致兩人口角不斷，布萊恩在洛伊-韋伯眼中是一切麻煩的始作俑者，洛伊-韋伯視他為眼中釘。一九八八年十月布萊恩領了八十萬英鎊的退休金，拍拍屁股走人。提姆·萊斯也受夠了公司內部的爭吵而向董事會請辭，但隨即便接到法院傳票，罪名是他蓄意詐欺、炒作股票，事後才弄清楚他以非主管級的身份賣出股票，純粹是因為他想退出這場戰爭，「我沒有大賺一筆，但也絕對沒有虧損。」他說。

洛伊-韋伯很快地回到公司，身兼主管及董事。布萊恩的位置由凱斯·泰納所取代，他在史汀伍買下藍德和麥爾斯公司的初期，即在史汀伍的公司擔任法務和業務部主管。多年來他和洛伊-韋伯、提姆·萊斯交情深厚，穩健的作風成為公司一股安定的力量。布萊恩當初對洛伊-韋

伯與提姆‧萊斯的才華深具信心，向MCA唱片公司爭取，幫助他們發行《萬世巨星》的唱片；現在他透過瑞士銀行以最高價售出股票（股價已是剛上市承銷價的二倍）。

購買股票者不是別人，正是在打官司的馬克斯威爾。他以不正當途徑獲得退休金，撥出其中的一千萬英鎊買下真有用公司百分之十四點五的股票。一九八九年二月，獨立廣播公司（Independent Broadcasting Authority）前任總經理，也是真有用公司新上任的總監約翰‧惠尼（John Whitney）為保持形象，對《金融時報》說了一些美麗的謊言：「我們很適應馬克斯威爾的存在。」馬克斯威爾的計畫之一便是阻止湯姆‧包爾出版他的傳記。洛伊－韋伯不願違背良心，他在凱斯‧泰納的支持下，堅決不肯妥協。洛伊－韋伯的當務之急便是突破困境，買回馬克斯威爾的股票。

當洛伊－韋伯參加董事會，討論重大財務決策時，他有一種回家的感覺。公司畢竟是他的心血結晶，雖然他對於公司近幾年的發展並不認同。善於發號施令的洛伊－韋伯（對內而非對外）創造了一個類似「大富翁」的室內紙上遊戲，叫做「大災難！」或稱為「國際高風險保險遊戲」。這顯示出洛伊－韋伯本身對權力慾望、掌管事業、合夥關係的興趣相當濃厚。

洛伊－韋伯的藝術生涯與他一手創立的公司息息相關。帶著實驗心態的洛伊－韋伯對他創立的公司可謂又愛又恨，以洛伊－韋伯瀟灑的個性來說，他並不願意插手公司的運作，但現況逼得他不得不回公司，因為公司「失血過多，命在旦夕」。不管他要親自管理公司、擁有公司、賣掉公司，或是監督公司，他都責無旁貸，必須挑起重責大任。正如桑坦的歌詞形容：「從公司而來」（in comes company），洛伊－韋伯的收入也來自他的公司。

洛伊－韋伯和公司的關係彷彿與浮士德簽下賣身契，

此舉讓提姆‧萊斯躲得更遠。提姆說：「如果我能過得了他六個秘書的一關，我願意和洛伊－韋伯談任何事情」，但只換來更多棘手的問題和緊張的關係。

在洛伊－韋伯功成身退之後，他將自己關在一個有鋼琴的大房間，放縱自己的情緒。但在此時，情勢比人強，他那股成功的慾望，堅強的意志力，向父母證明的志氣與好勝心，驅使他義無反顧，在職場上勇往直前，區區的權力遊戲算得了什麼？

無疑地，洛伊－韋伯成為自己個性下的最大受害者。他的弟弟朱利安一針見血地指出：「我們兄弟兩人都有自動自發的個性。有些人根本懶得寫這麼多音樂，有些人對工作的熱忱遠不如我們，但我們就是無法克制天生那股強烈的衝動！我們不想向任何人證明我們的能力，我們只想證明給自己看。令我想不透的是，洛伊－韋伯除了惦記著音樂創作，還有餘力為自己創造出一家難以脫身的公司，過著忙碌的上班族生活。不過，話又說回來，他的性格很複雜，難以捉摸。」

朱利安將自己和西莉亞婚姻破裂的事實怪罪於他的事業。他承認他真正的「妻子」是那架獲獎無數的大提琴，他經常攜帶大提琴四處旅行，過著飄忽不定的生活。他在一九八六年結束與西莉亞的婚姻（她仍在 Hyperion 唱片公司上班），朱利安三年後娶了在老布朗普路熱鬧超市認識的一個女孩，比朱利安小十二歲的蘇拉‧甘茲（Zhora Ghazi），她的真實身分是流亡中的阿富汗公主，是個虔誠的回教徒。她和朱利安住在薩克斯別墅，自認是出色的啤酒鑑賞家，固定上酒館，但他是第一位發現，低溫儲藏啤酒的英文字「lager」，是由他最欣賞音樂家艾爾加「Elgar」的英文名字重新排列而成。

有一段時間，朱利安養了兩隻寵物海龜侯登和華登，他以透汀漢‧哈斯普和英格蘭兩隊的創意選手為兩隻寵物

命名。現在他的注意力轉移到他和蘇拉生的兒子大衛身上，小嬰兒也是洛伊－韋伯六歲兒子的堂弟，承認自己活在哥哥盛名陰影下的作曲家朱利安，在幼兒熟睡時寫下一首溫柔甜蜜的歌曲《寶貝歌》(Song for Baba)。

哥哥的成就令弟弟望塵莫及，洛伊－韋伯的生活也邁入新的里程碑。他在繁忙的職場生涯中創作了一首清新的音樂劇《愛的觀點》，描寫愛恨糾葛與瞬息萬變的愛情。一九八九年五月真有用公司以七百萬英鎊的售價賣出劍橋圓環附近淘兒街(Tower Street)上的維多利亞學校，淨賺四百萬英鎊，這棟建築物原本計畫當作公司總部使用。在賣出以後，真有用公司將原場地租下來，立即擁有一個全新且功能齊全的小辦公室，辦公室的地點十分便利，在科芬園外側，過了轉角便是大使劇院以及新裝修完成的劇院餐廳(the Ivy)。

一九八九年七月，洛伊－韋伯終於如願買下水船區(Watership Down)，這是一片養有兔子，盛產農作物，綠草如茵的土地，環繞著辛蒙頓，位於英國郊區的核心地帶，這裡的美妙風景經常出現在理查‧亞當斯(Richard Adams)的故事中。買下這塊土地應驗了洛伊－韋伯最常掛在嘴上的一句話：「一個人熱愛鄉村到一個地步，幾乎想整個擁有它。」一五四二年當修道院解散之後，辛蒙頓被亨利三世國王時代的金斯米爾家族(Kingsmill)以七百六十英鎊買下。一九八六年，洛伊－韋伯以兩百三十萬英鎊，從金斯米爾家族的查爾斯‧克里夫(Charles Clifford)手中，買下毗連的一千二百公畝的辛蒙頓土地，包括金斯辛蒙頓鄉村、卡農絲豪斯的農場與牛舍。

二年前，洛伊－韋伯沒有談成這項交易，正如他過去失去了老維克劇院或歐得偉奇劇院一樣。當時，電腦大亨菲力浦‧柯森(Phillip Coussens)，於妻子和二個兒子不幸在直昇機墜毀事件中死亡後，買下水船區當成豪華的度

假中心，但不久後便與第二任妻子移居法國。 洛伊－韋伯的房地產幅員廣闊，遍及各國。為了向各種家庭、房屋、花園雜誌展現他的闊氣，還買下伊頓廣場，其富麗堂皇之程度保證讓人嘆為觀止。

　　這棟豪宅成為電視劇《樓上樓下》(Upstairs, Downstairs)最主要的拍片現場。價值一千五百萬英鎊的伊頓廣場十一號，象徵洛伊－韋伯如日中天的事業，從南肯辛斯的哈靈頓大廈一路爬升到貝爾格洛伐街高級住宅區。他後來並不喜歡這棟房子，決定將房子賣掉，遷入位於轉角，環境整潔的徹斯特廣場(Chester Square)，目的只是挽回美麗妻子的心。在他買下新居的同時，也將舊宅賣給美國暢銷小說家席德尼·薛爾頓(Sidney Sheldon)。

　　伊頓廣場在一八二五年和一八五三年由湯瑪斯·庫比特(Thomas Cubitt)興建，他也是白金漢宮東翼，和維多利亞女王最喜歡的度假中心懷特島(Isle of Wight)內奧斯堡(Osborne)的建築師。這棟房子在一九五四年經過大翻修，新屋有十個臥室、三間會客室、一間撞球場，九十呎寬的中庭，附加游泳池，按摩浴缸和三溫暖設備，兩個停放馬車的馬房，旁邊是一間小屋。在走到小屋之前會先經過一間挑高二倍的溫室，小屋在一九九〇年代是洛伊－韋伯與秘書們的私人辦公室，裡面放置一架鋼琴。

　　這棟房子近幾年的發展史，足以寫成一齣曲折的音樂劇。它原本為軍火商人亞當納·克哈蘇基(Adnan Khashoggi)的妻子蘇拉亞(Soraya)所擁有。以色列政府把四百多萬預算的四分之三，花在空軍噴射機上，而她卻用噴射機爆炸後的殘骸來裝飾會客室的牆壁，這對《萬世巨星》音樂電影的編劇者來說，並不是件吉祥事。

　　蘇拉亞將這棟房子租給奈及利亞酋長湯普遜(Okerentogba Thompson)，他帶著妻子和二十個孩子搬進來，後來付不出房租，屋主便以二百五十萬英鎊將這棟房子賣

給一家大公司作為娛樂場所，兼作避稅天堂。他們將房子重新裝潢，讓後來的買主洛伊－韋伯蒙受其利，房子內的綠色大理石地板和大溫室全是當時蓋的。

一九八九年十一月媒體公佈一項調查，排名前二十八家英國公司的總裁，每年從股票獲利一百萬英鎊，這些人包括大衛・山斯柏利(David Sainsbury)以及澳洲大地主與房地產鉅子羅伯・赫姆斯(Robert Holmes a Court)。而包括洛伊－韋伯在內的其他六十幾位總裁，每年獲利五十萬英鎊以上。不管洛伊－韋伯喜不喜歡，他都因他創立的公司而名利雙收，任何重大決定都會為他的生活掀起巨浪。

洛伊－韋伯正全心全意創作一齣構思多年的音樂劇，故事裡有錯綜複雜的愛情，也有法國南岸的綺麗風光和濃濃的懷舊氣氛，或許這是他在潛意識中，對無奈的上班族生活的一種解脫吧！

8
愛情與金錢

梅達蓮對鄉村生活的熱愛，
加上她好客的個性，
使得辛蒙頓別墅的生活全面改觀。
洛伊－韋伯更陶醉在悠閒的鄉村生活中。

　　當《歌劇魅影》上演時，洛伊－韋伯的好友兼顧問彼得‧布朗告訴他，就算他不再創作或是其他作品均告失敗，他這一生終將揚名立萬。「但是他不相信我，他對成不成功不感興趣。他滿腦子只想著下一齣新劇。」

　　儘管真有用公司內部吵吵吵鬧鬧，洛伊－韋伯的第二次婚姻也面臨破碎，但他的下一齣新劇仍然如期上演。一九八〇年中期，經營金冠電影公司(Goldcrest Films)的電影製片家傑克‧艾柏特(Jake Eberts)在《艾薇塔》上演後，向提姆‧萊斯推薦一本由葛納特(David Garnett)寫的中篇小說。大衛‧葛納特是研究名小說家維吉尼亞‧吳爾芙(Virginia Woolf)與萊頓‧史翠西(Lytton Strachey)作品的布魯斯貝利團體(Bloomsbury Group)中的一員。他的小說描寫藝術家及時行樂的愛情觀，帶著歌劇《波希米亞人》的韻味，但劇情比《波希米亞人》更複雜，對性的尺

度更開放。

早在一九八〇年初，提姆・萊斯和洛伊－韋伯就到過法國南部遊玩，住在鮑地區(Pau)附近的猶捷尼列邦(Eugenie-les-Bains)，這裡是《愛的觀點》的故事地點。他們兩人在此享受佳餚美食，彈珠台玩得不亦樂乎，兩人也針對音樂劇和戲劇及其他各種話題，暢所欲言。他們本來預計在一九八二年推出這齣新劇，但提姆・萊斯臨陣退縮，理由是這個故事不適合他。一九八八年，《愛的觀點》首次在辛蒙頓預演，以精緻典雅的莫札特小品風格吸引觀眾，歌詞由布萊克和哈特操刀，全劇由屈佛・南恩導演。

雖然洛伊－韋伯對待這齣劇和其他戲劇一樣認真，但他一開始從未想到以複雜的愛情故事做為音樂劇題材，「我記得我年輕時並不注意女孩子，但我的那一段初戀的確激勵我去寫《愛的觀點》。」他曾說道：「那個女孩子很有名，但她從來不知道我暗戀她，到今天為止，她仍然不知情。」他到現在對那個女孩子還遲遲無法忘情。

葛納特筆下的男女主角亞力士・迪林漢(Alex Dillingham)，迷戀一位十多歲的少女珍妮，她的母親蘿絲・薇柏特(Rose Vibert)二十多年前與亞力士相戀，珍妮算是亞力士的半個表妹，珍妮的父親喬治在知道此事後心事重重，而喬治本身也比妻子蘿絲大了四十歲。

娶一個比自己小二十歲的女孩和誘惑未成年少女是截然不同的二件事，珍妮對亞力士死心塌地。《愛能改變一切》是此劇打入排行榜第一名的歌曲。雖然葛納特和音樂劇並沒有對劇中人物的行為做出道德批判，但這並不代表可以把愛情當做藉口，推卸所有責任。屈佛・南恩指出，這本書「邪惡又巧妙地舉出許多難以讓人同情的愛情觀點……男女關係之複雜程度，超乎平常人對愛情的正常觀念，不可等閒視之。」

葛納特簡直就是喬治和亞力士的綜合體，這兩個劇

中人物反應他的性格。葛納特和喬治一樣，出生於一八九二年，喜歡佳餚美酒，也喜歡在賭桌上試試手氣，他是一位植物學家，也是英國小說家勞倫斯(D. H. Lawrence)的好友，他在第一次世界大戰期間大聲疾呼反戰思想，此後成為多產的作家，但多數的小說及短篇故事現在都已經被人遺忘。

葛納特是雙性戀者，結過二次婚，他第一次娶了情人的女兒，也就是畫家唐肯‧葛蘭特(Duncan Grant)的女兒安婕莉卡(Angelica)，此舉連充滿自由思想的布魯斯貝利團體都大為震怒，安婕莉卡的母親，即畫家凡妮莎(Vanessa Bell)，是唐肯‧葛蘭特的舊情人，起初嫁給克里夫(Clive Bell)，又和維吉尼亞‧吳爾芙的姐妹發生同性戀。

葛納特的第二次婚姻引起更激烈的輿論。他娶了一個年齡足以當他女兒的人（他四十八歲，她二十二歲），但女方似乎不在意「老少配」，他們的婚姻美滿幸福，生了四個女兒，其中一位就是面容姣好、令人心動，但略帶憂鬱氣質的女演員艾瑪麗斯(Amaryllis)，可惜她在成名之前就走上自殺的絕路。

《愛的觀點》全劇的問題是，除了男主角亞力士和不絕於耳的美妙歌曲之外，沒有明確的主題。雖然洛伊－韋伯為此劇寫下多首耐人尋味的歌曲，舞台布景散發出法國鮑地區的田園氣息，但劇情架構鬆散，戲劇張力不足，水準不如早期的《艾薇塔》（雖缺乏有力的旁白者，但劇情一目瞭然）或後期的《微風輕哨》。工作名單上看不見劇作家的名字，大概是他不想被人臭罵。

布萊克與哈特各寫了一半的歌詞，哈特覺得布萊克提出的構想非常好，因此大部份的曲名都由布萊克決定，哈特只填上歌詞，他開玩笑地稱此為「苦工」。他們兩人合作愉快。第一幕大部份的歌曲都是在洛伊－韋伯的費洛

角別墅完成的,其餘部份在倫敦補上。曾經有人說,與洛伊－韋伯共事真讓人神經緊繃,而哈特也深有同感:「和洛伊－韋伯在同一個房間工作,你很難放輕鬆,他喜歡支配別人。或許因為我還年輕,像海綿容易吸收,他的脾氣讓我變得急躁不安,布萊克卻不慌不忙。我們在創作時雖然不容易抓到重點,但沒有應接不暇的感覺。如果我們過於忠於原著,畫蛇添足,劇院觀眾應該察覺不出來。」

179

哈特發現此劇的弱點,在於未能發揮原著小說的特色,表達人物的中心思想,使得此劇流於歌唱式對白。歌劇或音樂劇人物唱歌的原因,是因為言語無法傳遞他們的意念、情感、或絕望的痛苦。(暫時先忘記伏爾泰備受爭議的言論:任何太愚蠢,說不出口的話均可以用歌唱表達!)我認為《愛的觀點》中緊密連結音樂之水準相當高:歌曲的旋律柔美、婉轉、引人深思、充滿懷舊情懷,音樂主題在人物角色的層層曖昧關係下傳遞愛情、追憶與快感。

葛納特的小說採倒敘法,以五段主要情節,將這些變化無窮的風流韻事串聯在一起。軍人亞力士愛上在蒙特佩里爾(Montpellier)劇院飾演劇作家易卜生筆下的黑達·加伯勒(Hedda Gabler)、數年後在巴黎劇院演出作家屠格涅夫《鄉村的一月》(A Month in the Country)中娜塔亞·佩特芙娜(Natalya Petrovna)一角的女星蘿絲。第一齣劇《The Master Builder》的女主角後來變成易卜生故事中年輕的汪格爾(Hilde Wangel),凸顯兩劇相隔多年,亞力士歷盡滄桑的心境。這三個劇中人物角色都是舞會上受人矚目的焦點。

亞力士的舅舅喬治到威尼斯去找義大利名流茱麗葉塔(Marchesa Giuletta Trapani),蘿絲也窮追不捨地,要贏回喬治的心。此齣音樂劇將喬治形容成畫家,將茱麗葉塔描繪成女雕塑家。她的作品融合如亞倫·瓊斯(畫出金屬的女性雕像,順服的姿態,厚厚的嘴唇)等前衛藝術家

與艾德多‧帕羅西(Eduardo Paolozzi)混亂、多彩、壯觀的特色。當喬治的喪禮正在進行，愛上珍妮的亞力士與喬治的紅粉知己茱麗葉塔，卻正躺在乾草堆上幽會。

當劇情達到結尾高潮時，創意十足的洛伊－韋伯與布萊克、哈特聯手寫出《絕不寂寞》(Anything But Lonely)這首歌，（歌詞有一段是：生命中有太多值得分享之事，但沒有人在身旁又有什麼意義？）這是固執好強的蘿絲所做的最後深情告白，她在全劇中是受傷害最深的女人。在喪禮的那一幕，速度與節奏急轉直下，探戈舞曲流洩而出，在吉蓮‧林恩精心設計的舞蹈下，全場洋溢歡樂的氣氛，一掃悲傷的陰霾，喬治生前希望眾人狂歡盡舞的最後心願得以實現。

這齣戲隱含著不可能的愛情竟然成真的超現實世界。有趣的是，作曲家洛伊－韋伯本人娶了一個比他小很多歲的女孩，（他的父親、弟弟朱利安、導演屈佛‧南恩皆是如此），因此他在劇中對夫妻年齡差距所造成的痛苦，以及對舊情人的承諾有諸多深刻的描述。

一九八九年四月，當《愛的觀點》上演時，觀眾已經對麥可‧波爾(Michael Ball)所唱的《愛能改變一切》耳熟能詳，並奪下排行榜亞軍。後來此曲滑落到第三名，真有用公司又在娛樂小報上推出母親節活動，口號是「把麥可送回媽媽身邊」，這首歌又重回第二名，但始終未曾奪下冠軍寶座。這首歌曲成為音樂劇的結尾歌曲以後，觀眾對此曲更是朗朗上口。但是，像某些樂評一樣，你不要誤以為這首歌是全劇唯一好聽的歌曲，或者這首歌曲比其他歌曲出現的次數要多。其他幾首情歌，例如男主角訴說衷曲，帶有幾分理查‧羅傑斯的韻味的《眼見為憑》(Seeing is Believing)，和激情的《其他快感》(Other Pleasures)，都同樣以四連音開始，唱到第七句時情緒激昂，如同 Kander 和 Ebb 音樂劇《酒館》中的《你會如何做》(What Would You

Do），曲調越來越高亢，但洛伊－韋伯自然延伸出新的旋律，風格獨具。這幾首曲子隨著劇情重複出現，以強而有力的音樂烘托故事主線。

可惜這齣劇的演唱水準未能與作曲水準並駕齊驅。馬克・史坦恩反對好的旋律要配上不同的歌詞反覆演唱，他認為這會降低音樂的效果，他在自己的《獨立評論雜誌》（Independent Review）上反問洛伊－韋伯，如果《迷人的音樂》一曲在十分鐘後以同樣的曲調加上不同的歌詞，以新曲名《你要餅乾嗎？》(Would You Like A Biscuit)推出，年輕的洛伊－韋伯是否還會對《迷人的音樂》具有好感？

隨著洛伊－韋伯的年齡逐漸成熟，他愈加喜歡對音樂劇的歌曲與對白作整合，像二十世紀初的許多作曲家，例如吉恩・卡羅・曼諾提(Gian－Carlo Menotti)的作品《電話》(The Telephone)或《領事》(The Consul)。曼諾提和洛伊－韋伯也嘗試創作「寫實的作品」，或者效法浦契尼，以「真人實事」作為故事題材。

若從另一個角度看洛伊－韋伯的作品，他嘗試用音樂劇來解決問題，在架構完整的劇情中以多元性的音樂性呈現豐富的質感。《愛的觀點》中的音樂絕非一成不變，它隨著故事情節變換，兩者的關係也如煙霧繚繞般密不可分，《愛的觀點》中的音樂決非《萬世巨星》中狂野的敘事曲，也不似《星光列車》中的混合曲，洛伊－韋伯有別於以往的創作手法，令人耳目一新。

在《萬世巨星》與《艾薇塔》時期，洛伊－韋伯在沒有劇本或對白之下，先創作歌曲，然後製作一張完整而具連貫性的音樂劇唱片，如果反應良好，他才根據歌詞內容編寫舞台劇，但《歌劇魅影》與《愛的觀點》則背道而馳。這兩齣劇先有故事內容，作詞者依據故事主題反覆修改，將多首歌曲加入劇情之中，加強戲劇效果。

《愛的觀點》中有一首輕快的法文情歌《童年之歌》，

歌曲一開始是下降長音，令人聯想到《歌劇魅影》中有「音樂天使」之稱的魅影，但《歌劇魅影》的音樂如歌劇般雄壯威武，而《愛的觀點》的歌曲卻十分優雅，此曲以洛伊－韋伯典型的連續十小節為架構，音域下降六度，連結至最輕柔、甜美、天真無邪的結尾音。蘿絲和珍妮這對母女分別在劇中演唱此曲，她們穿上同一件白色與銀色交織的晚禮服，讓喬治怦然心動，勾起美麗的綺想。

182

　　葛納特小說中最晦暗的感情，以及圍繞在美人魚與水手間的一段情節難不倒洛伊－韋伯。他寫出一首令人迷惑的情歌《小美人魚》(The Little Mermaid)，此曲穿插在其他幾首主要歌曲之內，第二幕一開頭先是旋律變幻無窮，優雅明亮的抒情曲，接著是輕快而常見的狐步舞曲，極似羅傑斯爵士風格的樂曲。

　　此劇雖然在倫敦上演三年，但工作人員從一開始，就必須與倫敦西區最空洞、共鳴效果最差的威爾斯王子劇院(Prince of Wales)奮鬥。全劇的活力與創意在舞台上雖得以發揮，南恩的工作卻異常辛苦，全部的場景必須由他一手打造。劇院放置許多椅子，場景變幻無窮。邦喬森匠心獨具，設計巧妙的舞台布景。從大門望出去，可看見蒼翠的山頂和神奇的多功能磚牆，但這和《歌劇魅影》比起來真是小巫見大巫。

　　南恩從洛伊－韋伯身上得到一項承諾：若此劇在辛蒙頓演出一切順利，洛伊－韋伯要同意製作完全不需要先進技術的小劇院版本。但南恩卻忽然提出了增加樂隊團員的要求，工作人員說如果樂池有這麼多人，觀眾相對也需要上千人。不過洛伊－韋伯不同意這一點，他認為與倫敦西區其他劇院比起來，此劇的樂隊規模雖小，效果卻十分出色，舞台在南恩的堅持下採取壯觀且繁複的設計。

　　不管最初是誰提出使用威爾斯王子劇院的想法，也不管原因為何，選擇這家劇院純粹是為了要達到最大的經

濟效益。如果南恩不喜歡這裡,他大可以辭職。如果洛伊-
韋伯不喜歡南恩的意見,他也有權利解雇南恩。事後看起
來,威爾斯王子劇院對這齣劇並沒有多大助益。劇院的優
點是觀眾席雖然很淺,卻很寬,立方容積很大。我和許多
人一樣都覺得南恩與工作人員雖然盡了全力,也多方嘗試,
但劇院始終給人冰冷的感覺,無法營造溫馨感人的氣氛。
最後南恩感嘆《愛的觀點》:「未能突破傳統音樂劇的格
局,展現新意。」

　　演員陣容也出現了變數,這點預示了未來《日落大
道》將遇到更大的困境,曾與安東尼・紐里(Anthony Newley)
合作《停止轉動世界,我要下車》(Stop the World - I
Want to Get Off)的寫歌者萊斯里・布格西(Leslie
Bricusse),在法國南岸舉辦派對,洛伊-韋伯受邀參加,
他在派對上認識老牌影星羅傑・摩爾,並被其風采所吸引。

　　羅傑・摩爾有著劇中人物喬治和藹可親、無憂無慮
的模樣,也有一股玩世不恭的味道,他的外型酷似劇中人
物。至於羅傑沒有舞台經驗,從未在公開場合唱過歌等缺
點,也阻擋不了洛伊-韋伯的熱忱,他高興地對外宣布羅
傑即將出任男主角。羅傑上音樂課,留著鬍子排練了幾個
星期,最後卻在接受訪問時說道:「這個角色是個極大的
挑戰,對觀眾來說挑戰更大。」他很有風度地辭去了喬治
一角,坦承自己無法勝任。

　　羅傑的空缺由凱文・柯森(Kevin Colson)取代,儘管
他沒有洛伊-韋伯在羅傑身上找到的那股男性成熟魅力與
票房號召力,但他嘹亮的歌聲與精湛的演技卻足以彌補一
切。而除了他之外,還有一位重要男星麥可・波爾(Michael
Ball),他是英國音樂劇近二十年來最傑出的男中音,最
初在《悲慘世界》裡以馬里歐(Marius)一角發跡,當時他
只有十七歲,之後星運一路亨通。

　　在美國演員與英國演員交換演出的條件下,莎拉・

布萊曼順利到紐約登台，飾演蘿絲。到英國的美國女星安妮‧霍姆(Ann Crumb)兼具古典與性感，一束束赤褐色的長髮披肩。魅力絕不下於法國紅星史丹佛妮‧奧黛安(Stephane Audran)。

另一位美國女星凱芙琳‧麥亞倫(Kathleen Rowe McAllen)出飾茱麗葉塔，表現十分搶眼，她的外型突出，風姿綽約，嗓音甜美，剛出道時只在舞台上擔任跑龍套的角色，由於才藝出眾，很快便躍居要角，茱麗葉塔由她演來入木三分，歌曲扣人心弦，睿智中流露出一股淡淡的憂傷，是最為人所津津樂道之處。

由原著小說改編的音樂劇以倒敘法展開，時空跨越第二次世界大戰前後。第一幕場景變化頻繁，自一九六〇年開始，先回溯到一九四七年的蒙特佩利爾劇院，再加入巴黎如詩如畫的風光、茱麗葉塔位於威尼斯的工作室、馬來西亞的軍營。第二幕回到現代，從一九六二年的巴黎劇院到法國鮑地區的花園，全劇在一種感慨萬千、緊張不安的氣氛下收場。

哈特與普林斯及南恩，在前兩齣音樂劇中密切合作，而這次又有什麼不同？「普林斯導戲的手法明快，情節緊湊，不必要的部份一概省略。以整體效果而言，他的戲劇氣勢磅礡，令人震撼；南恩則全然不同，他慢工出細活，一步步醞釀高潮，讓人物有足夠的時間抒發情懷。演員們愛戴他，但你要記得提醒他把握時間。他是位難得的導演，缺點是較易與人發生衝突，卻仍有許多可愛的地方。創作《愛的觀點》的過程是一種寶貴的經驗，與其他戲劇不同。你知道基本上普林斯與南恩有許多相似之處，雖然兩人風格不同，但同樣都是天才型導演。」

一年後的一九九〇年四月，波爾、克姆、柯森全部到紐約的伯赫斯特劇院去參加演出，只在紐約上演區區三百場，此劇在一九九一年三月下檔，八百萬元的投資金額

僅落得損益平衡，一毛錢也沒有賺到。紐約《每日新聞》
的評論家霍華德‧奇梭(Howard Kissel)，批評演員的表現
太矯揉造作；法蘭克‧雷奇則認為此劇過於激情，目的只
是為了賺錢。

漫畫家傑洛德‧史卡夫口中的「洛伊－韋伯銀行」，
正忙著買回真有用公司的自家股票，洛伊－韋伯終於覺悟
股票上市的決定大錯特錯，他被創造盈餘及安撫股東的兩
大責任壓得喘不過氣來，真有用公司是在一九八六年經濟
擴張的繁榮期辦理股票上市。一九八七年股市崩盤，公司
蒙受其害，就算股價沒有一蹶不振，也大幅滑落。他最大
的錯誤是事先沒有評估風險。

另外還有一件事情讓他心煩。紐克郡西區的有一家
專為人清洗廁所的公司，在一九九〇年五月以洛伊－韋伯
衛浴服務公司的名稱開張營業。洛伊－韋伯為此採取最強
硬的法律措施，高等法院下達命令，禁止這家公司使用洛
伊－韋伯的名字。

在一九九〇年二月到七月這段時間，洛伊－韋伯進行
了一連串的交易，買回自家股票，真有用公司也經過一番
人事異動，洛伊－韋伯終於又奪回公司。他買下馬克斯威
爾百分之十四點五的股份，使自己的股份提高至百分之五
十二點五。其他投資人的股票面額一股為二百三十三便士，
公司總值為七千七百英鎊，他向科茲銀行(Coutts Bank)
貸款五千萬英鎊，分五年攤還。真有用公司的股票在一九
九〇年十月正式辦理股票下市。

公司的一位重要高級主管約翰‧懷特尼(John Whitney)
上任十八個月，賺滿荷包後，宣布離職，此一空缺由派翠
克‧麥坎納(Patrick McKenna)接替，他曾任職於一家會計
師事務所，是位知名的會計師，自一九七〇年起就處理洛
伊－韋伯的個人綜合所得稅。此時，比蒂自組區域戲劇公
司，帶走「王子」艾德華‧溫莎（他學得很快，除了知道

在茶裡面可以放糖以外，用小湯匙攪拌一下也不錯，還有泡茶不一定要用銀器），也挖走真有用公司的其他四名員工。

區域戲劇公司剛成立之時，與伊斯林頓的艾拉曼達劇院合作，前景看好，但在短短不到一年的時間內，就因為缺乏經驗與資金而倒閉。洛伊－韋伯在未來幾年辛苦經營的過程中也少了大將布萊恩和比蒂，公司缺乏舞台新知與敏銳的決斷力，無法創作好的戲劇，更遑論幫外人製作戲劇，公司的腳步停滯不前，連帶在倫敦西區的勢力也日漸沒落。

布萊恩和比蒂的日子也不好過。他們沒有了像洛伊－韋伯一樣傑出的作曲家，製作的工作便顯得索然無味，沒有成就感，金錢上的回報也少得可憐。當初，股票上市的決定令洛伊－韋伯陷入兩難：他喜歡當一個純粹的藝術家，自由自在，不必承受面對股東的壓力。他能夠為股東做出的最大貢獻，便是施展他的音樂長才。然而，不喜歡對公司或股東負起責任的他，每天等到午餐過後才大搖大擺地進公司，卻又喜歡指揮布萊恩和史密斯，唆使他們立刻籌備他新想出來的計畫或點子。不然就是發表高見，談論如何才能挽救英國的音樂劇，要布萊恩實現他的夢想。布萊恩立刻澆他一盆冷水，叫他冷靜下來，期待他早日有些成熟的想法，可惜布萊恩等不到這一天。

布萊恩的想法雖然很實際，但卻觸怒了洛伊－韋伯。他決定成立衛星公司，資金由真有用公司提供。洛伊－韋伯的想法有如「愛麗絲夢遊仙境」一般神奇，自己不必對新公司負責。這種想法讓布萊恩覺得不可思議，於是雙方出現裂痕。布萊恩對股東有強烈的責任感，而公司有今天的名望與財富完全是靠洛伊－韋伯的音樂天份所致。洛伊－韋伯當然有權利依據他認為最好的做法進行。史密斯覺察到洛伊－韋伯對股東唯一的態度便是「置之不理」，他很

怕公司失敗而愧對股東。

　　洛伊－韋伯堅持所有的真有用公司董事飛到巴黎召開緊急會議。決定是否贊成他的想法，成立衛星公司？從戴高樂機場一路到巴黎飯店的會議室。史密斯和真有用公司董事會主席羅德‧高威搭同一部計程車。機靈的羅德‧高威很重視洛伊－韋伯提出的策略，他表示有時候公司不得不分裂。「我們很清楚要站在誰那一邊」，當然是洛伊－韋伯，他是個帶著貴重嫁妝的新娘。從這一刻起，布萊恩便處於孤立無援的窘境。

　　為了要成立衛星公司，他向董事會以外的人尋求支援，洛伊－韋伯轉向他信賴的好友，也是他的新盟友麥坎納，他比洛伊－韋伯小十歲，是個土生土長的艾塞克斯郡人，住在布倫伍茲附近仿都鐸王朝的房子內，後來他又在那兒建造一棟氣派非凡的大別墅。麥坎納氣質高尚，精明能幹，做事很有效率，是位傑出的財務規劃師。他對劇院毫無經驗的事實對他出任要職毫無大礙。他的身邊皆是有權有勢的上流人士，他在會計師事務所任職時曾幫安妮‧萊納克斯(Annie Lennox)、克里夫‧理查斯(Cliff Richard)、菲爾‧柯林斯(Phil Collins)、羅倫斯(Laurence)等名人處理稅務。

　　麥坎納見多識廣，當初布萊恩推動股票上市，現在麥坎納建議洛伊－韋伯從一般投資大眾的手中買回自家股票。此舉所需要的經費高達七千七百萬英鎊，能幹的麥坎納在一年內就籌資完成，他和荷蘭的寶麗金唱片集團達成協議，寶麗金唱片公司以八千萬英鎊換取真有用公司百分之三十的股份。

　　寶麗金唱片公司是全世界三大唱片公司之一，發行的唱片不計其數，公司旗下擁有水星(Mercury)、寶麗多(Polydor)、倫敦德卡(Decca/London)、菲利普古典(Phillips Classics)和德斯卻葛蘭摩菲(Deutsche Grammophon)等公司，

與他們簽約的巨星不勝枚舉，包括艾頓‧強、威豹合唱團（Def Leppard）、險峻海峽合唱團（Dire Straits），還有洛伊－韋伯。除此之外，他們手中握有的另一張王牌是帕華洛蒂，和世界三大男高音的唱片（帕華洛帝、多明哥、卡列拉斯）。

　　洛伊－韋伯和真有用公司重新訂立合約條款，洛伊－韋伯為真有用公司創作音樂，直到二〇〇三年為止，他除了可以領取一定的權利金，還加上紅利。這種協定十分特別。不過到了後來，當洛伊－韋伯興奮的心情平靜下來，麥坎納也達到營運目標時，這項條約反而成為洛伊－韋伯沉重的負擔。正如莎士比亞戲劇中的悲劇人物馬克白或理查三世一樣，理想性過高的洛伊－韋伯在負擔不了的時候，才將公司大權轉移給其他非創作型的管理人才。

　　買回公司股票的程序進行得很順利，只剩下一項難題。最近剛買下史多摩斯劇院的澳洲劇院經理與房地產大亨羅伯‧赫姆斯，是真有用公司最主要的小股東，他們擁有百分之六點六的股份。根據公司法，洛伊－韋伯需要擁有百分之九十五的股權才能掌握真有用公司。赫姆斯的手中握有重要的談判籌碼，他野心勃勃，想從洛伊－韋伯手中奪取皇宮劇院，如此一來，他便擁有在沙夫特斯柏利大道上的四家大型劇院，如果再加上倫敦帕拉迪恩劇院，他穩坐劇院王國。

　　兩人互不退讓，彼此暗中較勁。結果發生了一件令人震驚的意外事件，一九九〇年九月，赫姆斯在花園內因心臟病突發而過世，享年五十三歲。他近年來一直為彌補股票上的虧損而勞心勞力，他的公司由妻子珍納特接掌。珍納特的態度柔軟，容易協調，洛伊－韋伯順利買回史多摩斯劇院，完成了使命，公司在麥坎納的主導下進行重組。洛伊－韋伯信心大增，他開懷地說：「在可預見的未來，公司是我安全的窩。」

洛伊-韋伯不改以往自欺欺人的想法，他天真地以為自己會專心創作，不再煩惱錢的問題。就在此時，他的家庭風波也愈演愈烈。一九九〇年七月，洛伊-韋伯發表一篇宣言，就正如他在一九八三年五月宣佈與莎拉一分手，準備迎娶莎拉二般沮喪。他說：「我很清楚，也很難過，我必須面對我和莎拉・布萊曼婚姻觸礁的事實。我很賞識她的才華，這一點從未改變。」他接著介紹一位身材纖細、容光煥發、充滿活力、熱愛賽馬的梅達蓮・葛頓(Madeleine Gurdon)，並補充說：「我想公開證實我們兩人是好朋友。」

八月份洛伊-韋伯陪梅達蓮到溫莎的史密斯馬場參加比賽。曾與梅達蓮約會好幾年的退休騎士查理・曼恩說：「好一個梅達蓮，我覺得他們兩人是天生的一對。我祝福他們過著幸福的生活。」他們看起來就像是結婚多年的夫妻。

多年後，洛伊-韋伯承認，另一半每天晚上需要登台表演，這個婚姻實在很難維繫。正如華希觀察到的，英國民眾從未有一刻不曾忘記她是個「放蕩女子」，她也從未公開指正外界的批評，因此她有外遇的流言始終不絕於耳。

觀察入微的艾琳從另一個角度來看待這件事情，她指出世間絕對沒有任何一件事能夠阻撓莎拉・布萊曼的強烈事業心，「她在『話題焦點』舞團時，總是在暖身運動前一個小時就到場練習。我不知道她想不想要小孩，只知道她一心只想著練唱、預演、或學習歌唱，事業遠比她與洛伊-韋伯的關係重要。」

生兒育女之事在洛伊-韋伯與莎拉・布萊曼結婚之初也曾討論過，但很快地就被遺忘。洛伊-韋伯需要一個賢內助，專心持家，也需要一個能夠陪伴他的女人。他對家務事一竅不通，但卻渴望成為居家男人。他也喜歡小孩子，因有太多事情可以跟孩子分享。

一九八九年的夏天，洛伊-韋伯的好友克威・李德在

辛蒙頓附近，參加一個婚禮，婚禮邀請了一群賽馬選手與居住在鄉村的朋友。克威・李德認識了一位活潑俏麗的紅髮女孩梅達蓮。她是一位傑出的賽馬選手。一九八五年她在為期三天的歐洲馬賽中代表英國參賽，一九八八年她在全世界競爭最激烈的「午夜君王」(Midnight Monarch)比賽中，摘下銀牌。

她和克威・李德都認識另一位賽馬選手露辛達・克里夫(Lucinda Clifford Kingsmill)，說來湊巧，露辛達的家族就是以前辛蒙頓別墅的主人。她的父親在一九七五年將這棟房子賣給了洛伊-韋伯，部份原因是因為他沉迷喝酒，無心管理房子。克威・李德喜歡四處獵豔，尋找美女，眼光自然而然地落在梅達蓮身上。

在聖誕節來臨之前，克威・李德帶著新結交的朋友梅達蓮，去見鄰居兼好友洛伊-韋伯，目的是想向他炫耀自己結識名人，但接下來的發展完全出乎意料之外。「莎拉不在家。」克威・李德說：「洛伊-韋伯和梅達蓮一見鍾情。她喜歡這位成熟富有且散發魅力的男人，對他傾心不已。」

在他們兩人認識之前，洛伊-韋伯就看過梅達蓮兩次，冥冥之中，命運將他們兩人繫在一起。幾年前，洛伊-韋伯在一個星期六下午和他七歲大的女兒伊瑪根，一同看電視上的運動節目。他注意到一個年輕美麗的女孩正在布德明頓(Badminton)附近，他記得那個女孩在大雨中接受訪問，當攝影機照著她的臉龐時，畫面十分有趣。

在一九八〇年代中期，洛伊-韋伯在一場電視馬術比賽又看到這個女孩，加特康(Gatcombe)的賽馬選手向騎馬師挑戰，看看是否能夠攻下對方的跑道，梅達蓮換到Aintree的跑道，在困難度最高的障礙物前面，她又接受了電視台的訪問，她打趣地說：「在我接受訪問之前，不要告訴我的頭髮和臉上的妝有多麼凌亂。」

　　這次洛伊－韋伯記下這位女賽馬選手的名字，並心血來潮地寄了一封信給她，為她喝采：「好啊！」洛伊－韋伯後來說：「我沒有收到她的回信，她在派對上告訴我她沒有收到那封信。」基於露辛達和辛蒙頓別墅的淵源，梅達蓮有一股強烈的預感，今後她的生活將與洛伊－韋伯密不可分。

　　他們兩人有許多話題，也常共進晚餐，當莎拉不在家，洛伊－韋伯需要人陪的時候，梅達蓮就成為他最常找的對象。二十八歲的梅達蓮，在競爭激烈的馬場上奔馳了十年；正準備向下一個階段邁進。「我覺得這種改變很棒，」她說：「和洛伊－韋伯在一起的感覺和騎馬完全不同，我們成為無所不談的好朋友，感情發展的速度令我們兩個人都感到很意外。」

　　另一項促使她和洛伊－韋伯在一起的原因，是她對他的事業或音樂劇一無所知。她的社交圈只有運動界的名人。她只知道洛伊－韋伯從事的行業與音樂劇院有關，而她對此毫無興趣。為了表示對梅達蓮的愛意，洛伊－韋伯在溫莎公爵拍賣會上，買了一些首飾送給她，包括卡地亞的手鐲。

　　幾個月後，梅達蓮和洛伊－韋伯一票朋友在威尼斯度過一週的假期。在回家的途中，她和洛伊－韋伯到巴黎去看《貓》。「就在那一刻，」克威・李德形容：「洛伊－韋伯和梅達蓮意識到，他們對彼此的感情超過了友誼……洛伊－韋伯迷戀她，而她對於能夠獲得洛伊－韋伯的青睞，感到非常榮幸。」

　　他們第一次公開約會是在一九九〇年七月，兩人連袂出席大衛・福斯特在卻爾西家中辦的夏日暢飲派對。當《萬世巨星》在大西洋兩岸上演時洛伊－韋伯就認識了大衛。多年下來，隨著兩人娶妻生子，交情也日益深厚。

　　梅達蓮生長在沙福克郡柏夫(Burgh)的葛頓家族，在

家中四個女兒中排行第二，父親柏格迪爾現已退休，過去任職於 Black Watch，家族可追溯到征服者威廉一世(William the Conqueror)。他在定居沙福克郡之前，曾駐守在香港、德國和蘇格蘭。梅達蓮畢業於諾福克郡迪青罕(Ditchingham)的聖者修道院(All Hallows Convent)時，只有一個心願：為英國賽馬。

梅達蓮的密友們，聽到她和作曲家洛伊-韋伯交往的消息都大吃一驚。為洛伊-韋伯管理馬匹的賽門‧馬希(Simon Marsh)和梅達蓮是青梅竹馬，成長背景也相近。當梅達蓮告訴馬希她已有心上人時，他以「飛離彈道」來形容他的驚訝：「我說她一定是瘋了。我最好的朋友和一個整天埋首文件的公眾人物交往。她堅持要我見他，於是我與他們兩人共進晚餐！洛伊-韋伯在梅達蓮的陪伴下見到了我和另外兩個尼克。他緊張地不知所措！我們叫他放輕鬆，結果我們一見如故。我很喜歡他，天知道我們那天胡扯了些什麼，既不是談馬，也不是談音樂劇。」

一九九○年十一月五日早上十一點，洛伊-韋伯和莎拉二正式離婚，就在同一天的下午六點，他宣佈與梅達蓮訂婚。莎拉‧布萊曼依照約定到紐約為《愛的觀點》振興票房，她那天正好飾演失去愛情的女人蘿絲‧薇柏特。

洛伊-韋伯與梅達蓮於一九九一年二月一日在西敏寺註冊結婚。二週後在梅達蓮家鄉柏斯的聖波多夫教堂舉辦結婚儀式。正如一位作家在報導標題上所形容，梅達蓮「飛上枝頭當鳳凰」。洛伊-韋伯婉拒了一切禮物，並告訴賓客如果他們有心，請為英國軍人慷慨解囊，因為當時爆發了波斯灣戰爭。

這一場婚宴在辛蒙頓別墅舉行，洛伊-韋伯對賓客們也做了同樣的請求，但那天的婚宴因為天候惡劣與地面積雪而取消，一週後重新舉辦盛大的婚禮。朱利安為新娘演奏新的大提琴曲，麥可‧波爾獻唱《愛能改變一切》。伊

蓮‧佩姬首度在半正式的公開場合演唱《只要看一眼》(With One Look)，這是新音樂劇《日落大道》為諾瑪安排的抒情金曲，非常扣人心弦。

　　一個月後，這對新婚夫婦在辛蒙頓別墅接受一段錄影訪問。洛伊-韋伯和新婚妻子梅達蓮，擔任 PBS 電視台新節目《與大衛‧福斯特談心》(Talking with David Frost)第二集的特別來賓。第一集的特別來賓是美國總統布希與妻子芭芭拉，洛伊-韋伯夫妻的崇高地位由此可見。

　　梅達蓮與「莎拉二」倆人個性南轅北轍，梅達蓮最大的特點是做人直來直往。她在年輕時常騎著一匹在小馬俱樂部認養，名叫「心想事成」(The Done Thing)的馬匹。早在她認識洛伊-韋伯之前，她就創立了一家「鄉村服裝店」，店名也叫做「心想事成」，目的是為了賺錢養馬。她的第一位客人是藝術商人大衛‧馬森(David Mason)，此人長期贊助加特康比賽和其他練習馬賽。

　　梅達蓮在婚後仍然經營事業，幾家彩色雜誌也紛紛找她上班。成為知名人物之後，她的生活有快樂也有不便，她在一九九二年五月三日生了第一個兒子阿拉斯泰‧亞當(Alastair Adam)之後，決定賣掉服裝店。當克威‧李德與洛伊-韋伯發生爭吵時，善解人意的梅達蓮還特地邀請馬森過來與洛伊-韋伯一敘，提供高見。

　　克威‧李德原本計畫購買羅德‧萊頓(Lord Leighton)的雕像《運動健將與蟒蛇摔角》(Athlete Wrestling with a Python)，但交易沒有談成，和洛伊-韋伯的友誼也宣告破裂。不久之後，洛伊-韋伯喜歡上正在拍賣的米雷(Millais)的名畫《寒冷的十月》(Chill October)，並請求馬森為他標購此畫。馬森不辱使命，很快後便取代克威‧李德，成為洛伊-韋伯的藝術顧問。馬森是全職的專業人士，在詹姆士街擁有多家畫廊，在全世界認識許多藝術家，洛伊-韋伯現在終於找到了藝術專業指導。就在他和馬森

194

決定合作的同時，剛好遇上英國經濟不景氣，因此許多一流的名畫紛紛浮出抬面。

　　梅達蓮對鄉村生活的熱愛，加上她好客的個性，使得辛蒙頓別墅的生活全面改觀。洛伊－韋伯越來越陶醉在悠閒的鄉村生活中。梅達蓮和莎拉二都鍾愛車子。莎拉喜歡大型保時捷跑車。洛伊－韋伯送給梅達蓮的是鮮紅色的大型賓士敞篷車。洛伊－韋伯喜歡貓，而梅達蓮喜歡狗，她養了傑克·羅素(Jack Russell)與多明諾(Domino)兩隻狗，牠們搶先在洛伊－韋伯上床之前，就鑽進被窩陪伴梅達蓮。

　　和洛伊－韋伯相處並非易事，一位備受洛伊－韋伯欣賞的同事形容，洛伊－韋伯有著雙重性格，意指他不管對任何人或任何事全憑情緒而定，但了解藝術家的人就知道情緒起伏正是成為傑出藝術家的重要因素。一個性情爽朗，處事理智的女孩子如何跟這樣一個大男人朝夕相處？

　　「他是個很難相處的人，因為他總是給自己太多壓力。有時候他只要放輕鬆就能解決許多事，但他總是盡一切所能將事情鬧得雞犬不寧。就算他能夠以和平的方式達到同樣的結果，也絕不甘心息事寧人。他天生有一種本領，能夠將事情複雜化，他老是從悲觀的角度來看事情。但他絕無惡意，也從未傷害過任何人。」

　　馬克斯威爾(Robert Maxwell)肯定對洛伊－韋伯造成了傷害。他仍與出版過他傳記的歐魯出版社打官司，而歐魯出版社隸屬於真有用公司。一九八九年十月，馬克斯威爾以黑函勒索洛伊－韋伯，威脅要公開他在夜總會與別的女人跳舞的照片。雖然這一切都是空穴來風，但洛伊－韋伯卻不想引起醜聞，所以在一九九一年四月時，他邀請馬克斯威爾到梅菲爾的馬克俱樂部用餐，並請了梅達蓮與她的父母作陪。洛伊－韋伯還記得這個食量驚人的大騙子，趁著別人在吃飯的時候多點了好幾道菜。

　　根據馬克斯威爾的傳記作者湯姆·包爾所敘述，馬

克斯威爾在晚餐時的態度從愉快變成咄咄逼人，他要求十萬元英鎊和湯姆‧包爾的正式道歉。真有用公司的董事比爾‧泰勒與凱斯‧泰納告訴洛伊－韋伯要立場堅定，不要屈服在馬克斯威爾的無理要求下。麥坎納建議洛伊－韋伯與馬克斯威爾達成協定，要求馬克斯威爾答應以後不要再來打擾洛伊－韋伯的生活。

泰納現在回想當時，表示其實雙方都沒有得逞，因為洛伊－韋伯反悔了，馬克斯威爾在最後一刻也改變了他的要求，他要對方認錯並道歉。十月時，真有用公司和湯姆‧包爾已經準備好要與馬克斯威爾對簿公堂，包爾被叫到真有用公司在希臘街的辦公室裡，麥坎納問他為什麼不該放棄。

洛伊－韋伯和公司全體同仁絕不畏首畏尾的立場十分堅定。湯姆‧包爾在月底到蘇俄進行採訪，一九九一年十一月五日突然傳來馬克斯威爾的死訊。他在搭乘豪華遊艇的時候在甲板上神秘失蹤，消失在大西洋中。他死後遺臭萬年，為後人所不齒。

這是洛伊－韋伯第二次因狡詐的對手意外死亡而度過危機。在談判中，每件事都攤在枱面上說，與陰險的馬克斯威爾對抗時，他許多事情都不願掀開底牌。但真有用公司一直光明正大地應付問題，對於馬克斯威爾的離奇死亡，他們問心無愧。

195

9
《日落大道》

這是一齣很棒的戲劇，
我大膽結合樂器與電子混合音樂，
創造出氣勢非凡的音樂。
樂隊的規模不大，
但聽起來陣容浩大。

對任何創作者來說，能夠擁有自己作品的版權是一件再理想不過的事，但這往往是一種奢求，作品版權通常都屬於別人的。一九九〇年代初期，洛伊－韋伯排除萬難，奪回他早期作品的版權。至於他的下一齣大型音樂劇，完全由洛伊－韋伯的公司一手製作，不假他人之手。

提姆·萊斯和洛伊－韋伯在認識史汀伍之前，就將《約瑟夫與神奇彩衣》的版權以一百基尼的代價，賣給獨立的諾凡羅唱片公司。後來諾凡羅公司被格瑞那達電視台併購，洛伊－韋伯便努力與格瑞那達電視台總裁丹尼斯·福爾曼(Denis Foreman)保持友好關係，隨時提醒他一齣小小的戲劇也能成為公司的一大資產。當格瑞那達電視台在未告知洛伊－韋伯的情形下私自賣掉諾凡羅公司時，洛伊－韋伯怒不可遏。八〇年代買下諾凡羅公司的是一家小小的萃斯電影公司。就在萃斯電影公司紛紛賣出旗下產品版權之時，

他們也找上洛伊－韋伯，問他是否願意買回《約瑟夫與神奇彩衣》的版權。

　　雙方順利達成協議，泰納以一百萬英鎊的價格完成交易，事後，提姆・萊斯大發牢騷，說他沒有分到應得的權益。真有用公司董事會一致認為提姆・萊斯已經辭去了董事的職務，而且在臨走時領了不少錢，不該得寸進尺。洛伊－韋伯則表示主動放棄投票權，洛伊－韋伯並沒有發表書面宣言，但提姆・萊斯的想法其實不無道理，他認為只要作品是由他和洛伊－韋伯共同創作的，他就有權利分到一半的版權。但洛伊－韋伯並不同意這想法，幾經思量後他決定，如果提姆・萊斯可以拿出真有用公司付給萃斯一半的價錢，就答應提姆・萊斯的條件。

　　當真有用公司擬妥合約，準備簽約時，提姆・萊斯卻臨陣脫逃，因這齣劇的價碼高得嚇人，非提姆・萊斯所能負擔。幾個月之後，《約瑟夫與神奇彩衣》以嶄新的面貌在倫敦的帕拉迪恩劇院重新推出，以一流的聲光與燦爛的舞台吸引觀眾。澳洲電視連續劇《鄰居》(Neighbors)的紅牌小生、也是青少年偶像傑生・唐納文(Jason Donovan)，首度跨足音樂劇，為票房打了一劑強心針。提姆・萊斯眼見過去的一齣小劇如今聲勢驚人，馬上見風轉舵，要回他一半的版權，但麥坎納表示：《約瑟夫與神奇彩衣》現在身價已不可同日而語。真有用公司的大股東寶麗金公司則一致否決了提姆・萊斯的要求。

　　提姆・萊斯私底下向伊蓮・佩姬大吐苦水。她一想到提姆・萊斯與洛伊－韋伯的性格差異，便不禁莞爾，但她不願介入兩人的戰爭。「提姆・萊斯大部份的時間都給人活潑開朗的感覺，但有時候他只會將眼淚往肚子裡吞。他這次受到的傷害一定很深，也一定很難過。但藝術家之所以能創作靠的就是敏感的神經，他也不例外。」

197

這件不愉快之事顯示出，原本單純的好搭檔，隨著時空變遷，兩者的關係演變到水火不容的地步。

在全世界各國各級學校和巡迴表演中，《約瑟夫與神奇彩衣》是最常表演的劇目，耗資一百五十萬英鎊製作的《約瑟夫與神奇彩衣》，在一九九一年六月創下二百萬英鎊的預售票收入，並且持續增加中。由舞台演員共同錄製的唱片迅速衝到排行榜第一名，整張唱片在傑生·唐納文趣味橫生，充滿加勒比海風格的《美夢成真》領軍下氣勢如虹。在一九九四年一月此劇輝煌落幕之前，票房已經打破帕拉迪恩劇院有史以來的記錄。在大西洋彼岸的美國，聲勢同樣驚人。

和《Topsy》一樣，此劇不斷精益求精，米爾頓·舒曼(Milton Shulman)以一句「無性生殖」，來形容此劇單憑簡單的劇情，就可創造出無窮的變化。當年此劇在柯樂大廈上演時，僅有二十分鐘長，它首先移師愛丁堡劇院，長度增加為四十分鐘，又搬到倫敦西區，全長為一小時，最後延為二小時，導演史蒂芬·派洛特與舞台設計師馬克·湯普森(Mark Thompson)編排出劇力萬鈞的盛大場面。舞台設計師馬克·湯普森過去靠補助金支持的劇院工作，在歌劇舞台上累積多年紮實經驗，後來轉戰音樂劇。

《約瑟夫與神奇彩衣》雖然生動有趣，但過多的布景反而無法突顯此劇的內涵。史蒂芬·派洛特原本想為傑生·唐納文在帕拉迪恩劇院打下基礎，他和湯普森，都不敢相信此劇竟然受到當紅電視節目《倫敦週日夜晚守護神》的垂青，將精彩畫面安排在片尾高潮，令觀眾看得目不轉睛。

全劇由一座金碧輝煌的金字塔揭開序幕，外觀像一本大聖經，一群行動快速、裝腔作勢的牧羊人從開口竄出，一具具包裹在厚呢料的埃及木乃伊，彷彿從大英博物館甦醒，重回人間，舞台可以看見人造填充羊隻、旋轉雕像、

一群穿著白色塑膠短裙的奴隸，在地中海歌聲中飽受折磨，精疲力竭。傑生‧唐納文戴著一頂金黃色假髮，腰間繫著白布，氣宇軒昂。導演故意讓他保持高貴的形象，才不會使歌迷失望或招惹批評，傑生‧唐納文認為金色馬車不足以顯出約瑟夫升空的神聖美感，於是別出心裁，將身體繫於平台，由弓箭發射到包廂，彩虹斗蓬拖曳在身後，感覺就像強風中猛力撐開的大帳篷。

　　史蒂芬‧派洛特視此劇為提姆‧萊斯與洛伊－韋伯的代表作，清新流暢的風格令人眼睛一亮。他對這組黃金組合的才華欽佩不已，希望兩人聯手為旁白者和約瑟夫打造一首二重唱，派洛特表示，「劇中有一處為轉折高潮，我希望這兩位音樂家合寫新歌，表現約瑟夫的情緒起伏，可惜我未能說服他們兩人。」

　　導演以直接而溫馨的手法為《約瑟夫與神奇彩衣》注入新生命，提姆‧萊斯在聽到製作錄影帶的構想後，信誓旦旦地要為此劇寫下新歌，交由唐尼‧奧斯蒙主唱。「這齣劇重新推出後，反應非常熱烈。我可以坐在台下，忘記是作詞者的身份，陶醉在此劇的情節中。」由此劇在帕拉迪恩劇院賣座長紅的事實證明，洛伊－韋伯嚴格要求品質的苦心沒有白費，他親口形容：「品質是一齣劇的命脈。在嚴格的標準下，我們可以隨意增加情節，好似一座穩固的傘架，放上再多的傘也不怕。」

　　除了歌舞童話劇以外，帕拉迪恩劇院從未上演過這麼精彩的戲劇，洛伊－韋伯在此劇上演之前，很擔心它會不會賣座。結果證明他多慮了，此劇為導演和舞台設計師帶來豐厚的收入，下檔時，扣除支出後的淨利，高達四百萬英鎊。大部份的盈餘都進了帕拉迪恩劇院後台老闆史多摩斯集團的口袋，在赫姆斯死後，史多摩斯集團答應真有用公司出脫真有用公司的股票，換取大量現金。

　　洛伊－韋伯下一齣大型戲劇《日落大道》於一九九二

年在辛蒙頓音樂節打頭陣，由莎拉·布萊曼擔任主唱。同時，洛伊-韋伯和布萊克通力為巴塞隆納的奧林匹克運動會寫下開幕曲《一生的朋友》(Amigos para siempre/Friends for Life)。從她深情的演唱來看，此曲象徵她與洛伊-韋伯的新關係，兩人的感情昇華，默契依然存在，此曲由她和西班牙男高音卡列拉斯合唱。

　　一九九二年年底，真有用公司買下位於斯特蘭德街，屬於詹姆斯·奈德藍旗下的艾德菲劇院一半的股份。這家劇院歷史輝煌，內部的裝飾藝術可追溯至一九三〇年代。當時的劇院經理人柯克倫(C. B. Cochran)推出潔西·馬修(Jessie Matthews)主演的《長青樹》，此齣音樂劇由班尼·拉文(Benny Levy)編撰，歌曲由羅傑斯與哈特創作。真有用公司斥資一百五十萬英磅重新裝潢劇院，以潔西·馬修的名字為前排座位席命名，並在四週的牆上掛起許多紅星的照片。

　　洛伊-韋伯盼望創作一齣戲劇，好讓莎拉·布萊曼追憶她所崇拜的潔西·馬修。羅傑斯對潔西的賞識一如洛伊-韋伯喜愛莎拉，因此洛伊-韋伯對潔西有一種說不出來的感情。有一天早上，英國廣播公司正在為《艾薇塔》宣傳，洛伊-韋伯和潔西女士上同一個電視節目。洛伊-韋伯沒有查覺身旁那位女士就是潔西，直到他護送她到斯特蘭德街，經過查令十字及艾德菲劇院時，才猛然驚覺。

　　「天哪！」洛伊-韋伯大叫：「妳就是那位過去紅極一時，緋聞纏身的女星（她愛上與她合作的男星蘇尼·哈爾。哈爾和前妻女星伊芙琳·藍音(Evelyn Laye)的離婚官司是英國高等法院處理過最轟動的案件。法官形容伊芙琳為「最令人討厭的女人。」）……我能請您吃一頓晚餐嗎？」她不耐煩地表示她不想討論這個話題，隨即消失在地下車站內。一九八一年，癌症病魔奪去了她寶貴的生命，這位一代巨星在臨終前孤獨悽涼，被人遺忘。

　　八年後，莎拉・布萊曼在辛蒙頓音樂節上演出一段以潔西為主題的故事。不久後，電視綜藝節目為英國知名音樂劇藝人製作特別節目，莎拉・布萊曼以甜美的歌喉詮釋潔西的暢銷金曲《在天花板起舞》(Dancing on the Ceiling)，掀起全場熱烈的掌聲。坐在觀眾席上的洛伊－韋伯離伊芙琳不遠，她氣沖沖地大吼：「這個婊子陰魂不散，又回來煩我了嗎？」

　　潔西不是諾瑪，她向命運屈服、洗盡鉛華，與世隔絕。洛伊－韋伯巧遇潔西，正如在比利・懷德(Billy Wilder)的名片《日落大道》中，喬在無意間認識一位沉迷於昔日光輝，積極籌備復出的過氣老牌女星一樣。

　　洛伊－韋伯在一九七〇年代早期，第一次看到這部一九五〇年的黑白電影後便產生了靈感，之後這個計畫在他心中縈繞多年。當他問起電影版權時，才發現原來擁有電影版權的派拉蒙電影公司已經將版權賣給普林斯。當桑坦婉拒編寫工作後，普林斯便邀洛伊－韋伯共同合作，將諾瑪塑造成一九五〇年代美艷的桃樂絲・黛(Doris Day)。洛伊－韋伯不喜歡這種想法，暫時將此方案置之不理。他找了提姆・萊斯商量此事，但提姆・萊斯不喜歡老牌巨星重回電影公司拍片的故事。至少，和艾薇塔還沒有當上總統就死於癌症的故事比起來，《日落大道》實在不具吸引力。

　　幾年後，洛伊－韋伯在構思《歌劇魅影》時，邀漢普頓共進午餐，問他是否有興趣與自己合作。漢普頓覺得這個點子枯燥乏味，並預測它一定會失敗，不料他又告訴洛伊－韋伯應該如何取得《日落大道》的版權，好請英國國家劇團的大衛・龐特尼(David Pountney)撰寫劇本。

　　漢普頓一再堅持，如果不是作詞家的身份加入的話，一切免談，而當時布萊克已經動手寫了歌詞，於是漢普頓採納洛伊－韋伯的建議，與布萊克約定見面，兩人相談甚

歡，決定共同創作劇本與歌詞。布萊克沒有寫劇本的經驗，漢普頓則從未寫過歌詞，但在年輕時曾寫過詩，也翻譯過他最欣賞的法國象徵派詩人藍波(Rimbaud)和魏爾蘭(Verlaine)的詩集。

202

　　由於漢普頓正在為電影寫配樂，他只能投入部份時間在《日落大道》上。布萊克和漢普頓達成協議，每個月的第一個星期到洛伊-韋伯位於法國費洛角的豪宅中共同創作。在傍晚時分將成果交給洛伊-韋伯過目……洛伊-韋伯已經譜好大部份的曲，只剩下一幕戲未完成。在這幕戲中，諾瑪觀賞過去自己演的電影，兩人請洛伊-韋伯為電影開頭譜曲，洛伊-韋伯只花了一個晚上就完成動聽的新曲《做夢的新方法》(New Ways to Dream)。

　　漢普頓喜歡創作時的自由感，在既有的音樂架構下填詞，比一個人在黑暗中摸索要輕鬆得多。布萊克對新同伴的表現刮目相看，「他是個很聰明的人，當他走過來喝杯茶時，不難發現他信手拈來就是荷蘭哲學家斯賓諾沙(Spinoza)的詩。他的論點是當你在創作一部具代表性的劇本時，千萬不可馬馬虎虎。他一眼就看出劇本有完美的架構，他的歌詞將戲劇意境表達得淋漓盡致。幾首熱情激昂的歌曲，像是《彷彿我們不曾說再見》(We Never Said Goodbye)以及《完美的一年》(The Perfect Year)皆是他的精心傑作。」

　　他們兩人求好心切。一九九四年芭芭拉‧史翠珊在紐約的麥迪遜廣場花園舉辦巡迴演唱會首場表演，布萊克為了感謝她演唱《只要看一眼》這首歌曲，特地修改歌詞：「只要看一眼，我就會發出如火焰般的光芒，重新經歷昔日光輝。」這首單曲也打進了排行榜。漢普頓也為那些好萊塢摘星族寫出主題旋律。在第二幕劇情進入高潮時，他為醉生夢死的喬寫下主題曲《日落大道》。

　　《好萊塢傳奇》觸發了他的靈感。離奇的際遇、糾葛

的情感、緊張的關係牽引出強烈而華美的旋律。男主角唱出他做夢都想不到的際遇：「我來此地是為了成名，希望我有個游泳池，並在華納公司有個車位。但一年後，我卻被困在發出惡臭的單人房，牆上壁紙剝落……日落大道，永遠佔據頭條新聞的日落大道。來到這裡只是跨出了第一步。日落大道，人人都想出人頭地，你一但成名就要再接再厲。」

歌曲的架構建立在幾個主要的環節上。布萊克表示洛伊－韋伯已經譜好了曲，也很清楚歌詞要表達的意境，「他不一定要寫暢銷金曲，但歌詞要能融入劇情。稱他為作曲家並不正確。約翰・柏利（John Barry）和亨利・曼西尼（Henry Mancini）兩人都是單純的作曲家，但洛伊－韋伯是戲劇文學家，他不只會彈奏歌曲給你聽，他會告訴你歌曲和內涵，舉例來說，在《日落大道》中諾瑪從樓梯頂端望著喬（洛伊－韋伯全神貫注，彈奏鋼琴），諾瑪轉過身，旋律驟然變成為 G 小調，洛伊－韋伯再彈幾小節的前奏，逐漸進入歌曲的主旋律。他在腦海中已經想好了每一個動作，每一段音樂。」

另一位有意角逐女主角諾瑪的熱門人選是梅莉・史翠普。她在辛蒙頓音樂節試演時坐在觀眾席上，佩蒂・路邦生動的演技令她熱淚盈眶，她一方面被劇情感動；另一方面或許是意識到體力難以負荷此角的演出。佩蒂・路邦在倫敦西區舞台上的表現令人激賞，劇作家維克特・大衛（Victor David）形容她「冷峻中帶著活力，豐潤嘴唇靈巧柔軟，歌聲令人心碎。」

後來佩蒂・路邦順利獲得女主角的位子，雖然我們還是很難理解，沒有化上老妝的美麗女星，為什麼會讓喬強力排斥與她上床。當然，諾瑪無論在音樂劇或電影中都承認她已經五十歲了，電影中有一句貼切的台詞：「五十歲並沒有錯，錯的是你想演二十歲的角色」。在音樂劇中

被改為：「承認自己的年齡並沒有錯⋯⋯」為什麼？洛伊－韋伯說在好萊塢每個過氣名星都已經超過五十歲，他要保留一點想像空間給觀眾。

　　劇上最驚悚的部份，是諾瑪先是以物質享受去誘惑喬這個年輕的小白臉，又叫他遞送一份不可能被採用的劇本。她是個年華老去、性情古怪、沉迷於昔日幻夢的老女人。有一位劇院導演曾對我說：「我一定會找佩蒂‧路邦來演。她以渾厚的歌聲展現生命力，舞台不需要套用電影手法。」佩蒂‧路邦的表現的確可圈可點。　在所有洛伊－韋伯一手提拔的音樂劇天后中，佩蒂‧路邦的咬字最清晰，音域最寬廣，能在唱高音時展現鮮明、夢幻般的音質。

　　樂評馬特‧沃夫(Matt Wolf)形容佩蒂‧路邦所飾演的艾薇塔，有著「萬種風情，睥睨天下的氣勢」，這正是伊蓮‧佩姬與電影中的瑪丹娜所缺乏的。為了避免她飾演架勢十足、身材發福的老女人可能引起的批評，沃夫率先下了註解：「她彷彿走在一條緊繃的繩索上，一端是騷首弄姿，戲劇效果十足，另一端是歷盡滄桑，令人感慨萬千。」

　　《日落大道》幾乎可說是《歌劇魅影》的翻版，另一位俗氣卻有才情的老女人眼睜睜地看著喬和他的編劇搭檔貝蒂墜入愛河，而醋勁大發。喬和貝蒂的關係正如克莉絲汀與拉奧的關係，豪華的歌德式建築好比魅影的秘密居室。在《日落大道》中，年輕戀人不是藉由歌劇抒發愛情的痛苦與絕望，而是到史庫華(Schwab)的雜貨店，在搖擺音樂與爵士樂的帶動下，釋放熱情與活力。

　　《日落大道》中除夕夜的兩處場景，是個鮮明的對比：一處朝氣蓬勃；另一處死氣沉沉。諾瑪在豪宅內舉行盛大的派對，沒有客人，只有喬與諾瑪互相摟著，跳起哀怨的探戈。喬在惶恐中逃到另一處熱鬧狂歡的派對，和他同年齡的朋友在一起。這一群人不是寒酸的演員，就是剛出道

的作家和失業的作曲家。大家唱出新年新希望：「我們將
會在中國戲院前的人行道留下我們的手印。」

　　當此劇就要進入艾德菲劇院時，管弦樂團出現了騷
動，大夥兒在籌備期間意見不一。真有用公司告訴洛伊－
韋伯，這次他們不需要最得力的音樂指揮大衛・柯倫，令
柯倫忿忿不平。他喜愛《日落大道》電影中的音樂，也知
道如何在舞台上發揮音樂特性。

　　「這是一齣很棒的戲劇，我大膽結合樂器與電子混合
音樂，創造出氣勢非凡的音樂。樂隊的規模不大，但聽起
來陣容浩大。」音樂製作到最後，洛伊－韋伯發現他還是
少不了柯倫，這使他心中舒坦不少，立即簽下合約。但很
不幸的是此劇在連續上演三年之後，並沒有回收當初的投
資。

　　柯倫除了與真有用公司發生口角以外，平日是位謙
沖有禮、不擺架子、容易協調的好夥伴，對洛伊－韋伯更
是讚不絕口：「是他督促大家完成此劇的，不是嗎？我覺
得他最大的貢獻，是將音樂劇整合起來。大家不難發現此
齣音樂劇帶有歌劇恢宏的氣魄。一首歌的開頭旋律重複出
現，形成另一首歌的第八小節。旋律編排有條不紊，連結
得天衣無縫」。《日落大道》完全證明了洛伊－韋伯的實力。

　　漢普頓起初對於南恩，和舞台設計師納皮爾所計畫
的浩大場面心存懷疑。「我們沒有對立，只是意見相左。
洛伊－韋伯很高興我有別的看法，他給我機會好好解釋。
他也鼓勵南恩提出建言，有些想法很實用，有些則不然。
整個排演過程好像在拍電影，一大群人七嘴八舌，鬧哄哄
的，一點也不好玩。」

　　「幾經嘗試之後，洛伊－韋伯說製作人應該換成別人，
他覺得身兼兩職實在太累了。我們投入的資金越來越多，
獲利的希望越來越低，大部份的錢都花在布景道具上。製
作群過份自信，根本不在乎預算節節攀升。真有用公司是

此劇唯一的製作人。公司盈餘屢創新高,艾德菲劇院的預訂門票收入朝五百萬英磅邁進,令人咋舌。 」

排練過程中發生了阻礙,十噸重的場景道具竟然自動移位。工作人員發現控制水壓的電子活塞,對屋外的每一輛計程車、摩托車、甚至手機都發生感應,因此首演日期順延十三天。工作人員花了鉅額費用才將問題徹底解決。

經過一番折騰,此劇終於準備就緒。首演延至一九九三年七月十二日,聲光無比璀璨,氣勢非凡。主題曲自樂隊群中流洩而出,盪氣迴腸。煙火從沼澤中噴出,美侖美奐,喚起人們對柏利《金手指》(Goldfingers)主題曲《華沙協奏曲》和柴可夫斯基名曲《悲愴交響曲》的回憶。此曲的和弦緊密交織,呈現鮮明的特色:第一次聽到洛伊-韋伯美妙的旋律,就有一種似曾相識的感覺,繞樑三日而不止。音樂中透露出幽冥、慍怒、暗諷、痛苦、絕望的複雜情緒,也迴盪出洛伊-韋伯《安魂曲》中悲慟的《Ingemisco》。

諾瑪壯麗雄偉的華宅由納皮爾所設計,有著巴洛克大教堂的風格,散發出詭譎的氣氛。挑高的大門口與居室可見摩洛哥式拱門、風琴、燭光,故事的楔子是一隻死猴子。喬在路上被一群討債者追逐,要取回他的車子。諾瑪以為喬是埋葬死猴子的工人,管家以為他拿小棺木來。喬以押韻的對白回答如果小猴子沒有死,他一定會好好問它諾瑪是誰。

佩蒂・路邦唱出此劇最有名的插曲《只要看一眼》。她戴著墨鏡、亮質女帽、絲質披肩,陶醉在當年的盛名中,語氣顯得忿忿不平。諾瑪是根據電影中默劇女皇葛蘿利亞・史璜生而改編的人物。諾瑪認為自己仍然是大明星,只是藝術格調每況愈下,電影格局變小了。

提姆・萊斯提出他的觀點。他認為此劇雖然改編自電影,劇本卻編寫得十分成功,「如果從諾瑪的角度來看

事情就更有趣了。我們只聽見喬的說詞，飛車追逐事件可能是喬編的謊言。他為了要認識諾瑪，故意闖入她家。你可以用完全不同的角度來詮釋同樣的電影情節，就像我們在《萬世巨星》中，故意跳脫聖哲的觀點，以猶大的眼光來主導耶穌受難的過程，產生另類的效果。」

編劇曾嘗試加入輕鬆的情節，但效果不佳。例如有一場諾瑪試穿衣服的戲，她模仿卓別林打扮成小丑，又在第二幕和一群按摩師穿同樣的衣服。劇本在上演期間經過不斷修改，保留最佳部份。洛伊－韋伯首開先例，所有人員在倫敦演出兩週後，忽然喊停，全部人馬移師洛杉磯。此時的劇本已去蕪存菁，全劇風貌更加討好。

和《歌劇魅影》、《愛的觀點》一樣，《日落大道》描述的是一場關係緊繃、沒有結局的愛情故事。諾瑪癡人說夢，為了重返影壇，她自取其辱，步上毀滅之路。在音樂劇的結尾，她在公眾面前假髮散落，和魅影艾瑞克的面具被揭下一樣，露出醜陋的真面目，這群渴望被愛的怪人心情其實是一樣的，你能夠從一氣呵成的音樂中，體會到怪人的野心勃勃。

為了配合喬和貝蒂在電影公司後車場互訴衷曲的一場戲，洛伊－韋伯創作了一首深具羅傑斯與漢默斯坦風格的男女對唱情歌《深陷情海》(Too Much in Love to Care)，旋律雖然欲言又止，但無疑是條精緻好歌，條理分明、歌詞精妙、情感豐富、令人感動。

《日落大道》歌曲的細膩柔美，要歸功於作曲者大膽採用五度音程為開頭，再擴張為四度音程和七度音程。和諧的曲調將女主角年華老去卻風韻猶存，風光不再卻生活富裕的虛幻形象，刻畫得入木三分。在電影當中，葛蘿莉亞·史璜生以「諾瑪」一角演出她本人的寫照。除了她，還有其他默劇時代的巨星粉墨登場，例如飾演男僕人邁斯的資深大導演史多漢(Eric von Stroheim)；戲份不多，

207

飾演華納的巴斯特‧基頓(Buster Keaton)，他在西席‧迪米歐(Cecil B. Demille's)的《萬王之王》中演耶穌基督)，以及美豔紅星安娜‧尼爾遜(Anna Q. Nillson)。

馬克斯在令人意外的一幕中透露身份，陷入昔日好萊塢的回憶。他出奇不意地唱出主題曲，歌聲愈來愈高亢，音樂轉為大調，以對句唱出他對女主角的讚嘆：「我見過無數的偶像明星隕落，她是最偉大的巨星。」語氣中流露出對她無怨無悔的深情。他道出他是最偉大的導演邁斯‧約梅林，也是諾瑪的第一任丈夫。她在十六歲蔻荳年華便下嫁於他。他最終的任務是導完她的最後一場戲，他故意將華宅家中布置成片廠，好讓她以為自己重回電影公司，暫時重溫大明星的舊夢。

他大聲喊燈光、攝影機、開麥拉，諾瑪在樓梯頂端現身。燈光是前來採訪記者的照相機，造成虛幻的假象。她神智不清地說：「只有我們，攝影機，還有你們這些在黑暗中很棒的觀眾。現在，迪米歐先生，我已經準備好拍特寫鏡頭了。」

她天真的以為自己可以拍離奇電影《莎樂美》。她穿著鮮紅色的絲質華服，全身珠光寶氣，跌跌撞撞地走下樓梯，等著上場拍片，心中依然在生那個「臭小子」喬的氣。她面對死亡和掌聲，不管是那一種方式，只要能夠讓她得到更多注目的眼光就好。

佩蒂‧路邦緊緊抓住諾瑪神經質的性格，漫無目的飄流，一步步走向絕路，也將她的癡心妄想演得絲絲入扣。她活在幻境中，滿腦子想著如何擺出下一個姿勢，費盡心機復出影壇，積極爭取演出機會，但這一切終成泡影。她的一生如同坐雲霄飛車般，高潮迭起，最後以悲劇落幕，與真有用公司在製作過程中所遇到的風風雨雨不謀而合，而真有用公司卻因為此劇大發利市，財源滾滾而來。

10 進軍德國

《歌劇魅影》於一九九○年七月在德國上演，
觀眾踴躍預購門票，盛況空前，
但本地居民在政治及文化人士的聲援下強烈抗議，
首演晚上相當不平靜。
當晚觀眾遭到騷擾，警方戴著頭盔，
拿著鎮暴盾牌，抗議者包圍整條街和劇院入口，
雙方人馬形成對峙。

　　讓《日落大道》到紐約上演之前先在洛杉磯登場，主要有兩個目的。首先，洛杉磯是諾瑪的故鄉，可以勾起人們對她的回憶；第二，洛杉磯的評語可以淡化《紐約樂評》嚴苛的標準，至少可以阻擋他們一陣子。

　　事實上，紐約時報已經在倫敦發表了意見。法藍克‧雷奇擠在一大群樂迷中，到艾德菲劇院欣賞首演。他告訴他的樂迷們，佩蒂‧路邦的表現極不稱職，就像年華老去的諾瑪一樣缺乏魅力。

　　「葛倫‧克羅斯不是演員而已，」瑪姬‧史密斯如此讚譽：「她是台柱。」幾乎每個人都認定她與眾不同，包括曾與她合作過的克里斯多夫‧漢普頓也大力推薦葛倫‧克羅斯主演洛杉磯版的《日落大道》。製作群雖然知道她曾以《巴那姆》奪得東尼獎，但仍懷疑她的演唱實力，於是她飛到康柯特參加試鏡。

當葛倫‧克羅斯到達，洛伊－韋伯將漢普頓悄悄拉到一邊，說他在那天晚上安排了兩場晚宴：如果試鏡順利，大夥兒就到他在當地最喜歡的義大利餐廳。如果試鏡不順利，就請漢普頓和葛倫‧克羅斯到四季飯店。漢普頓好害怕他必須單獨面對葛倫‧克羅斯，向她解釋她為什麼無法勝任這個角色。試鏡結束後，他心中的一塊大石頭終於落下了，所有的人一齊到義大利餐廳慶祝。

葛倫‧克羅斯在洛杉磯的舒伯特劇院(Shubert Theater)登場，此地離日落大道只有一英哩，她以精湛的演技風靡全場，掃除了人們認為她不會唱歌的疑慮。她的歌喉雖比不上柏蒂‧巴克里、伊蓮‧佩姬或佩蒂‧路邦，但所有聽過她演唱的人，都稱讚她的唱腔是幾位音樂劇女王中最戲劇化的一位。

這齣劇經過修改以後劇情更加緊湊，雜貨店的一幕加入新歌《每部電影都是馬戲團》(Every Movie is a Circus)，陰鬱的氣氛令人戰慄。第一天晚上的慶功宴在電影《日落大道》的拍攝地點，派拉蒙電影公司的聲效舞台舉行。前來參加盛會的嘉賓包括雷根總統，因為飾演喬的威廉‧荷頓(William Holden)是當年他和南茜結婚時的伴郎。

就在此時，身在倫敦的佩蒂‧路邦接到消息，她原來在百老匯簽訂的表演合約無效。她在倫敦已經演出九個月，就在上演的最後一天，她決定勇敢地站出來，不再沉默。當時的狀況很危險，所以不能全然怪她。百老匯的樂迷在讀了法蘭克‧雷奇的評論後紛紛對她抱持懷疑的態度，相反地，葛倫‧克羅斯卻在洛杉磯所向披靡。

此劇在百老匯的製作成本高得嚇人，總共一千二百萬美元，派拉蒙電影公司投資的六百萬元就佔了一半。他們指定要葛倫‧克羅斯上陣，否則就要撤資。洛伊－韋伯以一句話來形容當時的狀況：「看似簡單，其實複雜。」

除非他堅持啟用佩蒂‧路邦，否則一切都很好辦。這次的情況和前次莎拉‧布萊曼被紐約拒絕的處境不同。換角風波在演藝圈屢見不鮮。

洛伊-韋伯現在回想當時，只說佩蒂‧路邦「給每個人添麻煩」，幸虧兩人未因此而反目成仇。當葛倫‧克羅斯在洛杉磯登場時，佩蒂‧路邦在倫敦「下台一鞠躬」，但派拉蒙公司視此為不確定的因素和潛在的風險。倫敦首演後洛伊-韋伯和女主角在勝利中互相擁抱的熱烈場面已成為過眼雲煙。洛伊-韋伯同意付給佩蒂‧路邦上百萬元的賠償金，並獻上一束鮮花，但絕口不提「道歉」二字，此舉令佩蒂‧路邦大罵洛伊-韋伯不但是冷血動物，還是「畏首畏尾的宿命論者」。

她在最後一場演出中奮力一搏。在唱完《彷彿我們不曾說再見》後道具忽然故障，二十分鐘的搶修過程中謠言滿天飛，說她要等到洛伊-韋伯雙手奉上一百萬元才會回到舞台上。「我告訴演員們：『我們在炙熱的光輝中出場，今天沒有悲情，只有勝利的喜悅。』我又勉勵他們，一邊強忍住淚水，一邊告訴大家不要難過。」

當葛倫‧克羅斯確定要在十一月到紐約的敏斯科夫(Minskoff)劇院演出後，工作人員必須另外找人接下洛杉磯的角色。換角過程比諾瑪復出的新聞更加勁爆，喧騰一時，彷彿是魅影得意洋洋地在幕後操縱一般。演出名片《我倆沒有明天》及《唐人街》的紅星費‧唐娜薇(Fay Dunaway)，預定出任《日落大道》的女主角，但在上演前一刻卻被取消。洛杉磯表演臨時喊停，全體人員收拾行囊，跟隨葛倫‧克羅斯到紐約闖天下。

事情的經過十分曲折。當費‧唐娜薇被徵詢是否有意願參加演出時，她欣然答應，並且努力學習唱歌。她前往洛杉磯貝爾飯店，在音樂指揮大衛‧卡迪克和洛伊-韋伯面前試鏡並順利錄取。她的表演令大家都很滿意，隨即

簽下合約。

　　隨著排練一天天過去，《日落大道》的歌曲一再降音，以配合費・唐娜薇的音域。七月五日的上演日期迫在眉睫，屈佛・南恩直言在兩個禮拜內，他不確定費・唐娜薇的歌聲「是否有十足的把握」。

　　洛伊-韋伯知道後不但震驚而且失望。一個星期之後，就發佈將洛杉磯表演正式取消這個令人遺憾的消息。真有用公司發表一篇「費・唐娜薇無法如先前所宣布的扮演諾瑪的角色」的宣言，引起軒然大波，費・唐娜薇決定告上法院。真有用公司的說法前後矛盾，互相推卸責任，沒有人敢說究竟是誰做的決定。費・唐娜薇為之氣結，提出強力反駁。洛伊-韋伯決定向媒體公開一份私人信函，指出他這麼做完全是為了她好，以免她受到樂評砲轟。

　　看過洛伊-韋伯的信之後，費・唐娜薇的律師憤而向洛杉磯高等法院，提出了一份三十七頁的狀詞，指控令洛伊-韋伯取消洛杉磯演出的真正原因，是財務不佳。洛杉磯每週的固定支出為六十五萬美金，在此劇連續上演六個月，場場爆滿的情況下，票房收入仍比原先投資的金額短缺六萬美元。他也聲稱結束洛杉磯的表演，全體人馬移師紐約之舉，可以省下重新訓練百老匯演員的費用。

　　律師的指控毫無根據，他們的片面之詞對真有用公司的信譽造成嚴重的打擊，對費・唐娜薇學藝不精的事實卻隻字不提。面對她的來勢洶洶，工作人員只能在一旁觀望真有用公司是否也能發威。是的，真有用公司決定予以痛擊。最後，費・唐娜薇發表個人宣言：「我希望本人是最後一個信守承諾，加入此人的表演團體，卻慘遭蹂躪，個人名望與事業受到打擊的藝人。」

　　真有用公司犯下大錯。他們在羅傑退出《愛的觀點》和佩蒂・路邦終止百老匯演出時，以謹慎的態度順利解決問題，但費・唐娜薇的訴訟案使他們大費周張。真有用公

司向法院呈上一份長達一百二十三頁的法律供述，不客氣地指出此事「牽涉到一位年過五十歲女演員的心態。」這場骯髒的角力只有一個合理的解決方式，那便是庭外和解，付出巨額賠償金（大約兩百萬美元）給費‧唐娜薇，雙方簽訂合約，今後不可再惡言相向。

這件糾紛成為大家茶餘飯後討論的焦點，嚴重破壞洛伊－韋伯心靈的平靜與身體的健康。他形容這件事是「生命中最黑暗的一段日子。」他說他幾乎想「辭職不幹」，這麼多是是非非令他心灰意冷。可是，禍不單行，家中又傳來噩耗。就在葛倫‧克羅斯到紐約隆重登場之前，他的母親因癌症病逝倫敦，享年七十歲。他在兩天後回家奔喪，對於母親未能親睹《日落大道》在國內所造成的盛況深表遺憾。

洛伊－韋伯深愛母親琴，她在兒子長大後所做的一切決定皆給予充分的支持。但長久以來，琴一直將注意力轉到約翰‧李爾，以及其他住在哈靈頓大廈音樂高材生的身上，母子之間的感情日漸疏遠，但兒子仍然稱讚母親堅毅的性格與腳踏實地的作風，她從未因為兒子功成名就而自命不凡，改變樸實的生活方式。

琴給人最鮮明的印象便是她身穿一件寒酸的米色大衣，戴著一付簡單的眼鏡，頭髮用橡皮筋隨便一綁，就跑來參加洛伊－韋伯的首演會。她的裝扮和一群身穿正式西裝的來賓形成強烈的對比；樸實的外表和喧鬧的舞台、熙攘的觀眾顯得格格不入。

《日落大道》在紐約揭幕之前，樂評又不甘寂寞地針對女主角發表看法，掀起一連串骨牌效應。言詞犀利的法藍克‧雷奇已經離開《泰晤士報》，留下的空缺由筆鋒較為柔和的大衛‧李察(David Richards)接替。在看過首演之後，大衛‧李察在報紙上給予洛伊－韋伯高度評價。他不但喜歡這場表演，更欣賞葛倫‧克羅斯：「此齣音樂劇

讓她展現生平最精湛的演技，多年後仍將為人所津津樂道……這位女星在舞台上勇於冒險，有時候不免給人孤軍奮戰的感覺，令人為她捏一把冷汗，但她的表現非常出色。」

諾瑪的詛咒陰魂不散，她的性格太具殺傷力，其復仇心遠勝過魅影。葛倫・克羅斯在三月休了十二天的假，真有用公司的紐約高級主管調整了票房數字，假裝門票收入減少。葛倫・克羅斯在知道此事後怒不可遏，寫了一封信給洛伊－韋伯，信中指出：「你和你的同仁讓我們這些演員覺得，你們在乎的只是錢。」

正如奧斯卡・懷德所言，得罪一位諾瑪很不幸，得罪三位諾瑪真是自討苦吃。洛伊－韋伯原可推諉說他完全不知道紐約發生了什麼事，但他勇於承擔責任，很快便平息這一場風波。公司相關的高級主管主動遞上辭呈，但洛伊－韋伯不僅原諒了他，還鼓勵他回到工程崗位。洛伊－韋伯和葛倫・克羅斯至今仍是無話不談的好友。

雖然《日落大道》在百老匯開始上映，就刷新紀錄，預售票收入突破三千萬美元，但此劇的演出時間卻不如《貓》和《歌劇魅影》來得久，這證明了法蘭克・雷奇所言不差：「看似萬能的《泰晤士報》樂評說話並非真的有份量。觀眾到頭來還是會選擇他們真正想看的戲劇。」真有用公司在經歷過千辛萬苦之後，終於發現《日落大道》的吸引力有其極限。

漢普頓等人認為《日落大道》屬於寫實劇，此劇對一群特定觀眾有強烈的吸引力。營運狀況良好的真有用公司相信《日落大道》將成為另一齣《歌劇魅影》。掌管財務大權的麥坎納，破除了布萊恩的保守作風，陸續授權給歐洲的戲劇製作公司，他藉由《歌劇魅影》的勝利，再加上新版《約瑟夫與神奇彩衣》所創下令人驚喜的佳績，使得真有用公司的盈餘節節攀升。根據一九九四年的資料顯

示，洛伊－韋伯的個人收入為一千二百萬英鎊，財產總值高達三億八千五百萬英鎊。

　　幸運之神也持續地眷顧真有用公司。他們遠赴加拿大和美國，前往授權的戲劇製作公司查帳，陸續傳回來好消息。這些公司的盈餘不是數十萬元，而是數百萬元。根據真有用公司在一九九一年與寶麗金公司所簽定的合約，以截至一九九四年的票房成績計算，真有用公司要付給寶麗金公司的錢數量不但越來越多，速度也越來越快。

　　當初寶麗金和麥坎納，都不相信真有用公司能夠締造如此耀眼的成績，但事實擺在眼前，公司藉由新版的《約瑟夫與神奇彩衣》確實達到了目標。在一九九五年會計年度結束之前，真有用公司宣布盈餘增加到四千六百萬英鎊，成長率為百分之八百。以任何標準來看，這都是一項驚人的成就。此時麥坎納正計畫大張旗鼓，在未來的五年內將公司規模擴充一倍。

　　前景一片大好，真有用公司決定獨立製作《日落大道》，並在不同的市場尋求與新劇院的合作機會。一九九五年，一棟耗資二千五百萬元，擁有玻璃外觀，一千五百座位的劇院，在萊茵河與梅茵河交界處的鄉村地帶正式完工。這棟建築物旁邊是一家擁有一百八十七間房間的複合式飯店，四周湖泊環繞，景色宜人。劇院四週是一片森林，位於高速公路盡頭，離法蘭克福只有二十分鐘的車程，由於地處偏僻，沒有人知道劇院的正確位置。今天洛伊－韋伯感嘆：「《日落大道》是一部偉大的戲劇，可是一但脫離高速公路的分佈網，就失去了魅力。它不像《星光列車》足以吸引各階層的觀眾。《日落大道》需要川流不息的人潮來帶動氣氛，它是一部典型的都會型戲劇。」

　　《日落大道》的發展計畫交由真有用公司新任的劇院分部經理凱文(Kevin Wallace)全權處理。凱文是愛爾蘭人，謹慎幹練，曾在真有用公司的瑞士及德國的分部任職。《日

落大道》的資金由一家大型連鎖飯店提供，飯店得到錯誤的訊息，以為此劇可吸引大批熱愛文化的觀光客。凱文過去一心從政，但後來在倫敦接觸戲劇學校，才毅然改變志向，投身劇院經營。真有用公司計畫購買並且管理歐洲劇院的雄心非常符合他的志向。

此時，在瑞士邊境之外的城市貝梭(Basle)，許多市區商人紛紛提供資金，為《歌劇魅影》興建劇院，他們將製作權讓給真有用公司。如果《歌劇魅影》賣座告捷，商人們打算上演更多洛伊－韋伯的音樂劇。（雖然《歌劇魅影》是在真有用公司與麥金塔錫的合作下完成，麥金塔錫在非英語系國家並不擁有製作權。）

未來遠景看好，只要投資興建的新劇院管理得當，一切就會步上軌道。一九九五年一月，所有人信心十足，認為《日落大道》會和一九八六年上演的《貓》、一九九〇年上演的《歌劇魅影》一樣，在漢堡大放光芒。《星光列車》的表現也相當突出，自一九九〇年在波查(Bochum)推出後，場場大排長龍。這三齣劇都授權給一位企業家寇茲(Fritz Kurz)製作，他所創立的史黛拉公司(Stella Company)在滿懷惡意、仰賴補助的劇院文化下，異軍突起，向大戰後的德國人證明了：音樂劇足以締造商業成就。

這三齣劇至今仍在上演中，然而，由真有用公司獨立監製的《日落大道》卻不復存在。我們可以做出二大結論：不是真有用公司高估了他們在德國的實力，就是真有用公司高估了《日落大道》的實力，最可能的情況是兩者皆是。事實證明，真有用公司的生存之道在於擁有並運用音樂劇版權，這種做法風險極高。在貝梭，由真有用公司獨立管理的《歌劇魅影》賣座並不理想，上演了兩年後由於「每周固定開銷負擔沉重」而結束營業，導致三百多人失業。

如果《貓》和《歌劇魅影》在漢堡不是由精明幹練

的企業家寇茲管理，後果可能不堪設想。當《貓》打入漢堡的市場之前，早已經在雪梨、紐約、東京、維也納、布達佩斯、奧斯陸、洛杉磯和多倫多這些城市席捲票房。

　　而德國的情況卻截然不同。在美國受教育，倫敦起家，來自史塔格特(Stuttgart)的企業家寇茲在德國孤軍奮戰，成為德國唯一的商業戲劇製作人。他說「在德國，你每上演一齣音樂劇就要蓋一家劇院。」他在一九七三年於巴黎大學的文理學院認識了史密斯，因而與真有用公司結下不解之緣。

　　寇茲從漢堡紅燈區羅普漢(Reeperbahn)出發，從政府手中接下一家破舊不堪，坑坑洞洞的輕歌劇劇院，這家劇院原本要改建為停車場，寇茲接手後不必付租金給政府。他向真有用公司保證與他們一條心，也將順利取得《卡特蘭》(Kattzen)一劇的製作權。他在德國申請三十條電話線，推動第一家接受信用卡付款的劇院，打破德國傳統式作法，以美國式熱鬧喧騰的廣告手法打響知名度。

　　洛伊-韋伯對於寇茲的經營手法一則以喜，一則以憂。當寇茲從理查・布蘭森(Richard Branson)之處包了一架老式螺旋槳飛機，載著洛伊-韋伯一行十二人到漢堡欣賞首演時，更加深了洛伊-韋伯的疑慮。機上連餐點服務都沒有，洛伊-韋伯既生氣又恐懼，加上麥金塔錫在一旁火上加油，使得洛伊-韋伯在飛機離地前就想逃之夭夭。但機上有一位寇茲的工作夥伴雷克林豪森(Peter von Recklinhausen)伯爵坐鎮，他作風強悍，封鎖了機上所有的出口，警告乘客飛機不能回頭。

　　憂鬱的作曲家洛伊-韋伯心情更加惡劣。當他們到達下榻的大西洋飯店之後，才聽到以前希特勒也是住在這家飯店。麥金塔錫大喊「希特勒睡過這裡」、「我們可以賠錢了事」只讓事情雪上加霜。他們馬上叫服務生拿食物到房間，在吃喝完畢之後，洛伊-韋伯和麥金塔錫跳上桌子，

左手指嗚住嘴唇，朝空氣中揮出右拳，把一股怒氣全數發洩在希特勒身上。

神情嚴肅的飯店經理帶著一批服務生進入房間，陪同這位音樂大師到更衣室換衣服，因為洛伊－韋伯受邀參加晚宴，卻忘了攜帶正式大衣。他心不甘情不願地參加歡迎酒會。首演終於開始，在香檳酒和冰淇淋的助興下，演出成績令他眉開眼笑，一掃過去幾天的陰霾。他對寇茲的辦事效率、行銷手法、管理能力佩服地五體投地。在倫敦，來自首都之外的觀眾，包括本國其他城郡以及大倫敦地區的民眾只佔百分之三十，在德國漢堡，外地觀眾卻佔了百分之八十。寇茲事先就看準這批觀眾，以誘人的廣告吸引他們不遠千里而來。

一個星期之後，真有用公司興高采烈地授權給寇茲在波查製作《星光列車》。波查是德國魯爾區(Ruhr)的一個小鎮，以二小時的車程範圍計算，潛在觀眾逼近二千萬人。儘管如此，他仍冒著被別人視為瘋子的風險。然而，有一流生意頭腦的寇茲（這就是他一枝獨秀的原因），事先就針對整個地區做好細密的社會及經濟評估，深知此區人心思變。

中央政府和市政府合力興建劇院，麥坎納負責監督施工，寇茲和麥坎納安排簽約事宜，根據倫敦的商業法則擬訂小額投資計劃。寇茲的弟弟負責銷售門票，將座位分配給許多代銷機構，代銷機構再將門票推到魯爾全區，甚至遠到比利時的學校、工廠、社區，所有的行銷網路皆依賴客戶重複訂位（如生日慶祝活動、公司旅遊等等），以確保此劇長年上演。甚至到了今日，《星光列車》在波查仍是體育團體最喜歡的活動，也是商務客人最佳的娛興節目。

魯爾區過去是傳統的鋼鐵及煤礦區，後來因為經濟蕭條及失業率升高，而逐漸沒落。政府希望將此區升級為

現代化社區，脫離工業時代的窠臼。《星光列車》就成為一股動力，至少象徵人民的願望，此劇所需要的雷射機器全部由一家當地工廠所製造。諷刺的是，《星光列車》以先進的現代電動火車和柴油引擎的動力及速度為背景，歌頌的卻是昔日蒸汽火車頭的輝煌時代。南恩和納皮爾利用全新的舞台空間，放置活動式坡道和圓形劇院，所有的演員圍繞在觀眾席四周溜冰，觀眾依個人座位決定參與多少。德國的亮麗演出有時甚至讓倫敦舞群汗顏。

洛伊-韋伯將《歌劇魅影》推向德國之時，曾引起社會極大的爭議。寇茲選定老舊卻風情萬千、熱情奔放的漢堡，重新修建舊芙蘿拉音樂廳(Old Flora)，他雇用過去建造波查劇院的工程師，但遭到強大的阻力。當地居民的抗議加上將「殺死寇茲」標語張貼在告示板上的暴力示威活動，逼他停止工程，讓施工地點留下一個大洞，寇茲的口袋也損失慘重。

寇茲憑著不屈不撓的精神，不顧強大的政治壓力，找到新的地點，也就是新芙蘿拉劇院(The New Flora)，此地是整個土地開發計畫的一部份，離四線高速公路只有幾百呎遠。此刻寇茲和他創立的史黛拉公司在百老匯投資八百八十萬元製作的戲劇《凱莉》(Carrie)一敗塗地，血本無歸，此齣音樂劇取材自史蒂芬·金的暢銷小說，但改編後的故事偏離主題，不合觀眾的口味。他起初在皇家莎士比亞劇團的贊助下試演此劇，一心一意要創造另一齣《悲慘世界》。

《歌劇魅影》於一九九〇年七月在德國上演，向拜瑞斯劇院暫借以華格納式唱腔為特色的彼得·哈夫曼(Peter Hofmann)出任男主角。觀眾踴躍預購門票，盛況空前，但本地居民在政治及文化人士的聲援下強烈抗議，首演晚上相當不平靜。隔天的漢堡報紙刊登了三頁的報導，因為首晚觀眾遭到騷擾，警方戴著頭盔，拿著鎮暴盾牌，抗議者

包圍整條街和劇院入口，雙方人馬形成對峙。安全人員請洛伊－韋伯由舞台後門進入劇院，但他拒絕了這項要求，甘願冒著生命危險，在一批暴徒之中突破重圍，勇敢地步入劇院。

在次年的一九九一年，寇茲離開了史黛拉公司。《凱莉》一劇讓史黛拉公司面臨財務危機，於是寇茲的合夥人，也是一位劇院經理人暨商人雷夫・戴爾（Rolf Deyhle）臨危受命，接掌史黛拉公司。從此刻起，史黛拉公司在史塔格特興建兩家劇院，一家劇院上演麥金塔錫的《西貢小姐》，另一家劇院上演迪士尼公司的《美女與野獸》，但這兩齣劇都不叫座，十年前的音樂劇全盛時期頓時成為過眼雲煙。

時代變遷是導致《日落大道》賣座不佳的原因之一，但更重要的是它失去了像寇茲這樣優秀的經營者。此外，真有用公司沒有網羅更多投資人也是致命的錯誤，他們為此付出慘痛的代價。此外，真有用公司與賭城合作蓋遊樂場的計劃胎死腹中。為了在各項投資案上分到更多的利潤，真有用公司阻止外人投資，使他們曝露在極大的風險中，一旦面臨財務損失便無力招架。

真有用公司以為《日落大道》會成為另一齣《貓》或《歌劇魅影》的想法純粹是一廂情願，不過，許多人仍然認為此劇是洛伊－韋伯最棒的音樂劇之一。泰勒注意到一種模式：「此劇一上演就造成轟動，而且獲得一致的好評，但它在上演九個月後便遇上瓶頸，匆匆下檔。觀眾的口碑雖好，但不足以維繫此劇的生命。《日落大道》並非老少咸宜，它不是一齣兒童劇，內容訴說的是一個複雜的故事，主角人物個性錯綜複雜，但對觀眾不見得有吸引力。」換言之，它是一齣「寫實劇」。

某些幸災樂禍的人在一旁聽到這個壞消息，譏笑洛伊－韋伯江郎才盡。由於洛伊－韋伯是公司所有戲劇的創

始者，他兼具藝術家與商人的雙重身份，兩者往往混淆不清。他沒有必要為此忿忿不平，但外界的閒言閒語對他的事業一點好處都沒有，媒體報導絕對會產生負面效應。

聽到報導後，馬克・羅森(Mark Lawson)連同理查・班森(Richard Branson)、傑佛瑞・阿瑟(Jeffrey Archer)馬上在《守護報》上提出善意回應：洛伊－韋伯象徵柴契爾時代熱門的通俗藝術。在他三齣最受人歡迎的音樂劇上，藝術價格與商業利益並重。「他和提姆・萊斯分道揚鑣之後所創作的戲劇，形成一種國際共通語言。他是第一個創立戲劇經銷網的人，授權別人製作他的戲劇。全世界各大城市的大街小巷都看得到可口可樂、麥當勞、CNN和洛伊－韋伯的戲劇。」

這種指責其實有其道理。真有用公司授權別人製作戲劇，也明確地訂下複製戲劇的標準與規定。當然，越來越多的報導強調這種推廣方式，樂評亦不客氣地指出洛伊－韋伯的戲劇越來越枯燥乏味，這種情形在過去不曾出現過。公司一手摧毀了製作高品質戲劇的形象，真有用公司在過去二年的盈餘超過三千萬英鎊，但好景不常，二年後公司面臨財務危機，對外宣布虧損一千萬英鎊，暴露出洛伊－韋伯既有藝術理想，又希望打造音樂劇王國，魚與熊掌二者不可兼得的窘狀。

在八〇年代，洛伊－韋伯和麥金塔錫的戲劇紅透半邊天，倫敦戲票代銷機構的數量邁入高峰，麥坎納卻一意孤行，改變銷售管道。他終止了與代銷機構的合作關係，事實證明，麥坎納的決定相當不智，代銷機構為求生存，紛紛轉向其他劇院，這對《日落大道》造成嚴重威脅。大量的戲票流向《西貢小姐》，使其票房起死回生，在代銷機構重新洗牌之後，《西貢小姐》的演出時間反而比上演三年半的《日落大道》還要久。

當《日落大道》首次上演時，伊蓮・佩姬以艾蒂絲

‧皮夫(Edith Piaf)一角迷倒觀眾，後來柏蒂‧巴克里（取代路邦演出）因病住院，由伊蓮‧佩姬代替幾個星期。她以絕佳的演技坐穩女主角的寶座，在倫敦演出九個月後，又到紐約登場數個月，這也是她第一次在紐約演出：「演戲很棒，一切都很棒，我沒有白等，觀眾為之瘋狂。如此佳績令我意外，也讓我受寵若驚。」她覺得《日落大道》的角色極富挑戰性，但歌曲的難度卻不像《艾薇塔》那麼高。

蓓圖拉‧克拉克(Petula Clark)是倫敦的最後一位女主角。一九九七年四月五日是演出的最後一天，艾德菲劇院前排擠滿了蓓圖拉‧克拉克的戲迷，為她加油打氣，觀眾席發出尖叫聲。蓓圖拉‧克拉克一度想命令那些起立鼓掌的觀眾坐下來。她的演技誇張低俗，穿上莎樂美的七彩舞衣時看起來活像男扮女裝的日本藝妓。

音樂在空中飛揚，響徹雲霄。合唱團的歌聲綿延不斷，勾起往日情懷，演出水準相較以往的表演有過之而無不及。此劇的音樂將永垂不朽，但隨著時間過去，演員的水準一落千丈，舞台效果也大不如前。一開始游泳池男屍浮起的那一場戲處理地很好；但電影公司後面停車場約會的那一場戲受限於場地，觀眾看不清楚全貌。它像是附帶的一場戲，不如以往有震撼力。第二幕的劇情發展很不順暢，好似魅影在苟延殘喘，過去佩蒂‧路邦和凱文‧安德生扣人心弦的演技已成追憶。

在謝幕時，蓓圖拉婉拒了戲迷的要求，不願重唱《市中心》(Down Town)這首歌曲的副歌。她很有風度地感謝所有演出人員的辛勞。屈佛‧南恩和漢普頓羞怯地從側面步上舞台，偏偏不見洛伊-韋伯的蹤影。屈佛‧南恩開始致詞，滔滔不絕地講了幾分鐘後，別人擔心他欲罷不能，不料他竟來個驚人之舉，向坐在正廳前座的佩蒂‧路邦致意。她笑逐顏開，接受如雷的掌聲。她來倫敦目的是為了參加

泰倫斯‧麥諾里(Terrence McNally)的新劇《名師課程》
(Master's Class)，擔任女主角瑪麗亞‧卡拉斯(Maria
Callas)，期待再次展現諾瑪那鬼魅似的無窮魅力！

11
現代主義與音樂劇

《萬世巨星》和《艾薇塔》，
同樣都是以無窮盡的節奏變換，
與混合式的拍子記號為特色，
在現代曲風與前衛的搖滾樂之間急促轉換

　　美國評論家喬・昆南(Joe Queenan)在一九九八年，
出版了一本殺傷力極強的娛樂叢書《紅龍蝦、白廢物、藍
珊瑚》(Red Lobster, White Trash and the Blue Lagoon)，
他在評論過一流的文化作品，如史特拉汶斯基的音樂、亨
利・詹姆斯(Henry James)的小說、黑澤明的電影之後，
有一天早上忽然覺醒，決定走訪低層次的通俗文化，將注
意力轉向廣受一般大眾所喜愛的文藝作品，諸如丹尼爾・
史提爾(Danielle Steel)、東尼・奧藍多(Tony Orlando)、
奧斯蒙(Osmonds)的書、小說和麥可・波頓(Michael Bolton)
的 CD、還有《貓》。

　　喬・昆南大膽進入被他形容為「魔鬼般乏味的洛伊-
韋伯的世界」，結果發現事實比他想像中的還要糟。他大
聲驚呼，雖然他很熟悉作曲家洛伊-韋伯「怪異的中生代
音樂」，但當他發現《貓》竟然糟到「遺臭萬年」的地步

時，他完全沒有心理準備。他不斷地說《追憶》的副歌讓他有種如釋重負的感覺，因為其他的歌曲都很難聽。

最傑出的戲劇評論家都肆無忌憚地批評洛伊－韋伯的音樂劇，只因為他的作品不投樂評所好。年輕的導演兼演員菲林‧麥德蒙(Phelim McDermott)在接受《獨立報》訪問時，聊到他曾根據史特魯‧威爾彼德(Struw Welpeter)的兒童寓言故事，編寫出一齣嚴肅而高水準的音樂劇。接著他又暢談他的想法，希望蓋一家即興表演劇院，創造新穎的「自傳式戲劇」，以觀眾的親身經驗為題材。他承認此舉有心理治療的效果。「我認為讓觀眾吐露心聲，能夠幫助他們治療心靈傷痛，這大概是為什麼心理治療大行其道的緣故。因為社會大眾不再聆聽別人的故事，人人都跑去看《貓》。」

你可以聽出他的話中帶刺。但《貓》這個故事，描述貓群選拔、拯救、慶祝的故事。旁白者的設計，是為了敘述艾略特詩集的背景，正如麥德蒙和他的同儕在共同創作的劇中加入「一位遭人遺棄，個性古怪的小孩寄人籬下」這樣的旁白，來敘述霍夫曼(Heinrich Hoffman)筆下不同的故事背景。史特魯‧威爾彼德和《貓》的差距在於風格，而非內容；在於對通俗文化的態度，而非故事的價值。《貓》所吸引的是廣泛的社會大眾，而史特魯‧威爾彼德只針對特定的觀眾。兩者之間真正的差異是一種普遍存在的心態，人們認為製作通俗的《貓》就會降低你的格調，有損你的名譽。

南恩低估了這個問題的嚴重性。當你的作品獲得大眾青睞時，多麼容易受人藐視：「我一聽到通俗主義這幾個字就興奮莫名，不斷思考我們如何能夠創作一齣淺顯易懂且寓意深遠的戲劇，我們似乎真的做到了。」他一語道破為何他的戲劇能歷久不衰。一窩蜂的日本觀光客前來觀賞《貓》的事實，完全無損此劇的價值與賣座，除了對喬

·昆南這群樂評來說之外。天真無知的觀眾一開始是被廣告和宣導吸引來看此劇,當他們一腳踏入劇院時,他們懂得分辨戲劇好壞,廣告再也起不了作用。

　　沒有一位知名音樂家比洛伊－韋伯更能突顯存在於高級藝術與通俗文化之間的可怕差距,這真是令人遺憾。他的作品太受人歡迎,勢必會引起評論家的輕視。評論家個個自以為是,用高出作品本身的標準去衡量別人。他們認為通俗戲劇是「受人鄙視的文化」,而音樂劇巨擘就是使人們生活、娛樂品質低落的罪魁禍首。這種觀點簡直到了氾濫的地步,一提到洛伊－韋伯的音樂劇就引來他人的輕蔑,不經大腦隨便漫罵一番,似乎只有這樣才能顯出他們的觀念正確。在一座正統歌劇及輕鬆娛樂並行的城市中,樂評難免抱持偏頗的態度,公開抨擊娛樂性較高的表演。

　　艾靈頓公爵(Duke Elllington)曾經說過世界上只有兩種戲劇:一種是好的,一種是壞的,這是洛伊－韋伯最喜歡的名言,但最令他心痛的,是樂評總是將他的音樂歸於第二種,連其他藝術家在進行音樂比較時也總不忘拿他的名字來嘲笑一番。這全是樹大招風的後果,他的成功引起別人的嫉妒,似乎他有今日的成就全是因為運用低劣的音樂手法缺乏戲劇內涵。他所創造的票房奇蹟幾乎令所有人將矛頭一致對準他。喜歡洛伊－韋伯的作品就代表你不夠「酷」,不夠有格調。

　　你在聽貝多芬的時候不可能沒有發現莫札特的影子,聽浦契尼時不可能不發現韋瓦第的影子,聽蕭士塔高維契時不會聽不到葛拉祖諾夫(Glazunov)的影子。音樂家普遍汲取前人的經驗。任何知名音樂家,無論有意或無意,必然會受到他所欣賞之音樂家的影響。史蒂芬·派洛特稱此為「老布拉姆斯現象」:布拉姆斯聽到別人說他的《第一號交響曲》聽起來像貝多芬,他從容不迫地回答道:「任何傻瓜都看得出來。」

　　這種下意識的舉動和侵犯他人的著作權，在五線譜上複製別人的音符之舉絕不可混為一談。一九八八年，一位名叫約翰‧布萊特(John Brett)的作曲家，聲稱《歌劇魅影》主題曲和《夜的樂章》抄襲自他的原創歌曲，他相繼在一九八五年七月二十九日和一九八五年八月七日，將錄音帶寄給伊蓮‧佩姬和提姆‧萊斯，但是洛伊-韋伯比他搶先一步在一九八五年七月五日演出《歌劇魅影》。原先預定在一九九一年七月舉行的聽證會因而取消，不必勞駕高等法院。

　　禍不單行，《歌劇魅影》的主題曲在一九九〇年引起另一場訴訟。一位默默無聞的美國宗教音樂作曲者雷‧拉普(Ray Rapp)聲稱，這首曲子抄襲自他在一九七八年所寫的詩歌，拉普自神學院畢業後，便在一家服裝店當兼職人員。洛伊-韋伯也不甘示弱，對拉普提出反控訴（並不是認真的，目的只在嚇阻對方，好讓他撤回法律行動），指稱拉普的另一首歌曲，偷取自《約瑟夫與神奇彩衣》中的《關上每一扇門》。但法官不理會反控訴，直接開庭審訊原先的案件。

　　在美國獨特的法律體制下，芝加哥律師願意免費花好幾個小時的時間研究案情，為被告積極爭取，可謂孤注一擲，目的只有兩個：第一，為了領到賠償金的一部份；第二，萬一洛伊-韋伯真的受夠了，願意付和解金時，律師也能分一杯羹。拉普的告訴在一九九四年被判無效，洛伊-韋伯提出條件，如果拉普放棄上訴，他便答應撤回反控訴。

　　拉普拒絕和洛伊-韋伯和解。這場官司在一九九八年鬧到紐約法庭，陪審團裁定拉普控告洛伊-韋伯剽竊音樂之言毫無根據。作曲家洛伊-韋伯在法庭上，一邊彈出他的歌曲，一邊解釋他當初在辛蒙頓，如何在莎拉‧布萊曼的陪伴下創作此曲。他後來表示：「我證實了我是清白無

辜的，這不僅是我個人的勝利，更是所有被對方律師窮追猛打的作曲家的勝利。從此之後希望這群貪得無厭、信口開河的小人終止無謂的法律行徑。」

提姆·萊斯為他的老友打抱不平，寫下一封慷慨激昂的信給《每日電報》。報社很重視提姆·萊斯，將他的信刊登在重要版面，內容指稱：「雖然在大多數的案件中，被指責竊取別人音樂作品的作曲家，從未聽過對方的曲子，但名曲作家往往願意花錢消災……吃這些寡廉鮮恥小人的虧。我以難過的心情做出結論：連一些最荒謬，最離譜的指責，都不值得我們花一毛錢為自己洗刷冤情。」

然而，媒體報導幾乎一面倒，記者盡是一些不滿意，不喜歡洛伊－韋伯音樂的舊識。其中最引人注目的是《觀察家》(Observer)的彼得·康瑞德(Peter Conrad)。他形容洛伊－韋伯在《歌劇魅影》中的歌曲「平庸，陳腐到令人驚駭的地步。」在先列舉史特拉汶斯基等歷史上真正有創意，喜歡收集名家作品之音樂大師，隨後引用洛伊－韋伯在庭上委曲求全的話：唯一能保護他不受攻擊的方式，便是在家中和車上都不聽別人的音樂，免得一不小心又觸發新的靈感：「洛伊－韋伯只聽他自己的音樂，我認為這是一種聽覺折磨。一流的音樂家竊取，二流音樂家借用，只有那些泛泛之輩才會擔心自己太富創意！」

為求演奏效果，洛伊－韋伯在開始作曲之前，就積極鑽研其他作曲家的音樂劇。正如麥金塔錫所言：「他非常尊敬別人的才華……洛伊－韋伯對於每一首在劇院演唱的歌曲，從頭到尾詳加計畫每一個音符，絕不馬虎。他要蓋一艘他稱為永不沉沒的船，親自建造並整合每一個環節。」

製造文化隔閡是藝術家和評論家最熱愛的消遣活動。一九九二年前，擔任華希國家歌劇團團長(Welsh National Opera)，一九九二年後，擔任愛丁堡音樂節(Edinburgh Festival)指揮的布萊恩·麥梅特(Brian McMater)行事為人

一向理智，但在一九九四年提到洛伊－韋伯時，卻一反常態地譴責他「完全擺出一副施恩於人的態度，灌輸民眾錯誤想法：歌劇不是為一般大眾所寫的，音樂劇才是。」同樣地，我以前也曾聽過歌劇指揮彼得・謝勒(Peter Sellars)以歇斯底里的聲音，強烈反對桑坦勾起人們對歌劇藝術的說法。「桑坦不會寫歌劇。」這位不耐煩的舞台表演者氣憤地說：「莫札特才懂得如何寫歌劇！」

　　他的意思再明顯不過，不但說出音樂帶給人們不同的經驗，也暗指音樂水準有高低之分。蓋希文的《波吉和貝絲》(Porgy and Bess)無疑是一齣歌劇，但他卻不希望此劇在歌劇院演出。洛伊－韋伯對麥梅特的苛責做出回應，他說過去歌劇廣受歡迎，後來歌劇院卻成為文化界菁英和富豪穿梭的場所，「但如今情況趨於樂觀」，他特別以桑坦的《復仇》為例，指出在過去十年內一般民眾因為「商業劇院中歌曲不斷的音樂劇影響，」而對歌劇的興趣大為提高。

　　洛伊－韋伯的論點不無道理。前任蘇格蘭歌劇院及英國國家劇院的指揮大衛・龐特尼在一九九八年二月以落魄的姿態參加英國廣播公司節目時，意外地忽略了這一點。他提到歌劇和現代作曲家時不禁發了一頓牢騷：「音樂遠離了觀眾。」還說作曲家和畫家脫離現實的問題在二十世紀日趨嚴重。

　　拒觀眾於千里之外是洛伊－韋伯最不願做的事，他的音樂要吸引一般販夫走卒，讓他們享受音質與美感，他也特別注意戲劇效果。《歌劇魅影》中掉落的吊燈，地底的下水道，五彩繽紛的化妝舞會，每一幕都配上令人興奮的音樂。劇中愛情故事皆穿插美麗的情歌，無比動人。

　　《日落大道》上演之後，報紙上刊登作曲家洛伊－韋伯「重新組合海頓、韓德爾、普賽爾、佛瑞、浦契尼等人沒有成名的音樂，藉此大撈一票，昨天晚上他又製造了類

似的奇蹟」。爵士音樂家暨廣播員史提夫・萊斯(Steve Race)在讀完報導後實在看不過去，在一九九七年五月投書《泰晤士報》，宣稱他和他的同儕再也受不了這些低劣的指控。「洛伊－韋伯既非桑坦，也非蓋希文。他是個優秀的舞台劇作曲家，他是一位真正的戲劇大師，他的作品感動全世界千千萬萬的樂迷。他唯一的罪惡是為自己，也為藝術界及英國賺進大筆財富，真是罪該萬死！」我們是否應該為洛伊－韋伯的戲劇冠上輕歌劇的美名呢？

《萬世巨星》似乎展現一種《歌劇魅影》所未有的搖滾音樂與舞台音樂的組合。《艾薇塔》強調七〇年代爵士樂與搖滾音樂中變幻無窮的打擊樂器節奏。鼓手豪斯曼說《艾薇塔》仍具現代感，因為「它在爵士樂、白色搖滾樂、拉丁音樂的組合中，以標準拍子奏出熱鬧的鼓聲」。

《萬世巨星》和《艾薇塔》同樣都是以無窮盡的節奏變換，與混合式的拍子記號為特色，在現代曲風與前衛的搖滾樂之間急促轉換。《一切安好》前半段旋律優美，以清楚而輕快的四分之五拍為架構，可嗅出作曲家鮑羅定(Borodin)《第三交響曲》第二樂章中令人陶醉的興味，他在創作這一段音樂時也是以四分之五拍為基礎。

豪斯曼指出一九七〇年代的爵士搖滾樂團，包括他自己的「克羅西樂團」在內，都喜歡使用混合式的拍子記號，正如洛伊－韋伯在整部《艾薇塔》運用的技巧一樣。《貓》中最強力的部分也見得到這種手法。極富創意的《安魂曲》被批評者形容為「以巧妙的手法模仿他人的作品」。豪斯曼直稱這一段旋律對樂隊指揮來說不但具挑戰性，而且困難度極高。

「洛伊－韋伯創造了屬於自己的世界。」豪斯曼說。他和妻子薩克斯風手芭芭拉曾和無數顯赫的音樂家合作過，但她說從未見過如洛伊－韋伯那樣的天才音樂家。「他是個獨一無二的人。你要知道倫敦現在有上百家酒館，每個

人演奏的曲子都大同小異，世界上的人們總是一窩蜂地追求同樣的趨勢。洛伊－韋伯一個人孤軍奮鬥。」

洛伊－韋伯冒的險雖然高，一旦有了代價，歡喜自是難以言喻。你可以體會當他被人批評專門創作一些平庸又無創意的幼稚作品時，心裡有多麼困惑不解。相反地，你也可以說自從一九八六年《歌劇魅影》之後，再也沒有暢銷名曲問世，但他的創造力和對作曲的熱忱毫無減輕的跡象。不管洛伊－韋伯做任何事，絕不會像與他同期的《教育麗塔》(Educating Rita)、《兄弟情仇》(Blood Brother)的小說作家威利・羅素(Willy Russell)一樣滿足現況，懈怠不前。同樣地，他也沒有退出競爭激烈的商業圈。

此話大概令其他同業人士非常不舒服。多年來流行樂壇以及搖滾樂人士對洛伊－韋伯抱著矛盾的感覺，這種情況越來越嚴重，正如強納生・柯筆下的英雄人物對流行音樂劇猛烈批判一樣。當流行音樂片段和《歌劇魅影》的熱潮退燒之後，人們相繼表達不滿的情緒。當時有一個澳洲流行民謠樂團「擁擠之屋」(Crowded House)曾有一首吵雜的《巧克力蛋糕》(Chocolate Cake)，歌詞不但無禮，而且愚昧：「不是每一個紐約人都會花錢去看洛伊－韋伯的戲劇。但願他俯首在英國女王和群眾面前時，褲子掉下來；我不知道管弦樂團彈奏的是那一條歌，我只聽見病態、傷感的音樂。我可不可再來一塊巧克力蛋糕，湯米・貝克(Tommy Baker)的盤子上放了好多塊；我可不可以多買一幅便宜的贗品，安迪・沃荷(Andy Warhol)一定會從墳墓裡偷笑。」

艾維斯・卡斯特羅(Elvis Costello)寫了一首《上帝的漫畫》(God's Comic)，反對洛伊－韋伯的《安魂曲》是中產階段文化縮影的說法。相較於另一位音樂家羅傑・華特斯(Roger Waters)充滿敵意的歌詞，卡斯特羅的嘲諷還算是較消極且無惡意的。過去以平克・佛洛伊德(Pink

Floyd)為名的羅傑·華特斯在一九九二年出了一張描寫世界末日情景的唱片《愉快到死》(Amused to Death)，其中一首歌曲《奇蹟》(It's a Miracle)訴說在世界毀滅之日，洛伊－韋伯正在演奏一齣令人鄙視的輕歌劇，地震中斷了他的演出，鋼琴蓋子（而非吊燈）墜落下來，壓斷了這位作曲家的手指。

　　大約同一時刻，皇后樂團指揮麥克姆·威廉遜(Malcolm Williamson)聽到受邀為女王生日寫歌之人不是他，而是洛伊－韋伯，他氣得臉色發白。（後來他才發現，洛伊－韋伯並沒有受邀為女王寫歌。）威廉遜以輕蔑的語氣指稱他的對手是個只配為酒館寫歌的作曲家，他那愚蠢的音樂缺乏生動的旋律，和聲也極為粗糙，只不過將一些浮華粗俗的歌詞拼湊起來，賺取暴利罷了。

　　全世界的人都聽過洛伊－韋伯的音樂，威廉遜不屑地說：「愛滋病也一樣。」這句侮辱的話實在傷人太深，但他竟然得寸進尺。他打了比方，好的音樂與洛伊－韋伯音樂之間的差異，就如同米開蘭基羅和水泥工人之間的差別一樣：「我們必須承認水泥工人也有那麼一丁點的創意。」他繼續批評老比爾寫下「水準極差、慘不忍睹的清唱劇」，他的兒子糟到連替他父親繫鞋帶也不配。到這裡就該停手了嗎？不，他又繼續說：「至少他的弟弟朱利安懂得撥撥大提琴的琴弦，雖然他的技術爛得可以。」

　　但洛伊－韋伯兩兄弟面對批評，都保持緘默。如果洛伊－韋伯沒有寫下美妙的音樂，歷史必定會改寫。甚至連討厭傳統搖滾音樂，喜歡比爾·哈利(Bill Haley)與溫佛德·阿特威爾(Winfred Attwell)的李爾，都認為洛伊－韋伯的成功絕非僥倖。「我們每天聽到的搖滾音樂才是真正俗不可耐的東西。那些歌星將聽眾當成待宰羔羊，強力推銷他們的作品，目的只是為了賺錢。洛伊－韋伯煞費苦心，引導聽眾進入古典音樂的領域。不管你對他的看法是什

麼，他的音樂非常傑出。不會使人不舒服，也不是為了榨取金錢。他的音樂有極佳的主題與動人的和音。」

　　平心而論，李爾並不是現代音樂家，更遑論後現代音樂家。你無法期望一個整日沉醉在貝多芬、布拉姆斯的鋼琴家去注意哈里遜‧柏特威梭(Harrison Birtwistle)或路吉‧洛諾(Luigi Nono)的音樂。洛諾是標準的前衛音樂家，但對李爾來說是拒絕往來戶。「在現代音樂的保護傘之下，存在太多矯揉造作的噪音，我現在一聽到就反感。音樂有三個基本架構：和聲、節奏、旋律，缺一不可，就像生活、呼吸、睡覺一樣自然。音樂是自由運用規則，不是破壞規則；是漸進而非劇變。」他的看法很保守，但普遍獲得認同。

　　朱利安指出，約翰‧屈佛納(John Taverner)、約翰‧亞當斯(John Adams)、葛文‧拜爾斯(Gavin Bryers)、詹姆斯‧麥米倫(James MacMillan)等音樂家寫出既平易近人又不失水準的作品，也廣受好評。他認為哥哥應該受到比現在更多的禮遇。以前他曾有一次告訴音樂雜誌記者，每當他到一處舉辦蕭士塔高維契或洪格(Honegger)作品演奏會時，最不想聽到的就是某個傻瓜問他是否喜歡《星光列車》。

　　身為洛伊－韋伯的弟弟，朱利安已能隨遇而安。「樂評忽略了一項事實，洛伊－韋伯的音樂技巧極為巧妙。他的歌曲絕非一般三分鐘的流行歌曲所能比擬，樂評只是不願意承認罷了。他們之所以視而不見只能怪洛伊－韋伯實在太成功了。浦契尼在他的時代備受尊崇，國外媒體對他的報導也正面得多。當然，紐約除外。如你所知，我經常到各地旅遊，不管我想不想聽，都會聽到人們對洛伊－韋伯的想法，一般人都把他供奉為神。」

　　朱利安認為音樂應該普及眾生的傳統想法有其政治上的含意。他預測在未來的古典音樂世界中，將有一股新

的勢力自東亞興起。他特別以東京七大交響樂團為例，指出他們的水準已與西方交響樂團並駕齊驅。英國的兒童已經不如上一代廣泛在學校學習樂器，加上媒體不斷灌輸「流行音樂、流行音樂、更多流行音樂」的觀念，下一代的音樂演奏及聽覺水準不久將面臨嚴重的危機。

依我之見，朱利安的大聲疾呼，除了是想重振作曲家父親的威名之外，更關心下一代兒童的音樂教育與發展，此一想法與洛伊－韋伯不謀而合。鋼琴演奏家兼學者查爾斯·羅森(Charles Rosen)在《紐約書評》(New York Book Review)中，對朱利安的言論提出權威性的回應，他的觀點和李爾的想法背道而馳。

羅森指出朱利安不喜歡現代音樂潮流，只證明了一個事實，那就是現代音樂扮演重要的角色。羅森猜測他不喜歡現代音樂風格，或許是因為兩個原因：第一，他因為父親放棄音樂創作而心情沮喪，當時威廉·葛拉克(William Glock)（高瞻遠矚的英國廣播公司音樂指揮暨現代舞會音樂創始者）正在英國大力提倡音樂劇；第二，近來國際樂壇百花齊放，熱鬧滾滾。

他也向朱利安的一些論點提出挑戰，例如山謬爾·巴伯、亞倫·柯普藍的音樂如今為何不流行。他舉偉大音樂家蒙台威爾第(Josquin Monteverdi)的例子，他們的音樂數百年來被人遺忘，現在又大為風行，這教導我們「有實力的音樂作品，不隨波逐流……最有希望通過時間的考驗，被後人紀念。」「流行」並非評鑑音樂作品是否傑出，甚至有價值的唯一準則。

他做出總結。在被朱利安點名的音樂家中，沒有一位存心要與聽眾保持距離，「相反地，作曲家、藝人、作家在不違背各人原則的條件下，無不希望作品能暢銷。現代音樂越來越難用口哨吹出或輕輕哼出，我曾聽過朋友們用口哨吹出或輕輕哼出蓋希文或哈洛·艾倫(Harold Arlen)

的音樂，但我從未聽過有人用口哨吹出或哼出洛伊－韋伯的歌曲；或許是我來往的社交圈不對。」

　　他意有所指地諷刺洛伊－韋伯是位缺乏原則與主張的作曲家，接著暗指真正的音樂家對洛伊－韋伯的作品不屑一顧，他的說詞讓我們徹底了解那些高傲之徒的想法。羅森在現代音樂的擋箭牌下，對洛伊－韋伯的音樂嗤之以鼻，並以少數音樂菁英的好惡為自己的想法護航。他那激昂的言論在劇院中起不了作用，樂迷的反應足以向羅森證明：世界上有兩種音樂，一種是為少數愛樂人士而作，需要他們全神貫注聆聽；另一種可以吸引觀眾到劇院，享受美好時光。這兩種音樂有著天壤之別。

　　大衛・卡倫曾說：「音樂家普遍以為簡單的音樂唾手可得，任何人都寫得出來。但我和洛伊－韋伯下定決心，一定要製作優質音樂。那些人以為洛伊－韋伯降低了音樂標準，我想總有一天他們會省悟。人們在頭一個十年對披頭四的音樂冷嘲熱諷，忽然之間，爵士樂團開始演奏披頭四的歌曲，從此一炮而紅。」

　　音樂家的肯定總是離洛伊－韋伯很遙遠，但我在看《貓》或《歌劇魅影》時，從來沒有見過喬・昆南描述的情況。在《射魚》中那些日本觀光客靠在同伴肩膀呼呼大睡的情形也從未發生過；一排排觀眾癡呆地望著美國中西部《湯姆歷險記》和類似法拉・佛西等金髮美女的狀況也不曾存在。觀眾會去劇院的原因是因為滿足了他們對音樂劇的渴望，即使令人起雞皮疙瘩也無所謂，而音樂劇正是大多數現代「正統」歌劇所不屑的。

　　觀眾喜歡音樂劇的一個重要原因是其音樂令人震撼，例如《歌劇魅影》以風琴伴奏的主題曲，《貓》中急促下滑的電子合成音樂。在同僚阿根特、大衛・卡倫、經常合作的唱片製作人尼格・懷特的鼓勵下，洛伊－韋伯成為科技音樂的開路先鋒。他在錄音室混合三種不同階段的音樂，

絕不容許任何瑕疵，並用「錄音型鋼琴」錄製音樂帶，將帶子寄給懷特，讓他在錄音室中重新編曲，免得自己忘記此事。

「『錄音型鋼琴』是一種很棒的樂器。」洛伊－韋伯指著他前一晚所寫的一首曲子說：「雖然他是為那些彈鋼琴的人所設計的，但華格納一定會喜歡它，也會善加利用。你可以用它完成所有的編曲及配樂。我經常在半夜起床，寫下幾個點子，第二天早上聽聽效果如何。它提供了我另一種記錄音樂的方式。」

大衛‧卡倫仍然喜歡為大型表演寫下全套配樂，在他的公寓地板上可以看見樂譜鋪滿地面，如此他一眼就可看見全貌，不像電腦要拼命按下頁，一次只能看一個畫面。洛伊－韋伯會花二、三天的時間彈奏完整個曲子，錄音下來，然後寫下密密麻麻的音樂註示，甚至在信封背面也可發現他的筆跡。「他聰明絕頂，速戰速決，清楚知道自己要的是什麼。我們一邊打電話，一邊寫音樂，許多音樂就是在這種情形下完成的。世界上有誰像他那麼熱愛歌劇、流行音樂、充滿音樂劇風味的古老英國叮噹音樂（tinkly music）、新搖滾音樂，而且有能力將各種類型的音樂融合在同一齣劇中？他有這種能力，也發揮得淋漓盡致。更令人佩服的是，所有的音樂元素配合地天衣無縫，聽起來很自然。」

「至於旋律嘛！」洛伊－韋伯說：「可以運用在戲劇中。但除非音樂能與劇情相輔相成，否則無關緊要。像《醉人的夜晚》這麼一首好歌，如果放在一齣文不對題的戲劇中，效果必然會大打折扣。」我問他為什麼會有那麼高的音樂天份，他露出困惑的表情，回答我說：「真正有趣的問題是，我不明白為什麼別人沒有音樂細胞。」

喬‧昆南在看完《貓》之後心情沮喪地回家。「我原先以為這齣劇會融入從賓果（bingo）到班尼‧希爾（Benny

Hill）多元化的音樂。你知道：有些音樂很差勁，但有其優點，而《貓》只有缺點，真的很爛，爛到極點。」

他為了麥可‧波頓的 CD 提高了「差勁」的標準。但不管他是衝著那一位音樂家而來，他喜歡羞辱別人的心態從未改變，要讓他改變實在太強人所難。然而，我經常在思考一個問題，誰才是真正的贏家？藝術是一場公平的交易，有些人不懷偏見，有些人先入為主，誰能夠以正確的心態看待藝術，才會有真正的收穫。

12
他的最愛

每個人都有崇拜的東西與醉心的事物，
例如音樂或金錢。
洛伊－韋伯熱愛的東西是藝術，
音樂是他用來表達藝術的工具。

名畫和教會

　　洛伊－韋伯是個不幸生錯時代的維多利亞藝術人士。以他的氣質來說，他是個熱情的保守派人士，偏愛搖滾樂，也喜歡高級維多利亞建築物，對豪斯羅郊區(Hounslow)的房子有濃厚的興趣。他還是一位絕對的美食主義者，愛吃剛從田園摘下來的新鮮豌豆；此外，他更是一位有理想有抱負的戲劇家，在通俗音樂的領域一展長才。

　　如果說只有奇怪或不正常之人才會喜歡創作音樂劇，洛伊－韋伯很早就符合這種資格，他積極收藏拉斐爾前派的名畫。當他大部份的同學一心想成為火車司機或橄欖球員之時，他卻發起全國性運動，挽救古堡遺跡。

　　他經常到國王路逛古董店，尋找過時的維多利亞名畫。學生時代的他在富漢路的店中看見一幅羅德‧萊頓的畫《火紅的六月》（Flaming June）。當時這幅畫的價格是

五十英鎊，非他能力所及。三十年後，這幅畫的身價已經
超過了一千萬英鎊。

239

　　今天，洛伊－韋伯堪稱全世界數一數二的收藏家。無
奇不有的，與他合作《日落大道》的那兩位音樂家，他們
所住房子的前任主人恰好是洛伊－韋伯最欣賞的藝術家。
漢普頓在漢默史密斯的房子曾經是威廉・莫里斯(William
Morris)的故居；布萊克在肯辛斯的住處門外有一塊銘碑，
揭示威廉・赫曼・杭特(William Holman Hunt)曾是這裏的
主人。

　　事實上，杭特過去的錄音室現在是布萊克家的客廳。
當洛伊－韋伯初次前來享受晚餐時，布萊克跟他說，他將
看到一樣多年未見過的東西。洛伊－韋伯豎起耳朵想著，
到底什麼東西是他多年未見的？答案是「空白的牆壁。」

　　洛伊－韋伯大部份的畫都掛在辛蒙頓家中的牆上。數
年前他曾經計畫興建一座由羅德・哈特尼(Rod Hackney)
設計的現代哥德式玻璃鐵塔，好儲藏他的戰利品，但後來
卻打了退堂鼓。作曲家洛伊－韋伯現在大約擁有二百五十
張名畫，超過一半以上是在過去七、八年買下來的。

　　「安德魯・洛伊－韋伯基金會」是個慈善機構，由他
的顧問大衛・馬森管理。基金會收藏了兩幅國家級的名畫，
市值高達三千萬英鎊：一幅畫是卡納雷托(Canaletto)在一
七四九年繪的的《聖詹姆斯公園之皇家騎兵隊》(The Old
Horse Guards from St James's Park)，描繪的是人文風
情；另一幅畫是畢卡索的《天使蘇托》(Angel Fernandez de
Soto)，這是他在巴塞隆納最要好的朋友的肖像畫。這兩
幅畫打破洛伊－韋伯一向只收藏拉斐爾前派繪畫的習慣，
引導他進入新的藝術領域。

　　第一幅畫的意義最為深遠。畫的內容反應社會真實
面貌，在英國有極高的紀念價值。泰特美術館館長尼可拉
斯・席羅塔(Nicholas Serota)對洛伊－韋伯為英國收藏此

畫之舉感激萬分。這幅畫自一七五七年以來便為瑪梅斯柏瑞伯爵(Earl Malmesbury)家族所擁有，泰特美術館曾出價六百萬英鎊，欲向瑪梅斯柏瑞伯爵的後人哈利斯子爵購買此畫，但遭到拒絕。幸虧後來洛伊－韋伯介入此事，以一千萬英鎊的價格買下此畫，不然哈利斯子爵很可能將此畫賣給義大利汽車大亨暨藝術收藏家喬凡尼‧阿格奈爾(Giovanni Agnell)，造成英國人民的遺憾。

　　洛伊－韋伯買下此畫的原因完全是為了紀念過去。這幅畫呈現他兒時到西敏寺上學途中所見的風光。你可以見到人們悠閒地在海軍總部大樓逛商店街、也可看見聖馬丁教堂、唐寧街的入口，還有皇家騎兵隊大樓的磚塊，這棟建築物在卡納雷托完成此畫不久後便被拆除。

　　這幅長八呎、寬三呎的油畫，描繪出城市人民的生活點滴。其中有一點是洛伊－韋伯在購買此畫時沒有注意到的：在畫中央有兩個人對著牆角解手。

　　亞倫‧柏納特(Alan Bennett)在一九九七年的日記上記載一則他從作曲家喬治‧芬頓(George Fenton)那裡聽來的軼事。洛伊－韋伯以艾瑟斯信用卡(Access card)支付這幅畫的款項，目的是為了累積飛行哩程，而累積的哩程「大概夠他飛一輩子」。用精打細算的方式來享受奢華生活從此蔚為潮流，克莉絲汀拍賣會(Christie's)乾脆明令禁止客人使用信用卡。

　　第二幅畫是畢卡索在藍色時期所創作的經典傑作，洛伊－韋伯在一九九五年購得此畫，其中一個原因是為了慶祝《日落大道》獲得七項獎座（《貓》也贏得七項獎座，《歌劇魅影》贏得六項獎座。）如天使般的蘇托先生有一半加泰隆尼亞人的血統，是一個忠貞愛國的人，被畢卡索形容為「有趣的揮霍者」。畫中的他叼根煙斗，煙霧瀰漫，桌上還有一隻大玻璃杯。他的眼皮很厚，瞳孔放大，一雙眼睛被藝術歷史學家約翰‧理查森(John Richardson)形容

為「有著畫家畢卡索燦爛如黑曜石的眼神。」

當初洛伊－韋伯的慈善機構一口答應賣方的條件，才順利買下這兩幅名畫，這個條件便是每年至少要有三個月的時間這兩幅名畫外借展覽。實際上，洛伊－韋伯忍痛割愛的時間更久。每年總有幾家美術館，向辛蒙頓大廈提出到此參觀收藏的要求。從洛伊－韋伯的語氣中可以得知他很不高興，他費了這麼大的勁才買下無數的收藏品，但仍要做好二十四小時保全，防止不肖份子的覬覦。

我們現在知道畢卡索非常欣賞伯恩－瓊斯，也曾看過《曠野的挑戰》和其他的大作。在拉斐爾前派的畫作開始流行前幾年，洛伊－韋伯就愛上它們，並發現拉斐爾前派的畫，是現代主義和超現實主義的根源（他很快地指出，早在一九四八年溫德漢・路易(Wyndham Lewis)就發現了這一點），洛伊－韋伯喜歡鮮豔的色彩，也欣賞擁有白皙皮膚，紅色頭髮，引起異性注目的畫中女郎。

「這是一件很有趣的事。」洛伊－韋伯說：「不同藝術流派最後萬流歸宗。你看，我父親的音樂不合當時的潮流，如同拉斐爾前派末期的畫家一樣不得志，因為當時流行的是立體畫派。我的比喻並不太恰當，父親在伯恩－瓊斯停筆很久以後才作曲。但現在你可以看見伯恩－瓊斯和畢卡索之間的關聯深受人們重視，而四十年前，他們卻受到別人冷嘲熱諷。」

「我父親的作品風格不可能被當時的音樂界接受，這是一件悲劇，但我完全可以諒解其中原因。同樣地，在二十世紀，當女性贏了選舉，大肆展開解放運動時，拉斐爾前派時期的畫並不被大家接受；人們認為女子慵懶地靠在一旁，充滿性暗示的題材太不合乎時宜。」

《撒旦的墮落》(The Fall of Lucifer)是另一張伯恩－瓊斯的名畫，雖然此畫的風格很難讓人聯想到其創造者。這幅畫又長又寬，墮落天使一個個疊在一塊兒，身穿石雕

斗篷，散發一股焦躁不安的氣息。「我們知道所有加泰隆尼亞人都對這幅畫瘋狂不已。」洛伊－韋伯說：「當紅的立體畫派似乎也阻擋不了他們的熱情……」

藝術評論家在一九九七年終於趕上洛伊－韋伯的腳步，泰特美術館舉辦的「羅塞蒂、伯恩－瓊斯、華茲時期畫展」(Rossetti, Burne-Jone, Watts)引起藝術評論家深入探討歐洲象徵主義運動。只有《週日時報》的評論家華德瑪・詹尼茲柴克(Waldemar Januszczak)不為所動，認定羅塞蒂畫中的女性無非就是「身衫單薄，讓畫家想入非非的性感女郎。」

他的想法或許是正確的，但當你見到《菲艾梅塔的幻影》(A Vision of Fiametta)中以瑪麗・史帕塔莉(Marie Spartali)為模特兒畫出的性感佳麗時，誰又會在乎華德瑪・詹尼茲柴克的話呢？史帕塔利是但丁・加百利－羅塞蒂(Dante Gabriel Rossetti)最主要的靈感來源，她本身也以夫姓史提曼(Stillman)作畫。這幅畫能夠到手全憑洛伊－韋伯的精明幹練，因為全世界收藏羅塞蒂油畫的私人收藏家寥寥無幾，但洛伊－韋伯對於未能買到《普蘿塞比娜》(Proserpine)一畫耿耿於懷。約翰・保羅・蓋提(John Paul Getty)在一九八九年股市崩盤時，以一首歌交換了這幅畫。

買下《菲艾梅塔的幻影》是一場國際間的重要勝利。馬森馳騁藝術界四十多年，一九五七年，馬森的父親麥卡農帶著兒子開畫廊，現在馬森和他的兒子仍然經營這間畫廊。馬森的辦公室座落在杜克街(Duke Street)和聖詹姆斯街上的兩棟建築物內，其中一間辦公室上面是公寓住家。他以一句話來形容住家的重要性：「每星期和洛伊－韋伯耗了一個晚上，真的很需要休憩之處。」

馬森在洛伊－韋伯和梅達蓮的要求下，大力整頓克威・李德所留來一些不清不楚的交易，他花了三個星期的時間努力解決問題，才搭船去渡假。他告訴洛伊－韋伯如果

有任何需要他幫忙的地方儘管讓他知道,「我低估了洛伊－韋伯在藝術方面的專注程度。」在幾個月後,為洛伊－韋伯買收藏品就佔了他工作時間的百分之七十,至今仍是如此。

他的任務是幫洛伊－韋伯保存並增加主要收藏品,除了拉斐爾前派名畫,同時也收購其他時期的畫。他逐步買下畢卡索、藍席爾(Landseer)、穆寧斯(Alfred Munnings)、和近代史丹利‧史班瑟(Stanley Spencer)的畫。他的直覺非常敏銳,既使他本身並不喜歡某一幅畫,也會判斷是否應該買下那幅畫。有了馬森這位大將,洛伊－韋伯躍升為全世界十大藝術收藏家之一。今天,他們兩人可以直接從畫家那裏購買許多現代畫。

多年前,洛伊－韋伯在看完繪畫目錄之後,發現了羅塞蒂一張重要的私人收藏油畫《菲艾梅塔的幻影》。一九六五年,這幅畫在克莉絲汀拍賣會上以不到四千英鎊的價格賣給大衛‧羅斯特(David Rust)。此人曾任職於華盛頓國家畫廊,於是馬森循線找到他在華盛頓退休家中的地址。馬森寄了一封信給他,六星期後,他收到同樣一封信,馬森的名字用透明膠帶貼住,信封下面是潦草的字跡:「你最高願意出多少錢?」

洛伊－韋伯命令馬森趕緊搭飛機去找羅斯特,但是當馬森打電話給羅斯特時,羅斯特一改初衷,不願出售此畫。馬森仍然搭超音速噴射客機,找到羅斯特的住所(有一點搖搖晃晃,沒有什麼特別,類似《日落大道》中的那棟房子,後面有游泳池),羅斯特已經將好的畫賣出,所以只剩下幾幅畫,但《菲艾梅塔的幻影》是他最心愛的一幅。

馬森提出的價格很誘人,但羅斯特無動於衷。羅斯特的話題轉到他那離婚的妻子與女兒身上,又從冰箱裏拿出健怡可樂,兩人合喝一罐。羅斯特說如果他將畫賣出,所得稅會高得嚇人,馬森說稅金由他來付,並表示不管羅

斯特以美金開價多少，馬森都會以等值的英鎊支付，但還是沒有成交。

馬森飛回紐約，《日落大道》正在排練中，馬森堅持要洛伊－韋伯挪出五分鐘時間和羅斯特交談。之後馬森又在電話中和羅斯特聊了一會兒，開出更高的價錢，這讓羅斯特大為震驚，在掙扎了半個小時之後，他終於屈服。他說他要去歐洲三個星期，回來後再打電話給馬森。「你什麼時候動身？」馬森問他。「後天啟程，」「明天就可以交畫了。」

馬森急忙找來比爾・泰勒（Bill Taylor）開了一張數百萬元的銀行匯票，「他一定以為我發神精病，在賭城拉斯維加斯把全部家當都輸光了。」洛伊－韋伯的律師大衛・納普里（David Napley）擬妥合約。馬森搭上飛機，降落後換成卡車，一路開到華盛頓。他在門外請服務生代為停車之後，匆忙走進羅斯特家，將銀行匯票放在桌面上。

兩個小時之後，羅斯特還在數支票的數字後面有幾個零，嘴裏念著其實他還沒有決定要不要賣。馬森已經將《菲艾梅塔的幻影》放在腋下，等著租來的卡車。「畫放在卡車上，我請司機開我自己的車，緊跟在後。這輛裝著無價之寶的卡車開過華盛頓最危險的地區。我們一直跟丟前面的卡車。黑人小孩用石頭砸我們的車，並對我們破口大罵，卡車司機是黑人，他也罵回去，我們終於開到了倉庫，我花了兩個半鐘頭監督工人裝貨。然後趕回四季飯店，打電話給洛伊－韋伯，將他從睡夢中吵醒。『發生什麼事了？』我回答：『菲艾梅塔回家了。』」

馬森知道這幅畫塞不進超音速噴射客機，因此他找來機場的行李部主管，給他三百元。「我當然陪他走到外面的柏油路上，好賄賂他。這張畫剛好可以放在飛機的機首。我在倫敦希羅機場將畫卸下，直接開車到辛蒙頓，再度將畫拆開，洛伊－韋伯看了一眼，喜極而泣。」

「每個人都有崇拜的東西與醉心的事物，例如音樂或金錢。洛伊－韋伯熱愛的東西是藝術，音樂是他用來表達藝術的工具。對大衛・羅斯特來說，我在見到他一個小時之後就知道他一定會賣畫，因為他崇拜的東西是金錢。我答應為他複製一幅《菲艾梅塔的幻影》，保證微妙微肖。我們也說好絕不會洩露交易的金額。」

一九九四年底，洛伊－韋伯買下四幅如牆壁高的綴錦畫，描繪亞瑟王傳奇中圓桌武士追尋聖杯的故事，總價是八十四萬二千英鎊。經過此次交易，洛伊－韋伯在一般大眾和專業人士心目中，成為自美國石油大王佛洛德・柯以來最有實力的維多利亞藝術品買主。

湊巧的是，柯還一度默默贊助過位於斯特拉福的皇家莎士比亞劇院第三演出廳《天鵝》。這座木製舞台給人美觀、溫馨的感覺，造型風格屬於伊莉莎白後期，它是為紀念屈佛・南恩經營皇家莎士比亞劇團二十年而建造的，在一九八六年開始營業。

洛伊－韋伯最常被外借的畫是米雷(Millais)的《寒冷的十月》(Chill Octobor)，梵谷非常喜歡這幅畫。它戳破了外界指責米雷在晚年趨於商業化的說法，這幅風景畫的地點是蘇格蘭的伯斯，風兒輕吹過大地，鳥群在疾風中飛翔。洛伊－韋伯每次看見畫中的湖泊和黑樹，都會有不同的感想，驚嘆連連。每當這幅畫被借出辛蒙頓時，洛伊－韋伯總是朝思暮想，盼望它趕快回到主人身邊。

另一幅非常貼近洛伊－韋伯心靈的畫，是理查・戴德(Richard Dadd)的《矛盾》(Conotradiction)，他發誓絕不會賣出此畫。他也聲稱自己「絕對並全心愛上」赫曼・漢特(Holman Hunt)的小型畫《早晨的祈禱》(The Morning Prayer，長十二吋，寬六吋）極致之美。你可以感受到當洛伊－韋伯凝視著伯恩－瓊斯和米雷的代表作時，他心裡有多麼快活。天哪，他不斷收集這些畫，到底有沒有滿足的一天？

辛蒙頓別墅巨大的樓梯旁懸掛的畫，是讓洛伊－韋伯自豪的《威爾斯王子》(The Prince of Wales)，此畫出自約書亞‧雷諾茲(Joshua Reynolds)之手，過去存放在柏格特‧霍爾(Brocket Hall)的鄉間大豪宅。「我老是覺得能夠擁有一幅雷諾茲的畫真是一件美事，因為拉斐爾前派畫家尊稱他為『斯羅書亞』(Sloshua)先生！當然這幅畫對愛馬的梅達蓮來說意義非凡。」畫中的威爾斯王子跨坐在白色駿馬上，眼睛望著遠方，笑逐顏開。

《威爾斯王子》被買下來的目的，是為了填補一樓所留下來的空缺，原先的畫是米雷具新潮流風格的《哥德式窗戶設計》(Design for a Gothic Window)。此畫移至瑪格麗特街上威廉‧巴特菲爾(William Butterfield)的全聖教會，當做裝飾品。比爾是這間教會的風琴手，也在這裡與琴完成婚禮。洛伊－韋伯擁有這幅朝氣蓬勃的石雕畫之事實，不但證明他相信米雷是「最偉大的」拉斐爾前派畫家，也想藉著此畫反應出他的生活、背景和興趣。

全聖教會是一八五〇年代最引起爭議的教會，但受到約翰‧盧斯金(John Ruskin)的稱讚：「他是我見過第一座完全不帶懦弱和無能的現代建築物。」這是第一座用磚塊裝飾的建築物代表，建築師暨作家史翠特(G. E. Street)形容它在所有哥德式復興教會中，「不但是最美麗，而且也最有活力，最具啟發性，最富創意」的建築物。

米雷與盧斯金兩人合作，在假日想出窗戶設計（據說他們在可洗的紙張上畫出二十幾張設計圖），最後存留下來的是石頭拱門，上面有天使吹笛的臉龐，優雅彎曲的線條，風格與眾不同。

「我在富漢時聽過這件作品，當時的價格是八百英鎊，我買不起。」洛伊－韋伯說：「買主是傑利米‧馬斯(Jeremy Maas)，他是第一位欣賞拉斐爾前派繪畫的鑑賞家，算是一九六〇年代的先鋒，他和我一樣是莎凡爾俱樂部的會員。

他說他家容納不下這幅畫，因此幾年後他以幾千塊的價格
將此畫賣給了我，這對我來說意義非凡。」

米雷設計的窗戶不但透露出他對教會的深厚感情，
也展現出教會的精神：靈性、音樂、裝飾、設計。洛伊－
韋伯買下整套作品，並在一九九四年決定為關閉的教會盡
一份心力。他捐贈了一百萬英鎊創立「教會開放慈善基金
會」。

這筆資金用來資助那些長久以來一直關閉的教會，
好讓他們為了崇拜者及觀光客（兩批人的重疊性很高），
在白天開放數小時。洛伊－韋伯在聽到偉大建築歷史學家
尼可拉斯・普佛斯納(Nikolaus Pevsner)的一段話後受到
激勵，普佛斯納說他的英國建築物研究工作「將會毫無意
義，如果美好的教會不能在適當的時間供人參觀。」

一九九八年七月，洛伊－韋伯在坎特柏利的肯特大學
(University of Kent)藍伯斯(Lambeth)會議中，對一群主
教演講，概述他的計畫：「我們想邀請英國的每一位基督
徒，在二〇〇〇年一月一日中午舉行十五分鐘的禮拜。我
們會以慶賀的鐘聲通知大家。」

「我們也邀請英國的每一座公立高中寫下一首禱告詞，
慶祝耶穌基督降世二千年以及千禧年的到來。我們會在每
個大教堂、禮拜堂、小教堂敬拜時宣讀禱文，做為慶祝儀
式的一部份。」洛伊－韋伯與柏格迪爾・葛頓共同宣佈招
募計畫，徵求五千名新的鳴鐘手，接受訓練，在千禧年來
臨那一天一起敲鐘，讓清脆之聲不絕於耳。

第一間在基金會贊助下每天對外開放的教會，是西
敏寺的小聖詹姆斯教會(St James the Less)。「教會開放
計畫」的執行方式依循英國傳統模式：當教會自行募得款
項時，基金會便出資贊助。「如果你捐太多錢。」洛伊－
韋伯不改實際又保守的想法：「他們就不會發揮社區的力
量，如此一來就失去團結的精神。團結一心正是我們所希

望達到的目的。我們希望教會不僅打開大門，更能敞開心扉，歡迎別人進來。」

　　洛伊－韋伯的計畫一實施就大有斬獲。以利物浦來說，雖然只有六處教會仍然開放，但在一九九八年四月，此地的居民躍上巴士，四處尋找教會。沒有人將全部時間投入基督教復興運動，民眾只是盡一份心力。令人欣慰的是，英國有一間位於倫敦別佛斯・馬克斯(Bevis Marks)最古老的會堂，首度對外開放。只要教會能夠在白天提供民眾片刻寧靜、反省的時光，或是讓人民看看美麗的建築物，從內心發出驚嘆，洛伊－韋伯的願望就算實現了。

　　在我看來，他的行為有無比的價值，堪稱人民的表率。洛伊－韋伯買下劇院之舉同樣具有意義，雖然此舉有其商業價值。重建皇宮劇院的外觀對英國人民來說是莫大的福音，購買並修建艾菲德劇院和新倫敦劇院對整個社會亦是一大貢獻。

　　當保羅・葛雷格(Paul Gregg)進行阿波羅休閒計畫時（他所擁有的阿波羅・維多利亞劇院在過去的十四年中，因上演《星光列車》而夜夜爆滿），他拿出一千五百萬英鎊修復長期荒廢的李希恩(Lyceum)劇院。洛伊－韋伯熱心贊助，並慷慨捐出新版《萬世巨星》的票房收入，支持葛雷格的計畫。

　　亨利・艾文(Henry Irving)的劇院在經過重新裝潢之後煥然一新。當附近的柯芬園正在重建時，這間劇院成為皇家歌劇團考慮的表演地點，但皇家歌劇團臨時改變主意。同樣的情況再度發生，當科李希恩(Coliseum)劇院因整修而關閉時，英國國家劇團也不屑到亨利・艾文的劇院表演。後來此地成為跳舞和舉辦流行歌曲演唱會的熱門場所。

　　當媒體對洛伊－韋伯的行為爭論不休，前《泰晤士報》編輯、現任《標準晚報》的專欄作家賽門・詹金斯(Simon Jenkins)，對洛伊－韋伯努力維持豪華劇院的命脈讚譽有

加：「劇院需要美妙音樂和動人的故事才能生存，也需要
精彩的輕歌劇來激勵那些出資改建的人。正如大教堂需要
眾多的會眾，劇院也需要熱門戲劇。倫敦西區的街頭和附
近商家需要賣座的好劇來帶動人潮，一家劇院可以很快地
賺錢，當然，賠起錢來也很快。」

　　眼前所有的道路都掌握在洛伊－韋伯自己手中，有人
開高價向他買卡納雷托的畫，但遭他回絕。他也沒有意願
賣掉畢卡索的畫，但說不定卡納雷托的畫會被賣掉，條件
是這幅畫不能離開英國。「你可以賣得一千五百萬英鎊，
這筆錢能用來整頓國家青年音樂劇院。我們的未來仰賴學
校和音樂，現在政府要削減各校音樂教育的預算，後果真
是不堪設想，尤其是小學。」

　　從早期開始，洛伊－韋伯就希望善用自己的才華，好
為社會盡一份心力，提姆・萊斯亦有同感。他們不像一般
的流行歌星、搖滾歌手或劇院人士，對社會漠不關心，整
日醉生夢死。我認為他們的善行應該比現在獲得更多掌聲。

　　一九九七年的新年期間有一件大事宣佈了。洛伊－韋
伯終生享有貴族頭銜，他從音樂爵士升格為音樂貴族。《英
國公報》尊稱他為漢普郡辛蒙頓的洛伊－韋伯男爵。這位
作曲家的名字和光榮退休的前皇家國家劇團團長理查・艾
爾（曾受封為爵士）並列。艾爾也是一位令人敬重的小說
家，他有時以弗德列克・福希斯之名與別人合作，又以奈
德・薛倫(Ned Sherrin)為名，搖身一變，成為機智逗趣，
多才多藝的節目主持人。

馬匹和鄉村

　　洛伊－韋伯本身擁有，或是說與他人共同擁有的第一
匹馬，是以紐約批評者法蘭克・雷奇命名。這匹四歲的去
勢之馬由一群愛馬者共同買下，其中包括史汀伍、麥金塔

錫、安東尼‧派傑利、羅德‧戴方特，他們於一九九一年五月在唐卡斯特以二萬五千基尼購得這匹馬。

去勢當然代表閹割，這和樂評的處境不謀而合。依照布萊登‧班漢(Brendan Behan)的說法，樂評人正如後宮太監：看到別人夜夜尋歡自己卻無能為力。名叫法蘭克‧雷奇的這匹馬非但沒有睪丸，在比賽勝利時也不發出一點聲音：一九九三年十一月牠在Uttoxeter比賽中舌頭被綁住，不准發出怪聲，連高興時也不許發出咯咯叫聲，結果一馬當先，獲得優勝。

當你的馬匹使用別人的名字時，你必須取得對方的同意。這一群聰明的劇院專家仿傚百老匯劇院經理人大衛‧麥瑞克(David Merrick)的老技倆。當他的表演遭到樂評踐踏時，他邀請有相同名字之人到紐澤西看他的表演，並且在海報上引用這些人讚美的話。

派傑瑞在泥沼區(Slough)附近找到另一位法蘭克‧雷奇，告訴他馬匹將以法蘭克‧雷奇命名，並獲得他的同意。「馬的長相很奇怪，但在趣味比賽時向來表現突出。如果牠不幸落敗，正好為洛伊-韋伯討回公道；如果牠贏得比賽，我們也樂得為牠歡呼。」

洛伊-韋伯夫人梅達蓮在結婚幾個月後，啟發了丈夫的另一項興趣。以往對洛伊-韋伯來說，馬匹只是觀賞用的，一想到騎馬就令他頭暈目眩。但在婚後不久，梅達蓮便開始將周圍改裝成馬廄，將英國一些最好的牧場四周圍起來，成為賽馬的場地。水船區的兔子們有了新的競爭對手，那便是新加入水船區的種馬。

總計四千五百英畝的土地經過翻修後煥然一新，但不失原本的寧靜。整片田園景致真是上帝的傑作，一棵棵古老的橡樹和西洋杉流露出永恆的美感；樹籬和葉子跟著季節變換顏色，美不勝收。

馬廄是由老舊的農場建築物改建而成，東倒西歪的

石棉馬房均被拆除，此外還為一歲大的馬加蓋了圍欄。梅
達蓮國際馬賽的好友馬克・泰德在此地租了幾年。旁邊有
一間為小馬或生病的馬新蓋的大型馬房。賽馬場一望無際，
從前面的小屋到後面大屋之間的一條路上綠草如茵，兩邊
是巨大的萊姆樹，風景宜人。

　　飼養有繁殖能力的母馬是一項長遠的計畫，而洛伊-
韋伯心中早有定見。梅達蓮的老友馬希全權負責比賽和養
馬。他們的策略是竭盡所能購買最好的母馬，然後賣掉小
雄馬，只養小雌馬。一九九七年十月，他們在泰特斯多
(Tattersalls)分別以五十萬基尼和六十二萬五千基尼賣出
兩匹自己養大的一歲幼馬，這麼小的馬能夠賣到這麼好的
好價格誠屬難得。

　　他們養的一匹母馬名叫達拉拉(Darara)，是馬希在愛
爾蘭的高夫斯(Goffs)賣場中，以四十七萬愛爾蘭基尼標得
的（她現在已經賺回雙倍的金額）。馬希買下此馬的方式
和馬森買進瓷器的手法差不多。馬希矇騙了其他以為成功
在望的競標者，他躲在大拍賣場附近的一間小辦公室內，
悄悄地開出最高的價格。當其他人到達極限，無法超越馬
希的價格時，不得不認輸。後來母馬所生的一歲小達拉拉
被其他競標者以五十萬英鎊的價錢買走！

　　舉辦賽馬是一件很有趣的事，投下去的錢如石沈大
海。卻敦漢馬賽(Cheltenham)已經產生過好幾位優勝者。
這場比賽很吸引人，連一些頂尖的馬主為了獲勝都甘願等
待一輩子。馬希認為卻敦漢馬賽特別有意思，愛爾蘭人不
是分到一大部份獎金，就是在一旁高談闊論。「有一年洛
伊-韋伯去上洗手間，很久都沒有回來。你在公共場所要
特別留意他，因為他很可能會走失。」

　　「後來他突然出現在我面前，笑得合不攏嘴：他和一
群愛爾蘭人玩在一起。這群人聽說他的馬兒『黑色幽默』
(Black Humour)在訓練時退縮而受傷，特地前來探望牠，

並且表示慰問。他和這一群年輕人喝酒，談馬經，一個字也不必提《星光列車》。他好喜歡這種感覺。」

有趣的是，洛伊－韋伯對馬的熱愛程度就像他喜愛繪畫一樣。他絕不會半途而廢，一定會貫徹始終。他堅持馬希要以冠軍為目標，絕不可以浪費他給馬希的「神聖機會」。當時他們對金錢的控制比在《日落大道》演出時，真有用公司對他們的把關還要嚴格。

252

「洛伊－韋伯的優點是，」馬希說：「在酒、藝術、音樂這些興趣上，他的知識比顧問還要淵博，除了馬匹之外。不過，他的腦筋很聰明，精通每一項技巧，很快就吸收所有的知識。我告訴他的事情，六個月後他依然記得，在我面前如數家珍。馬的事情繁多，我每天必須和梅達蓮說二、三次話。洛伊－韋伯知道這是她的看家本領。」這對夫婦在本地的紐柏利賽馬場分得百分之五的賽馬獎金。

洛伊－韋伯的馬匹顏色以粉紅色及鑽石灰為主。一般的馬匹以上帝之名而跑，參加跳躍障礙比賽的馬則以洛伊－韋伯小姐之名而跑。洛伊－韋伯享受過勝利，也經歷過悲傷。有一匹叫做艾爾蒙頓(Al Mutahm)的馬在紐柏利比賽時，扭斷腳筋而送命。另一匹名為喬的馬，下場和《日落大道》的男主角一樣：跑完坎普頓公園(Kempton Park)比賽之後，便因為心臟病而氣絕身亡。

最叫人傷心的是雷米拉特(Raymylette)。牠曾經贏過七場比賽，後來因為動了腸胃手術而身亡。梅達蓮和馬希透過純種馬交易商強尼・哈靈頓(Johnny Harrington)的幫助，在柯爾克(Cork)風最強的山上發現這匹馬，從此愛上了牠。「牠在山上住了一輩子，因此脾氣有點倔強，但很討人歡心，牠大概是我們擁有過最好的馬。」

透過愛爾蘭友人的關係，洛伊－韋伯在一九九五年買下另一棟房子，座落在提本拉利郡的奇爾提南城堡。洛伊－韋伯已經報復過法蘭克・雷奇，這次不是衝著姓名相近已

故的肯·泰南(Ken Tynan)而來。洛伊－韋伯和梅達蓮在參
加馬希婚禮過後，看到了這棟房子，有一股衝動想要買下
它。馬希的妻子珍的家人剛好住在城堡隔壁，地點就在法
夏德村莊(Fethard)外面。

　　這座城堡共有七個房間，一二一五年由約翰國王建
造，在一六四九年被克姆威爾(Cromwell)摧毀，後來又被
修復。城堡外面是二百三十英畝的馬場，整個地區原為退
休的美國流行雜誌女主編所擁有。她是珍·馬希家的世交，
珍的一家人在婚禮早上還在四處尋找可以舉辦婚宴的場所，
後來這名婦人慷慨借出城堡外圍的草坪，才替珍解圍。洛
伊－韋伯直稱這座城堡是他見過最美麗的地方，一年後當
這位開朗的女主人想賣出房子，渡過財務危機，身在洛杉
磯的洛伊－韋伯連忙開出誘人的價格。

　　洛伊－韋伯夫婦擁有五十匹馬，分佈在愛爾蘭、美國、
辛蒙頓，部份馬匹受到專業訓練師的照顧。從梅達蓮的角
度而言，賽馬讓他們的生活有了新的方向，也取代了她過
去經常參加大型國際比賽的生活。「賽馬是我們兩人可以
共同參與的活動。如果你去參加大型比賽，必需耗上一整
天。賽馬則是一種社交活動，充滿樂趣，一天只要花三、
四個小時就綽綽有餘。」

　　洛伊－韋伯有了一個新副業，他每周六在《週末電報》
中開闢「品味」專欄，以生動的筆觸表達他對田園生活
的觀感。和梅達蓮幸福的婚姻生活，以及貴族爵位使他成
為建築藝術與鄉村生活的最佳代言人。

　　洛伊－韋伯曾透過音樂劇，為英國中部人民創作新歌
《做夢的新方法》，現在他開始採取行動，透過報紙社論
呼籲大眾站出來，保留鄉村的原始風貌。「唯一會讓我離
開英國的理由，」他說：「是生活品質一落千丈，和我理
想中的環境相去太遠。對我來說，英國中部地區最大的悲
哀，是鄉間太容易遭到破壞，要為它據理力爭卻是難上加

難。」

　　米爾頓・凱納斯(Milton Keynes)曾說一般人很難對鄉村生活燃起熱情，但洛伊－韋伯直接以行動推翻了這種說法。他強烈抨擊政府在一九九七年發表的宣言：政府計畫在二○一六年花四百四十萬英鎊，興建更多的房子，地點就在英國中部僅存的原始鄉村，總面積是三十八萬三千英畝。「他們計畫架設新的高壓電線，新的道路，夜間從幾哩外就可看見輕微的空氣污染，這些建築物將使英國郊區變成人間煉獄。」

　　洛伊－韋伯承認國內人口雖然沒有激增，家庭人數亦無減少，但人們需要更多的房子。年輕的夫婦要買新屋，單親父母要另覓住處，中產階段家庭欲購第二棟房子。人們的壽命越來越長，因此他提倡在都市地區翻修空屋及舊屋。對於政府有意在漢普郡郊區中央的米奇丹佛(Micheldever)建造新城鎮的想法，他則口誅筆伐。

　　在慶祝喬治・丹斯(George Dance)的聖瑪麗教會與史克慈善區(Stoke Charity)的聖麥克教會活動時，洛伊－韋伯譏諷英格・史塔(Eagle Star)那「可憎」的口號：「一提到善行義舉，很多人馬上想到英格所提出的『要讓人人都買得起房子』。依我所見，他只不過想引誘建商，好以城鎮規劃之名『謀取暴利』。英格真正的目的是為了賺錢。他想破壞在倫敦和漢普郡南方之間最後一塊充滿原始風貌的鄉間土地，滿足一己之私。」

　　為鄉村保留最後一塊淨土的強烈主張絲毫沒有退潮。一九九八年三月一日，鄉村居民在倫敦舉辦「鄉村遊行活動」，民眾誤以為這場遊行和「獵狐行動」有關。洛伊－韋伯在水船區眼睜睜地看著他所飼養的小羊被狐狸宰殺，他一定會支持政府控制狐狸的數量。不過，就算他自己身為受害者，仍支持政府以人道方式進行捕殺狐狸的行動。

　　真正的問題是「地方政府打算透過中央政府的力量

控制鄉村，但他們一點也不了解鄉村的風土人情，也不想
去了解。」此外，當時英國牛隻受到病毒感染，農民極其
恐慌。洛伊－韋伯支持示威民眾，反對政府禁止人們吃牛
肉。「政府自以為是人民的保姆，禁止他們買牛肉，以為
他們無法分辨牛肉的好壞，這是對英國人民智慧的侮辱。
英國政府在打擊鄉村之後，又訂下這項愚蠢的政策。我要
加入其他漢普郡人民的行列，到街上遊行，尤其要為米奇
丹佛區爭取到底。」

　　洛伊－韋伯有強烈的人文關懷精神。幾個星期之後我
離開了《貓》的錄影現場：艾德菲劇院，很驚訝洛伊－韋
伯可以對劇院多年來的歷史如數家珍，例如過去的酒吧，
現在變成了電動遊樂場。他對歷史事物的記憶力很強，熟
知建築物歷年來的變遷。他熟悉的還不只是著名建築物而
已。「最偉大的書籍該是談論英國大街小巷的書，帶領讀
者發現隱藏在一樓大廳後面的點點滴滴。舉例來說，當你
走過豪斯羅郊區時，會在美麗大樓的後方，發現舊英國喬
治王朝時代的建築物。」

美食與名酒

　　《愛的觀點》中的喬治是個享樂主義之人，活在當下，
整日吃喝玩樂。而自從早期和薇姨媽到肯頓步道區旅遊之
後，洛伊－韋伯長久以來，也一直是美食家與酒類鑑賞家。
一九九六年一月，《週日時報》在作家吉爾(A. A. Gill)
缺席時，首度以貴賓的身份邀請洛伊－韋伯為「餐桌對話」
(Table Talk)專欄執筆，這是他首度公開展現他在飲食方
面的專長。

　　對專業記者來說最煩惱的一件事，就是不斷有藝人
受邀寫作，藝人們神氣活現，表現出一副專業能力毫不遜
色的模樣，又嘲笑記者們無法勝任他們的工作。吉爾是位

旁人難以超越的優秀作家，但洛伊－韋伯對寫作駕輕就熟，表現不凡。從第一段文章的開始就令人驚喜萬分：「倫敦北部伊斯林頓的上街(Upper Street)在我腦海中留下兩個最美好的回憶。第一個回憶是馬婁(Marlowe)：在音樂劇《國王的腦袋》(King's Head)中，病危的馬婁將羽毛（意指榮譽）傳給莎士比亞，對他說：『威利，現在一切操之在你。』；第二個回憶是我上星期在歐風李恩(Euphorium)餐廳享用過甘甜的魚，醃漬的洋蔥和水甕菜。」

洛伊－韋伯以三句話表達他的主旨，尊奉伊斯林頓為現代戲劇和美食天堂。他舉的軼事極為貼切，以「羽毛」增添趣味，也清楚指出菜單上的特殊佳餚。他的文筆流暢，現在藝人為報紙寫作的情形比比皆是，但當你看到如此優秀的文章時，怎麼會責怪他們呢？

洛伊－韋伯或許想對長期為此報執筆的優秀專欄作家提姆·萊斯證明他的能力，但更重要的是，他也藉此與大眾建立起另一種溝通管道。

他雖非以寫作起家，但卻藉著寫作，讓別人了解他不為人知的一面。舉例來說，他在文章中懂得自嘲，這讓讀者感到驚喜。有一次在往米蘭史卡拉歌劇院的路上，他專程到一家以橄欖油為主的 La Scaletta 餐廳。「令人難過的是，他們利用繆扎克(Muzak)（一種傳送到飯店或餐廳的音樂廣播網）播放葛倫·米勒(Glenn Miller)的音樂，又播放我的音樂……後來繆扎克放出另一種版本的《夜的樂章》，我氣得真想控告他。」

「我想這一定是本地某個藝人的傑作，順口問了一下他是誰，結果這位藝人不是本地人。如果我透露他的名字，我就變成了「結仇角落」(Feuds Coner)（《週日時報》中面對面挑釁的專欄）的作家。幸好，侍者端上來那一片片兔肉讓我回到天堂。這道菜的調味料用黃色和紅色甜椒濃縮調製的甜汁，一掃我對椒類食物的反感。」

　　報紙預留給美食介紹的版面越來越多，似乎讀者公開發出呼喊，要求更多的食物報導。人們不顧一切代價，只求享用佳餚，彷彿只有這樣才能夠撐到下一頓。

　　洛伊－韋伯似乎知道暴飲暴食所導致的後果。他在下一篇社論中提到提本拉利郡法夏德村莊的一家本地酒館Jay's，這是他唯一知道同時標榜餐廳和殯儀館的酒館。

　　Jay's令洛伊－韋伯開心的原因不單單是食物，更因為此地尊重洛伊－韋伯的雙重身份。酒館以一般人不熟悉的身份歡迎洛伊－韋伯：「當陌生人踏入酒館時，顧客全部安靜下來。大家對我的臉孔很陌生，本地人斷定我是賽馬訓練師，我欣然接受這一點。」

　　兩週後，當吉爾重返工作崗位時，《每日電報》立刻網羅洛伊－韋伯，邀他每個月固定寫美食專欄，洛伊－韋伯的文章幾乎馬上成為每週末最受歡迎的部份。他的文章不單介紹餐廳，還喜歡用餐廳做為文章的開頭與結尾，雖然彼得‧布朗一開始反對洛伊－韋伯接下這份額外的工作，但洛伊－韋伯樂此不疲，視這項工作為生活中的一大調劑。

　　這份愉快的兼職工作讓洛伊－韋伯拋開每天工作的煩惱。他原本就有外出吃午餐及晚餐的習慣，現在更能有系統地走訪各種餐廳。最重要的是，他能夠自行安排有興趣的活動。反正此刻麥坎納大權獨攬，在沒有徵求洛伊－韋伯同意的情形下，帶領真有用公司往前衝刺（但方向錯誤）。

　　洛伊－韋伯在每天忙碌的工作中找到了自由。在《日落大道》之後，他越來越不插手公司業務。他一手創立的公司正在積極運作，而這位大老闆在淘兒大樓(Tower House)卻連一間辦公室也沒有。但他的生活仍然過得自由自在。

　　《每日電報》的專欄是獨立作家發表言論的天堂，受到讀者熱烈迴響。當洛伊－韋伯和梅達蓮準備到華盛頓參加《微風輕哨》的首演典禮時，布朗建議他找英國大使約

翰・柯爾(John Kerr)共同開一場雞尾酒派對。柯爾回信給洛伊-韋伯，堅持要作東，星期六中午在他家宴請洛伊-韋伯。

當洛伊-韋伯和布朗到達時，他們看到的不是八位客人，而是三十六位客人，每位皆是華盛頓文化界及政治界的名人。在派對結束之後，布朗由衷地感激柯爾花心思，邀請眾多名人捧場。「不客氣，」柯爾說：「我是洛伊-韋伯《每日電報》專欄忠實的讀者，只不過聊表心意罷了。」

洛伊-韋伯的文章加上許多水彩插圖。圖畫上有桌布、酒杯、盆栽、侍者及顧客，往往充滿鄉村景致或法國南岸的綺麗風光與海灘景色，有趣的是，洛伊-韋伯從未到過法國一流的餐廳。

食物勾起了洛伊-韋伯的昔日回憶。嫩煎的海魴魚加上特製的vierge醬料，讓洛伊-韋伯回想起他初次前往凡提米格利亞探望薇姨媽時，旁邊就是La Mortola地區最有名的花園。「我第一次喝飲料就難以忘懷。我聞到濃郁的香味，只有在里維耶拉花園(Riviera)才聞得到。事實上，姨媽提醒我部份香味是來自貓咪身上濃烈的迷迭香，而vierge醬料嘗起來的味道就像醉人的花園。」

同樣地，和提姆・萊斯走訪柏尼斯的瑞華餐廳(Riva)令洛伊-韋伯想起母親一位住在附近的凱斯特納(Castelnau)的朋友，他就是擅長演唱浦契尼歌劇的男高音費地・派克歐佛(Freddie Peckover)，或為人熟知的知名歌星阿弗德・皮克佛(Alfred Picaver)。洛伊-韋伯第一次聽見浦契尼的歌曲，就是《西部少女》(The Girl of the Golden West)中的《Ch'ella mi creda》。在不遠的轉角處便是奧林匹克錄音室(Olympic Sound)，許多洛伊-韋伯的歌曲，包括《萬世巨星》和《艾薇塔》都是在這裡錄製的。

另一家風格更美好，更寧靜的餐廳是Rule's。這是一

家座落在美敦道(Maiden Lane)的豪華餐廳，附設美麗的劇院，一直營業到另一家餐廳 Ivy and the Caprice 重新開張為止。「這家餐廳沒有勃根地葡萄酒，但充滿許多令人錯愕的新奇古怪噱頭。」

當洛伊－韋伯到皮卡得利飯店（現在改名為 Le Meridien），參觀馬可‧皮耶‧懷特(Marco Pierre White)擁有的新橡木房間(Oak Room)時，他有感而發，寫下動人的詞句，回憶他和父親以前經常到這裡喝茶，並且聽管弦樂團演奏《白馬酒店》和《風流寡婦》的混合曲。接下來，沃登豪斯的幽默筆觸更加明顯：「隔天清晨陽光照耀，洛伊－韋伯立志絕不要一個人關在巢穴吃午餐。我鑽進汽車，往西邊走……我決定今天應該到以前沒有去過的地方填飽肚子。柯布漢(Cobham)的 Quails 餐廳正合我意。」這段文章可以被濃縮為「開到英國南部的薩里郡(Surrey)吃午飯」。

許多篇「令人垂涎」的文章都是由《萬能管家》和《萬能管家事蹟》的靈感而發，他為此寫下一首新歌《豬》(It's a Pig)，以滿足自己的口腹之慾。為了一償宿願，洛伊－韋伯找來他信賴的好友派傑利，陪他享用一星期的豬肉。

「我們嘗試，」洛伊－韋伯愛吃豬肉的朋友說：「去吃豬的每一個部份，除了尾巴和生殖器以外。其他部份，譬如耳朵、嘴巴、豬腳、內臟、頭部等等，我們都不放過，但你可以想像很多人討厭這類東西。」

內臟、肝臟、腎臟、心臟對洛伊－韋伯的胃來說百無禁忌。傑洛街(Gerrard Street)上有人在賣很棒的大腸。這條街上也有一家賣魚頭燉湯、海參和鴨賞的中國餐廳，味道極為鮮美。不管洛伊－韋伯到那裡，皮傑瑞總是與他同行。梅達蓮在一九九七年一月宣布她的新年新希望：「不要理會洛伊－韋伯要吃珍禽異獸的要求，例如炸豬耳、海參燉湯和任何內臟食物。」

不管是為狗準備食物，或吃豬耳朵，外食一點也不稀罕。洛伊－韋伯可以在報紙的美食專欄中，任意找到一家小飯館大快朵頤。但他在評論時依然保持中立的態度，以靈敏的筆觸、深入的分析、平易近人的口吻寫下真實，合理且保守的報導，和一般大眾保持良好的關係。沒有一位撰寫美食的作家像他那樣創意十足，舉例來說，他將泰倫斯・康瑞(Terence Conran)熱鬧的新「藍鳥餐廳」(Bluebird)比喻為「在這裡享用美食，如同到蓋瑞・葛里特的演唱會吃零嘴。」

報紙讀者愈來愈喜歡評論酒類的主題，尤其是那些無聊人士、高傲的人、和很想加入上流社會的人。洛伊－韋伯在這方面同樣信心十足，但由於酒類的用字遣詞過於冷門，他的文章未必有足夠的說服力。洛伊－韋伯的寫作技巧高超，深知如何描述一家餐廳，也會適時補充一些有用的資料，例如治療宿醉的小偏方等等。但當他一提到辛蒙頓的地下貯藏室時，忽然變成品酒專家杜里托博士(Doctor Dolittle)。

只要是關於酒類的正式活動，通常派傑利都不會缺席。他興奮地說洛伊－韋伯為了慶祝《微風輕哨》作詞家吉姆・史坦曼五十歲生日，特地在小型派對上召集所有四十七歲的朋友。「噢，親愛的！噢，親愛的！今晚有些特別的酒。我記得那天晚上大家都很開心，只有幾位知己好友共聚一堂……吉姆・史坦曼可稱得上是『黑暗王子』，留著長長的灰色頭髮，一付晚上熬夜的樣子，但他的人卻出奇地親切，對自己擁有的酒也很在行。」

當洛伊－韋伯在場時，證明你對酒內行得如同在肩上佩帶光榮的徽章。但洛伊－韋伯總是顧及那些對酒比較沒有興趣的人，作風相當低調。在一九九七年五月的蘇富比拍賣會上，他只從酒窖搬出一半的庫藏來賣，總共有一萬八千瓶酒，但不久後又瘋狂採購。在拍賣會場中，波爾多

葡萄酒在目錄上被形容為「快樂主義者的天堂，令人飄飄欲仙，是真正的神秘之酒。」蘇富比的專家們一致評鑑洛伊－韋伯的酒是拍賣會有史以來最優良的物品：「如果羅馬神話中的酒神有地窖，裡面存放的一定是這些酒。」

對於洛伊－韋伯這麼一個挑剔的人說，忍心見到自己細心貯藏的美酒被一群自大的收藏家以及賭場業者瓜分，真是一件難以置信之事。那些狂妄的收藏家對酒的熱愛或許根本比不上洛伊－韋伯，更別說是賭場業者了。洛伊－韋伯在一篇《每日電報》的文章中，以生動的筆觸詳盡地報導一些齷齪之事。在坎城的一場流行音樂會議中，聚集了一批專門製作誇張音樂的二流唱片公司主管：「當我們在這裡講話時，一箱箱巴卡地雞尾酒、淡啤酒及可樂被運到法國 La Croisette 的大酒吧，酒的價格狂飆。為了這項一年一度吸引遊客拿出信用卡花錢的熱鬧活動，老闆再也無法忍受只有甜雞尾酒的酒單，大筆一揮，加上新的酒類。那些想成為『辣妹合唱團』的女生舉杯慶祝；長得像明星凡妮莎・帕拉迪斯(Vanessa Paradis)的追星少女噘嘴飲酒；製造大獎章和長假髮的商人眉開眼笑，摩拳擦掌；還有賣可麗柔棕色染髮油的廠商歡欣鼓舞。」

音樂界有了洛伊－韋伯這種敵人，這些小唱片公司的主管到底想做什麼？在另一次坎城的流行音樂活動上，洛伊－韋伯打開了殿下飯店的房間大門，只見一團紫色煙霧，「一位臃腫的唱片公司老板脫光衣服，在桌子上跳舞，旁邊有兩個性感少女按摩他的大腿……還有……每轉一圈就可以看見巴卡地雞尾酒和古柯鹼。」在《萬世巨星》搖滾音樂劇的時代，年輕的洛伊－韋伯生活嚴謹，反對提姆・萊斯處處留情，但洛伊－韋伯同時也是一個勇於接受現況之人，值得別人為他喝采。

為了專欄作家的新工作，洛伊－韋伯嘗試既危險又奇特的新型機器。《每日電報》借給他最先進的口述錄音機。

有一天洛伊－韋伯到漢默史密斯觀賞由達倫・戴(Darren Day)
演出，改編自克里夫・理查電影的現代舞台紀錄劇《暑假》
(Summer Holiday)首演，這件機器讓他糗大了。

洛伊－韋伯將錄音機放在達倫・戴的褲袋裡，沒想到
錄音機竟然自己啟動，放出一段內幕消息，內容是洛伊－
韋伯是否應該在酒類拍賣會上與拉圖爾葡萄酒公司(Latours)
合作。達倫・戴花了很長的時間才找到正確的按鍵。這段
錄音讓觀眾誤以為穿白色Ｙ領衣服的達倫・戴在作曲家洛
伊－韋伯的地下酒窖興風作浪，讓洛伊－韋伯手忙腳亂。
「我想錄音機不是被達倫・戴的大腿啟動的，」洛伊－韋
伯坦誠表示：「而是像布穀自鳴鐘一樣，到了特定的時間
就會自己發出聲音。」

名氣、友誼、健康、幸福

洛伊－韋伯的個性如何？馬森有一次在接受《洛杉磯
時報》訪問時被問到這個問題。他的回答是洛伊－韋伯就
像瑞斯普汀(Rasputin)：「他在你行動之前就知道你心裡
在想什麼；他的第六感很準，警覺心也很強，很容易受到
驚嚇。後來，他在報紙上看到這段話，打電話來大吼大叫，
說報紙形容他像瑞斯普汀。我說：『洛伊－韋伯，你是
啊！』他回答：『我知道，但我不要在報紙上讀到這個殘
酷的事實！』」

相較於樂評給他的批評，同事利用他的公司營私更
令他痛心疾首，他對此毫不留情。但正如梅達蓮所言，他
非常相信公司同事，有時候太過天真。他完全了解並批准
公司的重大決定。例如股票上市，又買回自家公司股票，
再將百分之三十的股權賣給寶麗金公司。他對此深感遺憾，
也抱怨連連，公司股權賣給寶麗金公司一事至今仍讓洛伊－
韋伯痛心疾首。他在事後發現，雖然此舉可以讓公司不必

背負債務，但有其後遺症，高級主管的薪水和公司盈餘成
正比，因此每人的薪水都三級跳。

在《日落大道》黯然落幕之後，洛伊－韋伯發現公司
從三千萬英鎊的盈餘轉眼間便成一千萬英鎊的虧損。他無
奈地得知在短短幾年內，寶麗金公司掌握了真有用公司的
一切。他的門面、股票、財產都落入別人手裡。倫敦總公
司決定遣散員工，海外的子公司也陸續關門。一九九七年
五月麥坎納離職。倫敦總公司的員工改頭換面。執行長一
職由比爾·泰勒接掌，洛伊－韋伯也回到公司上班。

洛伊－韋伯和他新任的私人暨事業經紀人約翰·瑞德
（曾擔任艾頓·強的經紀人長達二十八年，在公司改革方
面有相當的經驗），費了一番功夫與寶麗金公司交涉，希
望他們在下一個世紀初不要插手管真有用公司。沒想到，
有一天他們忽然發覺現在要斡旋的對象，變成了在一九九
八年五月買下寶麗金公司的加拿大飲料暨娛樂集團席格蘭
（Seagram）。

事情突然撥雲見日。席格蘭公司總裁愛德格·布隆
菲爾（Edgar Bromfield）是標準的音樂劇迷，他向洛伊－韋
伯保證到了二〇〇三年，席格蘭公司只會持有真有用公司
百分之五十一的股權。洛伊－韋伯也深信，在席格蘭買下
寶麗金之後，他仍然能夠依照先前的約定，優先買回真有
用公司的股票。

洛伊－韋伯的信心和耐心換來了代價。一九九九年四
月，洛伊－韋伯興奮地宣佈，他以七千五百萬美元或四千
七百萬英磅買回，寶麗金／席格蘭所擁有百分之三十的股
權，這也是他有生以來第一次充分掌握他的事業。

隨著新劇進入緊鑼密鼓的籌備階段，公司員工士氣
如虹，洛伊－韋伯的心情也雨過天晴。年初這位作曲家還
愁眉不展，此刻已一掃陰霾，揮灑創意，期待新劇首演晚
上那份激動的心情。

約翰‧瑞德說洛伊－韋伯和艾頓‧強在某些方面很相似。兩個人都非常靦腆，不知道如何放鬆心情；兩人都是群眾崇拜的對象；艾頓‧強以舞台魅力與生活方式擄獲人心，洛伊－韋伯則以傳統的戲劇贏得掌聲。

早期當洛伊－韋伯與提姆‧萊斯合作時，洛伊－韋伯總是對宣傳活動漠不關心，面對媒體時也是用別人擬好的稿子照本宣科。後來他選擇單飛，創作《貓》時，完全發揮他靈敏的天性，在鎂光燈前面配合生動的肢體語言，侃侃而談。當年，他和莎拉二的婚期適逢《星光列車》於皇家慶典公演，因此他有機會見到女王陛下。他的五十歲生日典禮不但同時慶祝了麥金塔錫進入娛樂界三十年，也創下電視收視率的高峰，順便為即將上演的新音樂劇《微風輕哨》打免費的廣告。

在《日落大道》上演時期，麥金塔錫使出高招，取勝洛伊－韋伯。他拉攏團體售票中心，將重心轉移到自己的戲劇上，就是帕拉迪斯劇院上演的《孤雛淚》以及卓瑞‧蘭的《西貢小姐》。真有用公司被自大及貪念所害，以致做出錯誤決策，撤走團體售票中心。洛伊－韋伯難辭其咎，但他卻將一切責任怪罪在麥坎納頭上，要說洛伊－韋伯不知道整件事情真是令人難以置信。到了最後關頭，幸虧梅達蓮使出女主人的手腕，試圖挽回頹勢。她和洛伊－韋伯舉辦晚餐，宴請權益受損的售票人員，親自向他們賠罪。「局面真是一片混亂。」洛伊－韋伯說：「我不知道事情的嚴重性，但我要為麥坎納說句公道話，他任命凱文‧華勒斯為劇院分部經理，我會感激他一輩子。」

他的妻子盡心盡力照顧前二位莎拉留下來的大家庭和孩子們，十分熱絡。她的丈夫呢？是不是會透露工作和事業上的問題？「噢！是的！他回家之後更嚴重！他會將腦子裡想的事一五一十地說出來。我們想到什麼就說什麼，應該說是他想到什麼就說什麼。我們相聚的時光是人生最

甜蜜的回憶。我們一起做事，認識傑出人士，真的很愉快。洛伊－韋伯總是喜歡到外面吃晚餐！」

　　但是，他快樂嗎？他的弟弟朱利安反覆思考這個問題。「我不知道有什麼事能夠讓他靜下來，他總是馬不停蹄。他最近生了場病，我一點也不驚訝。長久以來他一直過得很辛苦，他的體格一定很強健。我知道當空中飛人是什麼滋味。他總喜歡到洛杉磯待幾天，你懷疑他是否有此必要？他又不必像我一樣開演奏會，不是嗎？真正的原因是他必須一直往前衝，有一天他的身體會受不了的。但我認為他江山易改，本性難移。」

　　一種不明症狀在一九九四年十二月發作，洛伊－韋伯因食道潰爛住院治療。他先前得過熱帶性疾病，治療後導致併發症，產生喉頭發炎。他說他從《愛的觀點》上演那天開始，一直到《日落大道》，身體都「很不舒服」，他在這段期間接受過敏性治療和其他藥物。等到《日落大道》在紐約上演之時，一位醫學專家在他身上進行不同的試驗。

　　兩個小時過後，醫生告訴他他的消化系統多年來已經被阿米巴桿菌侵蝕，身體也因為吃海參和豬腳而變得臃腫。兩年前，當他到紐約參加《歌劇魅影》十週年慶祝時，他飽受感冒和各種疾病的侵襲。另一位醫生告訴他阿米巴桿菌已經破壞了他的免疫系統。一旦工作壓力增加時，他的身體會更加脆弱，更容易發病。

　　唯一的治療方法是靜心休養九個月。在未來的日子裡，他會不會遵照醫生指示，旁人不得而知。梅達蓮堅持三個年幼的小孩：阿拉斯泰、威廉、伊莎貝拉，留在倫敦上學，他們盡量在週末假日或寒暑假安排家庭活動。

　　洛伊－韋伯已經成名多年，走在路上很難不被別人認出。他早就放棄自己開車，深怕聽到路上司機發出喝采聲或叫罵聲，連聽到「喂！你好」都不知如何自處。他習慣

請別人開車,自己坐在車後,連從劇院到餐廳短短十五英呎的路程他也要坐車。

當阿根特還是「還魂屍」樂團的一員時,曾說過從十九歲到三十歲這段時間是他最受人矚目的日子:「你成為宇宙的中心。無論你到那裡,人們總是熱烈歡迎你。你不必用腦袋分析,只要接受事實就好了。當我認識洛伊-韋伯時,他已經赫赫有名,事業穩固,令我欽佩萬分。」

「如今他依然享有盛名,態度還是那樣靦腆。但現在他有了一層保護膜,不像以前那麼容易看透。」提姆·萊斯同意這種說法。他說如果他能過得了洛伊-韋伯六個秘書的那一關,一定樂意與洛伊-韋伯再度合作。提姆·萊斯本身的戲劇製作公司規模並不大,他忙得不可開交,但只要有一位忠心耿耿的秘書就夠了。

洛伊-韋伯聲明他一點也不曉得提姆·萊斯在抗議什麼,提姆·萊斯只要撥他的私人電話號碼馬上就可以找到他。他覺得提姆·萊斯很聰明,懂得用公事當擋箭牌,為自己解圍。當尼格爾·萊特(Nigel Wright)要為新版的《萬世巨星》錄製唱片時,提姆·萊斯堅持其中一、二首歌曲一定要有他在現場參與錄音過程。到了錄音那天,他以電話通知萊特他正從紐約趕來參加一個重要的會議,這個會議無法延期,因此所有工作人員都要等到他開完會過來之後,才可以開始錄音。萊特、演員群、歌手事前先做好準備,下午四點以後大家閒閒沒事,只能坐下來等大作詞家。音樂家們個個高興地加班,全體工作人員移到旁邊的一間房間,收看溫布頓網球冠軍爭霸戰。幾分鐘後,電視播出觀眾席的特寫鏡頭。一群名人正在那裡看球賽,包括提姆·萊斯在內!二、三個小時之後,提姆·萊斯準時出現在錄音室。他向大家道歉,口口聲聲解釋他在其他地方受到要事耽擱,當場有些人的笑容變得僵硬起來。

名人總覺得與名人相處要比一般人容易得多,他們

沉浸在彼此的光芒之中，無拘無束。名人圈就是名人圈，報紙的照片交代得一清二楚。明星米高‧肯恩(Michael Caine)總是和羅傑‧摩爾在一塊兒。名人和名人交往起來很省力，不必浪費時間彼此恭維，也不必討好對方，還可以藉著同伴的名氣來彰顯自己的不凡。

洛伊－韋伯和大衛‧福斯特在一起時就覺得輕鬆自在。他們兩人相識已久，洛伊－韋伯和提姆‧萊斯叫大衛‧福斯特為「福斯提」(Frostie)。早在《萬世巨星》上演的日子，福斯特就在大西洋兩岸見過這一對創作搭檔。這位從六〇年代主持諷刺喜劇一路邁向娛樂界主流、並且在政治人物專訪中佔一席之地的電視主持人說：「我把他當做很要好的朋友，一個我在有需要時最想找的對象……你了解我的意思嗎？」

這兩位大師級的人物一到週末就變成好鄰居，共同享受鄉村生活。福斯特一家人在離辛蒙頓不遠處，有一間渡假小屋，因此他們兩家固定在星期天共進午餐。福斯特的妻子是諾福克公爵(Duke of Norfolk)的女兒卡瑞娜小姐，夫婦倆人育有三個十幾歲大的兒子，很喜歡找洛伊－韋伯年幼的孩子一起玩耍，大人之間的感情也因此更加深厚。

根據福斯特的說法，洛伊－韋伯克服了樂評對他的蔑視，對之逐漸釋懷。「當自己的洛伊－韋伯，要比當別人眼中的洛伊－韋伯輕鬆得多。」他也稱讚洛伊－韋伯努力和英國中部、美國中部的人士建立直接的關係。「我想他之所以會那麼成功，是因為他啟發了別人的夢想與抱負。《日落大道》中有一句台詞『我們教導這個世界新的夢想方式』，這正是洛伊－韋伯的寫照。這令我想起在七〇年代由我製作、理查‧張伯倫(Richard Chamberlain)和甘瑪‧克萊文(Gemma Craven)主演的電影《玻璃鞋與玫瑰》(The Slipper and the Rose)。

這部電影是《灰姑娘》的現代版。有一次甘瑪飾演的灰姑娘向由安娜特・克斯比(Annette Crosbie)飾演的仙女詢問，她是如何將紅蘿蔔變成拉金色馬車的馬匹。編劇布萊恩・富比士(Brian Forbes)寫下安娜特的一句台詞：「這是神仙的小秘密。事實上，如果妳敢夢想的話，效果會更好……」這就像洛伊-韋伯，他牢牢抓住了人們的夢想。

朱利安暢談他的哥哥如何被他自己和父親的音樂深深感動。「幾年前我在慶典音樂廳演奏艾爾加的協奏曲，指揮是Yehudi Menuhin。我們選擇《萬世巨星》中《福音約翰十九：41》為安可曲。梅達蓮說洛伊-韋伯聽到這首歌時不禁熱淚盈眶。還有一次，唱片製作人尼格爾・萊特記得，他和洛伊-韋伯去看《日落大道》，當洛伊-韋伯第一次聽見伊蓮・佩姬唱出《只要看一眼》時，激動不已，忍不住從椅子上起立。」

《微風輕哨》在辛蒙頓音樂節試演之前，澳洲籍導演蓋兒・艾德華(Gale Edwards)曾在洛伊-韋伯家借住一個星期。有一天，她在深夜起床，聽見遠方傳來的鋼琴聲。「我身穿晨袍，躡手躡腳地從客房走下巨型橡木樓梯。樓下的房門微開，洛伊-韋伯穿著睡衣，不眨一眼地說：『進來吧！蓋兒，妳認為此曲如何？』我坐在他旁邊，聽他一試再試，直到天亮為止。他一方面很興奮，一方面很徬徨害怕，急需別人給他出點主意。那是我生命中最美好的一段時光。」

「當我看到他工作時專注的神情，看到他如何創作出優美的音樂時，我覺得人生死而無憾。能夠站在這裡，目睹一切，真是榮幸之至。我似乎經由一扇窗子，看透了洛伊-韋伯的靈魂。他不是某位名人或偉大的作曲家，他只是個坐在鋼琴前面，迫切尋覓適當旋律的人。就在那一刻，我對他充滿了無限的景仰。

《艾薇塔》與瑪丹娜 *13*

「昨夜我夢到艾薇塔，
我並非站在門外觀察她，而是變成了她的化身。
我可以感覺到她的悲傷和不安，我終於了解，
為什麼艾薇塔在人生的最後幾年中會努力衝刺，
她要讓生命發光發熱。」

－－瑪丹娜的「艾薇塔日記」。

　　到一九九六年三月為止，《星光列車》已經上演了十二年。參加十二周年紀念日盛況的忠實觀眾包括一位來自肯特郡的郵差亞倫‧紐曼(Alan Newman)。根據估計，他總共花了二萬一千英磅，看了七百五十遍《星光列車》，不久後他結婚成家，才停止去劇院報到。

　　《艾薇塔》在倫敦西區上演八年，創下二千三百萬英磅的票房，吸引了四百萬觀眾。來自艾薩克斯郡羅福德(Romford)的布格斯太太(Mrs Maye Briggs)功不可沒，她一個人就看了三百三十遍。

　　這不禁讓人想到一個問題，熱門戲劇的持續上演究竟是靠陌生觀眾群還是一批有怪癖的觀眾？商場上對一再前來的觀眾創造了一個特殊名詞：「重複性觀眾」，這種現象是造成洛伊-韋伯旋風的主因。沒有一齣劇能夠持續下去，除非劇中最有趣的人物，能夠吸引絡繹不絕的人潮。

這群觀眾讓舞台熱力持續燃燒。來自漢普郡依斯特藍(Eastleigh)的退休印刷場經理鮑伯‧馬丁(Bob Martin)，自七年前看過《貓》的首演後，就成了標準的戲迷，爾後不斷前來。「我孤獨地走完人生大部份的旅程，但我和這齣劇的每一個人員都很熟。他們真的很棒。劇院外場的工作人員經常和我開玩笑說，我的票不是偷來的就是偽造的，應該禁止我入場。」

270

我們寧願一般人去看洛伊－韋伯的音樂劇來打發時間，也不願意他們在社會上惹事生非，但面對這群死忠的觀眾，很難不使人再度思考一個問題。馬丁先生去看音樂劇的原因是讓演員開心，他一發現演員的蹤影，立刻窮追不捨。「我曾看過十九遍《為君瘋狂》(Crazy for you)、七次《悲慘世界》、九次《我和我的女孩》(Me and My Girl)。《貓》讓我的生活領域變大，給我新的人生方向。」

這就是《貓》成功的秘訣嗎？為怪人提供精神寄託？作曲家洛伊－韋伯反駁別人認為他對倫敦以外的歐洲地區厚此薄彼的說法，他列舉一九九七年四月《貓》在不同城市的費用差別：在漢堡，《貓》有四十五名表演者，在倫敦只有二十五名；在漢堡，《貓》的後台音樂人員有二十位，在倫敦只有四位；漢堡的票價是倫敦的雙倍，而後台人員的薪水卻是倫敦的三倍。

一九九七年六月，《貓》成為百老匯史上最長青的音樂劇，打敗了十五年來遙遙領先的《歌舞線上》。同樣地，麥可‧班納特所舉辦的舞蹈甄試也是史上最久的，他一方面要尋找舞蹈人才，一方面要尋找「貓天堂」的舞者。《紐約時報》的彼得‧馬克斯(Peter Marks)詳細記錄下每一次的試鏡，他形容重回劇院欣賞《貓》，好比進入時光隧道，回到一九八二年。他也堅稱此劇充滿矯揉造作的感覺，失去了當年那種明亮暢快的韻味。

但你怎麼能說《貓》受到時空限制？當我在《貓》

進入「第十七個輝煌的年頭」時，到新倫敦劇院重溫舊夢，我覺得所有的觀眾，包括十四位來自日本大阪的女性觀光客，都如獲至寶地深受感動。他們的情緒隨著舞台的泥土與垃圾場起起伏伏。到一九九九年五月為止，這齣劇在倫敦已經創下一億英磅以上的收入，看過此劇過的人超過八百萬人。

如果說《貓》是一齣精彩的歌舞劇，敘述貓群選拔的過程，那麼《萬世巨星》和《艾薇塔》，則質疑為什麼一個人在社會上擁有神聖不可侵犯的地位。《星光列車》展現每個角色在競技場上的特殊風格，此劇在一九九四年三月慶祝十週年紀念，成為英國第二名的長青劇，直到今天依然保持這項紀錄。

《星光列車》的製作群比《貓》更加用心，不斷求新求變，一方面為此劇融入最具現代感的音樂，一方面又緊緊抓住人們的懷舊情懷。此劇的主題非常清楚，媽媽催促小男孩上床就寢，命令他將火車收起來，躺在床上的小男孩望著浩瀚星空產生美麗的幻想。上次我趁著學校放期中假的時候到劇院欣賞此劇，看到觀眾為之瘋狂。火車賽跑的速度越來越快，場面越來越刺激，最後一幕在經過精簡後只剩下四名好手。一九九二年此劇加入數首新歌，其中最著名的是為珍珠所做的《決定我的心意》(Make Up My Heart)，以及由唐・布萊克為珍珠和老銹寫的《下次當你墜入情網》(Next Time You Fall in Love)。

洛伊－韋伯的音樂劇非但不受時空影響，也很容易讓觀眾懷念過去。他的故事不像早期的《白馬酒店》(The White Horse Inn)或《沙漠之歌》(The Desert Song)等劇描寫真實世界。音樂劇的主要目的是讓洛伊－韋伯呈現他的音樂，並藉由耶穌、艾薇塔、魅影等人的故事襯托音樂內涵。一九九六年年底，蓋兒・艾德華將《萬世巨星》中耶穌和猶大的故事，改編為諷刺皮影戲，搬上李瑟露(Lycerum)劇院，

成績一鳴驚人。

就在同一年,《萬能管家》的劇本經過改編,成為《萬能管家事蹟》,但不像《萬世巨星》重新推出時,賦予新劇現代意義。《萬能管家》再度搬上舞台的最主要目的,是為了紀念在一九九四逝世的藍德。他在晚年買下布萊頓的皇家劇院,讓它成為全國唯一的私營劇院。在藍德一九九六年三月的追悼會上,洛伊-韋伯和提姆·萊斯站在藍德熱愛的舞台上,向他獻上最高的敬意。他們兩人先合奏鋼琴曲《美夢成真》,再指揮合唱團演唱《希望與榮耀之地》(Land of Hope and Glory)。

藍德在生前時常讓洛伊-韋伯抓狂。洛伊-韋伯雖然覺得藍德缺乏敏銳的戲劇眼光,但稱讚他為人慷慨,熱心,判斷力強,幽默感十足。提姆·萊斯的身上也具備這些特質,深深影響洛伊-韋伯早期的創作風格。洛伊-韋伯在創作《微風輕哨》時,再度展現熱鬧的音樂風格,自《萬世巨星》以來許久未見如此搖滾、熱情的旋律。

在製作完場面豪華的《日落大道》之後,洛伊-韋伯重拾沃登豪斯的輕鬆小品,對他而言無非是一種心靈解脫。當初劇作家阿亞伯恩主動來找洛伊-韋伯,希望推出全新的《萬能管家》,好為精雕細琢的史卡布洛劇院(Scarborough)打響第一炮。

史卡布洛劇院的地理位置相當特殊,它有壯觀的海岸線和美麗的海灘,足可與南邊的「芬頓海灘」(Frinton-on Sea)媲美或與沃靈(Worthing)平分秋色。阿亞伯恩過去曾說過一句話:「人們到劇院看完表演之後,除了喝醉酒和買鞋子以外幾乎沒有什麼娛樂。」但後來地方上的募款活動,以及政府贊助的樂透彩券,這兩項重要政策使情況改觀。這兩項活動讓劇院募集到龐大資金,添購許多新的設備,以饗觀眾。

一九九五年五月一日,史卡布洛劇院隆重揭幕,這

一天也是《萬能管家事蹟》首度公演的日子。洛伊－韋伯高興地坐在觀眾席，右邊是莎拉一和長女伊瑪根，左邊是麥金塔錫。他們像一群參加畢業旅行的學生，心情非常興奮，從頭到尾笑聲連連，兩個大男人早已將英國喜劇排除在他們的創作之外，今日能夠重溫舊夢，彷彿置身天堂。作曲家洛伊－韋伯努力拾起往日的回憶。他的妻子梅達蓮此時正在倫敦的波特蘭醫院，等待產下他們的第三個孩子依莎貝拉。

製作群在附近的一家豪華宿舍舉辦酒會。在表演過後，整組人員移師餐廳，不料廚房竟然傳出火災，於是洛伊－韋伯請大夥兒到他家。他從冰箱拿出食物，燒了幾道拿手好菜款待大家。在酒足飯飽之後，洛伊－韋伯又率領大家重回火災後的餐廳，享用甜點和咖啡，和大家聊到深夜。他在新的音樂劇中，究竟發現了什麼東西是和一九七五年的版本不同？

答案不勝枚舉。首先，雷諾·布萊登為《戲劇和戲劇家》雜誌寫了一篇簡短但關鍵的報導：此劇使用最平凡的道具達到最佳效果。同時，此劇透過旁白者一人娓娓道出管家的不幸遭遇，使得整齣大型音樂劇銜接極為順暢。

由阿亞伯恩親自操刀的新劇旁白很緊湊，幾乎看不見舊版的影子，大幅修改原著《伍斯特的章法》，加入其他沃登豪斯小說中的人物情節，幸好姨母的部份刪掉了，便成為一齣歡樂鬧劇，有陰錯陽差的人物角色，低預算的場景笑料，精心設計的豬圈。新的劇情改為柏提遺失了他的五弦琴，必須即興表演。原來的劇情則是他折斷了五弦琴上的弦。

「這段情節比原版《萬能管家》要來得充實。」阿亞伯恩為劇情衝突加上註解：「大智若愚之人不願囚禁內心的慾望，奮力掙脫傳統禮教的束縛。整齣音樂劇瀰漫著歡樂的氣氛，卻不失內涵。連原本不愛看胡鬧喜劇的洛伊－

韋伯都讚不絕口。此劇雖然由業餘演員上陣，表現卻令人激賞，故事有歡笑也有淚水，令洛伊－韋伯感到相當震撼，沉醉在溫馨感人的情節中。我原本以為這齣劇走不出史卡布洛劇院，但劇本在重新編寫之後相當出色。劇作家阿亞伯恩憑著堅定的愛心與信心寫下這個故事，劇本細膩微妙之處在新舞台得以充分發揮。在依莎貝拉出生後，我好幾個星期沒有闔眼，白天快樂地眺望威特比區(Whitby)美麗的大樓和遠方的約克郡。阿亞伯恩在劇院把握時間，充實內涵。我們約在晚上見面，回顧白天的進展。這段日子過得非常愉快，彷彿正在渡假。」

這齣劇贏得佳評如潮，可惜在搬到約克公爵劇院後後繼無力，上演八個星期就匆匆下檔，顯示出即使是重量級音樂劇大師，仍然不敵時代潮流。在經歷市場無情的考驗後，洛伊－韋伯的口吻有了一百八十度的大轉變：「只有傻子才看不出流行樂壇沒有好歌，也看不出音樂劇院沒有佳作。」

樂壇新人輩出。一流詞曲作家所寫的歌曲，除非是由當紅的席琳・狄翁、男孩特區、湯姆・瓊斯主唱，否則很難打進廣播節目，這是一個非常嚴重的問題。當初威利・羅素不被看好的《兄弟情仇》，現在已是倫敦西區連續上演十年的賣座佳劇，在八〇年代中期要不是泰利・沃根打破慣例，在晨間廣播節目播放插曲《告訴我這不是真的》(Tell Me It's Not True)，此劇恐怕永無翻身之日。

對廣播節目來說，音樂劇是過時的產物。「每天我走進唱片公司，他們異口同聲地對我說他們不會錄製我的歌曲，因為那些歌曲來自音樂劇……我不斷遊說他們，我的歌曲真的不賴……我的音樂劇絕對有看頭……舉例來說，我寫的《週日訴情》講的是小女孩站在凳子上唱歌的故事。」

在《艾薇塔》拍成電影前，歌曲早已紅遍全球，故

事情節及預定的演員無不家喻戶曉。亞倫‧派克(Alan Parker)接到史汀伍的邀請出任此片導演,但含糊地說自從他拍了賣座不佳的《名揚四海》(Fame)後,就一心想和音樂劇劃清界線。十五年後他回心轉意,決定接下本片。女主角預定由蜜雪兒‧菲佛出任,但她為了照顧兩個小孩,不願離開好萊塢。

對亞倫‧派克來說較為吃力的,是說服洛伊-韋伯和提姆‧萊斯兩人聯手為裴隆和艾薇塔寫下新歌。經過一番折騰之後,新歌《你一定要愛我》(You Must Love Me)終於出爐,由瑪丹娜演唱。裴隆抱著身患癌症、奄奄一息的艾薇塔上樓,女主角幽幽地唱出哀怨情歌,鋼琴是唯一的伴奏樂器,歌詞刻劃艾薇塔對愛情的執著,以及裴隆恐懼的心情。此曲創意極佳,絕對有問鼎奧斯卡的實力。

瑪丹娜寫信給亞倫‧派克毛遂自薦,她說她是唯一了解艾薇塔熱情與痛苦的人。她寫這封信並非出於自願:「冥冥之中有一股力量催促著我寫下這封信。」她在拍片過程中將生活點滴記錄下來,統稱為「艾薇塔日記」,內容在一九九六年十一月經由《虛榮博覽會》雜誌披露,配合精彩劇照:「昨夜我夢到艾薇塔,我並非站在門外觀察她,而是變成她的化身。我可以感覺到她的悲傷和不安。我饑腸轆轆,內心無法滿足,整個人急促奔跑。當時我正在直昇機上,飛機已經起飛,我要前往覲見曼南總統(Menem)。當我望著地面上的一大片英國學院時,思緒翻騰,如果我是艾薇塔,知道自己得了癌症,不久之後即將告別人世,我的心情如何?我要做什麼事?我終於了解為什麼艾薇塔在人生的最後幾年中努力衝刺,她要讓生命發光發熱。」

在拍片期間,瑪丹娜穿上緊身戲服,戴上棕色隱形眼鏡。她的盛名,加上身處異國(先到阿根廷,再赴布達佩斯,最後到倫敦),使她更能體會劇中人物的心情。

　　瑪丹娜暗地裡向曼南總統甜言蜜語一番，懇求總統讓她在布宜諾斯艾利斯的玫瑰宮陽台高唱《阿根廷，別為我哭泣》。曼南總統崇拜裴隆，心儀明星，不斷稱讚瑪丹娜酷似他在年輕時候有過一面之緣的艾薇塔，但瑪丹娜注意到總統的眼光始終在她的胸前打轉。

　　基於振興國內經濟的需要和瑪丹娜魅力無窮的緣故，曼南總統答應她在玫瑰宮演出。她與總統進行非正式接觸一周後，受到邀請參加正式會議，與會人士包括亞倫·派克、安東尼奧·巴德瑞斯、強納生·普萊斯（飾裴隆將軍）。根據亞倫·派克的描述，大家坐下來，慢慢享用總統最喜歡的比薩，聊了一會兒，跳起標準的踢踏舞。瑪丹娜忽然問道：「我們到底能不能在陽台上拍戲？」曼南總統微笑地點頭回答：「妳儘管使用陽台。」

　　聽到瑪丹娜的話，亞倫·派克因計畫生變，心裡頗不是滋味。他剛花了大筆金錢在倫敦搭建玫瑰宮，眼見曼南總統欣然答應，他也只好忍氣吞聲。這部片需要大量的臨時演員與部隊。經過一番努力之後，亞倫·派克從英國借調的「特種部隊」（在福克蘭戰役中，英國軍隊被廣泛稱為「特種部隊」）和拍片工作人員，逐漸被阿根廷人民所接受。到鄉村取景的工作也進行得很順利，一夥人浩浩蕩蕩出發至艾薇塔生長的故鄉琴維爾可，此處也是她父親的長眠之地。

　　電影中的艾薇塔出身低賤，是大地主的私生女。她的母親來自貧窮家庭，是大地主的地下情婦，總共育有五名子女。私生子女不能明正言順地參加喪禮，但可以在守靈時利用短暫時間向父親致意。倔強的艾薇塔擅自闖入教會喪禮，被別人從棺材旁邊趕出去。導演運用鏡頭，將這段痛苦的回憶銜接在二十六年後艾薇塔隆重的喪禮上，令人不勝欷噓。

　　精緻的畫面、為配合影片事先錄好的歌曲、對每一

276

個細節的重視、浩大的場面，電影的每一個環節，都再再顯示出導演希望電影呈現出舞台效果。電影由一幕幕鏡頭堆砌而成，反而少了隨著劇情自然流露的感情。亞倫‧派克嘗試運用豐富的創造力來陳述事實，但弄巧成拙，突顯出將舞台劇搬上電影基本來說是件愚不可及之事。

強納生‧普萊斯在一次訪問中表示，他在電影中展現「多重性格」的願望受阻。裴隆將軍被塑造成單調的角色，演技無從發揮。「你可以藉著《艾薇塔》破除裴隆將軍呆板的形象，但我和亞倫‧派克都沒有這麼做，我們照著劇本按部就班演出。」

整個故事中最大的缺點，是人們無法從艾薇塔的生活推論出她得病的原因，也沒有暗示子宮頸癌的可能因素是她過去氾濫的性生活所致。艾薇塔的風采透過美豔巨星瑪丹娜動人的演技，表達得絲絲入扣。雖然瑪丹娜的唱腔不如伊蓮‧佩姬或佩蒂‧路邦來得動人，但她成功地詮釋艾薇塔的多重性格，更將艾薇塔神聖不可侵犯的形象刻畫得入木三分，讓觀眾耳目一新。此外，她在劇中演唱經典名曲《另一個大廳裡的行李》，展現內心脆弱的一面。

電影越要反應歷史，就越不能和七〇年代拉丁搖滾音樂劇如出一轍。過去有一大群暴動者、哀悼者、打赤膊的農夫、商業工會代表在街上抗議，要求新的阿根廷。現在民眾應該鼓吹的是新型態的音樂劇電影，突破音樂劇的窠臼，還給歷史真面目。

提姆‧萊斯和洛伊－韋伯在寫新歌時再度顯示女主角的內心充滿懷疑：「你為何在我身旁？我現在對你有什麼好處？給我一個機會，讓我了解你對我的愛始終如一……」裴隆正在等待最壞的消息，但提姆‧萊斯的歌詞只圍繞在女主角的問題上。這一年對作詞、作曲者這兩人而言，真是個多事之秋。

是的，對提姆‧萊斯來說這一年非常不平靜。「我被

告知要參與《萬世巨星》重新上演的計畫。當我告訴他們我不喜歡海報時，他們回答我說太遲了……我說我也是智囊團的一員。但很明顯的，他們不希望別人提出太多意見。」他不願出席羅斯托夫特(Lowestoft)的假日晚上首演。雖然他稱讚此劇的製作水準不俗，但他猜想戲劇公司「不當地運用預算，因為票價實在太貴了。」

同樣地，他也覺得電影《艾薇塔》的步調凌亂。「洛伊-韋伯為了這部電影，毅然決定遠赴布達佩斯，事先我一點也不知情。亞倫‧派克沒有告知我，私自將歌詞做了小小的更改。我覺得他真是多此一舉。」

與提姆‧萊斯感情疏遠的妻子珍，眼看無數的報導將《艾薇塔》歸功給一位作曲家，心裡感到忿忿不平。她寫了一封信給《每日電報》：「如果所有的報社記者不要一味地為《艾薇塔》冠上『洛伊-韋伯』音樂劇的形容詞就好了，這種情形一而再，再而三地發生，令所有知道《艾薇塔》不屬於『洛伊‧韋伯』音樂劇的人（包括洛伊-韋伯本人在內）皆氣憤填膺。」

「此劇的構想最初是提姆‧萊斯提出來的，他在一九七四年一手收集資料，每句台詞都是由他親筆撰寫。《艾薇塔》有今日的成功，完全歸功於提姆‧萊斯和洛伊-韋伯兩人的努力。此劇最早推出時被稱為『提姆‧萊斯與洛伊-韋伯』音樂劇，到今天這個事實仍然不容磨滅。」

他們的歌曲入圍奧斯卡獎，也在萬眾矚目之下抱回大獎。頒獎前提姆‧萊斯在一場板球晚宴中道出期待的心情：「過去我曾和兩位傑出音樂家合作，拿下兩座奧斯卡金像獎，但一想到這次是和洛伊-韋伯合作，我的心情就相當複雜。這就好像看著你的岳母，開著你的新法拉利跑車墜落懸崖一樣緊張。」

珍曾和提姆‧萊斯共同收集資料。她目睹丈夫和洛伊-韋伯多年來如何改變。洛伊-韋伯主動接近媒體，搶

盡風頭，不斷修改他那一句簡單幽默的招牌詞，吸引別人的目光。而提姆・萊斯卻退居幕後，自得其樂。提姆・萊斯的女兒依娃展現乃父之風，自組搖滾樂團，也從事模特兒行業，積極出書。「她和我年輕的時候一樣，喜歡多方嘗試，再決定下一步要如何走。」他的兒子唐諾在愛丁堡唸書，彈得一手好琴。

提姆・萊斯和伊蓮・佩姬持續了十一年的婚外情。在這段期間，一直令他猶豫不決，到底要不要和珍離婚，好滿足伊蓮的需要，給她一份全心全意的愛和溫暖的家。但提姆・萊斯鼓不起勇氣離婚，因此伊蓮・佩姬決定與他一刀兩斷。她從不談論私生活，只說她看到提姆・萊斯和洛伊－韋伯這對好搭擋分開，心中就覺得很難過。「我多麼盼望他們再度攜手，他們的共同創作是件既特殊又美好的事。」

「在他們之後就沒有出現更好的組合，不是嗎？洛伊－韋伯是最優秀的作曲家，他的音樂觸動你的心弦，令人陶醉。提姆・萊斯也是如此，他在歌詞中加入個人的特殊見解，豐富的創意令人驚嘆。」雖然伊蓮・佩姬已貴為音樂劇天后，氣質出眾，但她的眼神總是流露出一種難以言喻的悲傷。她的生命失去了一些東西，只有在唱歌時才能夠宣洩苦悶的情緒。「這段人生旅途非常美好。我很慶幸一開始就參與其中。那是一個新紀元的開始，雖然我們當時並不知道日後的發展。我有幸能夠參與現代音樂劇，包括《棋王》在內的精緻好戲，能演出各種角色真是感到與有榮焉，或許《棋王》敏銳巧妙的程度不下於其他戲劇。依我之見，音樂劇的黃金時代已經過了，日後很難再創巔峰。因此我繼續灌錄唱片，開演唱會，希望有一天能夠碰到好歌。」

史上最成功音樂劇的作詞者被人忽略是一件很嚴重之事。《綜藝雜誌》批露《歌劇魅影》這部偉大音樂劇的

輝煌歷史：全球票房二百六十萬美元；來自十二個國家，八十五個城市的一億八百萬觀眾看過此劇。至今只要《歌劇魅影》在紐約及倫敦上演，仍然一票難求。百老匯舞台用掉七十九萬一千二百五十頓加崙的粉末，一百六十八萬八千英鎊的乾冰，二萬六千五百四十個的吊燈燈泡。魅影去過地下居室八千三百五十遍，音樂指揮燃燒了七百一十八磅的卡路里。一九九八年十月，這齣劇在海伊市場的女王陛下劇院演出第五千次，天花板的吊燈仍然完好，沒有打到觀眾的頭。

《歌劇魅影》的製作成本一向居高不下，要保持演出水準更不容易。我們可以想像，只有幾位演員願意向麥可・克勞福看齊，把自己打扮得那麼醜陋。克勞福在倫敦和紐約一炮而紅，隨即發展第二事業，到世界各國舉辦演唱會，在拉斯維加斯擔任「洛伊－韋伯音樂」的主唱人。在第二幕中，克莉絲汀、魅影、拉奧的三角戀情是重頭戲，但我只能說魅影的演技需要「進一步磨練」。

麥金塔錫沒有在非英語系國家製作《歌劇魅影》的權利，所以真有用公司一手策劃德國、北歐國家、南美洲的演出，如果再加上《貓》的版權，儘管《日落大道》的表現不如人意，真有用公司的前途依然有保障。

麥坎納在任內最後一項重大計畫，是興建派特西亞動力站(Pattersea Power Station)。他將這項工程形容為「可能是我們參與過最令人興奮的發展計畫」。他找了三家知名公司共襄盛舉，計畫興建英國最大的電影院，內部蓋十六到二十間放映廳，還有吸引人的主題公園、餐廳、夜總會、運動場。隨著麥坎納的卸任，這項仿傚迪士尼樂園的偉大計畫也宣告破滅。

在人事異動之後，真有用公司的重心從興建大型遊樂場轉到善用戲劇版權。真有用公司在比爾・泰勒的領導下變得更加成熟，運作更為順暢。他希望將蓋兒・艾德華

的新版《萬世巨星》推廣到全世界。同時，他正準備發行《貓》錄影帶，由伊蓮・佩姬飾演伊莎蓓拉，約翰・米爾斯飾演「劇院之貓葛斯」(Gus the Theaater Cat)。這齣劇運用電影手法，十六台攝影機同時拍攝，四台攝影機獵取主要鏡頭，其他攝影機從各種角度捕捉不同畫面。

洛伊－韋伯沒有徵詢原合作夥伴屈佛・南恩及約翰・納皮爾的意見，就重拍《貓》，此舉或許會令他們不悅，但洛伊－韋伯很有遠見，他想長久經營錄影帶事業，特地請來錄影帶專家暨導演大衛・馬列特(David Mallett)，又網羅製作人暨音效工程師尼格爾・萊特。

「除了姆戈傑利(Mungojerrie)和盧波萊提瑟(Rumpleteazer)之外，別的演員不需要像在傳統劇院那樣，眼睛一直盯著攝影機。」作曲家洛伊－韋伯：「新的技術很發達，舞蹈也拍得很好，我們有拍攝舞蹈場面的寬鏡頭。如果我們需要拍特寫鏡頭，就可以馬上改變鏡頭焦距。我們用現代化的手法剪接鏡頭，片子的轉動速度比傳統電影快，但表演者的神情動作一個也沒有遺漏。」

《艾薇塔》算是由音樂劇改編成電影中，相當成功的案例，自此之後，沒有人將音樂劇搬上螢幕。多年前早該有人想到重拍《歌劇魅影》電影。凱斯・泰納還說沒有將《貓》拍成電影是公司的一大損失。但他們在做任何類似的決定時，一定要考慮到一點：電影絕不能影響音樂劇的壽命。《貓》和《歌劇魅影》一向是真有用公司的事業命脈，也是洛伊－韋伯最主要的收入來源。

真有用公司每年的稅前盈餘高達數百萬英鎊。泰納下了總結：「歐洲最好的幾個市場已經被我們征服了。美國還有三家公司製作《歌劇魅影》，兩家公司製作《貓》。我們現在想再接再厲，在巴西推出音樂劇，但也可以重新評估此一計畫。如果我們從明天開始什麼也不做，根據最保守的估計，公司在未來的五年內，每年的稅前盈餘可達

五千萬英鎊。」

洛伊－韋伯音樂劇的分水嶺在於經營哲學。從《歌劇魅影》之後，音樂劇以商業利益為主，公司不惜一切代價提高票房收入。但自從迪士尼公司和李溫特(Livent)公司投入音樂劇世界，紛紛推出《美女與野獸》、《獅子王》、《散拍歲月》(Ragtime)之後，真有用公司不得不承認收支難以平衡，虧損部份必須由公司自行吸收。公司在沮喪之餘，不願再為音樂劇設定目標，也不敢奢望回收投資成本。

在這段期間，梅達蓮不但善盡女主人的職責，對洛伊－韋伯的生活更產生莫大的影響。她的作風和洛伊－韋伯的前妻迥然不同，她積極參與丈夫的事業，經常發表意見，而大部份時候洛伊－韋伯都會洗耳恭聽。她也備受賽馬老同事的推崇，一九八八年十月時，她正式成為紐柏利賽馬場董事會的一員，董事會主席大衛・席夫(David Sieff)宣布，賽馬場將會因她豐富的經驗而受益良多。

洛伊－韋伯夫妻終於在一九九八年初，賣出伊頓廣場的豪宅，買主是三十四歲，來自捷克的維克特・柯茲尼(Victor Kozeny)，此人在一九九〇年初的後共產社會時期經由土地私有化而大賺三億英鎊。梅達蓮和洛伊－韋伯在徹斯頓廣場的轉角一帶找到更舒適的住所，將三間房子的頂樓打通，好讓孩子們有個溫暖的窩。

一九九八年六月，就在《微風輕哨》倫敦首演的前一星期，麥金塔錫慶祝他在音樂劇院服務屆滿三十年，他在李希恩劇院舉辦皇家慶典，上演《嗨！製作人先生！》(Hey Mr Producer！)，女王陛下和愛丁堡公爵均是座上賓。麥金塔錫最該感謝洛伊・韋伯和史提芬・桑坦這兩位作曲家，也在同一天慶祝洛伊－韋伯的生日。史提芬・桑坦特別結合兩人的名曲《小丑進場》（取自《今晚來點音樂》）和《歌劇魅影》中的《夜的樂章》，重新填詞，變成一首新曲，他精彩的鋼琴演奏也被拍成影片保存紀念。

　　歌曲的主人翁是麥金塔錫自己：「他不富有嗎？他不保守嗎？他不是在這附近努力工作嗎？小丑進場。他突發奇想，孤注一擲。看看他的名字字母可以拼成那一個字：卡麥隆(Cameron)，羅曼史(Romance)。他遠赴法國，小丑進場。」旋律轉為四分之四拍。「夜幕低垂，麥金塔錫不斷來電，發出疑問，提出建言……忽然間他出現在眼前，老是打斷別人。我們齊聚一堂，為他歡呼，這位大賣《夜的樂章》之人。」

　　在如雷的掌聲中，洛伊－韋伯和史提芬‧桑坦的身影出現在舞台兩側。他們快步前進，在舞台中間互相擁抱，這真是奇妙的一刻，夢幻的組合：一位是票房巨星，一位是博學之士。洛伊－韋伯在挑戰極限時不忘票房，而作曲家史提芬‧桑坦在成名之際從未停止追求挑戰。在二十世紀後期，他們兩人的作品代表兩個極端，引起人們永無止境的討論，到底那一種表演型態具有真正的價值，藝術還是娛樂？

　　洛伊－韋伯不願對音樂劇的前途發表具體意見，他只籠統地說，過去五年投入音樂劇市場的大公司，能夠以有限的預算提供一流的舞台場面，但很危險的一點，是他們以商業利益為出發點，而非以藝術團體自居。「劇院事業不能以數字來衡量，它沒有一定的規則可循。前幾天我和麥金塔錫共進午餐，他說：『你知道的，當其他人覺得賺夠了錢，決定退出這個圈子時，你和我仍然會在這裡。』是的，我們永遠會在這裡。」

14
《微風輕哨》

光是在開場聽到《微風輕哨》的活潑詩歌，
就知道他們正在享受一流的音樂。
全劇音樂不但富挑戰性，
更充滿無窮的樂趣。
不管現在演出那一幕，
音樂總是引導觀眾入戲，加強氣氛。

新的音樂劇源自何處？從空氣中，伴隨微風，從一次偶然相遇觸發思維，也可能是靈光乍現，通常一個點子是由許多不相干的因素串連在一起。從浦契尼到理查·羅傑斯，許多作曲家將好歌珍藏起來，等待適合的戲劇出現。作曲家浦契尼的意見總是和劇作家不一致。理查·羅傑斯比較幸運，他有兩位長期搭配且文學造詣深厚的同僚：一位是羅倫茲·哈特(Lorenz Hart)，一位是奧斯卡·漢默斯坦。

正如羅倫茲·哈特之於理查·羅傑斯，洛伊-韋伯先有提姆·萊斯為他作詞，後有才華洋溢的理查·史蒂高。理查·羅傑斯後來遇見奧斯卡·漢默斯坦，洛伊-韋伯也認識了唐·布萊克以及查爾斯·羅倫茲·哈特。當然，阿亞伯恩與艾略特亦功不可沒。洛伊-韋伯與吉姆·史坦曼在《微風輕哨》中的組合最令人意外。他們的合作過程曲

折複雜，終於旗開得勝，而這兩位大師，早在《歌劇魅影》時代，就有過合作經驗。

如果說洛伊－韋伯的作品中有任何中心思想，無疑是對精神生活的渴望與追求（《萬能管家事蹟》除外）。我在搖滾樂中聽見教會鐘聲，在輕浮的音樂中聽見禱文，在狂喜中聽見痛苦。在史坦曼為肉塊合唱團所寫的史詩情歌專輯《Bat Out of Hell》中，你可以聽見人們在物質生活以外，對精神生活的追求。他們形容這些歌曲為「有力的情歌」，訴說著對生命的厭倦、破碎的心靈、自我逃避、火紅的日落，也闡釋愛情與死亡，冀望拯救，回憶感情受到種種壓抑。

新的音樂劇也是如此，此話從何說起？正如《歌劇魅影》源自同名小說，曾被搬上電影螢幕，珠玉小品《微風輕哨》在一九九三年打動了洛伊－韋伯。洛伊－韋伯贊助支持的國家青少年音樂劇團(National Youth Music Theatre)將瑪麗·海莉·貝爾(Mary Hayley Bell)的暢銷小說改編成舞台劇，在愛丁堡音樂節推出。

青年才俊作曲家理查·泰勒(Richard Taylor)為年輕表演者量身訂作多首歌曲，洛伊－韋伯驚訝地發現，詞曲意境非常優美，劇情也忠於原著小說及電影。洛伊－韋伯興奮地將此劇搬到貝里斯劇院(Lilian Baylis)，並且邀請其他製作人前來觀賞。

這齣音樂劇只是捲土重來，並沒有什麼驚心動魄的大事發生。一九九七年夏季，我特地去看卻敦漢劇團(Cheltenham Everyman)演出此劇，印象非常深刻。它吸引了本地孩童，不少專業演員也慕名前來。一個充滿迷信的村莊，在石頭、磚塊、乾草堆世界發生的奇遇，成為聖誕節前大家必看的故事。

此劇以細膩而強烈的手法呈現故事主題：如果耶穌重返人間，人們將會如何對待他？全劇沒有悽苦，沒有悲

情。洛伊－韋伯和奧斯卡·史坦曼並不希望藉由這個主題
發掘成人內心的焦慮不安，只希望藉由燕子與他人的互動
關係呈現人生的體驗。燕子在國家青少年音樂劇團和卻敦
漢的版本中只有十三歲，但在洛伊－韋伯的戲劇中，她的
年齡大了二、三歲。理查·泰勒和編劇羅素·萊比(Russell
Labey)沒有小說的版權，只能天馬行空地創作。只要小說
作者不反對，他們的劇本就可以毫無顧忌地一直演下去，
但洛伊－韋伯看見了新的方向，躍躍欲試。

　　這個故事在一九六一年被拍成黑白電影，由理查·
阿坦柏洛製作，布里安·福比斯(Bryan Forbes)導演。來
自約克郡，為人可靠的凱斯·渥特豪斯與威利斯·霍爾
(Willis Hall)擔任編劇。故事地點改為藍開郡(Lancashire)
山谷，電影在實地拍攝。亞倫·貝茲(Alan Bates)飾演逃
犯。小說作者的女兒海莉(Hayley Mills)親自上陣，成為
首位飾演頑童的孩子，她天真無邪，出落有致，是我那個
時代夢寐以求的情人。後來她逐漸長大，有著甜美鄰家女
孩的形象，如同燕子一般亭亭玉立。

　　洛伊－韋伯邀請舊識吉姆·史坦曼共進晚餐，在吃甜
點的時候，聊到最近外界盛傳要重拍《微風輕哨》一片之
事，吉姆·史坦曼馬上切入正題。他堅持洛伊－韋伯一定
要見見他的編劇夥伴派翠西亞·柯諾普(Patricia Knop)，
派翠西亞對編寫新劇亦感到相當興奮。

　　一九九五年七月辛蒙頓試演過後，佳評如潮，大家
改變計畫，將電影改成舞台劇。布萊恩·吉普森(Brian
Gibson)當初簽下合約保障他「獲得演戲機會，否則可領賠
償」，在電影取消的情況下，賠償金如數到手。洛伊－韋
伯和蓋兒·艾德華將派翠西亞的劇本搬上舞台，加入旁白，
並依照舞台現場將劇本稍做修改。他們在看完表演之後信
心大增，決定到紐約尋找合適的劇院。

　　蓋兒·艾德華到洛伊－韋伯在法國的豪宅進行劇本修

飾工作。普林斯曾在一家小教堂看過蓋兒‧艾德華導的小型劇，對她極為賞識。他一方面鼓勵洛伊－韋伯勇敢實踐計畫，一方面毛遂自薦，希望重執導演筒。洛伊－韋伯聽到哈洛‧普林斯的要求雀躍不已，立刻拋棄蓋兒‧艾德華，投入普林斯的懷抱。兩人決定在美國首府華盛頓首演六週，再於一九九七年四月復活節期間移師百老匯。

蓋兒‧艾德華對她所受到不公平待遇處之泰然。「我心裡很失望，我一直認為《微風輕哨》是一齣溫馨而寓意深遠的戲劇，不需要誇張的演技。普林斯是音樂界的奇葩，也是不折不扣的天才導演，票房記錄輝煌，但《微風輕哨》顯然不是他擅長的領域。不過話又說回來，我也得改變自己的心態，因為我的大部份作品都是古典戲劇，既然你身處以商業為主的音樂劇世界，你就必須順應觀眾的需求。」

她還有其他許多計畫要做，沒有時間和洛伊－韋伯鬥嘴。她正在籌備一齣澳洲音樂劇《奧茲來的男孩》(The Boy from Oz)，又為洛伊－韋伯重新編排《萬世巨星》。除此之外，她還為皇家莎士比亞劇團製作大型感官美劇《白色魔鬼》(The White Devil)。

吉姆‧史坦曼和洛伊－韋伯在華盛頓的整個籌備期間相處非常融洽，兩人的感情到現在一直都很好。他們只有一件事意見相左：洛伊－韋伯喜歡準確的押韻，史坦曼希望完全不用押韻，最後洛伊－韋伯贏了。「他是老闆，」史坦曼說：「因為他是幕後製作人。我應該感到滿足，我再也找不到比他更好的合作夥伴。雖然他的要求很高，令人神經緊繃，但我也是這種人。」

首演結果毀譽參半。洛伊－韋伯的陣營事後證明，他們在進軍百老匯之前緊急喊停、移師倫敦的決定是正確的。最大的錯誤不在此劇的內容，而在編排手法。《華盛頓郵報》給予此劇無情的痛擊：「歌曲很難聽」，而且「激不起熱情的火花」。

《泰晤士報》的班納迪克・奈汀格爾(Benedict Nightingale)和《目擊者雜誌》(Spectator)的薛瑞頓・莫里(Sheridan Morley)，兩人從英國跨海來到華盛頓欣賞此劇，反應奇佳。奈汀格爾認為此劇感人至深，劇力萬鈞。薛瑞頓・莫里稱讚此劇不但有一流的設計，更有他聽過「最令人心碎的歌曲」。薛瑞頓・莫里指出此劇與洛伊－韋伯其他戲劇風格不同，是導致觀眾失望的原因。觀眾走入劇院，期望看到如《歌劇魅影》的動人愛情故事，但《微風輕哨》帶給他們的卻是「悲傷的劇情，充滿危險、詭譎、猜忌的氣氛」。

《微風輕哨》是洛伊－韋伯繼《萬世巨星》之後第一齣在美國首演的音樂劇，稱它為「捲土重來」一點也不為過。洛伊－韋伯在做此決定時冒了極大的風險，觀眾可能誤解劇情，可能困惑不解，更嚴重的是直截了當否定此劇的價值。

華希在修訂作曲家洛伊－韋伯的傳記時，強烈抨擊《微風輕哨》的編劇摸不清楚路易斯安那的地理環境。他加入《華盛頓郵報》的行列，嘲笑此劇遺漏了藍調音樂、爵士樂、碎步音樂，取而代之的是大量「空泛、低俗的西部音樂和五○年代的搖滾樂」。他以美國人高傲的心態，指責班納迪克・奈汀格爾竟然喜歡這齣劇，此番話承襲他先前的言論，他痛批英國樂評無藥可救，個個都是音樂文盲，錯把庸俗音樂當成偉大作品，過失實在不小。

馬克・史坦恩多年來，一向以冷靜態度看待作曲家洛伊－韋伯的作品，不摻雜個人主觀情緒，他稱讚《微風輕哨》製作嚴謹，「以鮮明的手法探討美國南方鄉下貧窮農夫對宗教以及心靈生活的渴望，成果令人驚喜。」

馬克・史坦恩也稱讚派翠西亞所寫的劇本。他注意到劇中有多處情節令觀眾會心一笑。多年來他一直鼓吹音樂劇應該朝「結合音樂與戲劇」的方向邁進，此刻他以興

奮的心情，歡迎洛伊－韋伯重拾傳統音樂劇的價值觀，就是作曲家、作詞家、劇作家，每人分工合作。「結合華格納的搖滾樂和浦契尼的胡言亂語，是極端危險之舉。」他在《每日電報》上寫著：「但洛伊－韋伯發揮了兩位大師的特色，重回搖滾樂的本行。更棒的是，有多年劇本寫作經驗的吉姆・史坦曼，寫下了難得一見的個人代表作。」

　　不管《微風輕哨》是否稱得上是里程碑，它都代表了洛伊－韋伯創新突破的想法。華盛頓的演出場場爆滿，為公司賺進可觀的利潤。但洛伊－韋伯對此劇的滿意度，只有百分之七十，比吉姆・史坦曼高出百分之七十。史坦曼覺得此劇的製作水準糟透了，劇情一點都不感人。演員臨時拼拼湊湊，沒有用心演出，這一切全是因為「每個人還有太多外務纏身」。

　　當洛伊－韋伯邀請蓋兒出席華盛頓首演時，她不肯答應。後來洛伊－韋伯又問她願不願意擔任倫敦首演的導演，她一口氣列出所有的條件：她堅持全面處理黑白種族的迷思，她不要華盛頓的演員，但要發揮美國版的特色，加強高速公路盡頭是死路的觀念。

　　她對屈佛・南恩一點也不陌生，當年她得以參與一流音樂劇的演出，全要感謝南恩的提拔。當約翰・卡洛德無法前往雪梨時，南恩揀選蓋兒出任《悲慘世界》澳洲首演的合夥製作人。「《悲慘世界》由屈佛・南恩導演，如果你將音量關小一點，似乎感覺他導的是《李爾王》。我不是拿這兩齣戲來比較，但兩者的演出方式一模一樣、過程一模一樣，對細節的要求也一模一樣。」兩齣戲都缺乏精彩的舞蹈表演。

　　《畫舫璇宮》(Show Boat)和《奧克拉荷馬》也東山再起，分別由普林斯與南恩導演。兩齣劇皆由歌舞劇新天后蘇珊・史多瑪(Susan Stroman)編排炫麗的舞蹈，再度提醒我們久違的饗宴：結合戲劇張力與生動肢體表演的偉大戲

劇。

　　蓋兒認為風評不佳的華盛頓首演已成往事，她要為此劇復出增添活力。彼得‧戴維生(Peter J. Davison)利用水力原理，為此劇設計精巧複雜的水力控制器，不時升降一座巨大、彎曲、呈鋸齒狀的高速公路。高速公路配合劇情出現，突顯兩大主題：高速公路是死路一條；高速公路的上面和下面是截然不同的兩個世界。在高速公路上面，忿怒的警長帶領一批窮困又虔誠的路易斯安那農夫追捕犯人；高速公路下面是泥土沖積而成的密西西比平原，一群天真無邪的孩子在這裡追求他們的宗教，和他們心目中的上帝。

　　這兩個世界的人缺乏溝通。如果他們有交集的話，孩子們就會知道有一名罪犯越獄潛逃，也就不會有這個故事了。劇本的成功不僅要歸功於派翠西亞，也要感謝洛伊‐韋伯和蓋兒卓越的貢獻。

　　在導演蓋兒的眼中，女主角燕子情竇初開，身旁的男人以不同程度的威脅語氣說話，令她意亂情迷，產生微妙的關係。「一個是她的父親，在母親過世以後她要用不同的方式去愛父親；一個是藏匿在穀倉中的男人，成為燕子幻想中的救主與愛人；還有一個令她怦然心動的鄰家男孩，他剛滿十六歲，愛玩摩托車，這個男孩名叫亞摩斯(Amos)，和一個叫甘蒂的女孩墜入情網。甘蒂充滿性感誘惑，很容易讓觀眾聯想到這對小戀人已初嘗禁果。燕子喜愛鄰家男孩就如女性觀眾崇拜西部電影英雄詹姆斯‧狄恩一樣盲目。」當燕子和逃犯在穀倉單獨相處，唱出《原始獸性》(Nature of the Beast)時，蓋兒突發奇想，安排兩人幾乎接吻，掀起高潮的一幕。《微風輕哨》在倫敦上演時，蓋兒找來擔任美國版主角的男中音馬可斯‧羅凡特(Marcus Lovett)，他在百老匯的《歌劇魅影》飾演魅影，又在《愛的觀點》中飾演亞力士。另一位被蓋兒相中的是

歌聲洪亮的羅提‧梅傑(Lottie Mayor)。他有過多年音樂劇舞台經驗,曾演過《孤雛淚》、蓋兒導演的《愛的觀點》等。

在辛蒙頓預演中飾演神父的詹姆斯‧葛雷米(James Graeme)再度出任此角,而約翰‧泰納的出現,讓作曲家洛伊–韋伯吃了一顆定心丸。他演過《萬能管家》,又接替喬西‧奧克蘭在《艾薇塔》裡飾演裴隆將軍。這是他在倫敦西區第十四次露面,以低沉磁性的聲音詮釋警長一角。

從排練到上演的這段日子中,最令人緊張的事件,要算是預演期間在歐得偉奇劇院發生的意外了。舞台上的水力工程出了狀況,幾場預演被迫取消。其他風波在上演初期也接踵而至。音樂劇的監製工作由技術高超的麥可‧李德(Michael Reed)負責,但是音樂劇的導演賽門‧李(Simon Lee)卻在最後一刻無故被撤換,由奈汀格爾接替上場。

洛伊–韋伯和同事到歐得偉奇劇院附近一家新開的大型餐廳捧場,討論最後的波折,接著喝了很多杯「不錯的紐西蘭白葡萄酒」。大家分享前幾個星期發生的趣聞。「我遇到最有趣的事是在試鏡期間,有一群來自席爾維亞少年戲劇學校(Sylvia Young Stage School)的學生,個個穿著席爾維亞學校的長袖運動衫。衣服前面印有學校的名字。蓋兒想故意打亂秩序,叫學生脫下運動衫。結果他們在裡面還是穿著清一色的席爾維亞學校T恤。」

《微風輕哨》經過全面檢討,大幅修訂後,於一九九八年七月一日在歐得偉奇劇院盛大推出,原先兩首歌被刪除,增加三、四條新歌,劇情更加簡短有力。第二幕較複雜的劇情經過修改,變得緊湊許多,但對某些觀眾而言,仍然如墜入五里霧之中。劇中有一點交代不清:燕子隨著亞摩斯到車站等火車(這段的效果完美,火車從黑暗中緩緩駛近,取自華盛頓版本的創意),領取裡面裝著給逃犯的槍的包裹,犯人自逃離監獄後連續逃亡了四十八小時,

不可能將行蹤透露給任何人知道，這位不知名的使者如何得知拋下包裹的正確地點？

劇情繼續發展下去，燕子和亞摩斯在黑暗中單獨相處，令燕子陷入感情掙扎。此時她的情敵甘蒂因警長勒令她離開鎮上，於是成為報復心切的復仇者。第二幕的氣氛越發歇斯底里，警方出動支援，弄蛇人賣力扭曲與蛇共舞，孩子們聯合起來抵禦大人。在第一幕結尾時，孩子們唱出美麗的插曲《無論如何》(No Matter What)，大人們卻在一旁跳頓足爵士舞，作曲家以對位法寫出旋律，和孩子們的歌曲緊密交織，瀰漫著一股恐懼不安的氣氛。孩子們將禮物送到逃犯手中時唱出《無論如何》，此曲算得上是洛伊－韋伯最轟動的流行歌曲。

單就音樂本身來說，多年來倫敦西區已經沒有這麼大膽創新的題材，但是砲聲隆隆的樂評，幾乎到了厚顏無恥的地步，對一向飽受批評的洛伊－韋伯來說，此次算是空前嚴重。《微風輕哨》的宣傳活動低調進行，但當洛伊－韋伯的戲劇一推出，立即引來樂評的眼光，他們以往常那種酸葡萄心理批評洛伊－韋伯的創作和成就。

《週日獨立報》(Independent on Sunday)的古典音樂評論家麥克‧懷特(Michael White)大炒冷飯，指洛伊－韋伯抄襲義大利歌劇中的寫實風格。他不以理性分析，單憑個人直覺來看待洛伊－韋伯的音樂，他語帶憤怒地說：「區區雕蟲小技竟然引起人們大驚小怪。」

那些將歌劇與音樂劇劃清界線的迂腐理論又來了：「洛伊－韋伯的音樂要進入國家劇院的機會不但微乎其微，而且無此必要：如果說洛伊－韋伯懂得任何偉大的技巧，無非是如何推銷他的產品，宣傳他的主張。」

樂評有權利侮辱藝人，這是他們最主要的工作，但他們為什麼在了解真相之前就要毀謗別人？為什麼只針對表演以外的相關活動提出批評？沒有一次例外。事情說穿

了，像麥克‧懷特這種眼睛長在頭頂上的人，就是無法忍受別人的成功。《微風輕哨》事前的宣傳很少，有些樂評給予正面的評價，但指責更多。此劇一開始並沒有造成轟動，後來口碑逐漸傳開，觀眾趨之若鶩，劇院場場爆滿。真有用公司預計此劇將在歐得偉奇劇院連續上演好幾年。

此劇在倫敦上演五個月就回收了投資額的百分之五十，門票也預售到千禧年以後。當初沒有人料到此劇會創下如此傲人的成績，洛伊–韋伯對演出水準相當滿意。自從華盛頓首演之後，他們一再修改劇本，力求完美。就在此時，麥金塔錫也本著精益求精的態度，終止了《馬丁古瑞》在倫敦西區的演出，著手進行改寫工作。一九九八年十二月，他在約克郡西區的劇院重新推出此劇，以更充實，更精彩的內容吸引觀眾。

票房不再是戲劇大師考量的主要因素。不管樂評在《微風輕哨》或《馬丁古瑞》製作初期抱著多大的不信任感，這兩齣音樂劇證明了一個事實：洛伊–韋伯和麥金塔錫兩人堅持他們的信念，盡心盡力為理想奮鬥。

光是在開場聽到《微風輕哨》的活潑詩歌，就知道他們正在享受一流的音樂。全劇音樂不但富挑戰性，更充滿無窮的樂趣。不管現在演出那一幕，音樂總是引導觀眾入戲，加強氣氛。你可以聽見激昂的音樂，搖滾音樂，孩童天真浪漫的歌聲，或表達激烈情感衝突的音樂。

身為頂尖的多元化作曲家，洛伊–韋伯總喜歡在音樂中融入各種風格及類型的音樂語彙，這是他一貫的作風。從《畫舫璇宮》到《傻子》(Follies)，每一齣音樂劇皆巧妙連結不同型態的歌曲，但只有洛伊–韋伯一人飽受批評，被認為是濫竽充數，不經過濾就寫出大雜燴式的音樂，目的是要兼顧各種口味的消費群。

問題或許在於他以歌曲赤裸裸地呈現他的情緒與感傷吧！舉例來說，在類似歌劇的三人對唱情歌《不要浪費

香吻》(A Kiss is a Terrible Thing to Waste)中，濃烈的情感無所遁形，生動地描繪出燕子受到亞摩斯的刺激，逃犯又尾隨在後的情景。這首歌曲是洛伊－韋伯有史以來口碑最佳的作品之一。

由肉塊合唱團唱的「你讓我啞口無言，必定是你親吻我的那一剎那。」這首曲子比吉姆·史坦曼的作品更具吉姆·史坦曼的特色。三個人在緊要關頭情緒高漲，聲音激昂，令人想起《歌劇魅影》第二幕中三人合唱的畫面，但《微風輕哨》的旋律，全然走出自己的風格。

294

同樣地，《原始獸性》帶有前所未見的哥德式歌劇風格。另一首簡單而美麗的歌曲《我的祈求從未實現》(I Never Get What I Pray For)和燕子的《如果》(If Only)訴說孩子們的孤單與渴望，十分感人肺腑。劇中的其他歌曲與故事主題配合地天衣無縫。洛伊－韋伯採用大量對位法音樂，許多旋律重複出現，回味無窮。音樂中還有不少獨樹一幟的拍子記號。

倫敦版本中有一首新歌《寒冷》(Cold)，描述鎮上人們在酒吧喧鬧的氣氛。這首歌以藍調節奏為主，由高大的黑人歌星愛德華唱出，討好以白人為主的觀眾群。和其他歌曲一樣，這首歌以伴奏和旋律扮演穿針引線的角色。

亞摩斯一邊騎自行車，一邊唱著《輪胎痕跡和破碎的心》(Tyre Tracks and Broken Hearts)，向燕子提出逃亡的想法。這幕戲展現史坦曼典型的手法，亞摩斯和缺乏耐心又愛調皮搗蛋的甘蒂互相告白，萬一走投無路時，他們只有逃離一途。

毫不做作的金屬管弦樂團，加上強烈的鼓聲與尖銳的歌聲，驚動了《標準晚報》的評論家尼可拉斯·喬夫(Nicholas de Jongh)，勾起他一九七二年在英國品納(Pinner)愉快的回憶。這首歌曲由一流的樂團伴奏，描繪出鎮上小孩騎車下坡時的挫折感，真實感十足，遠勝過倫敦外圍那